變調搖滾名人堂
搖滾巨星的詛咒與宿命

大石文化 Boulder Media
an IDG company

米歇爾 · 普里米
（Michele Primi）　　著

簡秀如、張景芳　　　譯

目錄

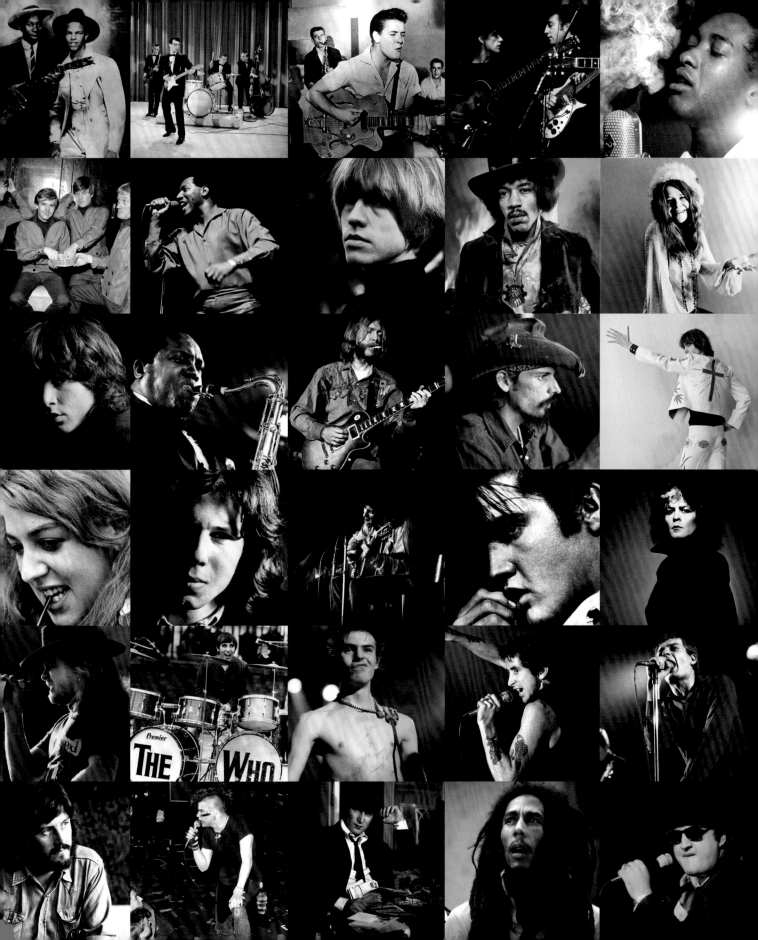

搖滾樂的詛咒

「我們會活，也可能會死。假如我們死去，我們必須接受這個事實。假如我們活著，那我們就必須面對生命。」這是約翰・藍儂對搖滾樂手和生命之間的關係所做的總結。這些話出自一位天才的口中，他是最佳的證明：音樂就像每種藝術型態一樣，甚至在死後也能繼續流傳。

甚至是在一個瘋子開了四槍之後。這個人想藉著殺害世界上最偉大的搖滾巨星，獲得名氣和永生，但最後卻因為剝奪了這個世界發現新的創造力的機會，他成了罪人也被世界遺忘。本書介紹搖滾樂世界裡63個關於藝術、生命與死亡的故事。這些是他們的創造力達到巔峰之際，生命戛然而止的故事；命運中不可思議的際遇的故事；藝術家和他們生命中的惡魔抗爭多年的故事──他們受到愈來愈大的壓迫卻束手無策，最後死去。這些故事從巴弟・哈利（Buddy Holly）介紹到到惠妮・休斯頓（Whitney Houston），他們是活在不同時期的音樂界傳奇人物，生活型態及表現才華的方式各異，不過同樣都是我們這個時代的代表性人物。

他們之中有許多人都是所謂「27俱樂部」的成員：一群剛好都在27歲辭世的樂手和歌手。第一位是羅伯・強生（Robert Johnson），死於1938年8月16日，最後一位是艾美・懷絲，死於2011年7月23日。這令人不安的統計成了一則傳奇，「俱樂部」「創立」於1970年代早期，當時樂壇的一些重要人物──布萊恩・瓊斯（Brian Jones）、珍妮絲・賈普林（Janis Joplin）、吉米・罕醉克斯（Jimi Hendrix）、吉姆・莫里森（Jim Morrison）──都在27歲辭世，中間只相隔了幾年。其他的「成員」陸續加入：回聲與兔人（Echo & The Bunnymen）的皮特・德・弗雷塔斯（Pete de Freitas）、丑角合唱團（The Stooges）的戴夫・亞力山德（Dave Alexander）、歡樂分隊（Joy Division）的伊恩・克堤斯（Ian Curtis）、「The Gits」的米亞・薩帕塔（Mia Zapata）、空洞樂團（Hole）的克莉斯汀・普法（Kristen Pfaff）、格雷（Gray）樂團的尚・米榭・巴斯奇亞（Jean Michel Basquiat），以及迷失男孩樂團（The Lost Boyz）的弗利奇・塔（Freaky Tah）。1995年2月1日，狂街教士樂團（Manic Street Preachers）的里奇・愛德華茲（Richey Edwards）在27歲時失蹤了，再也沒有人見過他，到了2008年才被正式宣告死亡。這只是巧合嗎？

傳奇是由大眾傳播媒體製造出來的。群眾發揮想像力，想從美國聯邦調查局、不擇手段的經紀人及製作人（例如麥可・傑弗瑞〔Mike Jeffery〕，他曾被懷疑和黑手黨及英國特

勤局有掛鉤，並遭到多人指控是造成吉米・罕醉克斯死亡的兇手，為了以高額保險理賠中飽私囊）的身上，找尋神祕事件情節的蛛絲馬跡。無可避免地，大眾變得好奇又興奮，把這些樂手變成偶像。就連科學界也試圖解答：利物浦約翰摩爾斯大學（John Moores University）進行過一項以1000個以上個案來做的研究，結果顯示：搖滾明星英年早逝的可能性是世界上其他人口的兩倍。

假如搖滾樂是理解過去60年來的當代世界的關鍵，這些悲劇恰好就說明了世界是如何改變的。1950年代的搖滾先驅在現今看來，都是在其實可以避免的境遇中死去；1960年代的搖滾樂界人士則被毒品和失控的生活型態給擊垮。20世紀最後十年及21世紀前十年，那個世代被絕望與孤獨的黑暗力量吞噬。奧提斯・瑞汀（Otis Redding）的飛機墜毀於麥迪孫的一個夜晚；約翰・博納姆（John Bonham）及邦・史考特（Bon Scott）的酒瓶、希勒・斯洛伐克（Hillel Slovak）及安德魯・伍德（Andrew Wood）的注射針筒，還有科特・柯本（Kurt Cobain）的來福槍，這些全都象徵了自由叛逆的生活型態極端又危險，要付出的代價也常令人難以招架。他們都是搖滾樂史的一部分。

要講述這些樂手的生活，等於要發掘舞台上那位角色背後、真實的那個人，連同他們的猶疑、不完美，以及創造力。

在讀這些故事時，如果感到憤怒、困惑和悲傷，都是很自然的。這些年輕人被壓抑不住的自我毀滅的衝動擊垮，例如席德・維瑟斯和雷恩・史戴利（Layne Staley）；或是被令人匪夷所思的命運打倒，例如傑可・帕斯透瑞斯（Jaco Pastorius）、克利夫・伯頓（Cliff Burton），還有傑夫・巴克利（Jeff Buckley）──一個擁有天使般歌喉的男子，卻在只錄製了一張專輯之後，溺斃在密西西比河裡。怎麼可能不為他們感到憤怒、困惑和悲傷呢？克服這些感覺和反應的最佳方式，是發掘出這些藝術家在大限之日來臨前，積累了多少藝術和生命，以及他們走上永垂不朽的階梯，一共爬了多少階。

為了發掘這個層面，本書大部分探討的是這些搖滾明星的生活，而非只是他們的死亡──即使那最後的結局依舊成謎，或者令讀者感覺像在讀報紙社會版（例如戴貝格・戴洛〔Dimebag Darrel〕、彼得・陶許〔Peter Tosh〕）和約翰・藍儂〔John Lennon〕的謀殺案）。總體來說，這些案例──有些依然懸而未決，有些出現意料之外的結局，而且很遺憾地其中許多事件其實早該預料到，或是很輕易能夠避免──呈現出一種難解卻迷人的生活方式，那正是搖滾的生活方式。在搖滾的世界裡，人是燃燒殆盡而非逐漸消逝的──這是科特・柯本在他最後一封信中引述尼爾・楊（Neil Young）的話。何許人樂團（The Who）在〈我的世代〉裡也唱道：想在這世界成為英雄，最好在老邁前就死掉。

「我把自己視為一顆
燃燒中的巨大彗星，一顆流星。
每個人都停下腳步、
手向上一指，驚嘆：
『你看！』然後咻一聲，
我消失了……這樣的畫面
他們再也見不到了……而且
他們也永遠忘不了我
——永遠。」

吉姆‧莫里森

羅伯・強生

[Robert Johnson，1911 年 5 月 8 日—1938 年 8 月 16 日]

魔鬼埋伏在十字路口，藍調就此誕生。這就是羅伯・強生（Robert Johnson）的傳奇故事。他可能是和魔鬼打交道，用生命向魔鬼交換無人能及的演奏吉他才華。那個十字路口位在密西西比州克拉克斯代爾（Clarksdale），是61號及49號公路的交叉口。是他自己演唱的〈我與惡魔的藍調〉及〈路上等我的魔犬〉引起了「出賣靈魂給魔鬼」一說。不過話說回來，他生命中的一切都傳奇無比。

羅伯・強生可能是在1911年5月8日出生於密西西比州黑澤赫斯特（Hazlehurst），母親是茱莉亞・梅哲・道茲（Julia Major Dodds）；父親則是諾亞・強生（Noah Johnson）。茱莉亞後來改嫁另一名男子，查爾斯・道茲，他因為和當地地主發生了爭執，不得不離開黑澤赫斯特，並改名為史賓賽。這是第一個謎團。這個孩子沿用了繼父的姓氏，一直到1929年，和16歲的維吉妮雅・崔維斯（Virginia Travas）結婚時，他才在結婚證書上簽下自己原來的姓名。他在年少時就發現了音樂的世界，並學會吹口琴。從那時候起，他的生命就是場連續不斷的旅程，他走遍遙遠又神秘的美國街道。羅伯・強生在羅賓森維爾（Robinsonville）遇到了他的音樂導師：桑・豪斯（Son House）；又回到黑佐赫斯特（可能是為了尋找生父），在那裡遇見另一位導師：賽亞・「艾克」・齊默曼（Isaiah "Ike" Zimmerman）──兩位都是藍調的傳奇人物。豪斯和齊默曼都教了年輕的強生一點東西，不過兩人一致同意，這男孩吉他彈得不太行。至少在和魔鬼那次重大的會面以前，他都彈不好。突如其來的音樂奇蹟發生後，強生才出人意表成為當時最棒的吉他手，開始前往美國南方各州演出。

從1932年起，到他過世之前，要重新整頓他的生活幾乎是不可能的。他表演時至少會用八種不同的姓氏，就住在他眾多女人的家裡，他也在當地所有的藍調小酒館裡演出。他留給世人29首歌曲，其中有16首是在1936年11月的短短五天內錄製完成。密西西比州傑克孫（Jackson）的一家唱片行老闆H・C・史畢爾（H・C・Speir）和一名唱片星探把他引薦給厄尼・歐托（Ernie Oertle），歐托願意讓他在德州錄製音樂。他們在聖安東尼奧（San Antonio）岡瑟飯店（Gunther Hotel）414號房設置了錄音間，強生就此在藍調傳奇中留下了不可抹滅的影響（據說他是面壁演奏）。這些錄製好的作品最後以唱片的形式發行，即《氣墊車藍調》（Terraplane Blues），是張成功的唱片。強生實現了夢想，不再只是另一個在棉花田裡工作的黑人。他第二次錄製唱片是在1937年，在達拉斯（Dallas）的布藍茲維唱片公司（Brunswick Records）錄音室進行，他所有作品中的剩下歌曲就是在這裡錄完的。然後他開始旅行，從聖路易到孟斐斯、芝加哥、底特律，以及密西西比三角洲。直到1938年5月的某個夜晚，他在密西西比州孟斐斯南方，同樣位於十字路口（42號及49號公路）附近、一家叫作「三根叉子」（Three Forks）俱樂部裡，他清償了欠下魔鬼的債務。

強生在那裡有一場表演，他要和口琴手「桑尼小子」威廉森（Sonny Boy Williamson）搭檔演出。另一名樂手戴夫・「甜蜜小子」・愛德華茲（Dave Honeyboy Edwards）應該也要和他們一起登臺，但尚未出現。俱樂部愈來愈擁擠。許多客人都是女性，尤其有一名女性猛盯著強尼看。他素來以女人緣著稱，過去曾因此惹出麻煩。這名女子注視著他，他也回應了那名女子。有人說她是俱樂部老闆的妻子，情況很棘手。就在某個時候，有人遞了一瓶威士忌給兩位樂手。「桑尼小子」把酒瓶往地上一扔，警告強生絕對不要喝別人給的酒，也別喝已經開過的酒。這時又來了一瓶，強尼拿起來就喝。

因為「甜蜜小子」愛德華茲還沒來，這兩名樂手開始表演。不過強尼的身體開始感覺不對勁。「桑尼小子」不敢相信他所擔心的成真了：威士忌裡下了毒，這是忌妒丈夫的復仇。強生被送回幾公里外位於格林塢（Greenwood）的家，之後幾天都臥病在床。他從中毒的病情中好轉，但染上了肺炎。他在1939年8月16日過世，得年27。他被葬在摩根市（Morgan City）某個墓園中的一座無名墳墓。

沒人知道魔鬼是否真的存在，或是有辦法教人藍調。我們能確切知道的是：羅伯・強生的傳奇才剛剛開始：

「你可以埋葬我的身體，喔／葬在公路旁／讓我邪惡的老靈魂／搭上一輛灰狗巴士乘一段順風車。」這是強生的歌曲〈我與惡魔的藍調〉最末段歌詞。

11頁 羅伯・強生現存的三張照片之一，攝於1935年。這位藍調樂手的身邊是強尼・夏因斯（Johnny Shines），多年來在他足跡遍及全美的旅程中陪伴著他。「他人很和氣，」夏因斯談起他，「不過是個有點古怪的傢伙。」

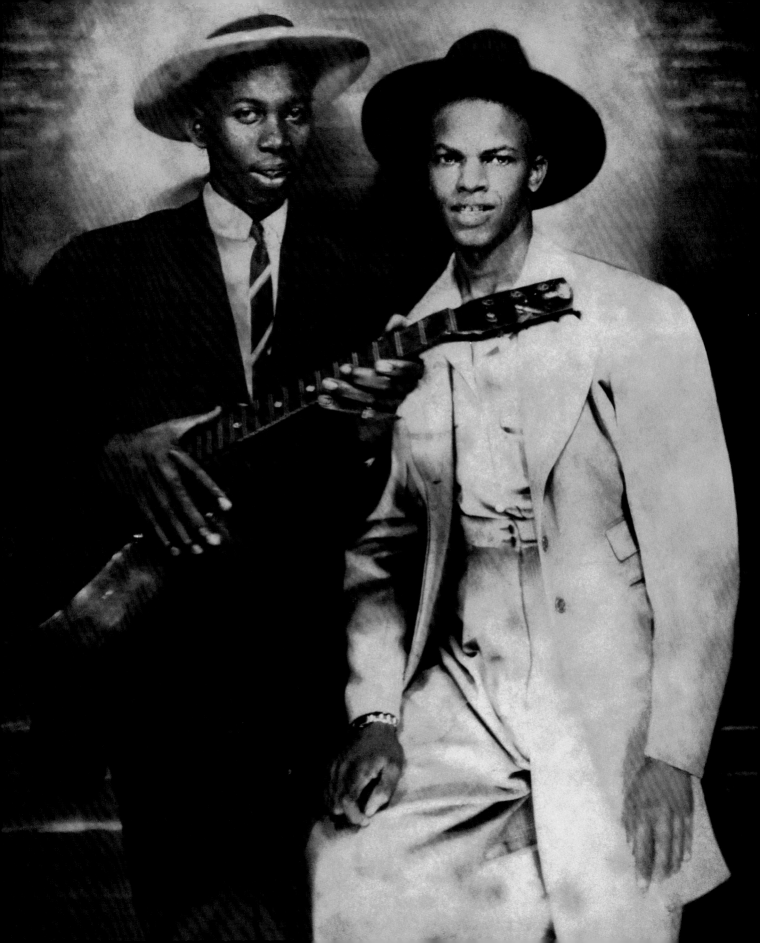

巴弟‧哈利

[Buddy Holly，1936年9月7日—1959年2月3日]

音樂死去的那天。第一起重大的搖滾悲劇發生在1959年2月3日，它粗暴地喚醒了美國。凌晨一點左右，一架小飛機失事，墜毀在愛荷華州克利爾湖（Clear Lake），就在美孫市（Mason City）機場附近。那一晚寒氣逼人，飛機只比預定時間提早了幾分鐘起飛。飛行員羅傑‧彼得森（Roger Peterson）在墜機事件中罹難，機上乘客無一倖免——製作人、人稱「大波普」（Big Bopper）的前DJ，J‧P‧里查森（J‧P‧Richardson）、墨西哥裔加州歌手瑞卡多‧華倫瑞拉（Ricardo Valenzuela），更多人稱他瑞奇‧華倫斯（Ritchie Valens），還有美國最偉大的搖滾巨星，來自德州的查爾斯‧哈汀‧哈利（Charles Hardin Holley），也就是大家熟知的巴弟‧哈利（Buddy Holly）。在那個厄運降臨的夜晚，一個搖滾樂的先鋒世代就這樣殞落了。

巴弟‧哈利在1936年9月7日出生於德州勒波克（Lubbock）。在哥哥賴利（Larry）及崔維斯（Travis）的鼓勵下，他很早就開始玩樂器、唱歌。1952年，他和同校友人鮑勃‧蒙哥麥利（Bob Montgomery）組成「巴弟鮑勃二重唱」，開始在地方上的選秀節目中表演，他們表演鄉村樂及西部歌曲，很快就成為地方上的名人。不過要到大約1955年，貓王（Elvis Presley）首度來到波勒克之後，他才打開知名度。那一年的10月15日，巴弟‧哈利替貓王的演出作暖場表演，並且發現了搖滾樂。他的樂團成員桑尼‧柯提斯（Sonny Curtis）描述這個重大時刻：「從那一天起，我們成為了鄉村搖滾樂手。〔……〕我們一

夕之間成了翻版的貓王。」

巴弟‧哈利沒有貓王的性感或舞臺魅力，但他很懂得怎麼寫出偉大的歌曲。其中一首是他在1957年的第一支成名曲，〈那是絕對不可能的〉（That'll Be the Day）。

這首歌象徵巴弟‧哈利決定性的一次轉型：他在納士維（Nashville）和迪卡唱片公司（Decca Records）一開始合作得並不順遂，他們堅持要他只錄製鄉村歌曲。後來他和他的鼓手兼友人傑瑞‧艾利森（Jerry Allison）一起來到諾曼‧佩蒂（Norman Petty）位於新墨西哥州克洛維斯（Clovis）的錄音室工作。他在這裡創造出他獨特的音樂，在搖滾樂音樂史留下了一些影響。1958年3月1日，巴弟和他的蟋蟀樂團（The Crickets）到英國巡迴演出，征服了一整個年輕世代的英國音樂人。保羅‧麥卡尼（Paul McCartney）對他們在倫敦帕拉迪昂劇院拍攝的電視節目《週日夜》（Sunday Night）中的演出著迷不已；滾石樂團（Rolling Stones）翻唱了蟋蟀樂團的《不褪色》（Not Fade Away）而初嚐成功滋味。蟋蟀樂團的成功故事持續到1958年，有七張單曲登上全美40大歌曲排行榜（Top 40 in America）。接著巴弟娶了皮爾南方音樂公司（Peer Southern Music）的接待員瑪麗亞‧艾琳娜‧聖地牙哥（Maria Elena Santiago），蟋蟀樂團隨之解散，然後他搬到紐約的格林威治村（Greenwich Village），專心創作新型態的音樂。可是他面臨嚴重的財務問題，為了想辦法解決，他接受大眾藝術家公司（General Artist Corporation）的提議，到中西部進行

為期三週、稱為「冬季舞會」（Winter Dance Party）的巡迴演出。巴弟‧哈利組了一支新的樂團，成員包括吉他手湯米‧艾爾薩普（Tommy Allsup）、鼓手卡爾‧邦區（Carl Bunch），以及低音吉他手威隆‧詹寧斯（Waylon Jennings），並且在1959年1月27日展開巡演。和哈利同登宣傳海報的還有來自紐約的迪恩與貝爾蒙特樂團（Dion and the Belmonts）、當時還沒沒無聞的法蘭奇‧薩多（Frankie Sardo）、大波普，以及在搖滾界初露頭角的瑞奇‧華倫斯，17歲的他當時剛以單曲唱片《Donna/ La Bamba》締造100萬張的銷量。打從一開始，這趟巡演就問題不斷。明尼蘇達州、威斯康辛州及愛荷華州的氣溫總是在零度以下，樂團巴士的狀況很多，而且沒有配備暖氣。「冬季舞會」變成一趟困難重重的旅程，拋錨、延宕，樂手還染上流感。在克利爾湖的演唱會結束後，巴弟‧哈利疲憊不堪，決定租一架小飛機，前往巡演的下一站北達科他州。飛機只載得下三名乘客。艾爾薩普和華倫斯擲銅板決定，艾爾薩普輸了。詹寧斯把他的座位讓給大波普，當時大波普正在發高燒。巴弟‧哈利和他開玩笑：「你搭巴士會得肺炎。」詹寧斯戲謔地回他（事後回想卻令人毛骨悚然）：「希望你的飛機墜毀。」音樂死去的那天：在唐‧麥克林（Don McLean）的歌曲〈美國派〉（American Pie）中，第一次有人這麼形容那可怕的一天為「搖滾樂史上，一個時代的終結」。巴弟‧哈利在他的家鄉德州勒波克的墓園安息。不過他的音樂流傳至今。

13頁 1957年，巴弟‧哈利和蟋蟀樂團在《蘇利文劇場》（Ed Sullivan Show）演出。兩年後發生墜機事件，他和瑞奇‧華倫斯及大波普全部罹難。哈利辭世的日子在搖滾樂史上被視為「音樂死去的那天」，這是取自《每日鏡報》（Daily Mirror）特別版的頭版說法。

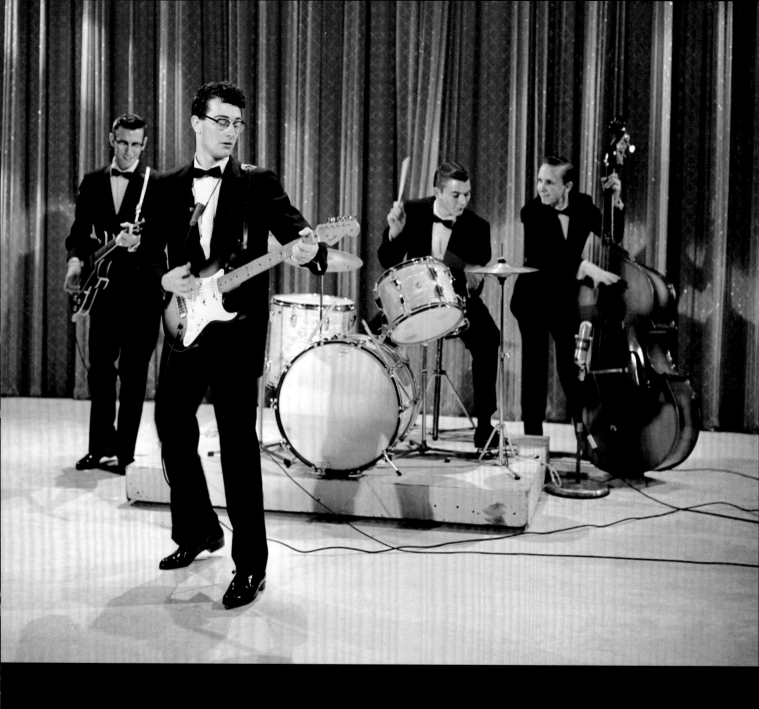

「音樂死去的
那天。」

艾迪・柯克蘭

[Eddie Cochran，1938年10月3日─1960年4月17日]

1950年代的搖滾樂是一種要「回歸青春」的號召、一種叛逆風格，以它的音樂、樣貌及生活型態，加上幾名性格鮮明的搖滾樂手（英雄般的人物），它征服了一個世代。這種英雄般的搖滾樂手，其中一位就是艾迪・柯克蘭——鄉村搖滾的先鋒，他影響了搖滾樂的未來。柯克蘭是個打扮優雅的男孩，有叛逆的特質，能像貓王那樣唱歌，也會彈奏吉他、鋼琴、低音吉他和打鼓。他成為了傳奇人物，是因為年僅21歲時，就在英國巡演的途中死於車禍。

柯克蘭在美國明尼蘇達州出生，在加州長大。1956年他在珍・曼菲絲（Jane Mansfield）主演的歌舞片《春風得意》（The Girl Can't Help it）中初試啼聲，演唱〈二十段樓梯〉（Twenty Flight Rock），讓這部電影成為第一部歌頌搖滾樂和搖滾生活風格的影片。1957年11月，他發行了第一張、也是唯一的一張專輯，《對我的寶貝唱歌》（Singin' To My Baby）。隔年他製作了鄉村搖滾樂史上最重要的一些歌曲，包括〈夏日藍調〉（Summertime Blues，何許人樂團在1970年翻唱此歌）及〈大家一起來〉（C'mon Everybody）。柯克蘭和他的友人巴弟・哈利及瑞奇・華倫斯同為搖滾樂失落的一代，這兩位在1959年2月3日的墜機事件中雙雙罹難。這起意外（大波普也在這起事件中喪生）讓柯克蘭萬分沮喪，他不想再製作現場表演的音樂，只想專心在錄音室裡工作。不過他最後接受了倫敦佛斯特經紀公司（Fosters agency）的邀約，和金恩・文森（Gene Vincent）一同前往英國巡迴演出，1960年1月24日在伊普斯威治（Ipswich）開唱。巡演的最後一週他們來到布里斯托的西波卓姆俱樂部，在4月16日結束演出。柯克蘭的酬勞相當豐厚，每週有1000美元，不過他大部分都花在電話費上。他征服了英國觀眾的心，不過他想回家。他的家人在等他，而且他已經安排好和史納非・蓋瑞特（Snuffy Garret）錄音，而且很可能要到《蘇利文劇場》節目中演出。4月16日，巡演經紀人派崔克・湯普金斯（Patrick Tompkins）敲了他在皇家飯店（Royal Hotel）的房門，並交給他隔天的機票，他要在下午一點出發前往倫敦希斯洛機場。不過文森接下來要去巴黎，他在那裡安排了其他的演出。所以兩人決定在巡演的最後一場結束後就要前往倫敦，同行的還有柯克蘭的女友，雪倫・席利（Sharon Sheeley）。湯普金斯找到一家有夜間服務的計程車行，預定了這趟行程。表演結束後，這三人坐上那部福特「領事」車款的計程車，雪倫注意到車裡有些五彩碎紙，司機喬治・馬丁（George Martin）說那是當天稍早一場下午舉辦的婚禮所留下的。

艾迪・柯克蘭這趟最後的行程有許多傳說，當時他和席利及文森一起坐在後座。司機經驗不足，而且可能喝醉了。在這個深夜裡，有人低聲求婚了。司機在巴斯（Bath）開錯了路，剎車過急，想要原路折返卻失敗了。唯一能確定的是R・S・麥英泰爾（R・S・McIntyre）警官的報告：「1960年4月16日晚上11點50分，契朋罕（Chippenham）的巴斯路發生死亡車禍。」席利、文森及湯普金斯都受了傷，被送到巴斯的聖馬丁醫院（St・Martin's Hospital）。司機毫髮無傷，被判刑六個月，並因為危險駕駛而受罰50英鎊。柯克蘭位於加州賽普雷斯（Cypress）林茵紀念公園（Forest Lawn Memorial Park）的墓碑上刻著：「如果光憑文字就能撫慰我們失去摯愛的艾迪的哀慟，那麼這份對他的愛肯定不是真的。」

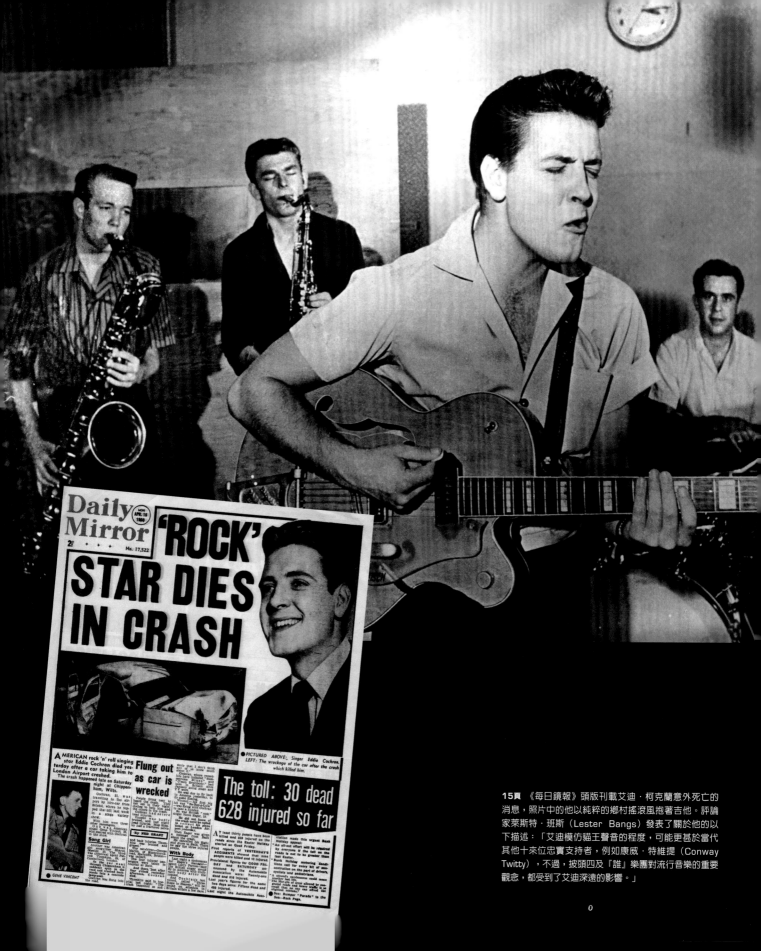

15頁 《每日鏡報》頭版刊載艾迪．柯克蘭意外死亡的消息，照片中的他以純粹的鄉村搖滾風抱著吉他。評論家萊斯特．班斯（Lester Bangs）發表了關於他的以下描述：「艾迪模仿貓王聲音的程度，可能更甚於當代其他十來位忠實支持者，例如康威．特維提（Conway Twitty），不過，披頭四及『誰』樂團對流行音樂的重要觀念，都受到了艾迪深遠的影響。」

史都・沙克里夫

［Stu Sutcliffe，1940 年 6 月 23 日－1962 年 4 月 10 日］

史都華・沙克里夫（Stuart Sutcliffe）是個藝術家，他是1950年代的男孩，受到巴弟・哈利和搖滾樂的震撼，也是約翰・藍儂就讀利物浦藝術學院（Liverpool College）時期的朋友。沙克里夫是多位被稱為「披頭四的第五位成員」的人之一，也是搖滾樂界慟失的音樂奇才。他21歲死於腦出血，當時剛嶄露頭角的披頭四都還沒進過錄音室。是沙克里夫創造了這個樂團的形象，但他在有生之年沒能見到樂團偉大的成就。

史都是透過一位共同朋友比爾・哈瑞（Bill Harry）的介紹，認識了藍儂。哈瑞在1961年創立並編輯《麥西之聲》（Mersey Beat）報，在英國掀起利物浦的音樂風潮。這三人都是利物浦藝術學院的學生。藍儂是最糟的學生之一，而沙克里夫則名列前茅。他和校內另一名前途看好的插畫家：瑪格麗特・夏普曼（Margaret Chapman）分租甘比爾排屋（Gambier Terrace）3號公寓。沙克里夫和藍儂馬上成為好朋友。他們談論藝術、文學、巴弟・哈利，以及在利物浦愈來愈熱門的新搖滾樂。1960年，藍儂搬過來和沙克里夫同住。史上最知名樂團的冒險歷程就此展開。

沙克里夫在卡斯巴咖啡店（Casbah Coffee Shop——披頭四第一任鼓手，皮特・貝斯特〔Pete Best〕的母親開的店）見到保羅・麥卡尼（Paul McCartney），麥卡尼勸他去買一把低音吉他。沙克里夫學過鋼琴，他父親教過他一些吉他和弦，不過他不是造詣頂好的音樂家。當時他剛賣掉一幅畫，賺了65英鎊，所以買得起法蘭克赫西樂器行（Frank Hessey's Music Shop）的一把霍夫納總統（Hofner President）500/5低音吉他。甘比爾

排屋的公寓很快就變成樂團的彩排場地。樂團最初取名叫採石工人（The Quarrymen），後來改為披頭士（The Beatals）、銀色甲蟲（The Silver Beetles）、銀色披頭四（The Silver Beatles），最後成為披頭四（The Beatles）。據說這個團名的由來，是有天晚上在利物浦的仁蕭廳（Renshaw Hall）酒吧，沙克里夫、藍儂和他的女友辛西亞・鮑威爾（Cynthia Powell）要想出一個類似巴弟・哈利的蟋蟀樂團的團名，最後想出了披頭四（The Beatles，與英文中的甲蟲同音）。1960年代初期，樂團到蘇格蘭巡迴演出，為強尼・溫柔（Johnny Gentle）開場。當年8月，皮特・貝斯特開始擔任樂團的鼓手，之後他們首度來到漢堡。經紀人艾倫・威廉斯（Allan Williams——利物浦的賈卡蘭達〔Jacaranda〕俱樂部老闆，這是披頭四最初表演的幾間俱樂部之一）看到他的另一支樂團「丹尼與前輩」（Derry and the Seniors）在德國大放異彩之後，於是決定讓他們去德國。藍儂、麥卡尼、喬治・哈里森（George Harrison）、貝斯特，以及沙克里夫在1960年8月17日出發前往漢堡，帶著一紙每週15英鎊酬勞的合約，要在在聖保利（St. Pauli）紅燈區的兩家夜總會：印德拉俱樂部（Indra Club）及開瑟凱勒（Kaiserkeller）演出。

這趟漢堡之旅是一則搖滾樂傳奇：樂團成員住在邦比基諾（Bambi Kino）電影院螢幕後方一個可怕的房間；哈里森被驅逐出境，因為他未成年；藍儂激怒了部分觀眾，叫他們德國佬，還說英國打勝仗，這引發了在場英國水手的掌聲。麥卡尼和貝斯特也遭到逮捕，他們放火燒了一幅壁毯，所以被以縱火

罪名驅逐出境。

不過在漢堡的演出有助披頭四之後演奏得更出色，也有助他們學習臺風，為他們日後偉大的成就奠基，也塑造了他們的形象。沙克里夫不是很出色的低音吉他手，經常背對觀眾演奏，而且他只唱一首歌：即翻唱貓王的〈溫柔愛我〉（Love Me Tender）。但他成了第一位穿緊身牛仔褲和戴墨鏡上臺的樂團團員。他還在開瑟凱勒率先認識了一名當地女孩，阿絲特・克里西爾（Astrid Kirchherr）。阿絲特是一名攝影師，來看剛從英國過來的新樂團。隔天她邀請披頭四到她母親位在阿托納（Altona）高級住宅區的家，並且帶他們參觀她房間，裡面全漆成黑色，有銀色錫箔裝飾，從天花板懸垂下了一根大樹枝。沙克里夫立刻愛上了這名成熟又迷人的女子，兩人開始交往。阿絲特開始幫忙為披頭四做造型，據說她建議樂團留當時德國很流行的一種髮型：拖把頭。阿絲特本人說，沙克里夫是團中第一位停止走典型鄉村搖滾風格的人，不再把男性髮油塗在頭髮上，而且還要她幫忙修剪頭髮。他也換上女友的服裝：皮長褲、無領外套及女裝上衣。披頭四的造型誕生了。他們的愛情故事是個美麗的童話、兩名藝術家的一場邂逅。1961年7月，沙克里夫決定離開披頭四，回去研讀藝術。他把低音吉他留給麥卡尼，要求他不要更動吉他弦（即使麥卡尼是左撇子），也就是對他來說，吉他弦會「上下顛倒」。沙克里夫沒有考取利物浦藝術學院的藝術教師證照班，所以他改成到漢堡藝術學院（Hamburg College of Art）就讀，師承知名的普普藝術家，愛德華多・包洛奇（Eduardo

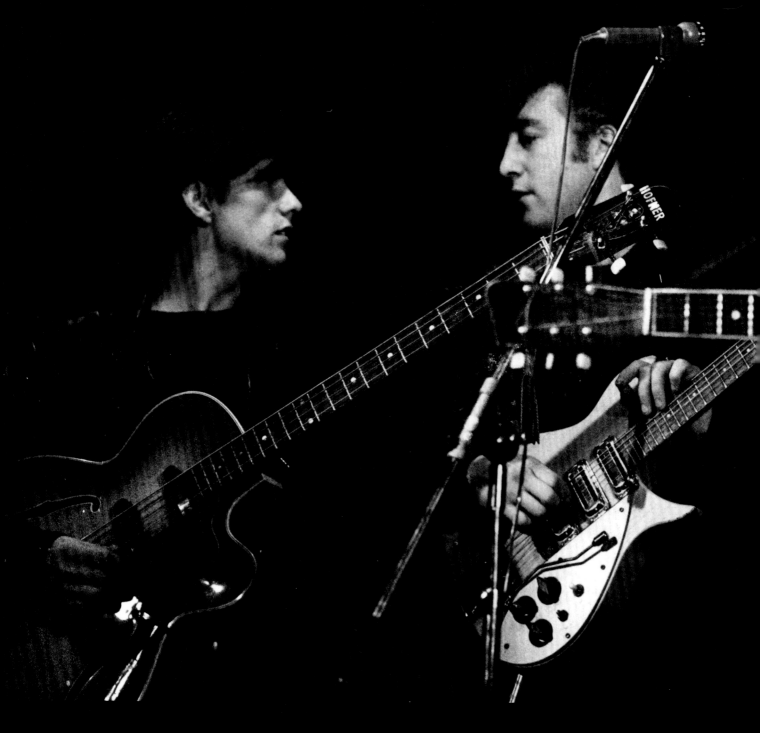

Paolozzi）。他和阿絲特的生活及他的藝術生涯才剛要開始。

不過在1962年，他在一堂藝術課中昏倒了。有一段時間，他飽受偏頭痛之苦，而且非常畏光。阿絲特的母親找了幾位醫生來看

他，他們的建議是回英國接受治療。但是又一次的昏倒卻奪走了他的性命：1962年4月10日，沙克里夫身體不適，再度昏倒。阿絲特叫了救護車，但是他一到醫院就被宣告死亡。他當時才21歲。假如他繼續當「第

五位」披頭四成員，誰知道會有什麼樣的發展。

17頁 1961年在披頭四第一次的德國巡演中，史都華‧沙克里夫和約翰‧藍儂在漢堡的前十名俱樂部（Top Ten Club）的臺上演出。兩人在就讀利物浦藝術學院時成為朋友。根據藍儂的說法，沙克里夫是「校內的明星，一位真正的藝術家。」

山姆‧庫克

[Sam Cooke，1931 年 1 月 22 日—1964 年 12 月 11 日]

山姆‧庫克（Sam Cooke）很喜歡女人。他的妻子芭芭拉（Barbara）很清楚這點，長期以來都接受他的婚外情。他是靈魂樂之王，在1957到1964年間，至少有29首暢銷歌登上全美40大歌曲排行榜。他是非裔美國人的偶像，也在民權運動中相當活躍。兩人的婚姻已經岌岌可危，尤其在1963年，他們18個月大的兒子文生不幸溺斃在庫克的游泳池之後更是如此。當時庫克出遠門，他指責妻子芭芭拉沒有看好他們的兒子。從那時起，他什麼也不做，只是盡可能接受外地的演出安排，在音樂和那些受他的名氣與絲絨般歌聲吸引的女子身上，發洩他的絕望。

庫克一開始和他的兄弟在一個叫作「歌唱孩童」（The Singing Children）的福音團契演唱。1950年，庫克成為靈魂煽動者（Soul Stirrers）的團長，和芝加哥的專業唱片公司（Specialty Records）合作錄製音樂，躋身全美最重要的福音樂團之一。接著他決定把黑人音樂打進流行樂版圖，在1956年以戴爾‧庫克（Dale Cook）這個藝名孤注一擲，發行了單曲：〈可愛〉（Lovable）。他的嗓音辨識度很高，融合了福音歌曲和世俗音樂的獨特歌唱方式替靈魂樂打下基礎。〈可愛〉賣了2萬5000張，開創了他的事業。他離開靈魂煽動者，和基恩唱片公司（Keen Records）簽約。庫克秉持著在福音歌曲上取得成就的那種堅毅活力，全心投入這種新型態的靈魂音樂。1957年，他的單曲〈你令我〉（You Send Me）在兩項音樂排行榜上榮獲第一。隨後，因為其他單曲的推出，例如〈美好世界〉（Wonderful World）、〈鎖鏈囚犯〉（Chain Gang，1960年登上音樂排行榜第二名）、〈邱比特〉（Cupid），以及〈徹夜狂歡〉（Twistin' the Night Away）等，他的事業飛黃騰達。山姆‧庫克成為靈魂樂之王。當時他聽了巴布‧狄倫（Bob Dylan）的〈隨風而逝〉（Blowin' in the Wind）後，也開始積極參與民權運動。對這

麼一首強而有力、道出種族歧視及社會不公的歌曲，他既驚訝又感動：它竟然是由白人所寫。1963年10月8日，他的一趟巡演來到路易斯安那州士里夫波特（Shreveport），他和團員來到一家只接受白人投宿的汽車旅館。他想要下榻一間房間，但卻被拒絕。旅館經理打電話報警，靈魂樂之王遭到逮捕。這件憾事成為庫克的靈感來源，他寫下最著名的歌曲：〈改變到來了〉（A Change Is Gonna Come）。他在目睹了北卡羅來納州達蘭（Durham）的一場靜坐抗議後，在巡演巴士上寫下了這首歌的初稿。「等待已久，但我知道改變要到來了。」馬丁‧路德‧金（Martin Luther King）非常喜愛這首歌，它成為民權運動的「主題曲」。這首歌在1964年3月1日發行，收錄在《豈不是個好消息》（Ain't That Good News）專輯裡。同年，他的專輯《Sam Cooke Live at the Copa》登上排行榜第一名。一切都十分順利。

在短短幾年內，這位來自密西西比州克拉克斯代爾，在芝加哥福音教會長大的男孩已經成為明星了。女性對他為之瘋狂，他也常投桃報李。直到最後那個狂亂的夜晚來臨，一切以最可怕的方式結束，在充滿爭議的情形中落幕。1964年12月11日，山姆‧庫克來到好萊塢的一家義式餐廳：馬東尼（Matoni's），為了參加合作夥伴和友人為他舉辦的派對。他的妻子芭芭拉待在家裡，這似乎已成為慣例。庫克喝多了，他看見另一桌有位漂亮的女孩，22歲的艾莉莎‧鮑耶（Elisa Boyer）。他邀請她到另一家夜店，她同意了。他們離開馬東尼，搭庫克的車到另一個他很熟的地方，長灘費格羅街9137號的哈辛妲汽車旅館（Hacienda Motel），他先前來過很多次。這裡是非常隱密的場所，沒人會問你任何問題。山姆和艾莉莎在凌晨2點半入住，登記為史密斯夫婦。在櫃台接待的是一位叫白莎‧富蘭克林（Bertha Franklin）的女士。

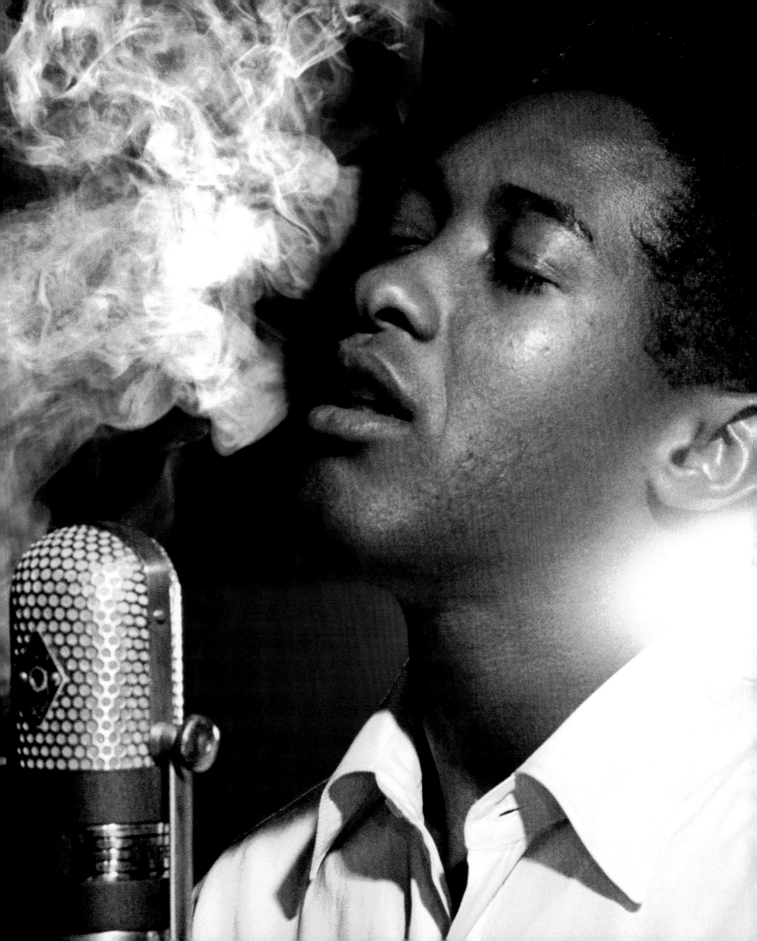

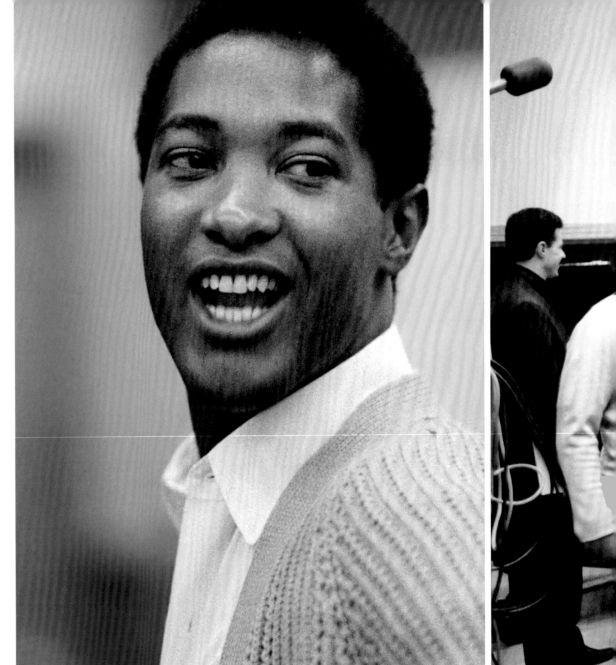

20頁 根據《紐約時報》頭條報導，從1957到1964年，靈魂樂之王山姆·庫克有29首暢銷歌登上全美40大歌曲排行榜。很不幸地，在他於汽車旅館遭殺害的那個夜晚，他輝煌的事業戛然而止。

20-21頁 1964年2月25日，當穆罕默德·阿里（Muhammad Ali）（當時叫做卡西烏斯·克萊〔Cassius Clay〕）擊敗桑尼·利斯頓（Sonny Liston），成為世界重量級冠軍時，山姆·庫克就坐在拳擊場邊的座位。這兩個人在BBC播出的哈利·卡本特（Harry Carpenter）的節目中，一起合唱〈大夥都齊聚在這裡〉（The Gang's All Here）。

「山姆·庫克在海邊汽車旅館慘遭殺害」

《紐約時報》

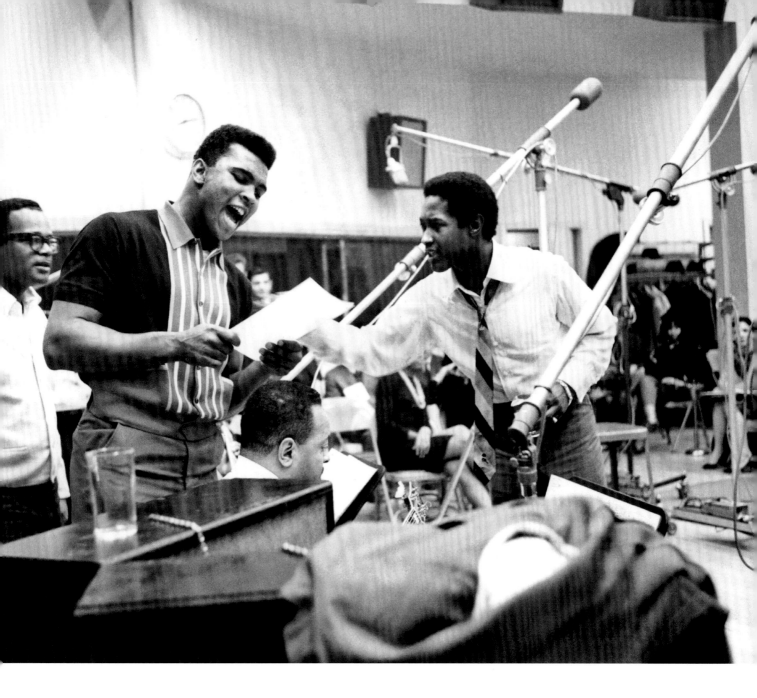

　　那天看起來就像是一個明星常會有的「罪惡之夜」，只不過出了些差池。到現在還是沒人知道旅館房間裡出了什麼事。就在某個時候，庫克在盛怒中衝出房間，跑到接待櫃檯。他當時半裸著身體，身上只穿了件外套和一雙鞋，而且明顯醉了。他大吼大叫，說那個女孩偷了他的衣物和皮夾就不見了。他很肯定她就躲在旅館辦公室裡面。富蘭克林說她什麼也不知道，他不相信，而且抓住她。富蘭克林掙脫後，找到她的手槍。她開了一槍，庫克倒在地上說：「小姐，你開槍射我。」不久後，艾莉莎‧鮑耶從一個電話亭打電話報警，說她被綁架了。另一通報警的電話是哈辛妲汽車旅館老闆艾芙琳‧卡爾（Evelyn Carr）打的。富蘭克林因為正當防衛而無罪獲釋。鮑耶說庫克企圖強暴她，她抓了自己的衣服逃跑時，誤拿了他的衣服。這位歌手裝滿錢的皮夾至今下落不明。沒人願意相信靈魂樂之王是以那種方式送了命。不過洛杉磯警方結案了。不久後，艾莉莎‧鮑耶因為賣淫而遭到逮捕。

巴比・富勒

[Bobby Fuller，1942 年 10 月 22 日—1966 年 7 月 18 日]

23頁 攝於1960年，巴比・富勒和他的樂團：巴比富勒四重唱。他在1966年7月18日的死是搖滾樂史上最大的謎團之一。儘管洛杉磯警方的正式記載為自殺，謠傳這是一起美國黑手黨的謀殺事件，為了從100萬美元的保險理賠中獲利。

巴比・富勒（Bobby Fuller）的死依然是搖滾音樂史上最大的未解謎團之一。這疑點重重、答案卻不得而知的死亡，終結了搖滾界其中一位先驅的光明前途。富勒寫過一首歌，後來成為一首有精神象徵意義的歌：〈我對抗法律〉（I Fought the Law），這首歌是對抗體制的叛逆呼喊，吸引了從衝擊樂團（Clash）到年輕歲月樂團（Green Day）等的龐克樂手和樂團，這首歌在他死後聽起來似乎更加諷刺。富勒和巴弟・哈利一樣是德州人，12歲時看到貓王在電視上的表演，深深被搖滾樂打動。他學鋼琴、打鼓和吹小號，當時他的哥哥藍迪開始彈吉他。藍迪被送去唸軍校，回來後發現巴比在這段時間也學會彈吉他，而且還開始寫歌，包括〈你戀愛了〉（You're in Love）及〈我猜我們陷入了愛河〉（Guess We Fall in Love），這些歌在1961年11月由優卡唱片公司（Yucca Records）發行。

首張專輯很成功，賣了3000張，於是巴比開始在帕索（El Paso）的酒吧和夜店演奏。他在後院蓋了一間小型家庭錄音室，裡面有兩支麥克風，還有一個從當地廣播電臺借來的二手混音座。他打造出自己的品牌，稱為艾克斯特唱片公司（Exeter Records）。巴比全心投入音樂事業，所有的事一手包辦，目標是成為像他的偶像一樣的明星。1964年有那麼一件重大的事件：他的母親蘿倫（Loraine）開著一部「奧茲摩比」汽車，載

他前往加州，巴比和他的樂團（叫做巴比・富勒四重唱〔Bobby Fuller Four〕）被達爾菲（Del-Fi）唱片公司的製作人鮑勃・基恩（Bob Keane）簽下，瑞奇・華倫斯也是由他發掘才出道的。兩年後，多虧蟋蟀樂團翻唱了巴比那首〈我對抗法律〉（I Fought the Law），他因此成功進軍洛杉磯的搖滾圈；巴比第一次錄製這首歌是在他的帕索家裡的「錄音室」。這首歌在1965年發行，受到洛杉磯搖滾電臺的支持，它登上最暢銷唱片排行榜第九名。舞臺已為他準備好，這位德州男孩就要登臺成為大明星了。巴比也錄製了他的偶像巴弟・哈利所寫的最後幾首歌之一：〈愛情令你愚昧〉（Love's Made a Fool of You）。1966年，巴比・富勒四重唱展開美國的巡迴演出，他們的第一張正式專輯《我對抗法律》也開始銷售。

這時洛杉磯變得迷幻又嬉皮，巴比想以這種新的音樂樣貌做實驗性的嘗試，他決定要組一支新樂團。1966年7月17日，他告訴基恩，他和一些樂手約好了，隔天在達爾菲的辦公室碰面。他也想去找他的吉他手吉姆・瑞斯（Jim Reese），因為瑞斯想把自己的車捷豹XKE賣給他。他沒有赴這兩場約，謎團就從這裡展開。7月18日下午5點，幾位樂手去富勒的家，想看他是否在那裡，結果撲了個空。他的母親看見他的奧茲摩比（就是他從帕索開到加州的那一部車），當時就停在公寓外面。她打開車門，發現巴比坐在

駕駛座，手放在插入點火器的車鑰匙上。他死了，浸了一身的汽油，胸膛及臉部有大片瘀傷，右手的一根手指還斷了。他身旁的座位有一只半空的汽油罐。洛杉磯的驗屍官證實：巴比吸進了汽油揮發的氣體，於三小時前死於窒息。他母親說當天清晨一點，巴比接到一通電話後就出門了。巴比死前最後一個見到他的人是房東洛伊德・埃辛格（Lloyd Esinger），巴比和他在凌晨3點時喝了幾罐啤酒。「他的心情非常的好，」埃辛格說。警方在一陣倉促的調查後就結案了。調查過程中，連汽油罐上的指紋都沒採集，荒唐的結案報告把他的死因歸為自殺。巴比・富勒最後葬在伯班克（Burbank）的林茵墓園，不過他的死引發了一連串的疑點。一個24歲的年輕人，在搖滾樂界有大好前途，又如此熱愛音樂，怎麼會決定自殺？巴比曾投保100萬美元的保險，受益人是達爾菲的投資人，據說這群人是洛杉磯黑幫的重要成員。警方拒絕更進一步調查，草草結束了案子。巴比葬禮過後四天，有三名持械男子出現在吉姆・瑞斯和巴比・富勒四重唱的鼓手道頓・鮑威爾（Dalton Powell）的公寓。隔天早上，這兩個人就坐上車回帕索去了。「也許對有些人來說，我們是一項投資，死了比活著更值錢，」瑞斯在多年後表示。事實上，達爾菲在九年前，瑞奇・華倫斯死後，就曾大賺一筆。

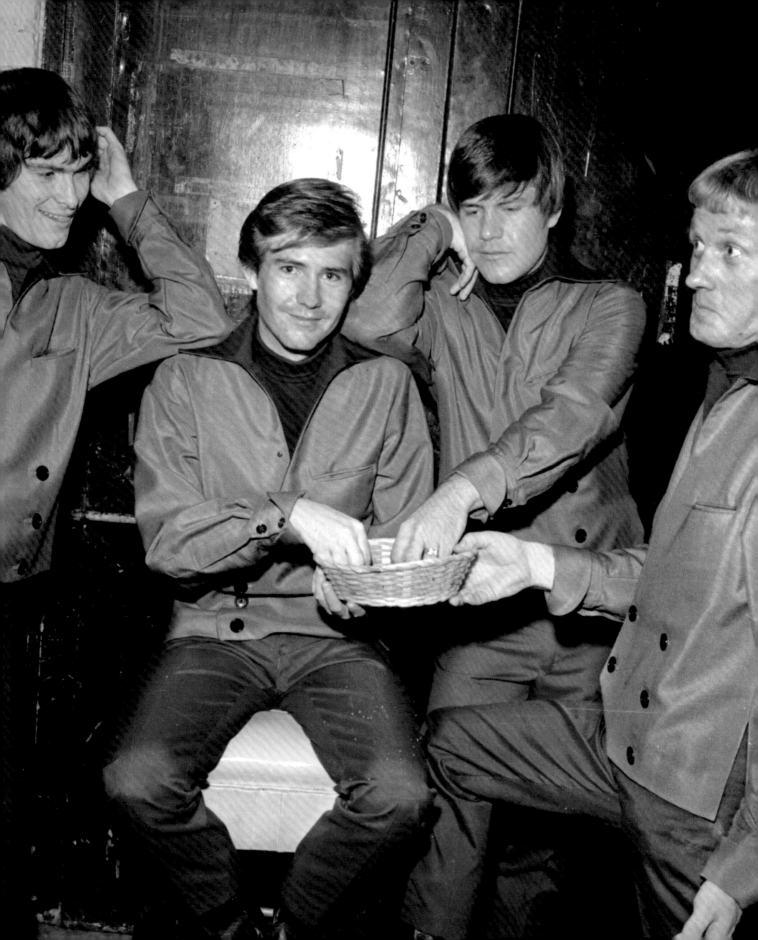

奧提斯・瑞汀

[Otis Redding，1941 年 9 月 9 日－1967 年 12 月 10 日]

1967年8月，奧提斯・瑞汀（Otis Redding）和巴爾凱斯樂團（Bar-Kays）正在美國巡迴演出。有一天，在友人厄爾・「史畢多」・希姆斯（Earl "Speedo" Sims）停泊在加州蘇沙利多（Sausalito）的船屋裡，他寫下新歌的第一句歌詞。他為這首歌擬了暫時的歌名〈海灣碼頭〉（The Dock of the Bay）。瑞汀剛在蒙特里流行音樂節有一場令人難忘的精采表演，他在第二天晚上和布克T與曼菲斯樂團（Booker T & the M.G.'s）擔綱壓軸表演（在他們之前上臺的是傑佛森飛船樂團〔Jefferson Airplane〕）。那是瑞汀第一次在這麼大批白人觀眾前演出。稍早在1966年時，他曾在洛杉磯的「威士忌阿哥哥」夜總會（Whisky a Go Go）有一連串的演出。

瑞汀是孟斐斯史塔克斯唱片公司（Stax Records）最重要的歌手，他在這裡推出他第一張專輯：1964年的《我心中的痛》（Pain in My Heart），而且已經成為靈魂樂界的傳奇人物。他的〈請嘗試溫柔〉（Try a Little Tenderness）登上告示牌100大熱門歌曲排行榜第25名。〈尊重〉（Respect）成了非裔美籍社群內的精神象徵歌曲，他在歐洲舉辦的演唱會有助他征服了更廣大的聽眾。1967年，瑞汀聽到披頭四的《比伯軍曹寂寞芳心俱樂部》（Sgt. Pepper's Lonely Hearts Club Band）後，他決定改變風格。他想繼續征服白人聽眾，實驗新的旋律，不要那麼緊密地貼著靈魂樂及節奏藍調的音樂源頭。在宣傳《國王皇后》（King & Queen）專輯的途中，瑞汀繼續寫他的新歌：〈（坐在）海灣碼頭〉（［Sittin' On］The Dock of the Bay），走到哪裡就寫到哪裡，手邊有什麼就寫在上頭，例如餐館紙巾或旅館便條紙。1967年11月22日，他帶著他的吉他手史蒂夫・庫拉伯（Steve Cropper），前往孟斐斯的史塔克斯唱片公司，錄製了這首歌。他在12月8日回去，想錄完這首歌，但他還沒寫完歌詞，所以在錄音最後音樂淡出時，瑞汀用吹口哨來標記時間點，這樣他再回來錄製時，就能從歌曲的那個時間點接續完成最後一段。他從沒回頭完成這首歌，〈（坐在）海灣碼頭〉裡的口哨聲成為音樂中不成文傳統的一部分。幾天後，瑞汀和巴爾凱斯樂團搭乘他的私人專機（一架比奇飛機H18）離開，要前往一連串的演唱會表演。1967年12月9日，他們人在克利夫蘭（Cleveland）上了《歡樂電視秀》（Upbeat）的節目，還在一家叫做「李奧賭場」（Leo's Casino）的小型俱樂部有三場演出。

隔天他在麥迪孫（Madison）的威斯康辛大學（University of Wisconsin）與人有約。當時天氣狀況很糟，下著豪雨還起濃霧，儘管受到勸阻，瑞汀還是決意搭機回去，才不會錯過演唱會。搭上比奇飛機的有瑞汀、他的私人助理馬修・凱利（Matthew Kelley），以及巴爾凱斯樂團的五名成員。另外兩名成員：卡爾・希姆斯（Carl Sims）和詹姆士・亞歷山大（James Alexander）則搭乘商務客機，因為比奇飛機客滿了。下午三點半，機長理查費雪請求降落許可，試圖要在麥迪孫的圖拉克斯菲爾德（Truax Field）空軍基地降落。不過意外發生，比奇飛機快速掉落，墜毀在莫諾納湖（Lake Monona）。撞擊力太強，黑人音樂最優秀的明星之一和他出色團員的職業生涯，就在一瞬間完結。這場意外的唯一倖存者是巴爾凱斯樂團的成員之一，班・寇利（Ben Cauley）。他記得的最後一件事，是飛機以螺旋方式下墜時，他解開座椅安全帶。接著他就泡在莫諾納湖冰冷的湖水裡，緊抓著一張椅墊。隔天瑞汀的遺體被發現。靈魂樂的象徵人物、把非裔美籍音樂的歷史幾乎帶到世界各地的聲音，現在安息在家鄉──他在喬治亞州梅肯所建的牧場裡。〈（坐在）海灣碼頭〉永遠無法完成了。

25頁 1962年，奧提斯・瑞汀攝於巴黎。他的歐洲演唱會和他在蒙特里流行音樂節上的表演，向搖滾樂迷釋放了史塔克斯唱片公司著名、傳統的靈魂樂歌聲。

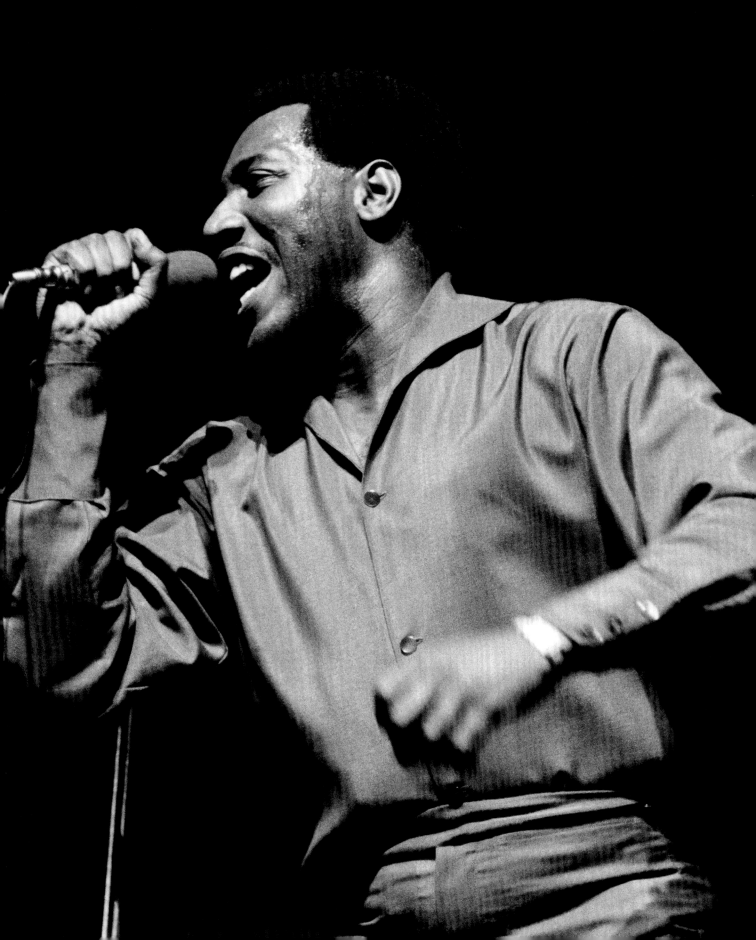

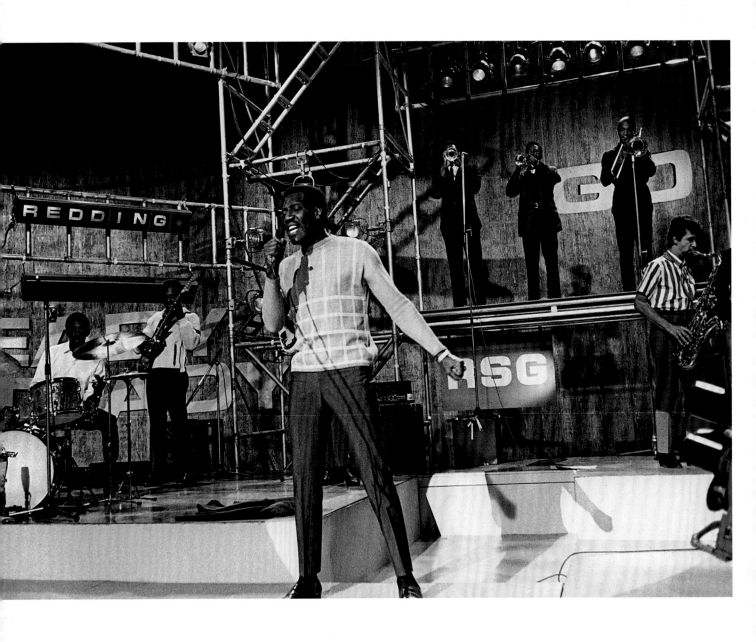

26頁 奧提斯‧瑞汀於1941年在喬治亞州梅肯出生。他15歲時輟學,在小理查(Little Richard)的伴奏樂團鍛粗機(The Upsetters)工作養家。1964年,他發行第一張專輯,《我心中的痛》(Pain in My Heart)。

27頁 1967年12月12日:奧提斯‧瑞汀及巴爾凱斯樂團搭乘的比奇飛機H18,在威斯康辛州麥迪孫附近的莫諾納湖中被打撈起來。《威斯康辛州報》完成了這不愉快的重任:告知音樂界這起可怕的墜機事件。

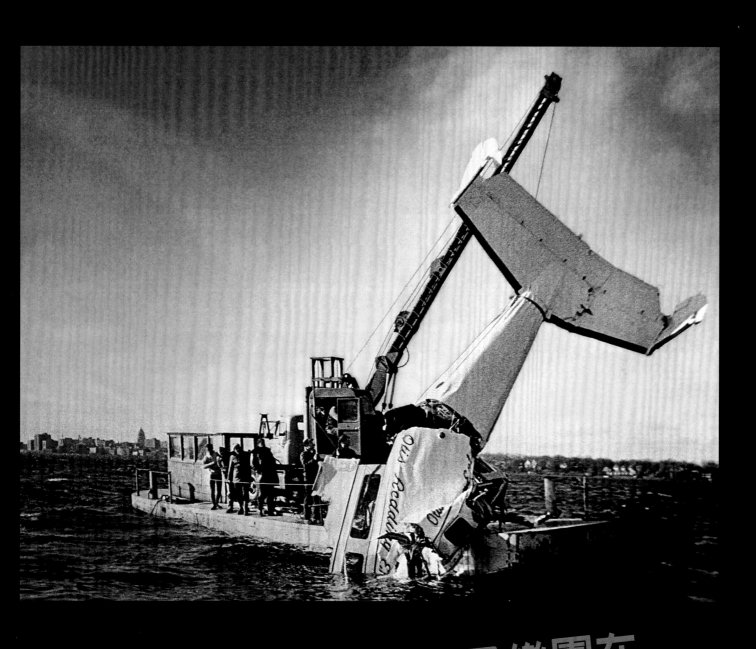

「歌手奧提斯・瑞汀及樂團在莫諾納湖墜機事件中罹難」

《威斯康新州報》

布萊恩・瓊斯

[Brian Jones，1942年2月28日—1969年7月3日]

搖滾音樂史上最大的謎團之一，就是布萊恩・瓊斯（Brian Jones）在他寇契佛特農場（Cotchford Farm）中的別墅泳池溺斃，得年27。瓊斯是世上最偉大的樂團之一——滾石樂團——創始團員之一。不過在生命的最後幾年裡，他和樂團愈來愈疏離。他的生命既熱情洋溢又富爭議性，他還擁有兼容並蓄的才氣。早在滾石樂團逾矩的生活型態征服世界之前，瓊斯已是個叛逆分子。1961年的時候，他已經有三個小孩，母親分別是三名不同的女子。他的智力過於常人，但是17歲就輟學，他遊遍北歐及斯堪地那維亞地區，靠著彈奏吉他沿街賣藝維生。

1960年代初期，搖滾史上一場意義重大的會議在伊林爵士俱樂部（Ealing Jazz Club）舉行：瓊斯和艾列西・寇納（Alexis Korner）的樂團合作演奏艾爾摩・詹姆士（Elmore James）的曲子：〈拂去我掃帚上的塵土〉（Dust My Broom）。當時米克・傑格（Mick Jagger）和基斯・里查斯（Keith Richards）也在俱樂部裡。1962年5月2日，瓊斯在《爵士新聞》雜誌（Jazz News）刊登廣告，要徵求樂手到「磚匠的手臂」酒吧（Bricklayer's Arms），參加節奏藍調演出的甄選。回應這則廣告的第一個人是鋼琴手伊恩・史都華（Ian Stewart），吉他手迪克・泰勒（Dick Taylor）、鼓手東尼・夏普曼（Tony Chapman），以及米克・傑格和基斯・里查斯不久後也來了。「磚匠的手臂」酒吧的演出促成滾石樂團的誕生。1963年，低音吉他手

比爾・威曼（Bill Wyman）及鼓手查理・華茲（Charlie Watts）也加入後，樂團全員到齊。瓊斯為新樂團挑選了團名。他在設法和俱樂部老闆安排演出事宜時，對方問起他樂團的名稱。這時突然一陣沉默，然後瓊斯看到地板上有張穆迪・瓦特斯（Muddy Waters）的專輯，第一首歌是〈滾石〉（Rollin' Stone），於是他回答：「滾石樂團」。

早期瓊斯很努力為樂團作宣傳，他以團長自居。1963年，安德魯・盧格・奧德罕姆（Andrew Loog Oldham）加入，成為滾石的經紀人，改變了樂團的布局。奧德罕姆極力主張滾石寫出原創歌曲（就像披頭四那樣），而非只演奏藍調的翻唱作品，他還以米克・傑格的個人魅力來奠定滾石樂團的形象。瓊斯認為他在樂團中的角色逐漸邊緣化，他希望滾石保有藍調樂團的特色，畢竟這是他的樂團，而他似乎不再對它熱衷。但他的節奏吉他是樂團最初出道的聲音基調，他的口琴也是（他還曾教傑格怎麼吹口琴）。在1966到1967年間，樂團爆炸性的創造力達到高峰時，瓊斯似乎改頭換面，變成樂團最純粹的藝術家，並為歌曲帶來新的色彩和聲音。他的才華和演奏多種樂器的能力帶領樂團做了實驗性嘗試：他在〈塗成黑色〉（Paint it Black）裡彈奏西塔琴；在〈紅寶石星期二〉（Ruby Tuesday）中加入直笛的聲音；在〈真姑娘〉（Lady Jane）裡演奏揚琴；在〈魔鬼陛下的請求〉（Their Satanic Majesties Request，1967年）中加入了迷幻風格。

問題是，瓊斯持續且增加中的藥物和酒精用量，已危害到他的身心健康。正如他團員的描述，布萊恩・瓊斯有兩個：一個有創造力又纖細敏感；另一個則自負又專橫。同時期的其他音樂人尊敬他。披頭四邀請他在〈你知道我是誰〉（You Know My Name）裡演奏薩克斯風，而他也在蒙特里流行音樂節上把吉米・罕醉克斯介紹給觀眾。不過他和自己的團員處得不好，部分原因是他本人的狀況常常無法演出。更糟的是，1967年他的女友安妮塔・帕倫伯格（Anita Pallenberg）為了基斯・里查斯離他而去。警方這時也再度盯上樂團那種離經叛道的生活模式，瓊斯在1967及68年，二度因持有毒品被捕。情況使他和樂團愈來愈疏離。瓊斯參加了《乞丐的盛宴》（Beggars Banquet，1968）的錄製，一如往常演奏好幾種不同的樂器，在〈同情惡魔〉（Sympathy for the Devil）中參與合唱。不過從那時起，他就很少和滾石樂團一起合作。在《血流如注》（Let it Bleed，1969）專輯裡，他只彈奏了兩首曲子：〈如獲金銀〉（You Got the Silver）和〈午夜漫步者〉（Midnight Rambler）。傑格和里查斯決定樂團得去美國巡演，他們已有三年沒在當地演出了。但是瓊斯因為持有毒品的判決，所以簽證申請失敗。分道揚鑣發生在1969年6月8日，滾石樂團告訴瓊斯：他創立的樂團要在沒有他的情況下，繼續向前走。他的位置將由米克・泰勒（Mick Taylor）取代。

里查斯後來回想時表示：瓊斯的主要問題

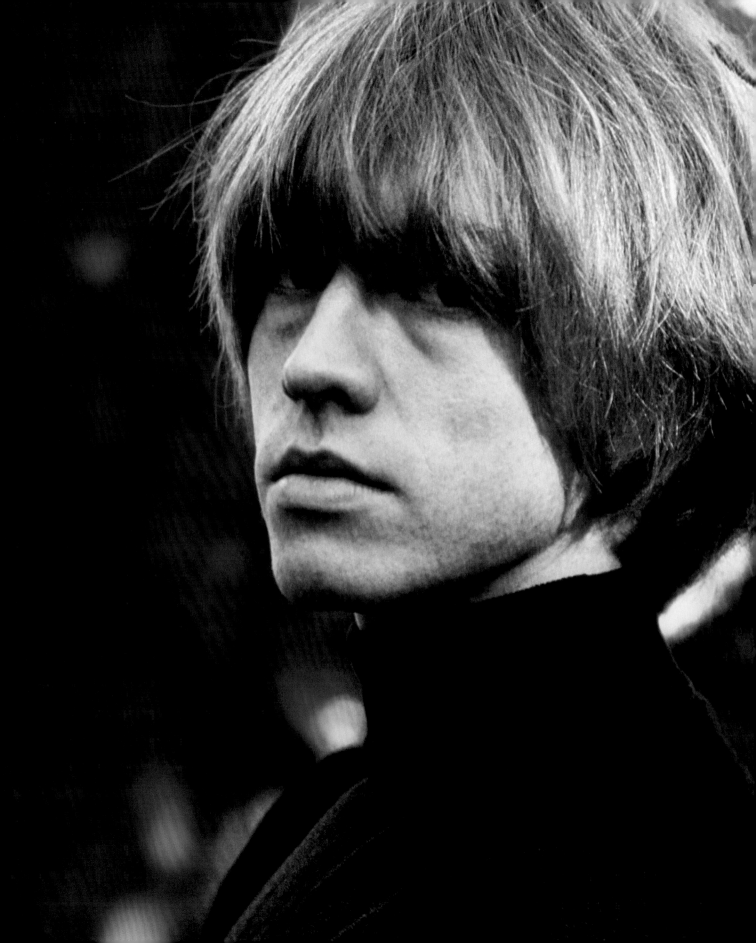

不在音樂，而是即使事情都順利地進行中，他不知為什麼就硬是要毀掉一切。里查斯承認，他的內心有惡魔，但是只有一個，而瓊斯心中的惡魔可能比他更多45個。是自尊在啃噬他。瓊斯和瑞典女友安娜·沃林（Anna Wohlin）回到他在寇契佛特農場的別墅，打算組一支新樂團，他聯絡了友人艾列西·寇納、伊恩·史都華和米契·密奇爾（Mitch Mitchell）。他想寫歌、製作，以及拍電影。不過在1969年7月9日，他的人生神祕地結束了。

在滾石樂團的世界，名氣、財富和脫序的神話吸引了各式各樣的人。湯姆·基拉克（Tom Keylock）正是這群人之一，他成為了樂團的保全專家。傑格告訴他，他想找人在他的史塔爾古佛莊園（Stargroves）建造圍牆，基拉克找來一位老同學：法蘭克·索羅古德（Frank Thorogood）。完成史塔爾古佛莊園的工程後，索羅古德也重建了里查斯的別墅：瑞德蘭茲（Redlands）。他這個人的不可靠馬上露出端倪。他很少接觸搖滾明星，也難得見識到他們的財富，於是很快就利用職務之便來佔便宜。一開始，他從里查斯家中偷走了幾件物品，包括一把吉他。基拉克在滾石家族裡變得愈來愈有影響力，他說服瓊斯讓索羅古德來料理寇契佛農場內的各種雜務。索羅古德和女友珍妮特·洛森（Janet Lawson）與幾名友人搬進了瓊斯家，他們喝酒的時間比工作時間還要多。有一天，廚房天花板的一根橫梁掉落，差點打中了安娜·沃林。瓊斯受夠了，但是他沒辦法解雇索羅古德。1969年7月2日的晚上，他終於決定要面對這個問題，所以邀請索羅古德和女友洛森來喝一杯，把事情說清楚。

在這之後發生了什麼事，至今仍是個謎團。據某些證詞表示，當天寇契佛農場裡好像有一場派對，一些索羅古德帶領的工人也參加了。其他人則聲稱，當天晚上只有瓊斯、沃林、索羅古德和洛森在場。可以確定的是，瓊斯想去游個泳。沃林回屋裡接聽電話，當她回來時，瓊斯已經死了，就溺斃在泳池裡。他是個游泳健將，驗屍結果發現他體內沒有酒精或毒品殘留。一樁難以理解的死亡事件，很快就成了未解之謎。

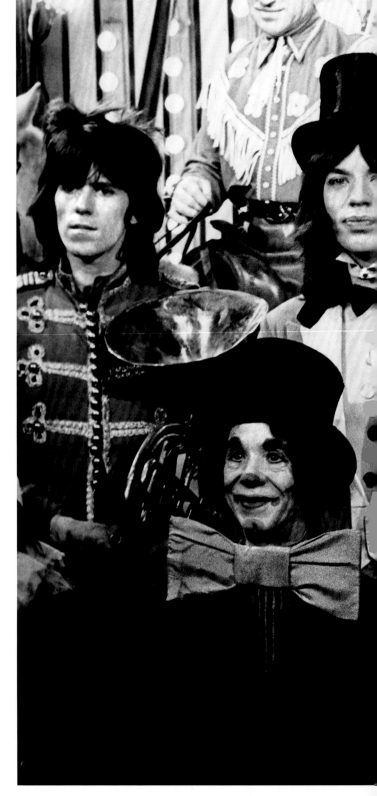

30-31頁 1968年12月11日，布萊恩·瓊斯和滾石樂團在拍攝《搖滾馬戲團》（The Rolling Stones Rock and Roll Circus）。何許人樂團、傑叟羅圖樂團（Jethro Tull）、泰吉馬哈（Taj Mahal）、瑪麗安·費斯佛（Marianne Faithfull）、約翰·藍儂、小野洋子（Yoko Ono），以及艾力克·克萊普頓（Eric Clapton）都參與了這場演出。

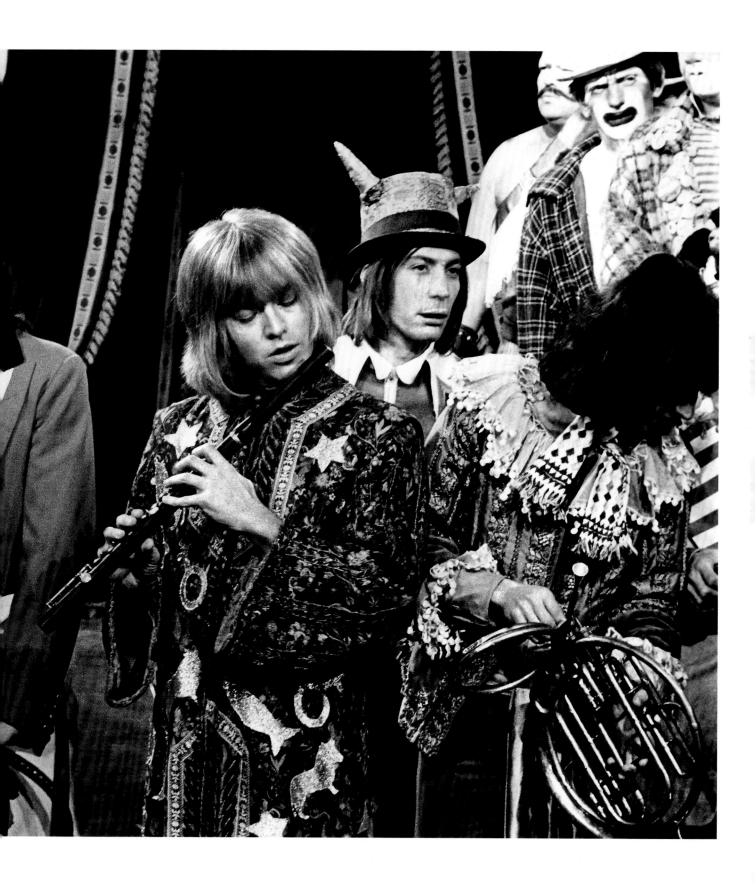

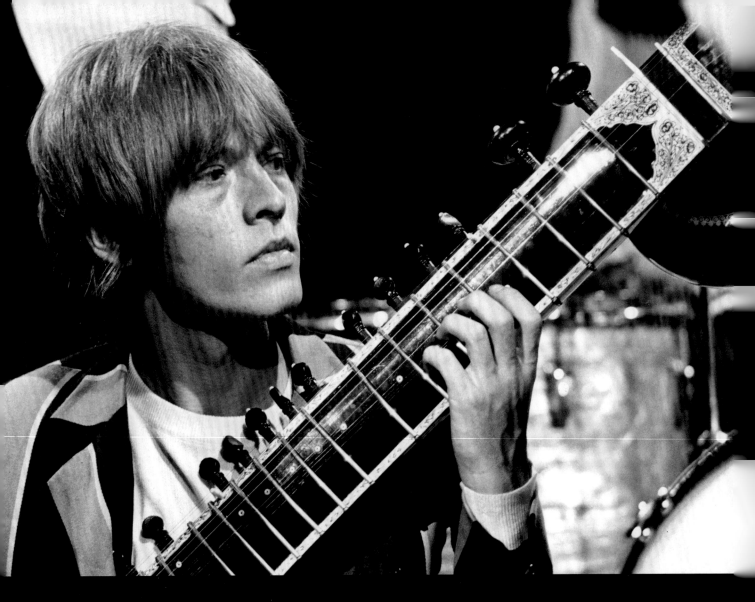

　　媒體甚至猜測里查斯和傑格也參與了這場陰謀，兩人都沒出席瓊斯的葬禮。1969年7月5日，滾石樂團在海德公園舉辦了一場免費演唱會，向瓊斯致敬。開場表演的是他最愛的一首歌曲：強尼‧溫特（Johnny Winter）的〈我屬於你，也屬於她〉（I'm Yours and I'm Hers）。這個謎團持續到1994年，索羅古德在臨終的病榻上向基拉克懺悔，那天晚上在

游泳池發生了可怕的事。他的描述如下：
　　他和他的朋友再也無法忍受瓊斯。他們揶揄他，想看他是否真的是游泳健將，於是把他的頭壓在水裡。這場惡作劇演變成悲劇。不過索羅古德的懺悔沒有可靠證據，而且也沒找到任何證人。2009年，警方重新調查這件案子，但因為缺乏證據，再度結案。
　　布 萊 恩 ‧ 瓊 斯 安 息 在 赤 爾 登 罕

（Cheltenham）墓園的一具銅棺裡。查理‧華茲提到他：「瓊斯活得不夠久，沒能去做他說要做或想做的事。我不知道他是否會實踐任何事。不管怎樣，他都沒機會去做了。」

32-33頁 1966年拍攝，兩張全神貫注的布萊恩‧瓊斯特寫鏡頭。這位多才多藝的樂手受到喬治‧哈里森的啟發，自學學會彈奏西塔琴。
哈里森曾說，瓊斯遇到的問題，似乎都只要靠多一點的愛就能解決了，而且從來就沒人了解他。

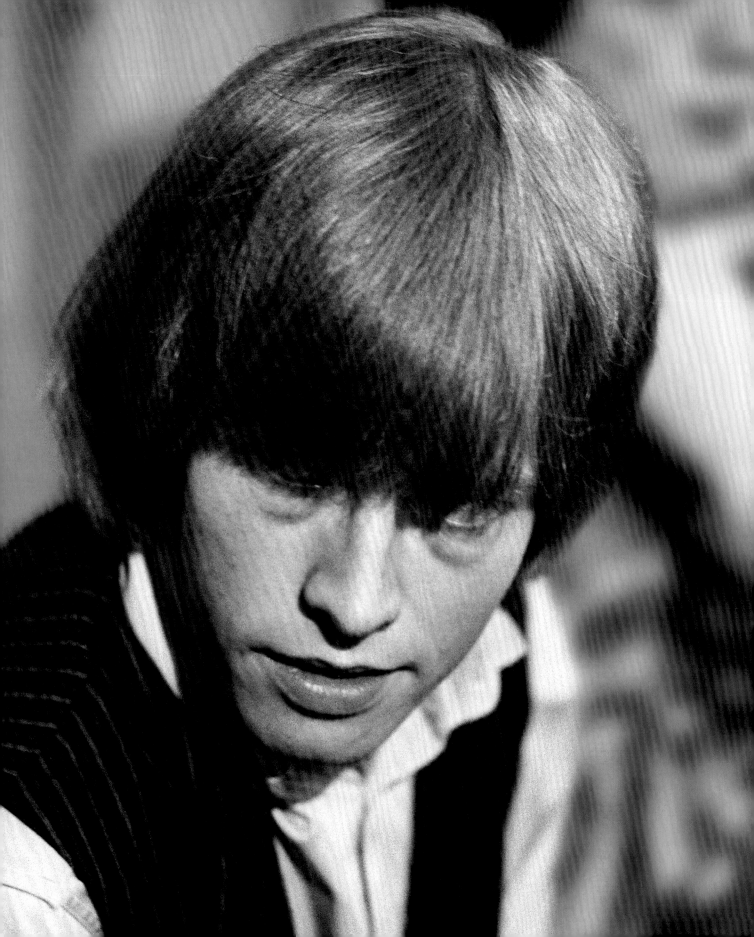

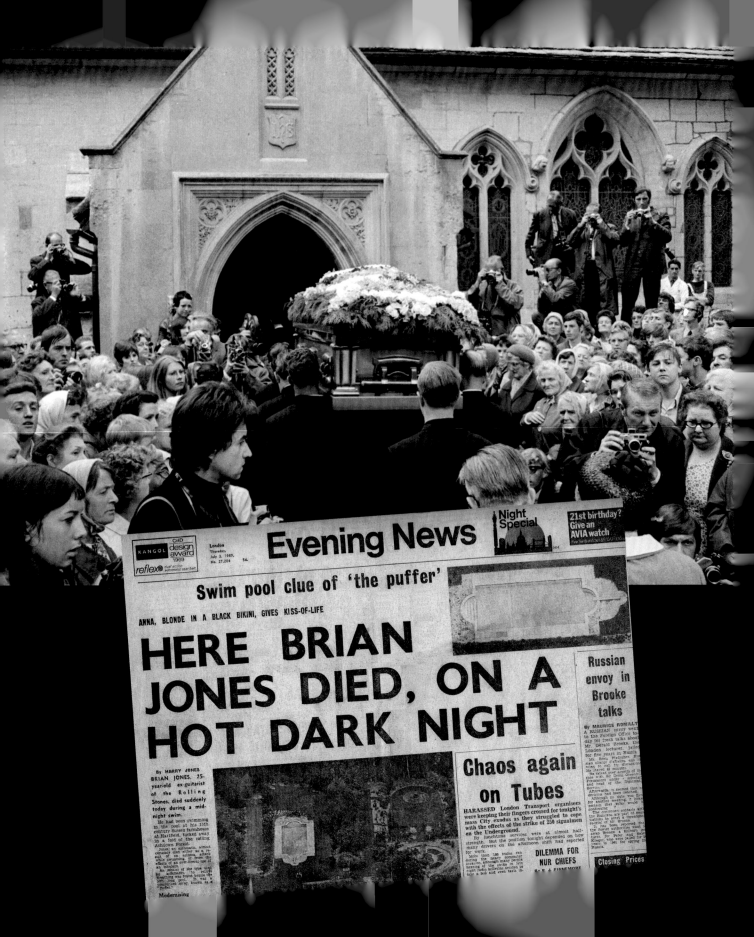

Evening News

KANGOL CoID design award 1969 reflex dual action automatic near-point

London
Thursday,
July 3, 1969.
No. 27,204 5d.

Night Special

21st birthday?
Give an
AVIA watch

Swim pool clue of 'the puffer'

ANNA, BLONDE IN A BLACK BIKINI, GIVES KISS-OF-LIFE

HERE BRIAN JONES DIED, ON A HOT DARK NIGHT

Russian envoy in Brooke talks

By MAURICE ROMILLY

A RUSSIAN envoy went to the Foreign Office today for fresh talks about Mr. Gerald Brooke, the London lecturer, jailed for five years in Russia.

Mr. Boris Pudykov, Russian chargé d'affaires, was asked to call by Sir Denis Greenhill.

He stayed 40 minutes.

He talked over aspects of the case with Sir Denis Greenhill, Permanent under - secretary and head of the Diplomatic Service.

Afterwards it seemed that no decision had been reached.

Although no date was fixed for another meeting, it is certain that talks would be continuing.

The Russians contacts with the British are part of negotiations to avert a threatening recital of Mr Brooke's case.

The Soviet authorities want to exchange Brooke, who has three years to go, for Peter and Helen Kroger, who were jailed for 25 years to net for spying for Russia.

By HARRY JONES

BRIAN JONES, 25-year-old ex-guitarist of the Rolling Stones, died suddenly today during a midnight swim.

He had been swimming in the pool at his 15th century Sussex farmhouse at Hartfield, tucked away in a fold of the rolling Ashdown Forest.

Jones, an enthusiastic, almost obsessive swimmer, died either as a result of an asthma attack while swimming, or from the effects of an over-liberal use of an inhaler.

An inhaler of the type used by asthmatics, to relieve breathing was found beside the pool.

It was a concentrated spray known as a "puffer."

Modernising

Chaos again on Tubes

HARASSED London Transport organisers were keeping their fingers crossed for tonight's mass City exodus as they struggled to cope with the effects of the strike of 250 signalmen on the Underground.

By lunchtime services were at almost half-strength. But the position tonight depended on how many drivers on the afternoon shift had reported for work.

More than 120 trains ran during the heavy commuter invasion, although many people hearing of the strike on late night radio bulletins decided to take a bus and went back in.

DILEMMA FOR NUR CHIEFS

By B. J. FINNIMORE

Closing Prices

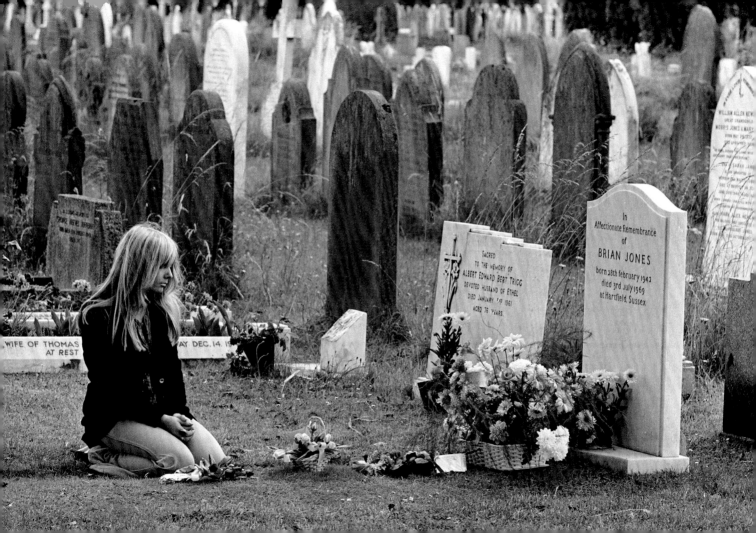

吉米・罕醉克斯

[Jimi Hendrix，1942 年 11 月 27 日—1970 年 9 月 18 日]

在他的手中，電吉他彷彿著了火。吉米罕醉克斯是一股純粹的能量、一道雷霆，他創造出迷幻又狂野的世界：結合藍調、搖滾及靈魂樂，全新的音樂就此誕生。沒有任何其他的吉他手能對這種樂器的進化造成這麼大的衝擊。1960年代所有偉大的吉他手，包括傑夫・貝克（Jeff Beck）、艾力克・克萊普頓、彼特・湯森（Pete Townshend），以及萊斯保羅（Les Paul），全都為他的才華所懾服。當他揹起他的「Fender Stratocaster」電吉他，罕醉克斯搖身一變，成為了搖滾樂之神、迷幻樂的薩滿法師、新世界的吉普賽之王、一名被自己的創造力消耗完畢、快速燃燒殆盡的天才。

罕醉克斯出生在西雅圖的一個貧窮家庭。他是一個年輕的男性黑人，沒有前途可言，所以決定從軍，以免自己被關進監獄。一開始他和軍中同袍：比利・考克斯（Billy Cox）在美國南方的藍調俱樂部「黑人娛樂劇院」

這時還沒有被發掘。1965年，他去了紐約，想要追尋名氣和財富。他在53街的奇塔俱樂部（Cheetah Club）演出時，受到了查斯・錢德勒（Chas Chandler）的注意。錢德勒是動物合唱團（The Animals）的低音吉他手，後來成為星探和經理人，罕醉克斯的才華讓他留下很深的印象。最早是基斯・里查斯的女友，琳達・基斯（Linda Keith）告訴錢德勒來聽這場沒沒無聞的出色演奏。表演結束後，錢德勒去化妝室見罕醉克斯，問他是否願意和他去倫敦。1966年9月，罕醉克斯抵達倫敦希斯洛機場。員警看到他穿得像個迷幻樂的薩滿法師，於是攔下他，還訊問了好幾個小時。沒人見過這樣的打扮，不過在1966年自由搖擺氛圍中的倫敦，罕醉克斯的才華終於得到認可。在一年內，他見了當時最出色的所有樂手，包括披頭四、滾石樂團、艾力克・克萊普頓，還有彼特・湯森。湯森十分欣賞他的音樂才華，還幫助他發揮這份才

的旋律中焚燒並砸爛吉他，結束表演。吉他燒毀了，搖滾界出現了一位新的上帝，他的音樂生涯短暫卻輝煌。他在同一年推出第二張專輯：《軸心：大膽如愛》（Axis: Bold As Love），登上美國排行榜第三名。1968年，罕醉克斯去了紐約的「唱片工廠」錄音室（Record Plant），以及倫敦的奧林匹克錄音室（Olympic Studios），開始錄製具紀念性的雙專輯，他和一些當時的頂尖樂手合作：戴夫・梅森（Dave Mason）、交通樂團（Traffic）的克里斯・伍德（Chris Wood）及史蒂夫・溫伍德（Steve Winwood）、鼓手巴迪・麥爾斯（Buddy Miles）、傑佛森飛船合唱團的傑克・卡薩迪（Jack Casady）和鍵盤手艾爾・庫柏（Al Kooper）。專輯叫作《電子淑女國度》（Electric Ladyland）。罕醉克斯驚人的創造力及才華毫不保留地灌注在這張專輯裡。罕醉克斯永遠不可能超越自己投注在這張專輯中的心力。接下來的兩年——

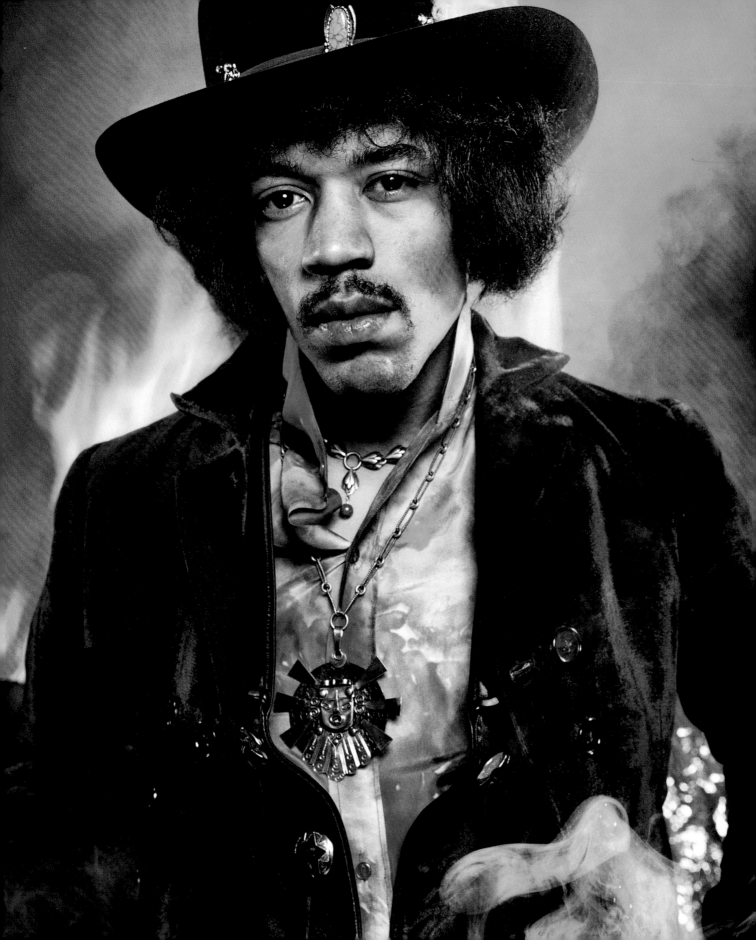

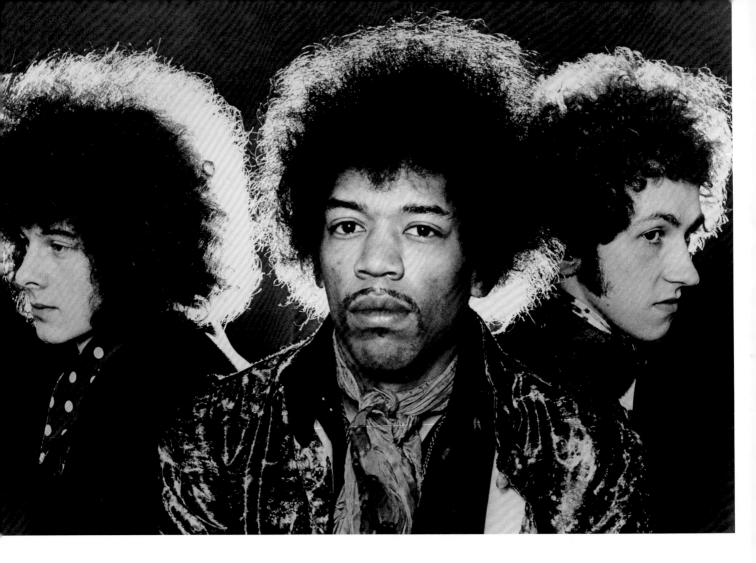

38-39頁 罕醉克斯體驗
樂團:米契·密奇爾、
吉米·罕醉克斯及諾爾·
瑞汀。1966年10月13
日,樂團在法國埃甫勒
(Evreux)舉辦首次正式
演唱會。罕醉克斯和他
的樂團發行了三張專輯:
《見識過嗎》、《軸心:
大膽如愛》,以及《電子
淑女國度》。

是這個因素,他的人生才這麼短暫。他被那太過強大的才氣及不羈的人生觀啃噬殆盡。罕醉克斯和他
的吉他一起發光發熱。在他最後的照片之一,他抱著一把黑色的Stratocaster吉他。

　　在他出道的城市:倫敦,死亡降臨。當時他和他眾多的女友之一:莫妮卡·丹尼曼(Monika
Danneman)在一起。他們住在諾丁希爾(Notting Hill)蘭斯登新月區(Lansdowne Crescent)22號沙
馬肯酒店(Samarkand Hotel)的一間公寓。身為明星的最後一天,他先是有個拍攝工作,然後又到
肯辛頓市場購物,接著參加他在街上偶遇的貴族菲立普哈維(Philip Harvey)的兒子在家中舉行的歡
迎會。他喝了葡萄酒又抽印度大麻。當晚11點,他的另一位友人,彼得·卡麥隆在家中舉行另一場派
對,他在那裡吸食了安非他命。後來罕醉克斯回到他在丹尼曼的公寓。他累壞了,很想睡覺,所以
吞了一把女友的安眠藥:「Vesparax」,這是一種現在已停產的強效藥物。他吞了九顆,遠超過應服
用的劑量。隔天早上7點,兩人用完早餐又回去睡回籠覺。莫妮卡在早上10點20醒來,出去買香菸。
她聲稱罕醉克斯當時睡得很安穩。她回來後,發現他已失去意識,倒在自己的嘔吐物裡。她試圖打電
話給他的私人醫生,但是一下子太慌亂,找不到號碼。後來她打給戰爭合唱團的艾瑞克·波頓(Eric
Burdon),罕醉克斯兩天前在蘇活區的朗尼史考特俱樂部(Ronnie Scott's club)曾和他們做了最後一
場演出。他要她立刻打電話叫救護車。救護車在11點27分抵達,不過罕醉克斯已經死了。安非他命、
酒精和安眠藥是致命的組合。在他的家人要求之下,他的遺體被送回西雅圖,埋葬在連頓(Renton)
的綠林紀念公園(Greenwood Memorial Park)。他的墳上豎立了一把Fender Stratocaster吉他的雕像。

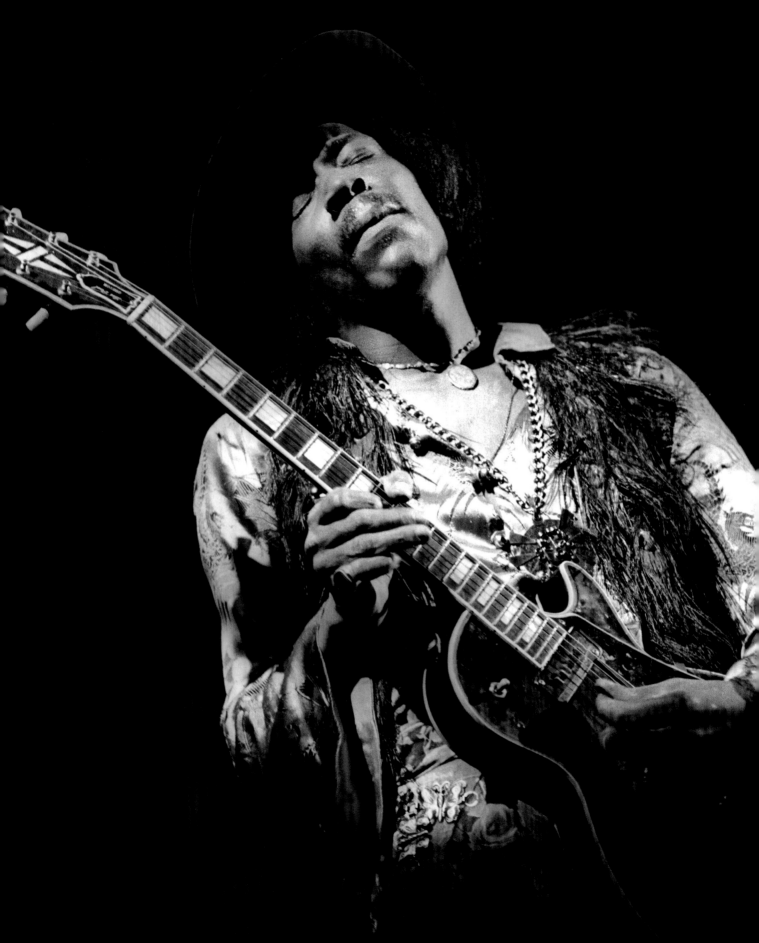

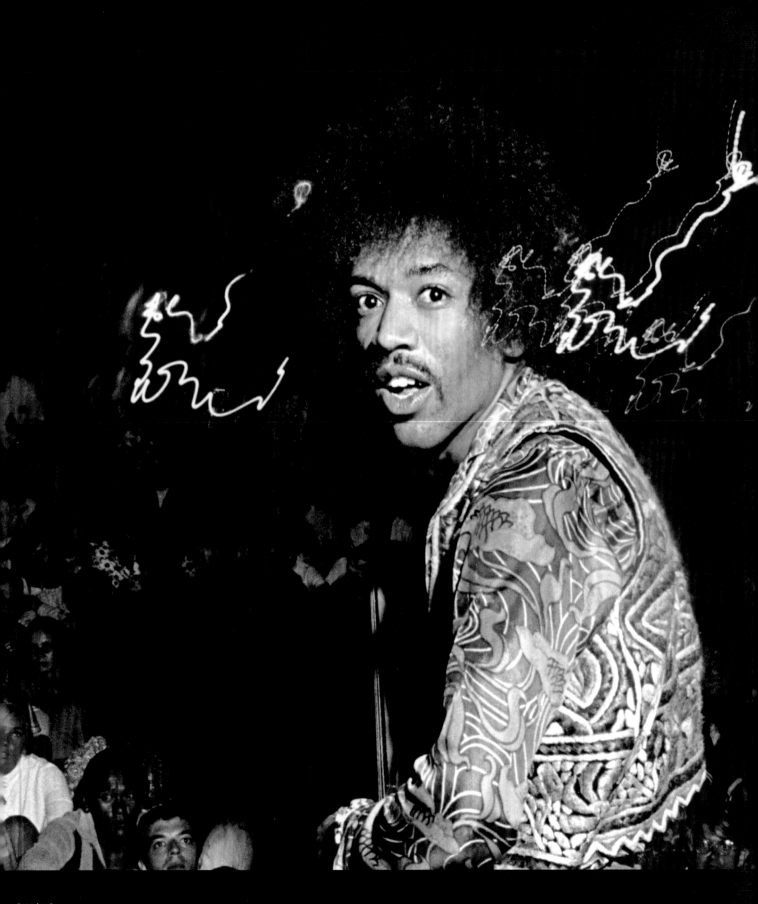

「愛的故事⋯⋯
就是哈囉與再
見⋯⋯直到我
們再次見面」
　　　　《每日鏡報》

40-41頁 1968年10月5日：吉米·罕醉
克斯在檀香山（Honolulu）的國際中心
（International Center）演出。他辭世時，
《每日鏡報》向這位偉大的吉他手致敬，引
述他對愛所作的描述——由「哈囉」和「再
見」組成，直到下次的「哈囉」。

珍妮絲·賈普林

[Janis Joplin，1943 年 1 月 19 日—1970 年 10 月 4 日]

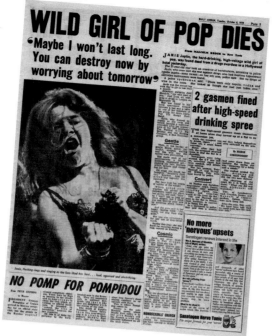

珍妮絲·賈普林是傳達藍調精神的最佳女性代表。她也是1960年代最棒的白人女歌手，以及有史以來最重要的搖滾巨星之一。她和吉米·罕醉克斯及吉姆·莫里森象徵了一個不可思議、充斥著藝術和瘋狂的時代。就和罕醉克斯與莫里森一樣，賈普林死於1970年代早期，年僅27，滿懷狂熱卻具自我毀滅性的創造力壓迫著她。別人叫她珍珠，因為她個頭嬌小、珍貴又脆弱。

賈普林出生在德州阿瑟港（Port Arthur），來自一個典型美國中產階級的家庭。她有兩個手足：麥可和蘿拉，不過她卻是和一群朋友一起長大。他們都和她一樣，被邊緣化、特立獨行，拒絕接受德州的社會規範，而且聽了貝西·史密絲（Bessie Smith）和李德·貝利（Lead Belly）的唱片，從此發現藍調。「我在學校格格不入，我看書、畫畫、不討厭黑人，」她說。打從一開始，賈普林是1960年代一群顛覆社會的叛逆世代的化身。她就讀奧斯丁（Austin）的德州大學，但是沒有完成學業。校刊上有篇報導她的文章，一開頭是這樣寫的：「她喜歡的話都赤腳走路，穿Levi's牛仔褲去上課，因為這樣比較舒服，走到哪裡都揹著她的自動豎琴，萬一她隨時想要唱歌，這樣就比方便。她叫作珍妮絲·賈普林。」偉大的藍調歌手和「垮世代」詩人，都對她的生命造成重大影響。

1963年，賈普林前往舊金山，定居在海特阿士柏里（Haight-Ashbury），那是一個破落地區，住了許多非裔美國人和波希米亞人，後來成為嬉皮反傳統文化的發源地。對賈普林來說，那是一段放縱的時期，生活中盡是藥物濫用、「南方安逸」（Southern Comfort）香甜酒、失敗的戀情，這些使她在音樂裡表達出內心的痛苦。不過她也在這段時間和日後的傑佛森飛船樂團的吉他手傑馬·考柯能（Jorma Kaukonen）合作，錄製了她最初期的幾首作品：有七首藍調標準曲的唱片。然而賈普林在成為搖滾明星之前，已是個有自我毀滅人格的人了。除了「南方安逸」香甜酒，她也服用大量安非他命，同時還嘗試海洛因。在那個階段，她的朋友勸她在1965年回到阿瑟港，甚至還替她負擔巴士車資。有一年的時間，她似乎過著算得上是正常的生活。她就讀德州波蒙（Beaumont）的拉瑪爾大學（Lamar University），擺脫了吸毒和酗酒的習慣，甚至和某位男子訂婚，不過他後來拋棄了她，又開啟了另一段心痛時期。

音樂再度成為她的生命。她搬到奧斯丁，在藍調俱樂部演出。一名活動承辦人，切特·荷姆斯（Chet Helms）注意到她，說服她搬回舊金山與他負責其經紀工作的一支迷幻搖滾樂團合作，大哥控股公司樂團（Big Brother and the Holding Company）。一段

成功卻短暫的音樂生涯就此開始，在這段期間，賈普林成為搖滾界傳奇人物：珍珠。1966年6月10日，賈普林在舊金山的亞瓦崙舞廳（Avalon Ballroom）做了第一次重大演出，隔年樂團推出首張專輯《大哥控股公司》（Big Brother and the Holding Company），並且於1967年6月18日蒙特里流行音樂節，他們在第一場重大的搖滾盛事：「愛的夏天」活動上演出。就像罕醉克斯一樣，賈普林沒沒無聞地上臺。在她感人肺腑地詮釋大媽桑頓（Big Mama Thornton）的〈球鐐和鎖鏈〉（Ball and Chain）之後，下了舞臺，她成為如假包換的巨星。一位再度和酒精及濫用藥物一起燃燒的巨星，在這段期間，她和樂團住在加州拉岡提亞（Lagunitas）的一個嬉皮社區。魔鬼再度控制了她的靈魂，把它交給受詛咒的藍調傳奇。1968年8月12日，大哥控股公司樂團發行第二張專輯：《廉價狂喜》（Cheap Thrills），登上排行榜冠軍。這張專輯的第四首歌是翻唱節奏藍調暢銷曲：艾瑞莎·富蘭克林（Aretha Franklin）的姊妹厄瑪·富蘭克林（Erma Franklin）所演唱的〈我心碎片〉（Piece of My Heart）。賈普林的演唱澈底改變了原唱曲風，在歌曲中充

42-43頁 「流行樂壇的狂野女孩辭世。」1970年10月6日的《每日鏡報》頭條。向珍妮絲·琳·賈普林（Janis Lyn Joplin）致敬，她叛逆又特立獨行的精神，在下一頁的照片中依然清晰可見。

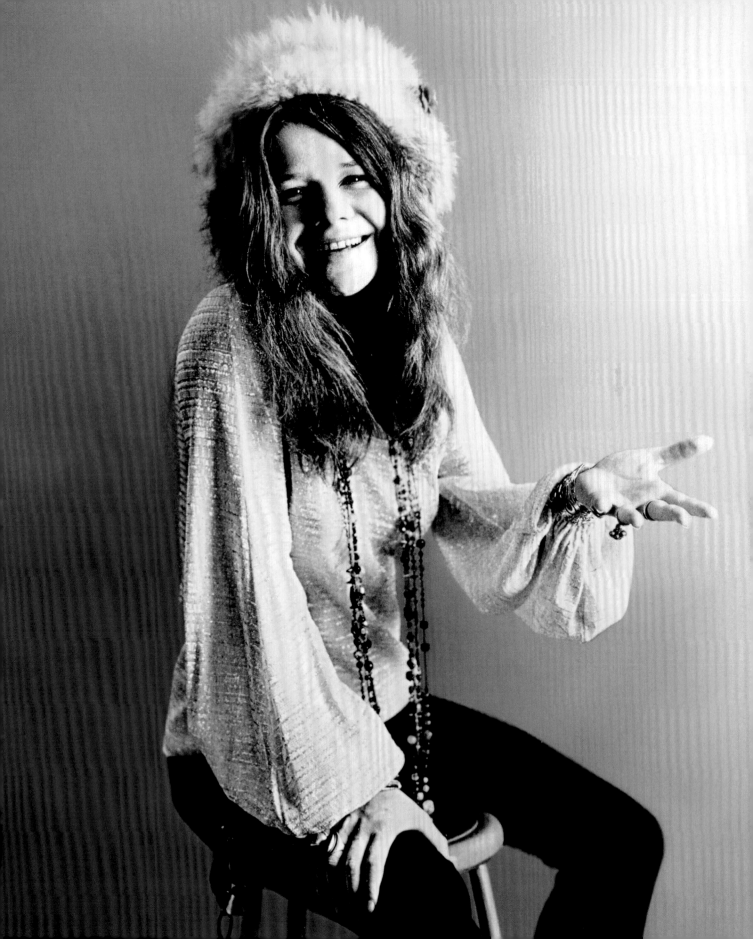

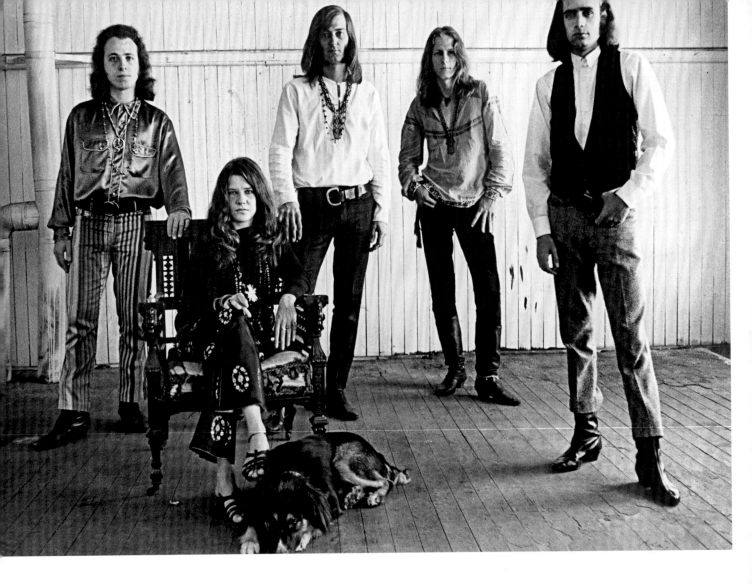

滿痛苦、愛與絕望。〈我心碎片〉推出後，對搖滾樂的節奏懷抱夢想的整個世代都愛上了這名脆弱又不安的女子。她在舞臺上成了復仇女神，歌聲貫穿人心。她和一支新的伴奏樂團：柯茲米克藍調樂團（Kozmic Blues Band）一起繼續她的演藝生涯，並且在1969年推出專輯：《I Got Dem Ol' Kozmic Blues Again Mama!》，也在伍茲托克音樂節中演出——在當時這樣一個重要的搖滾音樂節留下了她的足跡。不過對脆弱的珍珠來說，在伍茲托克音樂節上，情況開始不對勁。她和友人佩姬·卡瑟塔（Peggy Caserta）及瓊安·貝茲（Joan Baez）搭直升機抵達時，她被現場的大批人潮嚇壞了，所以跑到後臺去注射海洛因。她在8月17日清晨開唱，熱情的觀眾要求她唱安可曲〈球鐐和鎖鏈〉。然而賈普林發覺自己站不穩，對自己的表演感到失望，這段演出並沒有被拍攝到音樂節的紀錄片裡。

1970年2月，一趟巴西之旅似乎最後一次改變了她的人生軌道。賈普林想要掙脫毒品和酒精的束縛。她和一個美國

人，大衛·尼豪斯（David Niehaus）發展出一段戀情。「我終於想起：我不必一年12個月都上臺演出，」她在一場滾石雜誌的訪談中表示。「我決定花幾週的時間去深入探索其他叢林。」但是很不幸地，這個故事的結局和其他的也一樣。賈普林一回到美國就開始施打海洛因，大衛離她而去，她和一支新樂團：衝擊布吉樂團（Full Tilt Boogie Band），回到舞臺上發洩她的痛苦。「我其實是我自己內心人格的受害者，」她和死之華樂團（Grateful Dead）、「The Band」樂團及其他人在加拿大的「節日快車」巡迴演出時，對記者大衛·道頓（David Dalton）這麼說。許多評論家表示，這時是她的事業巔峰。

1970年8月12日，她在波士頓哈佛大學體育館舉辦最後一場現場演唱會。演唱會一結束，賈普林決定和衝擊布吉樂團以及門戶樂團（The Doors）的製作人保羅·洛斯柴爾德（Paul Rothchild）合作，錄製一張新專輯。她搬到好萊塢，住進一個歷史上出名的搖滾明星出沒地：地標飯店

（Landmark Hotel）。不過這裡也是藥頭聚集的巢穴，其中有個叫喬治的，大家認為他很可靠。賈普林告訴她的海洛因毒友卡瑟塔，她已經戒毒了，不過這不是真的。她看起來容光煥發，迫不及待要回去做音樂，而且很開心和賽斯·摩根（Seth Morgan）展開新戀情，當時他人正在舊金山的灣區等她。然而賈普林繼續吸毒，而且對吉米·罕醉克斯的死感到震驚不已。卡瑟塔叫她別擔心：「兩個搖滾巨星不可能在同一年死去。」這句話真是可怕的一語成讖。1970年10月4日，和樂團預定的排練時間到了，賈普林卻沒有出現在日落之聲唱片公司（Sunset Sound Recorders）錄音室。衝擊布吉樂團的巡迴演出經紀人約翰·庫克（John Cooke）到地標飯店去找她。她的車，一部漆成迷幻色彩的保時捷雙門敞篷車停在飯店停車場裡。約翰去賈普林的房間，發現她死了，躺在床鋪和床頭櫃之間。當時吉米·罕醉克斯才過世16天。珍妮絲·賈普林得年只有27。

事發前一天晚上出了什麼事？賈普林不是想擺脫海洛因的束縛嗎？10月3日，她最後一次進錄音室，聽了一首新歌：〈被藍調活埋〉（Buried Alive in the Blues）的樂器伴奏版。那天晚上她去洛杉磯的巴尼賓納瑞餐廳（Barney's Beanery），和她的鍵盤手肯·沛森（Ken Pearson）喝了兩杯雞尾酒。她很早就回到飯店，而且只出去買了香菸。其餘的一切都是謎。只有一件事能確定：喬治在幾天前賣給她的海洛因很純，藥效比往常更強。驗屍官的定論斬釘截鐵：珍妮絲·賈普林死於用藥過量。她的骨灰從飛機上撒向太平洋。幾個月之後，她最後的專輯——也是最暢銷的一張——在1971年1月11日發行：專輯名稱是《珍珠》（Pearl）。

44-45頁 1966年6月4日，珍妮絲·賈普林加入大哥控股公司樂團。他們在舊金山亞瓦崙舞廳首次演出。

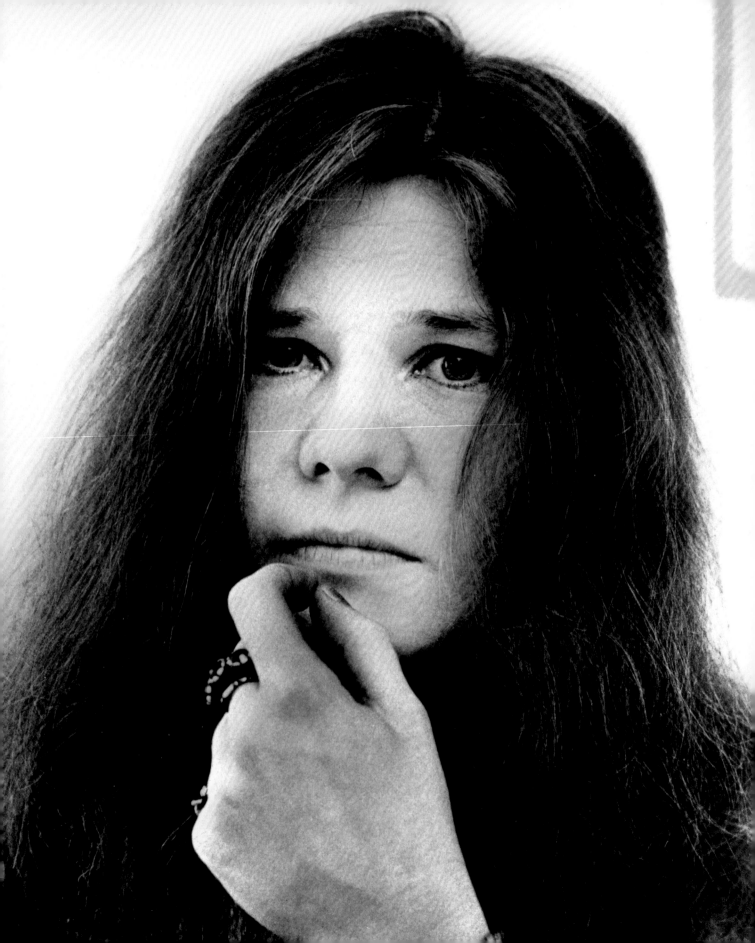

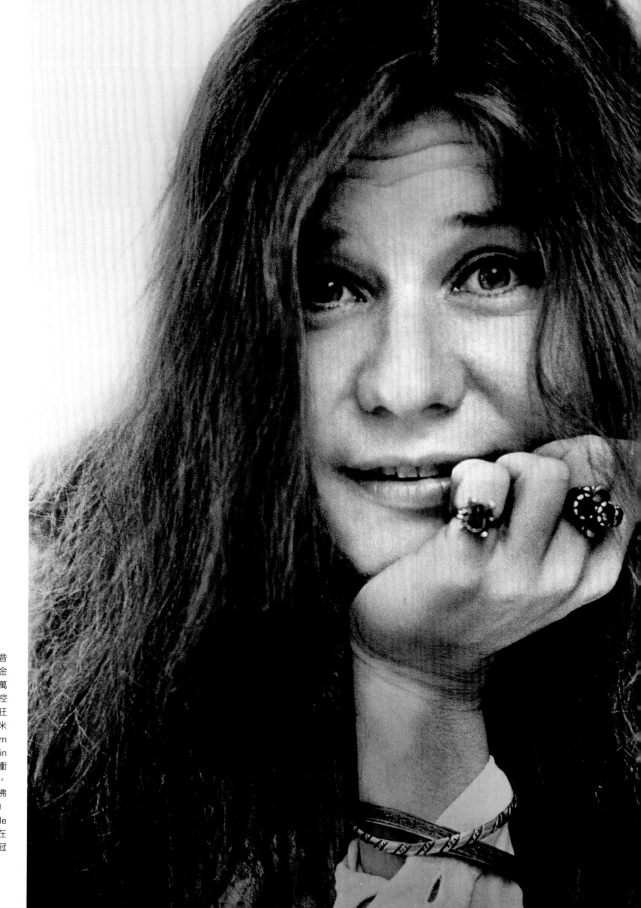

46-47頁 在賈普林的音樂生涯中，贏過三張金唱片（銷售超過100萬張）：第一張是和大哥控股公司樂團的《廉價狂喜》，第二張是和柯茲米克藍調樂團的《I Got Dem Ol' Kozmic Blues Again Mama!》，第三張是和衝擊布吉樂團的《珍珠》。她翻唱克里斯克里斯多佛森（Kris Kristofferson）的《我和巴比麥基》（Me and Bobby McGee），在她死後登上美國排行榜冠軍。

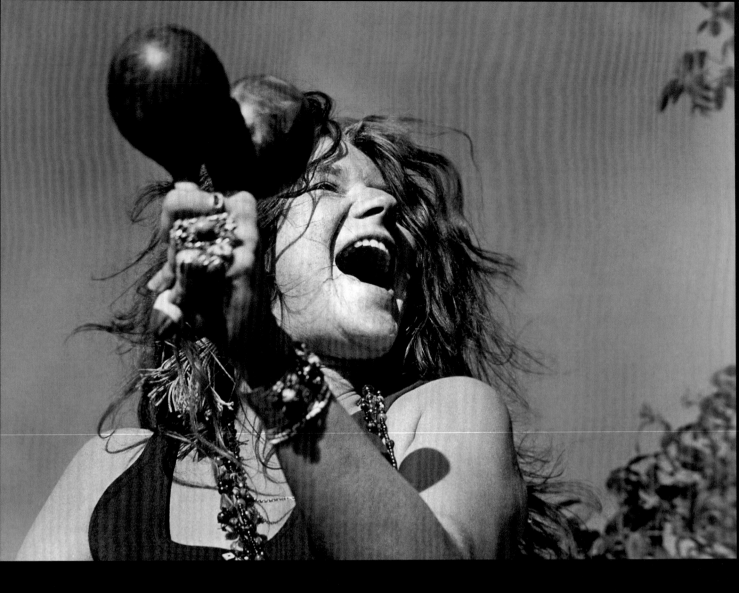

「慟失珍珠」

《世界日報》特刊

48-49頁 《世界日報》報導搖滾珍珠（珍妮絲‧賈普林的別名）離世的消息。這是這位歌手在1970年的演唱會照片。她曾說：「在舞臺上，我和2萬5000人做愛，之後我卻是一個人回家。」

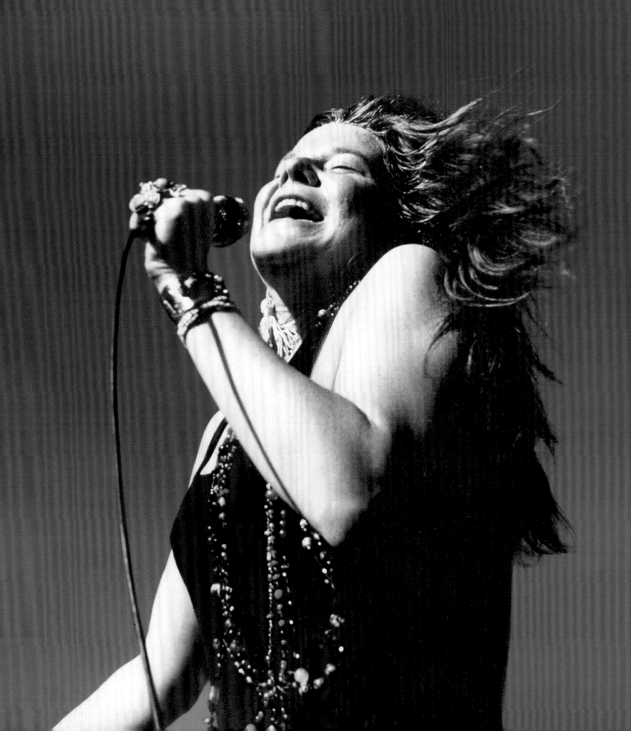

50-51頁 1970年8月10日，珍妮絲·賈普林和她最後的樂團──衝擊布吉樂團，攝於紐約謝亞球場（Shea Stadium）的和平音樂節（Festival For Peace）舞臺上。

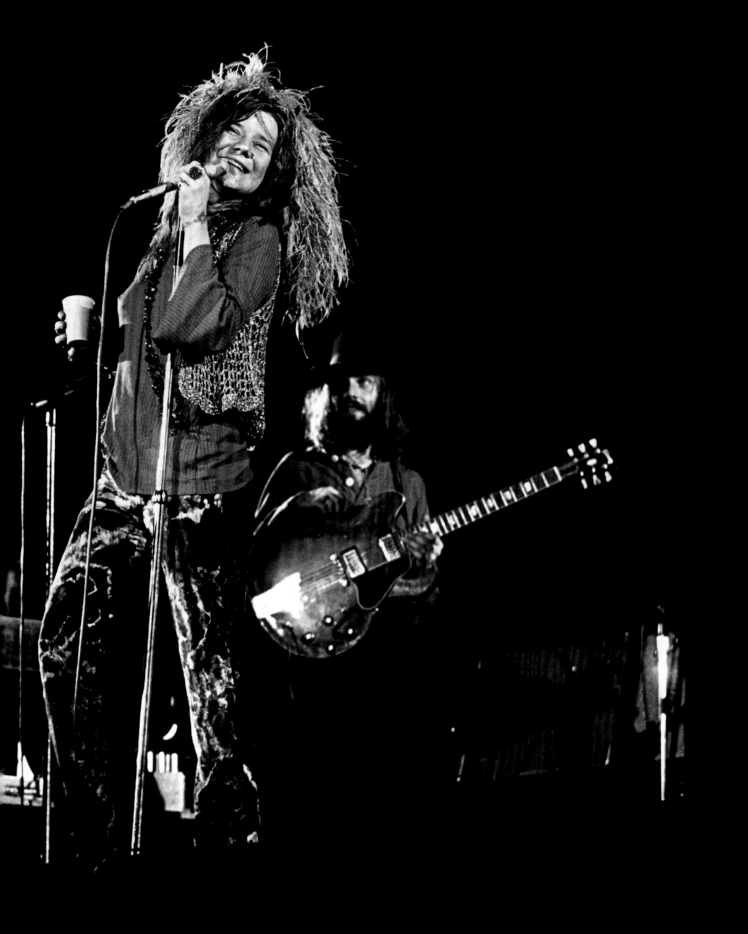

吉姆‧莫里森

[Jim Morrison，1943 年 12 月 8 日—1971 年 7 月 3 日]

「有時候……我喜歡把搖滾樂的歷史想成是希臘戲劇的起源。它在關鍵時節誕生於打穀場上，最初是一群又唱又跳的侍僧。然後有一天，一個著了魔的人從群眾中跳出來，開始模仿天神……」吉姆‧莫里森不只是一名歌手。他熱愛詩歌，他最偉大的志向，就是讓自己的生活變成一件藝術品。在尋找創新的表現方式時，他選擇了搖滾樂。蹦世代詩人、波特萊爾（Baudelaire）與威廉‧布雷克（William Blake）的文字對他影響深遠。1965年，吉姆‧莫里森為了逃離一個跟他沒有共通點的社區而來到加州，他的樂團團名「門戶」取自布雷克的詩句：「如果感知的門戶已淨化，一切事物都會以原本無窮盡的樣貌，在人的面前顯現。」／「在宇宙裡，有些事是已知的，有些事是未知的。在這兩者之間，自有門戶。」

莫里森是一名搖滾巫師、外借給樂壇的詩人。很少人能像他那樣詮釋那個世代的革新目標和需求。這位藝術家倉促地耗盡生命，讓自己成為神話。他出生於佛羅里達州墨爾本（Melbourne）一個十分保守的家庭。他的父親喬治‧史帝芬‧莫里森（George Stephen Morrison）是美國海軍上將。1967年，莫里森在初期的一次專訪中說：「我目前所做的事會這麼適合我，你可以歸因於意外。感覺就像一條弓弦往後拉了22年，又忽然間被放開。[……]我對任何跟反叛、騷動和混亂有關的事都很感興趣。[……]外在自由是帶來內在自由的一種方式。」

1964年，莫里森離開佛州，搭便車前往洛杉磯，在加州大學洛杉磯分校修習電影藝術課程，瑞克和渡鴉樂團（Rick & The Ravens）的鍵盤手雷‧曼薩瑞克（Ray Manzarek）也是這所學校的校友。畢業後，莫里森留在洛杉磯，住在威尼斯海灘（Venice Beach）一棟房子的屋頂上，整個夏天都在寫詩，包括〈月光之旅〉（Moonlight Drive）。一天，莫里森偶然遇見曼薩瑞克，於是唱了前兩節詩句給他聽：「讓我們游向月亮，讓我們攀越潮汐，滲透這個夜晚，這座城市藉由沉睡來逃避。」

接下來的故事記錄在搖滾樂史中。曼薩瑞克提議一起組樂團，不久後他們找來約翰‧丹斯摩爾（John Densmore，曼薩瑞克的樂團前任鼓手）與雲端樂團（The Clouds）的吉他手洛比‧克里哲（Robby Krieger），實現了這個建議。他們一開始在洛杉磯最惡名昭彰的倫敦霧俱樂部（London Fog）演出。純粹只就音樂來說，披頭四專輯《左輪手槍》（Revolver）那種完美的風格在那幾年當道，門戶樂團這種出於直覺的音樂非常新奇。愛樂團（Love）的亞瑟‧李（Arthur Lee）幫他們在城裡最好的威士忌阿哥哥俱樂部（Whisky a Go Go）安排演出。1966年，門戶和伊萊克特拉唱片公司（Elektra Records）簽約，同時也丟了威士忌阿哥哥的工作。莫里森站上舞臺，演唱迷幻搖滾歌曲〈結局〉（The End），其中兩句歌詞令人無言以對：「父親，我想殺了你／母親，我想[……]你。」就這樣，莫里森第一次的挑釁讓樂團開始走紅。

門戶在1967年推出第一張同名專輯，一共賣出200萬張，其中一首單曲〈點燃我的火〉（Light My Fire）登上了排行榜冠軍。很快地，這些威尼斯海灘的漂泊者成為西岸的巨星，住進了月桂谷（Laurel Canyon）的一棟別墅。此時，莫里森認識了他的繆思女神，潘蜜拉‧寇森（Pamela Courson）。1967年夏天，門戶錄製了第二張專輯《奇怪的日子》（Strange Days），他們的演出也演變為盛會。莫里森出色的臺風與門戶狂暴又「原始」的音樂，打造出一觸及發的緊繃氣氛，現場的群眾常出現暴力與歇斯底里的行為。莫里森會朗誦詩句，演出蜥蜴王的角色：「我們來自西方，我們所說的世界應該是一個新的西部荒野；一個充滿情慾的邪惡

「門戶已然關上」

世界……」

1967年,在康乃狄克州新哈芬(New Haven)的一場演唱會中,莫里森不再只是知名樂團的主唱:他在更衣室和一名女孩做愛時被抓到,於是遭到一名警員毆打。後來他走入觀眾席,找到那名警察,並因為羞辱警察而被捕。一位知名的《生活雜誌》(Life Magazine)記者將這起事件記錄下來,引起了轟動。美國聯邦調查局為莫里森建了一份檔案,讓他成為搖滾樂壇的頭號叛逆分子。那一年,學生如火如荼地在柏克萊與巴黎進行抗議活動,而莫里森也成為更強而有力的反叛象徵。

專輯《等待驕陽》(Waiting for the Sun)象徵了門戶樂團故事的第三章。莫里森開始酗酒,當他無法完成演出或是激怒觀眾時,團員都會明顯表現出不滿。門戶首次展開歐洲巡演時,重新回到過去的平靜時光,他們還在1968年回到錄音室錄製第四張專輯《柔性遊行》(The Soft Parade)。為了慶祝專輯發行,這支樂團在紐約麥迪遜廣場舉辦他們音樂生涯中最重要的一場演唱會。但不幸的是,他們的神奇魔力即將結束。

門戶從1969年3月1日在邁阿密開始走下坡。當時莫里森在臺上暴露私處而被捕,這則醜聞與漫長的審判過程連累了樂團的名聲。1970年,門戶回到錄音室錄製第五張專輯《莫里森飯店》(Morrison Hotel)。然而,這場邁阿密審判將他定罪,而他向來反抗的體制權力又大力反彈,莫里森逐漸遭到撻伐。1971年,門戶發行第六張專輯《洛杉磯女人》(L. A. Woman)。這張專輯被譽為傑作,不過,這也是莫里森的最後一張專輯。門戶想要展開另一趟專輯的宣傳巡演,但是只安排到兩場表演:第一場於12月11日在達拉斯舉行,一切進行得很順利;隔天在紐奧良倉庫區(Warehouse)舉行的第二場表演卻是一場災難。莫里森在舞臺上倒下,還拒絕演唱。約翰·丹斯摩爾說那天晚上,他看見莫里森的活力在舞臺上消失了。一切都結束了,樂團也無能為力。

《洛杉磯女人》發行時,莫里森已經離開美國,和潘蜜拉到巴黎專心寫詩。兩人住在波特西里街17號的公寓。莫里森刮掉了鬍子,體重也掉了一些。為了尋找靈感,他會和

潘蜜拉沿著河畔散很久的步。不過,他仍繼續吸毒和酗酒,唯一不碰的只有海洛因。但潘蜜拉已經對海洛因成癮,在莫里森人生的最後一晚,她自己也嗑昏頭了,完全幫不上忙。那一晚是搖滾樂史上最大的謎團之一。1971年7月3日早上7點30分,莫里森被人發現陳屍在浴缸。唯一的目擊證人是潘蜜拉,而她自己也於1974年4月25日在洛杉磯家中吸食海洛因過量而喪命。另外有三個人馬上趕到現場:尚·德·布荷塔伊伯爵(Jean de Breteuil,這位法國貴族也是搖滾明星的藥頭,幾個月後在丹吉爾逝世,享年22歲)、攝影師阿藍·侯內(Alain Ronay)和他的電影製作人女友艾格妮絲·瓦達(Agnès Varda)。當時沒有進行正式驗屍,也沒人見過遺體,就連遠從美國趕來的樂團經理比爾·西登斯(Bill Siddons)也一樣。他的葬禮在知名的拉雪思神父墓園(Père Lachaise Cemetery)舉行,一共只有五個人在場,樂團團員曼薩瑞克、克里哲和丹斯摩爾都沒出席。

關於莫里森的死有三個版本的說法。第一個版本說他誤吸潘蜜拉的海洛因,以為那是古柯鹼,導致內出血而死。她從嗑藥的昏睡中醒過來時,發現浴室的門反鎖。她立即打給尚·德·布荷塔伊,布荷塔伊破門而入後,就發現莫里森躺在浴缸裡的血泊中,胸膛有兩個紫色的瘀青。第二個版本說莫里森沒有吸食海洛因(他憎惡這種毒品),不過他有嚴重的氣管毛病,酗酒又讓病情更加惡化,因此他是在泡澡時吐血而死。自稱是莫里森好友的山姆·柏奈特(Sam Bernett)在2007年的一次訪談中,提出了第三個版本。根據他的說法,莫里森在左岸一家叫搖滾樂馬戲團的夜店洗手間裡吸毒過量而死。他去那裡替潘蜜拉買海洛因,但他決定先在洗手間吸吸看,後來才被賣毒品給他的藥頭帶回波特西里街的住處。

沒有人知道究竟發生了什麼事。但可以確定的是,門戶的音樂繼續流傳了數十年,它們是搖滾樂的其中一個高峰,短暫又激烈併發的創作結晶,具體地表現出它們所屬的時代。莫里森則成了傳奇。他的飲酒狂歡、放縱不羈,他的不快樂、他鮮明的個性,以及他洋溢的才華全都被美化成模範搖滾巨星的傳奇;一個注定自我毀滅的性感偶像在他的神祕死亡中,找到了通往永生的途徑。

55頁 吉姆·莫里森在巴黎的拉雪思神父墓園長眠,蕭邦、莫迪里亞尼(Modigliani)和普魯斯特(Proust)等偉大的文化人物也在那裡安息。到了90年代,他的父親喬治·史帝芬·莫里森在他的墳上安置一塊牌匾,上面以希臘銘文寫著:「忠於自我」

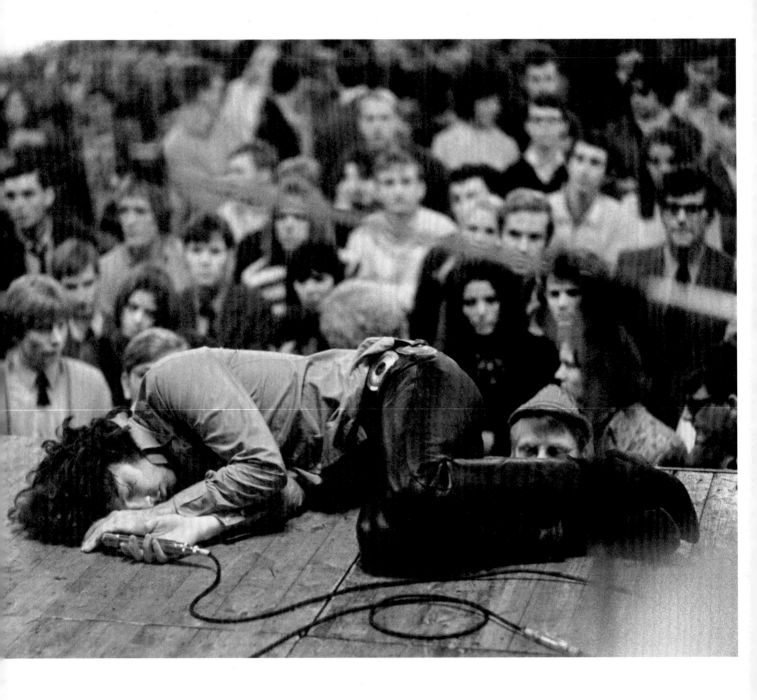

56頁 1968年9月：莫里森在歐洲展開《等待驕陽》宣傳巡演期間，在法蘭克福演出。

57頁 門戶1966年剛出道時的宣傳照。由左到右分別是約翰‧丹斯摩爾、洛比‧克里哲、雷‧曼薩瑞克和吉姆‧莫里森。

58-59頁 吉姆‧莫里森在紐約（喬爾‧布洛斯基〔Joel Brodsky〕攝於1967年），攝影師把這張照片命名為「吉姆‧莫里森：年輕的獅子」。

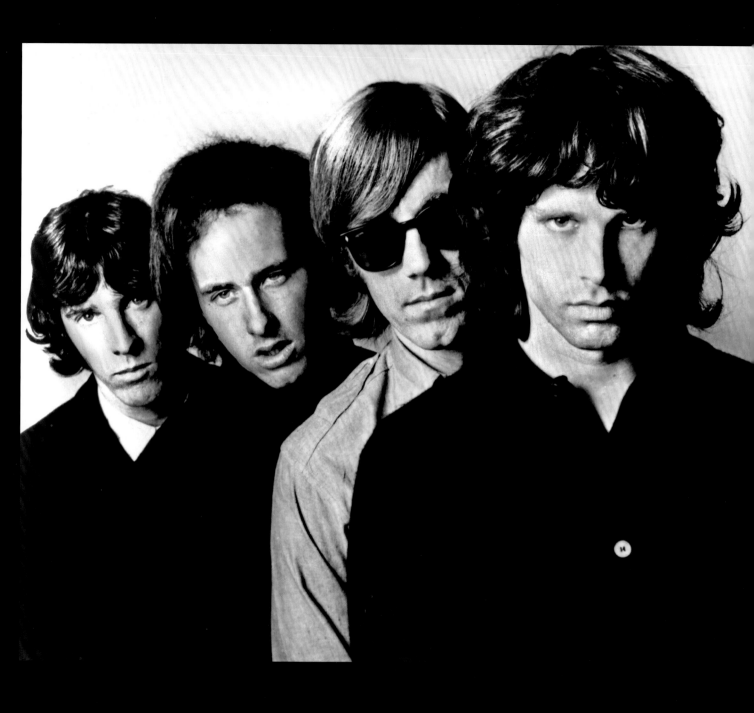

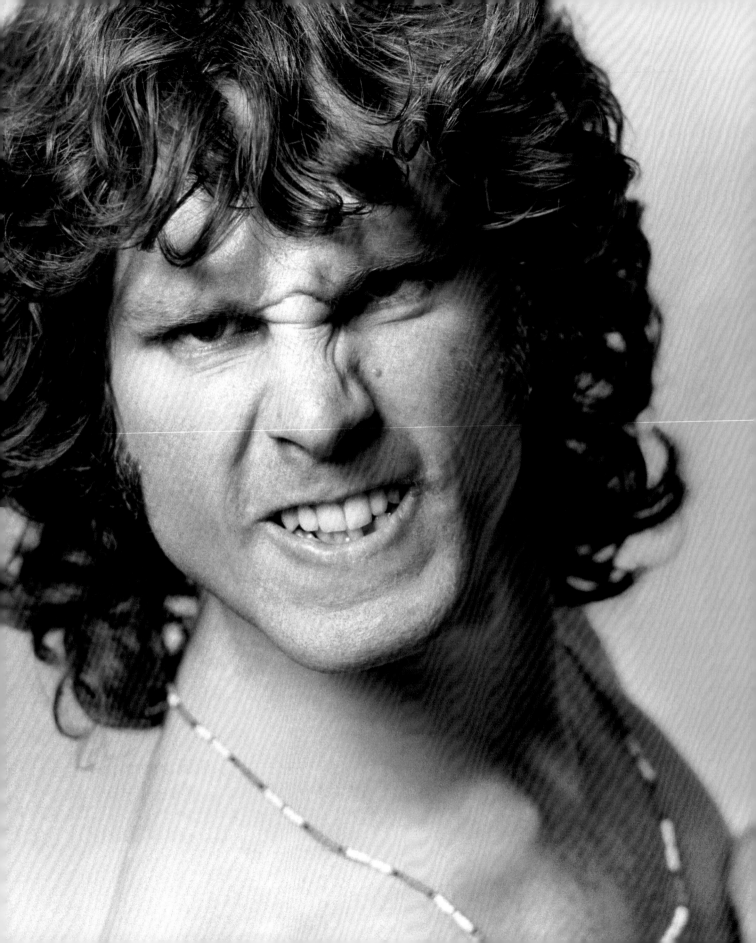

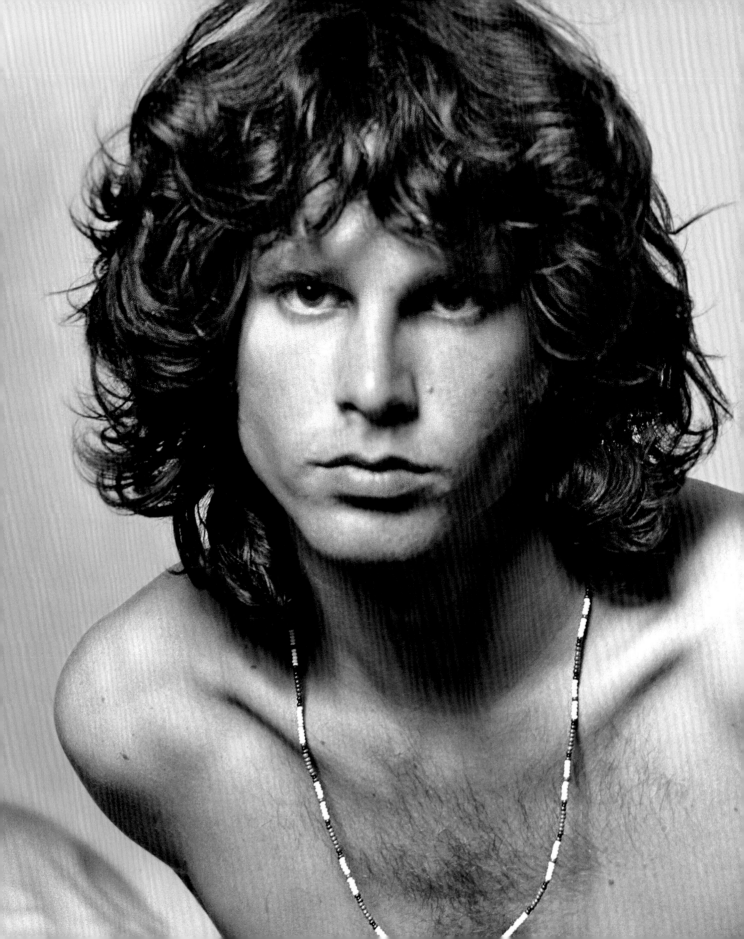

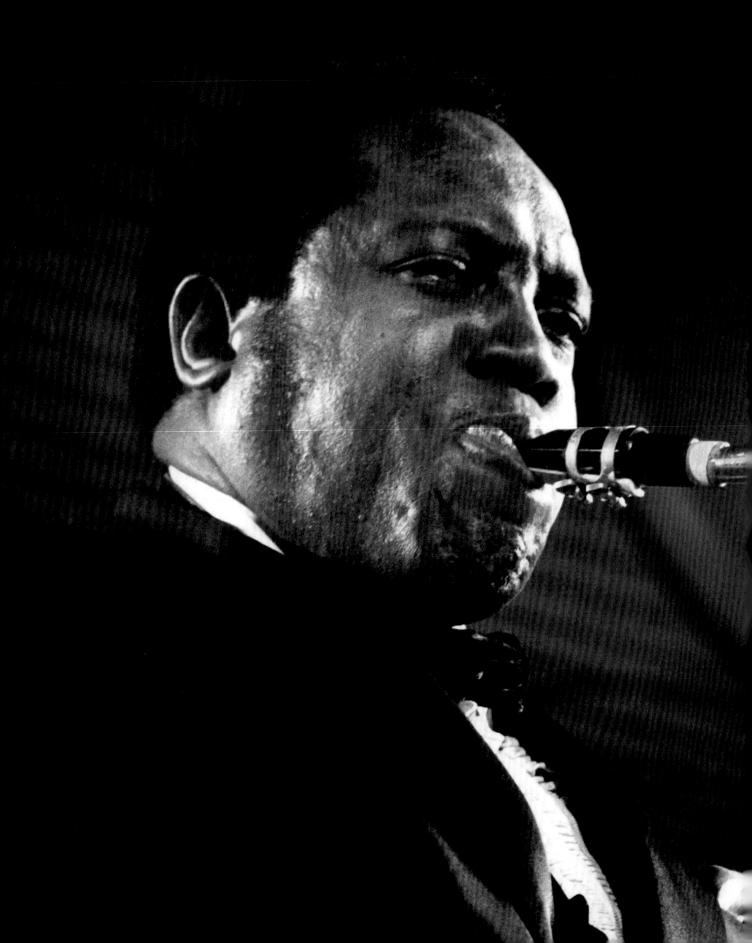

金・克堤斯

[King Curtis，1934 年 2 月 7 日—1971 年 8 月 13 日]

金・克堤斯熱愛音樂，甚至為了追求夢想，拒絕了大學獎學金。克堤斯・奧斯利（Curtis Ousley，他的本名）在德州沃思堡（Forth Worth）出生，12歲開始吹薩克斯風，很快便練出獨特、多變又大量運用切分音的強烈風格，隨後這種風格讓他全心投入當時的新形態音樂——搖滾樂。1952年，克堤斯抵達紐約，擔任各個節奏藍調及搖滾樂手的代打樂手。1958年，他和克斯特樂團（Coasters）錄製專輯《廢話連篇》（Yakety Yak），結果一炮而紅。他的演藝事業象徵靈魂樂和搖滾樂最重要的交集。金・克堤斯和巴弟・哈利，以及艾瑞莎・富蘭克林的金品斯樂團（Kingpins）一同演奏，還在《想像》專輯（Imagine）裡，以薩克斯風獨奏替約翰・藍儂伴奏兩首歌曲。

金・克堤斯是真正的音樂巨星，也是大西洋唱片公司（Atlantic Records）的元老，從1965年起就與他們合作。然而在某個夜晚，他偉大的音樂生涯走到了悲慘的盡頭。1971年8月31日，金・克堤斯正要回到位在紐約上西城西86街的公寓。那是一個悶熱的夜晚，他吃力地搬著一臺空調，兩個毒蟲在大樓的階梯上吸毒，他請他們離開他們卻拒絕，還跟他吵了起來，甚至大打出手。金・克堤斯塊頭很大，但其中一個毒蟲，26歲的璜・蒙塔尼茲（Juan Montañez）抽出一把刀，刺入克堤斯的胸口。克堤斯把凶器從胸口拔出來，回刺蒙塔尼茲四刀，然後便倒地不起。一個小時後，他在羅斯福醫院（Roosevelt Hospital）過世。這個不夜城又發生了一起悲劇。我們就這樣失去60年代一位偉大的音樂才子。葬禮當天，艾瑞莎・富蘭克林演唱〈青春永駐〉（Never Grow Old），大西洋唱片公司也停業一天。克堤斯長眠在紐約法明代爾（Farmingdale）的松茵紀念公園（Pinelawn Memorial Park），鄰近另外兩位傳奇爵士樂手：貝西伯爵（Count Basie）與約翰・柯川（John Coltrane）。

60-61頁 1971年6月12日，金・克堤斯在蒙特霍爵士音樂節（Montreux Jazz Festival）表演。他的成名作是1958年和克斯特樂團錄製的搖滾樂專輯《廢話連篇》。1965年，克堤斯開始在艾瑞莎・富蘭克林的金品斯樂團擔任主奏。

杜恩·歐曼

[Duane Allman，1946 年 11 月 20 日—1971 年 10 月 29 日]

　　許多人都認為杜恩·歐曼是全世界排名第二的吉他手，僅次於吉米·罕醉克斯。在短時間內，他那把吉普森萊斯保羅吉他發出的聲音，由兩個50瓦特的馬歇爾音箱增強後，成為藍調樂壇的基準。和歐曼一起錄製披頭四的《嗨，茱蒂》（Hey Jude）翻唱版的威爾森·皮克（Wilson Pickett）叫他「天狗」（Skydog）。歐曼在24歲時已經成為一則傳奇。不過，在藍調圈還有一則令人不安的傳奇：在美國南方的十字路口，羅伯·強生遇見魔鬼，為了得到音樂天賦而出賣靈魂。那就是整個藍調歷史的起源。魔鬼總是在十字路口等待，強索貢禮。在1971年的某一天，他帶走了天狗。

　　歐曼出生在田納西州納士維，父親是美軍士官長，遭到一名搭他便車的人殺害。歐曼在佛羅里達州代托納海灘（Daytona Beach）長大，但他經常趁著放假回納士維和祖母與弟弟葛雷格相聚。兩兄弟透過鄰居在自家前廊彈奏鄉村音樂，發現了音樂的世界。杜恩立刻展現不可思議的才華。他母親買了一把吉普森萊斯保羅初級吉他給他後，他把自己關在房裡，一彈就是好幾個小時。一天，兩兄弟到納士維聽比比金（B·B· King）的演唱會。葛雷格說過了幾天，杜恩就能彈奏比比金的所有歌曲，還能跟著曲子即興獨奏。他才13歲就發現了藍調。1965年，葛雷格和杜恩組了第一支樂團——歐曼小子（Allman Joys），此後有很長一段時間在南方各個俱樂部表演。1967年，他們搬到搖滾的應許之地——洛杉磯，組成一支叫沙漏（Hour Glass）的樂團，替門戶和水牛春田樂團（Buffalo Springfield）等樂團開場。他們也首次在舊金山費爾摩（Fillmore）爵士音樂節演出，錄製了同名專輯與《愛的力量》（Power of Love）兩張專輯。不過，他們發展得並沒有很順利：他們合作的自由唱片公司（Liberty Records）想把他們當成流行搖滾樂團來宣傳，但是葛雷格和杜恩想演奏藍調。他們進行現場演出時，大部分都是翻唱奧提斯·瑞汀和新兵樂隊（Yardbirds）的歌曲。杜恩一如往常，自學彈出了獨樹一格的滑音吉他。為了重新演奏藍調，他前往著名的錄音場地：阿拉巴馬州馬斯爾肖爾斯（Muscle Shoals）的名望錄音室（FAME Studios）。在皮克1968年錄製的專輯《嗨，茱蒂》裡，杜恩的吉他主奏大放異彩，引起大西洋唱片公司的製作人傑瑞·威克斯勒（Jerry Wexler）的注意，希望杜恩能和他最重要的幾名樂手錄製唱片，包括艾瑞莎·富蘭克林、金·克提斯、伯茲·史蓋茲（Boz Scaggs）與柏西·史萊吉（Percy Sledge）。

　　但杜恩想要組自己的樂團，實現他在紐約費爾摩東會場表演的夢想。他開始在藍調及節奏藍調圈和各種樂手合作。1969年，他打給和沙漏樂團待在加州的弟弟葛雷格，說他找到了一起組新團的合適人選：低音吉他手貝瑞·歐克利（Berry Oakley）、吉他手迪奇·貝茲（Dickey Betts）、鼓手兼打擊樂手布奇·楚拉克（Butch Trucks）和杰·「杰摩」·強納生（Jay "Jaimoe" Johanson）。南方搖滾的建造者，歐曼兄弟樂團（Allman Brothers Band）就此誕生。在短短的兩年內，這支樂團為白人藍調打下基礎，永世流傳。1969到1970年間，他們錄製了第一張專輯《歐曼兄弟樂團：瘋狂南方》（The Allman Brothers Band: Idlewild South）。後來杜恩認識了偉大的藍調天才艾力克·克萊普頓。克萊普

63頁 2003年，《滾石雜誌》將杜恩·歐曼選為搖滾樂史上排名第二的吉他手，僅次於吉米·罕醉克斯。威爾森·皮克在1968年為他取了天狗這個綽號。

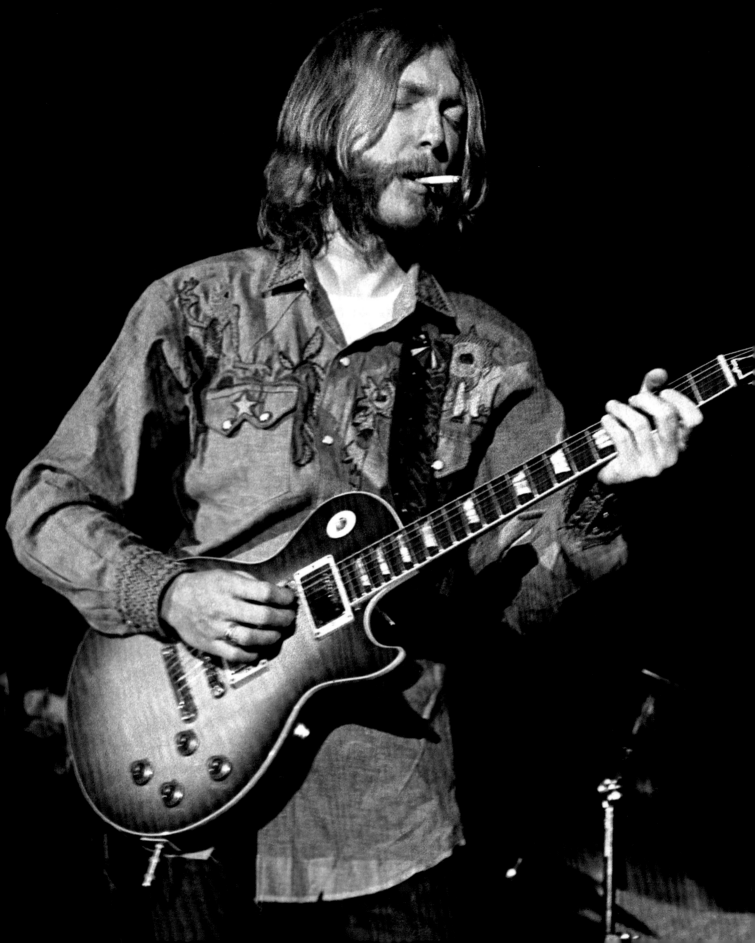

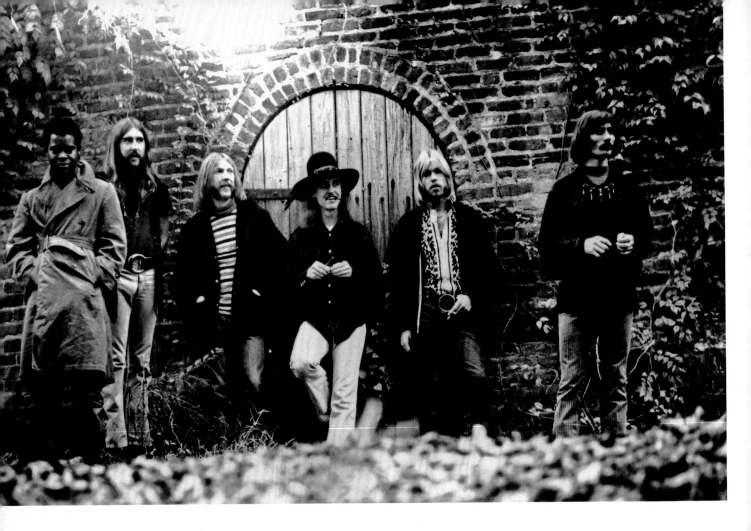

頓聽了他在皮克的《嗨,茱蒂》中的演奏之後,一直想認識他。這件事發生在1970年的邁阿密:克萊普頓在錄製專輯《蕾拉情歌集》(Layla and Other Assorted Love Songs)期間,跑去聽歐曼兄弟表演,演唱會結束後,他邀請杜恩和他在爵士即興會串中徹夜演奏,並邀他一起進錄音室錄音。《蕾拉情歌集》是一張劃時代的專輯,它記錄了兩名藍調吉他最佳詮釋者的交會。不過,它也是克萊普頓受詛咒的專輯——是他絕望而悲痛的怒吼,因為他對友人喬治·哈里森(George Harrison)的妻子佩蒂·波伊(Patty Boyd)抱持愛

意,但這段戀情不可能開花結果——錄製這張專輯的幾名樂手注定走上悲劇。然而,杜恩·歐曼眼見美夢成真,另一個詛咒卻逐漸向他逼近。1971年3月12及13日,歐曼兄弟在紐約的費爾摩東會場演出,錄下雙專輯《費爾摩東演唱現場》(At Fillmore East),成為搖滾樂史上最重要的現場演奏專輯之一。這張專輯在1971年7月發行,不過短短幾個月後,命運(或者說魔鬼)就在美國南方一處十字路口結束了杜恩·歐曼的生命。

那年的10月29日,杜恩在喬治亞州梅肯(Macon)騎著他

64頁 1969年,歐曼兄弟樂團攝於喬治亞州梅肯的玫瑰山墓園(Rose Hill Cemetery)。由左到右:杰·「杰摩」·強納生、貝瑞·歐克利、布奇·楚拉克、杜恩·歐曼、迪奇·貝茲與葛雷格·歐曼。歐克利和歐曼都在這座墓園長眠。

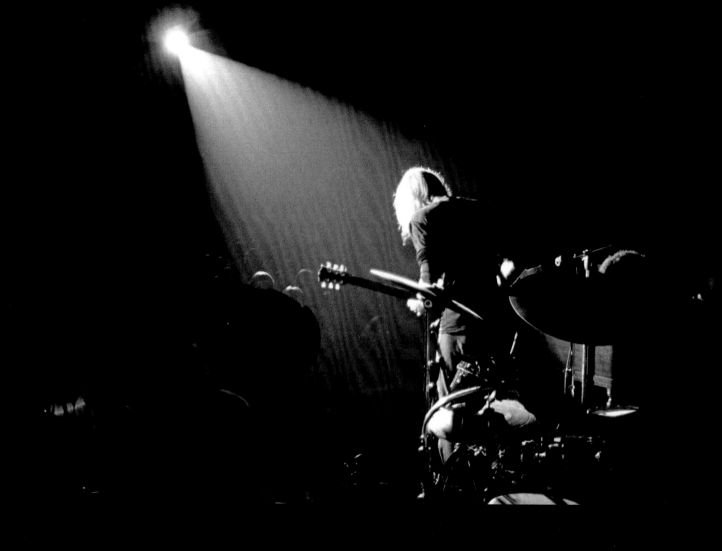

的哈雷重機Sportster，要去參加樂團的低音吉他手貝瑞·歐克利的妹妹甘蒂絲（Candace）的生日派對。他騎得很快，遠超過速限。在希爾克雷斯和巴勒街的交叉口，一輛運送大型起重機的平板卡車左轉時與杜恩相撞，讓重機飛越十字路口。詛咒應驗了，杜恩歐曼在25歲生日的幾週前與世長辭。

事發當時，貝瑞·歐克利開車跟在他後面，不過他在前一個路口就轉彎了，所以沒看到車禍發生。友人的死令他悲慟萬分，他經常告訴朋友他已經萬念俱灰。一年後在1972年11月11日，厄運也降臨在歐克利身上。他和杜恩一樣，在梅肯的街道上騎著凱旋（Triumph）重型機車，一旁還有一位樂團工作人員騎著另一台重機。他們在玩追逐遊戲，不過歐克利的騎車技術並沒有很好。他在因弗內斯和內皮爾交叉口撞上一輛迎面而來的巴士，從機車上被撞飛。起初他的傷勢似乎不怎麼嚴重，他從地上爬起來，請別人送他回家。過了三個小時，他感覺很不舒服，開始胡言亂語、神智不清。送醫後，醫生發現他顱骨骨折。幾個小時之後，他就過世了。他發生車禍的十字路口，離杜恩·歐曼喪命的車禍地點只有三個街區。這是單純的巧合，還是藍調的詛咒？

65頁 杜恩·歐曼攝於1960年的一場演唱會。艾力克·克萊普頓提到這位出色的吉他手時說：「我記得在聽威爾森·皮克的《嗨，茱蒂》時，結尾爆發的吉他主奏讓我相當震撼。[……]我一定要知道那是誰──而且馬上就要知道。」
據說是杜恩·歐曼寫下了德瑞克與骨牌樂團（Derek & The Dominos）〈蕾拉〉（Layla）一曲開場的即興重複段。

朗恩·麥克南

[Ron Mckernan，1945 年 9 月 8 日－1973 年 3 月 8 日]

他有一個外號叫「乒乓」（Pigpen，意即豬舍），因為他和史努比裡這個角色一樣，外表令人「不敢恭維」。朗恩·麥克南的父親是加州聖布魯諾（San Bruno）的節奏藍調DJ。藍調伴隨他長大成人，因此想當然爾，他很年輕就開始接觸這種音樂，也很早就開始酗酒。據說讓珍妮絲·賈普林開始喝起南方安逸的，就是乒乓。他們倆的交情可以追溯到很久以前，兩人甚至短暫交往過。麥克南也和賈普林一樣，在27歲時過世。他的搖滾樂生涯是一種啓發，而且從他還很年輕時就展開了。他15歲輟學加入飆車族，大部分時間都待在舊金山灣區次文化人士的聚集地。他聽黑人音樂長大，當過鍵盤手、鼓手和主唱。1961年，他在加州聖卡洛斯（San Carlos）一家書店樓上的野豬頭（Boar's Head）俱樂部，認識了傑瑞·賈西亞（Jerry Garcia）。當時他才16歲，他的精神和藍調聲音就讓賈西亞相當佩服，於是便邀請他加入黃道帶樂團（Zodiacs），這段友誼與合作關係一直延續到1969年。鮑勃·威爾（Bob Weir）加入後，黃道帶變成「麥克里媽媽的住宅區水瓶冠軍樂團」（Mother McCree's Uptown Jug Champions）；菲爾·雷許（Phil Lesh）和比爾·克魯茲曼（Bill Kreutzmann）加入後，又改為巫師樂團（Warlocks）；團名後來改為死之華（Grateful Dead）。麥克南是樂團的靈魂人物，他率先帶領死之華從民謠走向電子搖滾，演唱〈打開愛情之燈〉（Turn On Your Love Light，他們在伍茲托克音樂節演奏這首歌長達48分鐘的版本）等多首著名歌曲。麥克南也是死之華團員中，唯一沒有嘗試迷幻藥的人。直到生命的最後一刻，他都是南方安逸與雷鳥（Thunderbird）葡萄酒的忠實愛好者。

1971年，他因為膽汁性肝硬化住院，醫生建議他不要和樂團巡演，所以由鍵盤手基斯·高德蕭（Keith Godchaux）取代他。1972年，乒乓回歸死之華，和他們一起展開歐洲巡演，但他的健康狀況嚴重惡化。1972年6月17日，他和樂團在好萊塢露天劇場（Hollywood Bowl）結束最後一場演唱會。1973年3月8日，他被發現死於位於馬林郡（Marin County）科提馬德拉（Corte Madera）的家中。死因是酗酒引發的消化道出血。

死之華樂團鍵盤手的詛咒就此展開：1980年7月23日，高德蕭死於一場車禍，享年23歲。1990年7月26日，接替他的布蘭特·米德蘭（Brent Mydland）死於吸毒過量。樂團最後一名鍵盤手文生·威尼克（Vince Welnik）則在2006年自殺。

66-67頁 死之華樂團的靈魂人物，朗恩·麥克南在這張照片中神情專注。
他最重要的貢獻可能是〈打開愛情之燈〉，死之華樂團在伍茲托克音樂節演奏這首歌長達48分鐘的版本。

葛蘭 · 帕森

[Gram Parsons，1946 年 11 月 5 日—1973 年 9 月 19 日]

他所謂的「無限寬廣的美國音樂」（Cosmic American Music）就是他混合了藍調、民謠和迷幻搖滾的音樂，也就是一趟追溯音樂起源的毒品之旅。葛蘭·帕森是60年代其中一位不知名的搖滾樂英雄；他是滾石樂團基斯·里查斯的摯友及吸食迷幻藥的夥伴；他是一名徹頭徹尾的嬉皮，死後想葬在約書亞樹國家公園（Joshua Tree National Park）神祕的中心地帶，因為那個地點啓發了他的世代。他也是鄉村與搖滾樂的綜合體；伯茲樂團（The Byrds）《牛仔競技甜心》（Sweetheart of the Rodeo）專輯的關鍵人物；他將滾石樂團的〈野馬〉（Wild Horses）這首歌改寫成更感人、更悲痛的版本；還是飛天捲餅兄弟樂團（Flying Burrito Brothers）的首腦。這支樂團的唱片雖然賣不好，之後數十年卻對美國樂壇影響深遠。他擁有搖滾樂史上其中一則最迷人的故事。

帕森來自一個富裕的家庭：他的母親艾薇絲·康納（Avis Connor）是柑橘業鉅子的女兒，父親英葛蘭·瑟塞爾（Ingram Cecil，暱稱浣熊獵犬）是多次授動的二戰王牌飛行員。葛蘭是獨生子，出生在佛羅里達州溫特黑文（Winter Haven），教名是英葛蘭·瑟塞爾·康納三世。他的父親在1958年聖誕節前兩天自殺，讓他從小就有心理陰影，他的母親後來改嫁給羅伯·帕森（Robert Parsons），不過因為酗酒過度，她在1965年

7月5日死於肝硬化，正好是葛蘭從佛羅里達州傑克孫維知名的伯樂中學（Bolles School）畢業的那天。這兩起事件對他造成嚴重的打擊，但他仍繼續升學，進入哈佛大學就讀。

某個特別時刻成為了他人生的轉捩點。1956年2月22日，年僅十歲的他在喬治亞州威克羅斯（Waycross）的貓王演唱會上，發現了搖滾樂。到了15歲時，他已經在繼父開的喬治亞俱樂部，和各個翻唱樂團一起演奏。一年後，16歲的他改走民謠路線，組了席洛樂團（Shilos），並加入紐約格林威治村的音樂圈。就讀哈佛的期間，他在梅洛·海格（Merle Haggard）的演唱會上被鄉村音樂征服，念了一學期就輟學，組成國際主義潛艇樂團（International Submarine Band）。他在1967年搬到加州，寫下第一首、也是最出名的一首歌：〈豪華客輪〉（Luxury Liner）。他徹底蛻變成一名成熟的搖滾樂手，而第一個注意到的，是伯茲樂團的低音吉他手克里斯·希爾曼（Chris Hillman）。他請葛蘭擔任樂團的鍵盤手，錄製了當時最具代表性的專輯——《牛仔競技甜心》。葛蘭和伯茲樂團在英國巡演的期間，經歷了生命中第二場重大事件：結識滾石樂團。伯茲樂團之後計畫到南非巡演，葛蘭反對當時的種族隔離政策，因此在巡演途中脫隊。他到基斯·里查斯位於威爾特郡（Wiltshire）斯通亨治（Stonehenge）附近的家中作客，帶領里查斯

接觸鄉村音樂，並和他建立起親密的友誼。1969年，葛蘭、里查斯和他的女友安妮塔·帕倫伯格（Anita Pallenberg）到加州約書亞樹國家公園展開一趟迷幻之旅。這趟旅程讓這兩位音樂人結下了不解之緣。里查斯說葛蘭的鄉村歌曲創作量超乎他的想像。「他的唱片賣得不好，不過他對鄉村音樂的影響力非常深遠，所以我們到現在都還在談論他。」他又補充說，可惜我們不會知道他對未來的音樂可能帶來什麼樣的衝擊。

葛蘭在洛杉磯認識了克里斯·希爾曼，和他組了一支叫飛天捲餅兄弟的新樂團。1969年，樂團發行首張專輯《罪的鍍金宮殿》（The Gilded Palace of Sin），同時搭著火車展開橫跨全國的宣傳巡演。這是一趟貨真價實的搖滾探險，他們撲克牌打個不停，又吸食幻覺劑與古柯鹼。這張專輯銷量不佳，卻成了美國流行音樂的里程碑。樂團瀕臨破產，滾石為了幫助葛蘭，邀請飛天捲餅兄弟參加阿塔蒙音樂節（Altamont Festival）的一場演出，實際上卻沒幫上什麼忙。飛天捲餅兄弟接著推出第二張專輯《豪華捲餅》（Burrito Deluxe），銷售成績依然不見起色。

葛蘭·帕森是一位偉大的搖滾樂手，但他並沒有成為搖滾巨星。1971年，他陪同滾石樂團遠行，滾石的《大街上的流浪者》（Exile on Main Street）專輯就是在這趟旅程

69頁 攝影師在1969年為葛蘭·帕森拍照時，他開玩笑地擺了這個姿勢。他是國際主義潛艇樂團、伯茲樂團與飛天捲餅兄弟這三個樂團的成員。他那「無限寬廣的美國音樂」影響了好幾世代的樂手，包括基斯·里查斯、愛美蘿·哈里斯和皇帝艾維斯（Elvis Costello）。

中誕生的。滾石為了掙脫英國稅制的掌控，前往法國蔚藍海岸（French Riviera）的濱海自由城（Villafranche-sur-Mer）避難，還在里查斯的尼寇特別墅（Villa Necôte）打造錄音室。這群樂手的女友、各路藥頭與許多朋友也跟了過來，包括威廉·布洛斯（William Burroughs）、馬歇爾·切斯（Marshall Chess）、巴比·凱斯（Bobby Keys）與葛蘭。大量的海洛因籠罩里查斯和友人葛蘭的生活。1971年7月，別墅裡的狀況引起法國警方的興趣，安妮塔·帕倫伯格要求葛倫離開。據說他在滾石樂團的〈甜蜜的維吉尼亞〉（Sweet Virginia）一曲中唱了合聲。

在那之後，葛蘭的生活每況愈下。他推出個人專輯《GP》（1973），和愛美蘿·哈里斯（Emmylou Harris）巡演，也多次嘗試戒除海洛因。他一下增重許多，還引發了一場火災，燒毀他位在托潘加峽谷的家，只有一把吉他和一部捷豹汽車沒有受損。此外，他和一位老同學瑪格莉特·費雪（Margaret Fisher）談起了祕密戀情，還頻繁造訪神奇的約書亞樹國家公園，常常展開持續數天的迷幻之旅。他有一天還請他的朋友兼巡演經理

菲爾·考夫曼（Phil Kaufman）在他死後，把他埋在那裡。「就毒品或酒精來說，葛蘭並沒有比其他人更好、也沒有更糟，」里查斯曾說，「他只是多踏了一步。」

1973年9月17日，葛蘭再度前往約書亞樹。當時他剛錄完第二張個人專輯《悲傷天使》（Grievous Angel），想放鬆一下，好好享受。瑪格莉特·費雪、他的助理麥可·馬丁（Michael Martin）與馬丁的女友黛兒（Dale）陪他一同前往。約書亞樹旅館的假期立刻變成一場迷幻體驗：馬丁得回洛杉磯再買一些大麻，葛蘭開始喝起威士忌，還弄來一大堆嗎啡。後來葛蘭昏了過去，需要費雪急救，但是她剛好出門了，留下葛蘭和黛兒獨處。費雪回來時，發現葛蘭再度陷入昏迷，就叫了一輛救護車把他送到高沙漠紀念醫院（Hi-Desert Memorial Hospital）。他一到醫院，就被宣告死亡。

葛蘭還締造了另一則傳奇：他服用的嗎啡劑量足以殺死三個人。不過，他死亡的謎團依然沒有解答。警方沒有偵訊費雪和黛兒，也沒有寫正式的調查報告，因為他們抵達時，考夫曼已經回到旅館，拿走葛蘭房間裡

所有毒品，並迅速把兩個女人帶回洛杉磯。考夫曼決定遵照好友的囑咐來安葬他。葛蘭·帕森原本應該是大筆遺產的繼承人，他的繼父羅伯·帕森想把他的遺體帶回路易斯安納州，籌辦一場私人葬禮，也不打算邀請他在音樂圈的朋友。或許羅伯是想保住這筆遺產，而他確實有這個權力。棺木抵達洛杉磯機場，準備要送上前往路易斯安納州的飛機，考夫曼和馬丁才來到現場。兩人都喝醉了，卻不知怎地成功說服機場人員說，他們是這一家人雇用的葬儀社員工。於是他們帶走了朋友的棺木，駕著借來的靈車，開往葛蘭指定的埋葬地點：約書亞樹國家公園裡的帽岩（Cap Rock）。到達目的地後，考夫曼和馬丁主持了一場超寫實的火化儀式，把汽油倒在棺木裡的遺體上，然後點火，實現了葛蘭·帕森的夢想，讓他的靈魂在約書亞樹國家公園的沙漠中漫遊。如今他的骨灰在紐奧良一座墓園裡，填上刻著他一首歌的歌名：〈上帝的歌手〉（God's Own Singer）。竊取遺體在加州不構成犯罪，因此考夫曼和馬丁只受到非常輕的懲罰，為破壞棺木付了750美元的罰鍰。但至少他們實現了諾言。

71頁 飛天捲餅兄弟在1969年發行首張專輯《罪的鍍金宮殿》。雖然只賣了幾千張，卻被視為一張非常重要的鄉村搖滾專輯。

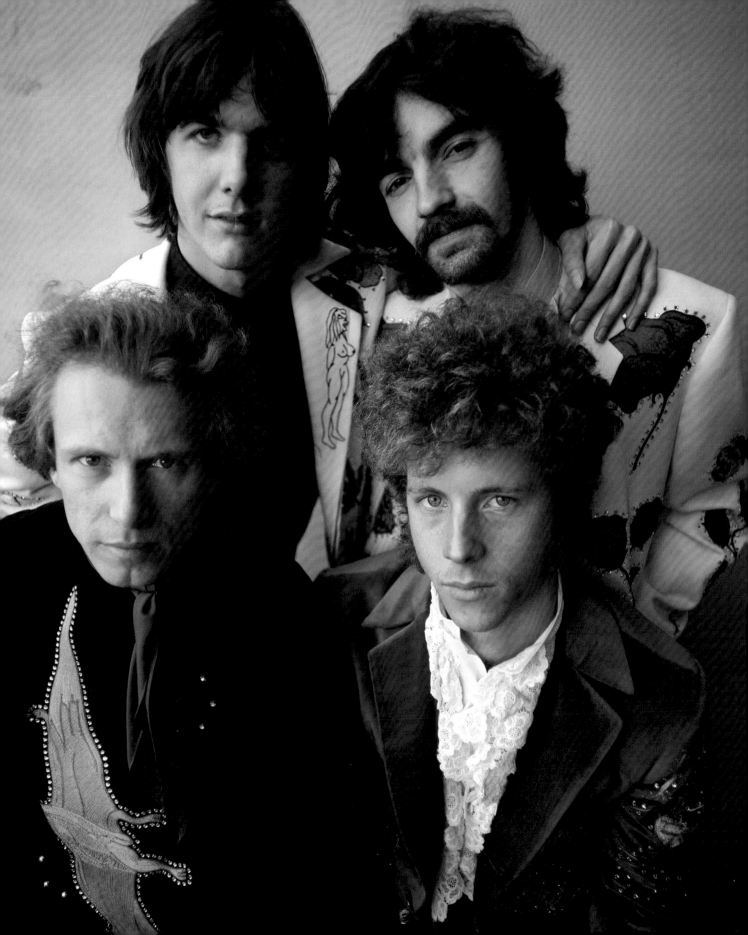

媽媽凱絲

[Mama Cass，1941 年 9 月 19 日—1974 年 7 月 29 日]

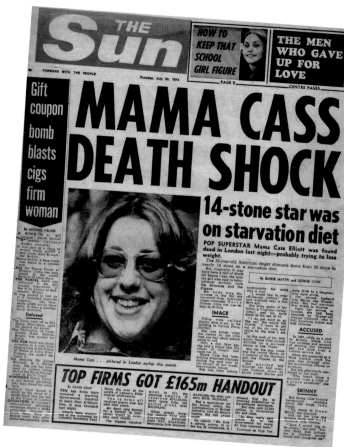

她是愛之夏的象徵：盡情生活、盡情玩樂、盡情戀愛。這種正向光明的哲學，代表60年代的理想，以及加州嬉皮的生活方式。媽媽凱絲（也以凱絲‧艾略特 [Cass Elliot] 著稱）是媽媽與爸爸合唱團（Mamas & Papas）的主唱。她的本名是艾倫‧娜歐蜜‧柯恩（Ellen Naomi Cohen），出生在巴爾的摩（Baltimore）。美國搖滾樂史上這位重要人物的歌聲和令人印象深刻的臺風，讓她在音樂的黃金年代留名。她在1974年決定卸下媽媽凱絲的身分時，人生正好走向終點。

1960年代，凱絲在格林威治村的民謠音樂圈崛起。她在劇院俱樂部（The Showplace）當衣帽間服務員，同時在《音樂人》（The Music Man）舞臺劇中演出，並在一個叫三頭馬車（Triumvirate）的民謠樂團裡演唱。1963年，團名改為三巨頭（The Big Three），另外兩名團員是提姆‧羅斯（Tim Rose）和詹姆士‧亨德瑞克（James Hendricks）。他們在同一年發行首張專輯，以全新的方式演繹著名童詩《眨眼閃閃點點頭》（Winkin', Blinkin' and Nod）。接下來一年，三巨頭開始走紅：他們在悲慘結局俱樂部（Bitter End）演奏，錄了兩張專輯，出演廣告，也嘗試流行民謠。然而在1964年，提姆‧羅斯退團，於是凱絲、詹姆士‧亨德瑞克、薩爾‧亞諾瓦斯基（Zal Yanovsky）與丹尼‧多赫提（Denny Doherty）改組大人物樂團（Mugwumps）。這個樂團的壽命只有短短八個月，卻醞釀出60年代搖滾樂壇的兩大臺柱：媽媽與爸爸合唱團及一匙愛樂團（Lovin' Spoonful）。這些音樂碎片在1964年組合成完整的拼圖：多赫提和約翰‧菲力普（John Phillips）與他的妻子蜜雪兒（Michelle）組了新旅人（New Journeymen）這個三人合唱團；亞諾瓦斯基加入一匙愛樂團；凱絲則到華盛頓州的爵士俱樂部演唱。有一天，菲力普在多赫提的勸說下，跑去聽凱絲唱歌，當場震驚得說不出話

來。之後他們一起前往維京群島，連續好幾週都在嘗試迷幻藥與各種旋律，花光了所有積蓄。他們決定到搖滾的應許之地──加州碰運氣，那年是1965年，他們將團名改為媽媽與爸爸合唱團，一抵達洛杉磯，就寫下那個時代的代表作：〈加州夢想〉（California Dreamin'）。這首歌在1965年11月發行，起初沒沒無聞，直到一家波士頓廣播電臺開始循環播放這首歌。這首歌以輕快的旋律，描述在冬天散步卻想念著加州的太陽，成為一個世代集體想像的一部分，1966年更登上美國排行榜第四名。媽媽與爸爸合唱團接著又發行《如果你能相信你的耳朵和眼睛》（If You Can Believe Your Eyes and Ears），這張專輯登上了排行榜冠軍。他們還協助籌辦愛之夏的第一場盛大活動──蒙特婁流行音樂節，並參與閉幕演出。然而，團員之間開始出現不和。他們抵達加州時，媽媽與爸爸合唱團天真純潔、滿懷理想，這四個年輕人很享受一起唱歌和演奏。約翰‧菲力普是歌手兼作曲者，創造出樂團明亮輕快的歌曲；丹尼‧多赫提是迷人的獨唱歌手；蜜雪兒是亮眼的美女；媽媽凱絲則是嬉皮圈的大地之母，擁有寬廣的胸襟和傳說中的嗓音。

但是到了1969年，一切都變了樣。越戰扼殺了嬉皮夢，愛

72-73頁 1974年7月30日：《太陽報》以頭版報導凱絲‧艾略特的死訊。
她的歌聲就是60年代愛之夏的象徵。

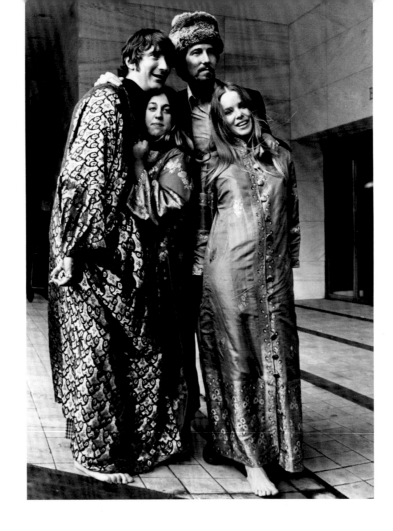

之夏畫下尾聲。激烈的爭執、背叛，以及過度歡愛與吸食毒品，讓媽媽與爸爸合唱團四分五裂。多赫提和蜜雪兒之間的祕密戀情，讓樂團在1966年解散又重聚。菲力普和凱絲之間的一場爭執，讓他們第四張專輯的錄製，變成只是為了履行合約的義務。這個合唱團後來解散了，就像整個世代對改變世界的希望一樣，就這麼煙消雲散。

1968年，媽媽凱絲以獨唱歌手的身分發行首張專輯《做個關於我的小小的夢》（Dream a Little Dream of Me），接著又推出《泡泡糖、檸檬水……給媽媽的東西》（Bubblegum, Lemonade and...... Something for Mama，1969）和《媽媽的大曲目》（Mama's Big Ones，1971）。她和登希爾唱片公司（Dunhill）簽的合約進度緊湊，要及時完成這三張專輯並不容易。此外，這幾張專輯的銷售成績也不太好。凱絲・艾略特想拋下媽媽這個藝名，也不想再為嬉皮發聲。她和以前樂團的關係已經結束了，只有蜜雪兒和她保持親密的關係。凱絲死後，蜜雪兒還幫助她的女兒歐文・凡妮莎・艾略特（Owen Vanessa Elliot，1967年4月16日出生）找到生父。凱絲和RCA簽下合約，又推出《凱絲・艾略特》與《淑女不該

上路》（The Road Is No Place For a Lady）兩張專輯，但銷售成績依然沒有起色。直到認識了彼得・賽勒（Peter Sellers）與東尼・柯提斯（Tony Curtis）的經濟人亞倫・卡爾（Allan Carr）之後，她的事業終於起飛。卡爾讓凱絲回到劇場，以《別再叫我媽媽》（Don't Call Me Mama Anymore）讓她進入歌舞表演的世界。1973年2月9日這齣戲在匹茲堡首演，之後又在拉斯維加斯造成轟動。她的歌聲再度走紅，轉型似乎也很成功：凱絲・艾略特不再是媽媽凱絲了。她在倫敦帕拉丁劇院（London Palladium）一系列的演唱會門票銷售一空，所以在1974年7月，她飛往倫敦，住在歌手好友哈利・尼爾森（Harry Nilsson）位於柯增廣場（Curzon Place）九號的梅菲爾公寓中。7月28日，她打給蜜雪兒，含淚描述她受到盛大的歡迎，觀眾也給她熱烈掌聲，讓她再度覺得自己是一名偉大的歌手，情緒非常激動。隔天她被人發現身亡，享年32歲。官方宣稱死因是肥胖與心臟問題引起的心臟病發作。她的體內沒有發現酒精或藥物的殘跡：媽媽凱絲戒除惡習，準備東山再起。60年代的代表歌手在睡夢中長眠。

尼克・德瑞克

[Nick Drake，1948 年 6 月 19 日—1974 年 11 月 25 日]

77頁 1969年到1972年，尼克・德瑞克一共發行了三張專輯：《剩下五支煙》、《布萊特・雷特》和《粉月亮》。在《剩下五支煙》的單曲〈樹上的果實〉（Fruit Tree）中，他唱道：「生命只是一場回憶 / 好久以前發生的事 / 充滿悲傷的劇場 / 被遺忘已久的表演。」

剩下五支煙。世人只能用五年的時間去了解英國樂壇其中一位最神祕的歌手兼作曲者的謎團 —— 因為他的一生似乎註定以悲劇收場。尼克・德瑞克在1969年推出首張專輯《剩下五支煙》（Five Leaves Left）後，在短短的五年內，就在沃威克郡（Warwickshire）湯沃斯亞登（Tanworth-inArden）的自宅裡，服用過量抗憂鬱處方藥而死。這可能是一場意外，也可能是飽受失眠和抑鬱之苦的絕望靈魂的回應。德瑞克一共只發行了三張專輯《剩下五支煙》、《布萊特・雷特》（Bryter Layter）和《粉月亮》（Pink Moon），每一張都沒有賣超過5000張。他不喜歡接受訪問，現場表演也會讓他很不舒服，不過，他細膩又富詩意的歌曲最終還是在歷史上占有一席之地，之後深深影響了英國樂壇。

尼克・德瑞克在緬甸仰光出生，父親是工程師，母親是英國軍官的女兒。他有一個姊姊叫蓋布莉兒（Gabrielle），後來成了女演員。德瑞克兩歲那年，他們一家搬到沃威克郡的湯沃斯亞登。他受到母親的影響，開始學鋼琴和吉他。他的母親茉莉（Molly）是歌手兼作曲者，兒子的獨特嗓音很接近她的風格。德瑞克內向、害羞又沉默寡言。他父親朗尼（Rodney）說：「我們誰也不曾真正了解他。」但是身為一個年輕人，他充滿生命力，對人生和作曲充滿熱情。沒有人能理

解他的內心世界。1965年，他買下第一把吉他，對音樂展現的熱情超越了課業。他到劍橋大學就讀以前，在一所法國大學待了六個月，接觸到迷幻藥和大麻（此後大量吸食大麻），同時狂聽巴布・狄倫的音樂，也開始在倫敦的民謠俱樂部表演。1968年，他在倫敦的圓屋劇場（Roundhouse）為鄉村喬與魚樂團（Country Joe and The Fish）開場，開始嶄露頭角，認識了喬・鮑伊（Joe Boyd）。鮑伊在他的短暫演藝生涯中，成為他的經紀人、製作人與好友。事實上，鮑伊聽了德瑞克在劍橋宿舍錄製、收錄四首歌曲的試唱帶之後，就替他拿到了一張唱片合約。他在1969年9月1日發行第一張專輯《剩下五支煙》，卻沒有引起樂評家的注意。德瑞克對於這張專輯的製作、內套（裡面出現錯誤）和宣傳都不滿意。隔年他離開劍橋，到倫敦專心往音樂圈發展。但是現場演出讓他愈來愈失望，他不喜歡民謠樂壇，不願意和觀眾對話，而且在演奏每首歌之前，都會花很長一段時間為吉他調音。

他在1970年推出第二張專輯《布萊特・雷特》，在裡面和費爾波特協定樂團（Fairport Convention）幾位團員一起演奏，也和約翰・凱爾（John Cale）合作。不過這張專輯買氣冷清，只賣了不到3000張。鮑伊在這段時間搬到洛杉磯，德瑞克感覺比以往更孤單，陷

入了重度憂鬱。醫生首度開抗憂鬱處方藥給他，但德瑞克在服藥期間仍持續抽大麻，而且愈來愈常一個人關在倫敦的家中。他的姊姊蓋布莉兒後來說，從那時起，尼克就開始出問題了。然而在1971年10月，他還是錄了新專輯《粉月亮》，自己演唱和彈奏吉他，只排了兩次兩小時的錄音就完成了。這張專輯獲得了一些好評，銷售成績卻比前幾張更慘。然而，這張專輯在狂熱歌迷中，成了所謂的邪典專輯。

從那時起，德瑞克決定不再碰音樂。他對倫敦的音樂圈感到極度失望，也對媒體和大眾缺乏尊重的態度感到憤怒。這名20歲的青年擁有激進的藝術家精神，又有如此敏感而脆弱的靈魂，他悲慘地意識到自己走進了死巷。1971年，德瑞克回去和父母同住，每個禮拜靠小島唱片公司（Island Records）給他的20英鎊過活。他的舉止變得愈來愈古怪。有時候，他會在沃威克夏鄉間開好幾個小時的車，直到油箱空了，才打電話給父母，讓他們來接他。還有幾次，他會沒有事先通知，就出奇不易地出現在倫敦友人的家門口，靜靜地坐在角落，一連住上好幾天，然後默默地離開。德瑞克是一位飽受折磨的天才，他覺得愈來愈不被理解。這個悲劇人物留給我們的優美歌曲中，對於人類心靈的謎團表達出強烈的悲傷。從1972年起，他的疾

病徹底左右了他的生活。他和友人蘇菲亞・萊德（Sophia Ryde）之間的「感情」，在他死前的幾週就結束了。

　然而，音樂給了他最後一次走出困境的機會：1974年2月，德瑞克說他已經準備好錄製另一張專輯，剛好鮑伊從美國回來了，於是就被找來幫忙。錄音過程困難重重，但德瑞克似乎逐漸找回了先前的熱情。接著他去法國見朋友，回來的時候神采飛揚，他的家人有好些年沒看過他這樣了。他告訴他們，他覺得好多了，他想回倫敦重新發展事業。可能正是這個原因，而且他在一個失眠的夜晚，犯下了致命的錯誤。1974年11月24日晚上，尼克很早就上床了，這很不尋常。天剛亮的時候，他起床到廚房找點心吃。他很常這麼做，所以家人根本沒去管他，到了中午看到他還沒起床，家人也沒在擔心。他的母親莫莉終於進他房間叫他時，才發現他死在床上，因為過量服用安米替林錠（Amitriptyline，醫生開給他的抗憂鬱藥物），導致心跳停止。檢驗報告推定他的死亡時間是早上六點。德瑞克吃完點心後回到房間，吞下一大把藥片，想要睡一下，結果卻要了他的命。或者他也可能是自殺，反正他從很久以前就放棄人生了。唯一能確定的是，他在26歲辭世。他的墓碑位在湯沃斯亞登聖瑪莉墓園的一棵樹下，上面刻著《粉月亮》的最後一首歌〈從早晨開始〉（From the Morning）裡的歌詞：「現在我們站起來／我們無所不在。」

提姆‧巴克利

[Tim Buckley，1947 年 2 月 14 日─1975 年 6 月 29 日]

提姆‧巴克利在中學是一名模範學生。他打棒球，還是橄欖球隊的四分衛。不過到了某個時間點，他開始發展其他興趣──民謠音樂和垮掉派詩歌。他13歲時學會彈斑鳩琴，經常和他的哥兒們丹‧高登（Dan Gordon）公開演奏。他擁有不安又焦慮的靈魂，一種「無法融入」的感覺總是伴隨著他。他在一場橄欖球賽中折斷左手兩根手指之後，就放棄了這項運動，也對學業失去興趣，決心要把精力投注在藝術和音樂上。這是他和父親保持距離的方式。他父親是多次授勳的二戰退役軍人，他逐漸變得暴力又性情不定。在他就讀安納海母（Anaheim）羅拉中學（Loara High School）的最後兩年，他和波希米亞人（The Bohemians）與丑角三號（The Harlequin 3）兩個民謠樂團一起玩音樂和閱讀詩作，也藉此認識了同學瑪麗‧吉伯特（Mary Guibert），不久後就讓她懷孕了。

他們在1965年10月25日結婚，當時巴克利才18歲。他的父親對他說：「我看你最多維持三個月。」事實是，婚姻和為人父的義務對他來說太沉重了，他應付不來。於是在兒子傑夫‧巴克利（Jeff Buckley）出生的一個月後，兩人在1966年10月離婚。他只讀了兩週就離開富勒頓學院（Fullerton College），想把生命完全投注在音樂上。他在一首獻給瑪麗的歌〈我從不要求成為你的靠山〉（I Never Asked To Be Your Mountain）裡這麼寫著：「我無法在你的水域游泳 / 你無法在我的陸地行走 / 我帶著我的罪惡航行 / 我攀上

我的所有恐懼 / 很快我就要展翅飛行。」接著巴克利在洛杉磯各個民謠俱樂部表演，包括好友高登管理的那一家。

1966年2月，他為了實現夢想，和新女友珍妮‧高斯丁（Jainie Goldstein）搬到紐約的包里社區（Bowery）。發明之母樂團（Mothers of Invention）的經紀人賀伯‧柯恩（Herb Cohen）發掘了他，並幫他拿到伊萊克特拉唱片公司的合約，1966年，巴克利發行了首張同名專輯。但他還不滿意，因為他不喜歡做出來的成果，他還想要更多。隔年，他發行了一張詩歌與音樂專輯，取名為《再見，你好》（Goodbye and Hello）。伊萊克特拉唱片公司想叫他上《今夜秀》（Tonight Show）出道，但巴克利拒絕對嘴唱歌，還和主持人起爭執。他對排行榜一點興趣都沒有，更無法忍受娛樂圈的規矩，他只把音樂當作表達創造力的工具。他在演藝事業中進行一連串的實驗，起初吸引了一群歌迷，後來又讓他們感到困惑，最後他們開始批評他。巴克利的音樂是民謠、搖滾、自由爵士和前衛，同時又不屬於任何一種。這名邪典樂手和詩人被小眾奉為偶像。1968年，他發行了他最受歡迎的專輯《開心難過》（Happy Sad），登上排行榜上第81名。一年後，他又錄了三張純實驗性專輯：《Lorca》、《藍色下午》（Blue Afternoon）與《星際水手》（Starsailor）。三張專輯接續發行，銷售成績卻一蹋糊塗，讓他落得身無分文。巴克利開始酗酒吸毒，同時還發行

《來自洛杉磯的問候》（Greetings from L. A.）、《Sefronia》及《瞧瞧這個傻瓜》（Look at the Fool）這三張專輯，想東山再起。但很不幸的，它們並沒有引起大眾的注意。

1975年，他似乎找到了脫離困境的方法。他戒掉毒品，以一趟巡演和一張現場演出專輯宣布他的捲土重來。不過，他飽受折磨的靈魂占了上風。1975年6月18日，巴克利以達拉斯一場座無虛席的表演，為這次巡演畫下尾聲，然後就開始喝酒。隔天他在喝醉的狀況下，前往友人理查‧基林（Richard Keeling）的家，想弄到一些海洛因。兩人起了爭執，基林給他大量毒品，並叫他拿著這些滾出去。巴克利吸掉大量的海洛因後，就回家了。他的妻子茱蒂（Judy）回到家時，發現他不省人事。她讓他躺在床上，然後打給朋友和團員，想弄清楚發生了什麼事。等她回到臥室時，他已經死了。享年28歲，所有財產就只有一把吉他和揚聲器。基林被控過失殺人，判刑四個月，緩刑四年。

如果巴克利能戒掉毒癮，他還會繼續製作令人難忘的歌曲。他死後推出的兩張現場演奏專輯《夢的信》（Dream Letter）及《1969年吟遊詩人會場現場演奏》（Live at the Troubadour 1969）都證明了這一點。他只見過兒子傑夫‧巴克利一次，但他繼承了父親的才華。不過悲哀的是，他似乎也步上了父親的後塵。

艾維斯‧普里斯萊

[Elvis Presley，1935 年 1 月 8 日─1977 年 8 月 16 日]

尼爾‧楊在1979年推出的〈嘿、嘿，我說啊〉（My My Hey Hey〔Out of the Blue〕）一曲中唱著：「貓王已逝，但絕不會被遺忘，〔……〕搖滾樂永遠不死。」艾維斯‧普里斯萊（貓王）的死是一場史無前例的事件，就像他的人生一樣。1977年8月16日早上，貓王死於田納西州曼菲斯的恩典之地莊園（Graceland），得年僅42歲。大批群眾聚集在他家門前，許多想打探消息的歌迷則前往浸信會紀念醫院。貓王的女友金潔‧歐登（Ginger Alden）發現他不省人事，於是兩名跟班（貓王戲稱他們是曼菲斯黑手黨）將他送醫。新聞在下午三點半正式發布：20世紀最重要的偶像，搖滾樂的象徵，已經與世長辭。他的葬禮非常盛大，不亞於元首級人物的待遇，由17部白色凱迪拉克組成的車隊在兩排人龍之間，朝曼菲斯的森林小丘墓園（Forest Hills Cemetery）前進。美國總統吉米‧卡特（Jimmy Carter）對普里斯萊的死發表了以下的聲明：「他的音樂和個性結合白人鄉村與黑人節奏藍調，永遠改變了美國流行文化的樣貌。」貓王的一位表親收了1萬8000美元，拍下遺體的照片，後來登上《國家詢問報》（National Enquirer）的封面，成為史上最暢銷的一期。貓王的遺體被帶回恩典之地莊園，安葬在母親格萊蒂絲‧勒芙（Gladys Love）附近，讓一切在開始的地方結束。

1953年7月18日，貓王為了錄一張黑膠唱片當作母親的生日禮物，第一次踏進錄音室（曼菲斯的太陽唱片公司〔Sun Records〕）。他花了將近四美元，錄了兩面，分別是〈我的幸福〉（My Happiness）和〈心痛的源頭〉（That's When Your Heartaches Begin）兩首歌。錄音室接待員瑪莉安‧凱斯克（Marion Keisker）問貓王，他唱的是哪種類型的音樂，當時還擔任卡車司機的他說：「我什麼類型都唱。」1954年1月4日，他又回去錄另一張黑膠唱片，這次的曲目是〈我不會成為你的阻礙〉（I'll Never Stand In Your Way）和〈少了你一切都不同〉（It Wouldn't Be the Same Without You）。製作人山姆‧菲力普（Sam Phillips）一直在尋找擁有黑人嗓音的白人歌手，凱斯克向他提起那個來自土佩洛（Tupelo）的卡車司機，普里斯萊便在1954年5月26日被請回來試音。7月5日，貓王為太陽唱片公司翻唱亞瑟‧克勒德阿普（Arthur Crudup）的藍調歌曲〈沒事的，媽媽〉（That's All Right Mama），由史考帝‧摩爾（Scotty Moore）的吉他和比爾‧布萊克（Bill Black）的低音提琴伴奏，錄下他的第一張單曲。這三人花了很長一段時間嘗試各種歌曲，卻找不到對的聲音。他們在沮喪之餘，決定先喘口氣休息一下。這時貓王拿起麥克風，即興演唱節奏感強烈的〈沒事的，媽媽〉。布萊克和摩爾拿起樂器跟著伴奏，菲力普也衝了進來，錄下這前所未聞的聲音。

搖滾樂之王的音樂生涯就此展開：同名專輯（1956）、《艾維斯‧普里斯萊大道》（From Elvis Presley Boulevard）、《曼菲斯》（Memphis）、《田納西》（Tennessee，1976）等12張專輯都登上全國及流行樂排行榜冠軍，一共賣出1億3400萬張；〈傷心酒店〉（Heartbreak Hotel，1956）、〈懷疑的心〉（Suspicious Mind，1969）等18首單曲衝上排行榜冠軍。貓王魅力非凡、外表俊俏、臺風絕佳，加上獨特的嗓音及與生俱來的節奏感，他成為演藝圈第一位「超級巨星」。1956年，他和RCA唱片公司簽下一張有利可圖的合約，兩度上電視表演，參加全美有三分之一的家庭收看的熱門節目《蘇利文劇場》。搖滾就此誕生，成為年輕世代的一種現象；他們認同搖滾樂，也為貓王瘋狂。貓王可說是一部成功製造機。

不過在這段期間，他的內心經歷了什麼樣的變化？貓王之所以能成為當代偶像，有部分是因為他受到成功的影響，把自己徹底變成他所扮演的角色，甚至被它給吞噬。他身邊的親友團愈來愈壯大，這些寄生蟲不擇手段又投機取巧，將貓王利用到極致，不計一切代價想延續貓王的帝國。他當上巨星後，持續過著放縱的生活，酗酒又吸毒，這個才華洋溢的年輕人就這樣毀了自己的健康。沒錯，即使在情況不樂觀時，他依然能東山再起。1967年的愛之夏、嬉皮運動、披頭四和吉米‧罕醉克斯改變音樂圈時，搖滾之王靜靜旁觀。1958到60年，他在軍中待了兩年後，發現他的事業陷入瓶頸。他上一首美國排行榜冠軍曲是〈幸運符〉（Good Luck Charm，1962）。儘管〈今晚妳寂寞嗎？〉（Are You Lonesome Tonight）及〈情不自禁愛上你〉（Can't Help Falling in Love）這些傳奇歌曲仍繼續再版，他的音樂卻變得不太好懂。於是經紀人湯姆‧帕克（Tom Parker）上校為貓王打造出演藝事業，他在1956到67年間拍了25部電影，雖然影評都非常差，但每拍一部就進帳100萬美元。到了1968年，貓王傳奇似乎已經是過往雲煙，直到12月3日，他出演電視節目《復出特輯》（Comeback Special）。他從1961年起就不

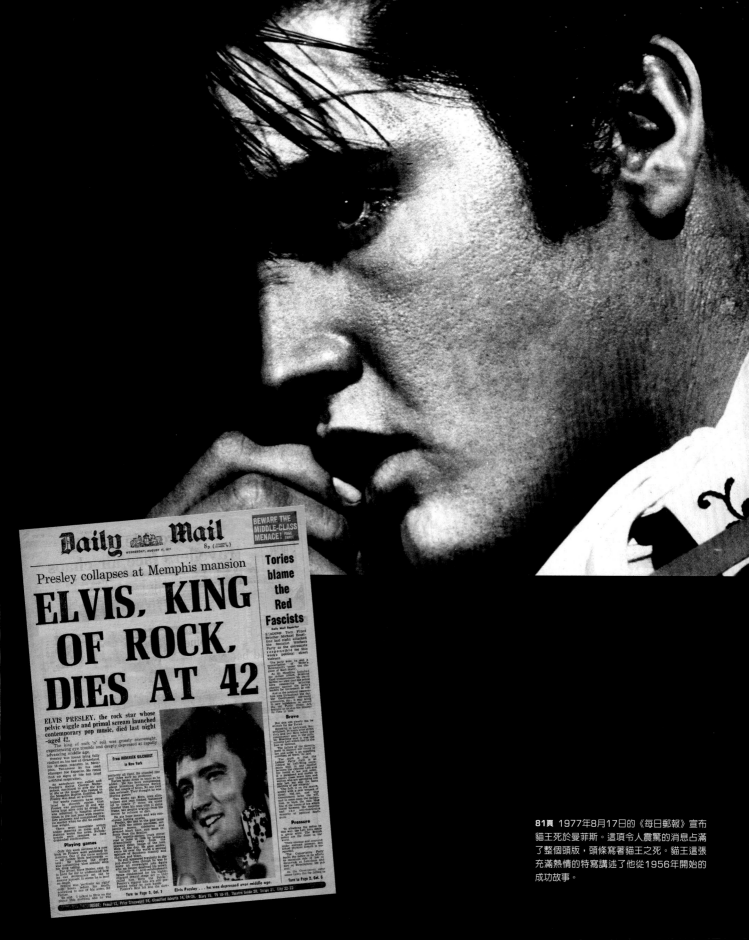

Daily Mail 8p

WEDNESDAY, AUGUST 17, 1977

Presley collapses at Memphis mansion

ELVIS, KING OF ROCK, DIES AT 42

ELVIS PRESLEY, the rock star whose pelvic wiggle and primal scream launched contemporary pop music, died last night aged 42.

The king of rock 'n' roll was grossly overweight, experiencing eye trouble and deeply depressed at rapidly advancing middle age.

Presley was found lying fully clothed on his bed at Graceland, his 18-room mansion in Memphis, Tennessee by his road manager Joe Esposito. He could find no signs of life but tried artificial respiration.

An ambulance was called and Presley's doctor, George Nichopoulos, continued to give the kiss of life as the singer was rushed to the Memphis Baptist Hospital. But Presley was dead on arrival.

For weeks rumours have circulated in Nashville about how ill Presley was getting. In the past few weeks several engagements had been cancelled.

There were incredible scenes at the Baptist hospital as fans, some of them in tears and...

Tories blame the Red Fascists

Daily Mail Reporter

LEADING Tory Front Bencher Michael Heseltine last night attacked the Socialist Workers Party as the extremists responsible for this week's political street violence.

Brave

Pressure

Playing games

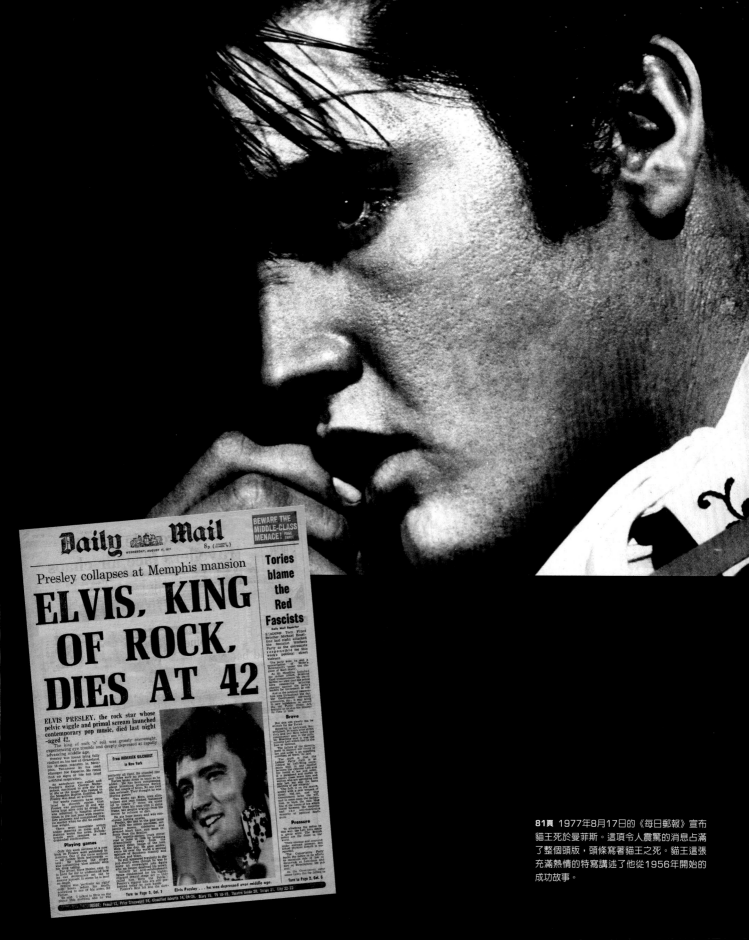

From RODERICK GILCHRIST in New York

Elvis Presley . . . he was depressed over middle age.

Turn to Page 2, Col. 1

Turn to Page 2, Col. 6

INSIDE: Femail 12, Prize Crossword 14, Classified Adverts 14, 24-26, Diary 15, TV 18-19, Theatre Guide 20, Strips 21, City 22-23

81頁 1977年8月17日的《每日郵報》宣布貓王死於曼菲斯。這項令人震驚的消息占滿了整個頭版，頭條寫著貓王之死。貓王這張充滿熱情的特寫講述了他從1956年開始的成功故事。

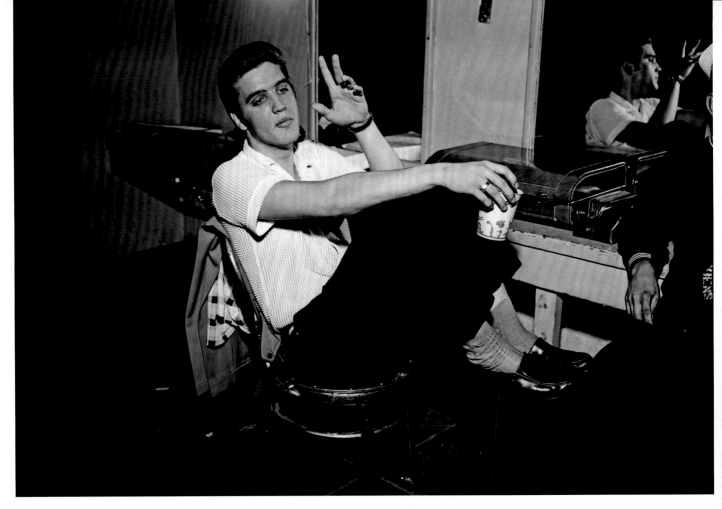

82-83頁 1956年6月，在奧克蘭大禮堂（Oakland Auditorium）的演唱會開始之前，貓王在更衣室內休息。對頁：1956年8月16日，貓王在洛杉磯被一群想要他簽名的熱情歌迷包圍。

再進行現場演出，但在1968年，他以一身黑皮衣亮相，顯得迷人而神祕。他演唱了一小時，重新擄獲了觀眾的心。事後他告訴製作人史蒂夫・班德（Steve Binder）：「我向你保證，我再也不唱跟我理念不和的歌了。」不久之後，他就到曼菲斯的美國之音錄音室（American Sound Studio）錄製他八年來第一張專輯《貓王：來自曼菲斯》（From Elvis in Memphis）。接著他又開始進行現場表演，就這樣持續了一段時間。他在拉斯維加斯表演的那段時期，光是在1973年就辦了178場演唱會，他最後一次燦爛的火花，就這樣一路燃燒到生命的盡頭。

他在德國服役期間開始吸食安非他命，染上了毒癮。他的作息日夜顛倒，白天都在睡覺。他的飲食習慣也只能用瘋狂來形容，因為他什麼都吃。然而，最糟的還是他過度依賴私人醫生，喬治・尼丘普洛斯（George C・

Nichopoulos）開給他的藥物。畢竟他可是貓王，他非常富有，想要什麼都唾手可得。但此時他已經不是原來的貓王了，他只不過是滑稽的模仿藝人。在路易斯安納州亞力山卓的一場演唱會中，他只撐了30分鐘；在巴頓魯治，他根本無法起床去表演。1977年6月26日，他在印第安納波利斯的市集廣場體育場（Market Square Arena）舉行最後一場演唱會。不過在1977年8月15日，他人生的最後一天，確實配得上搖滾之王的名號。

他看完牙醫後，在晚上10點30分回到恩典之地莊園，請尼丘普洛斯開止痛劑給他。他剛和女友歐登吵架，因為接下來這場巡演她不想給他作伴。雖然有幾場演唱會取消了，上一場表演又表現不佳，他還是很想重返舞臺。隔天還有一架私人飛機等著載他到緬因州波特蘭。凌晨三點，貓王打給他的表親比利・史密斯（Billy Smith）和保鑣喬・埃斯

波席托（Joe Esposito），邀他們一起打壁球。然後他服了幾顆鎮靜劑，告訴歐登他要去浴室讀他的「心靈」書籍：貝蒂・貝沙茲（Betty Bethards）寫的《性和心理能量》（Sex and Psychic Energy）。幾個小時後，歐登發現他倒在地板上，褲子脫到一半，死在他的浴室裡。

驗屍由傑瑞・法蘭西斯可（Jerry Francisco）主持，另外還有幾位醫生在場，包括尼丘普洛斯（後來他被吊銷醫師執照）。驗屍報告讀起來，有點像為了安撫媒體和民眾而撰寫的新聞稿：死因列為「心律不整」。不過真相是，貓王有高血壓、青光眼、一側肝臟受損，還有嚴重的腸道問題。而且他體內多種化學物質的劑量都遠超過人體的最大耐受度，就算是貓王也不例外。

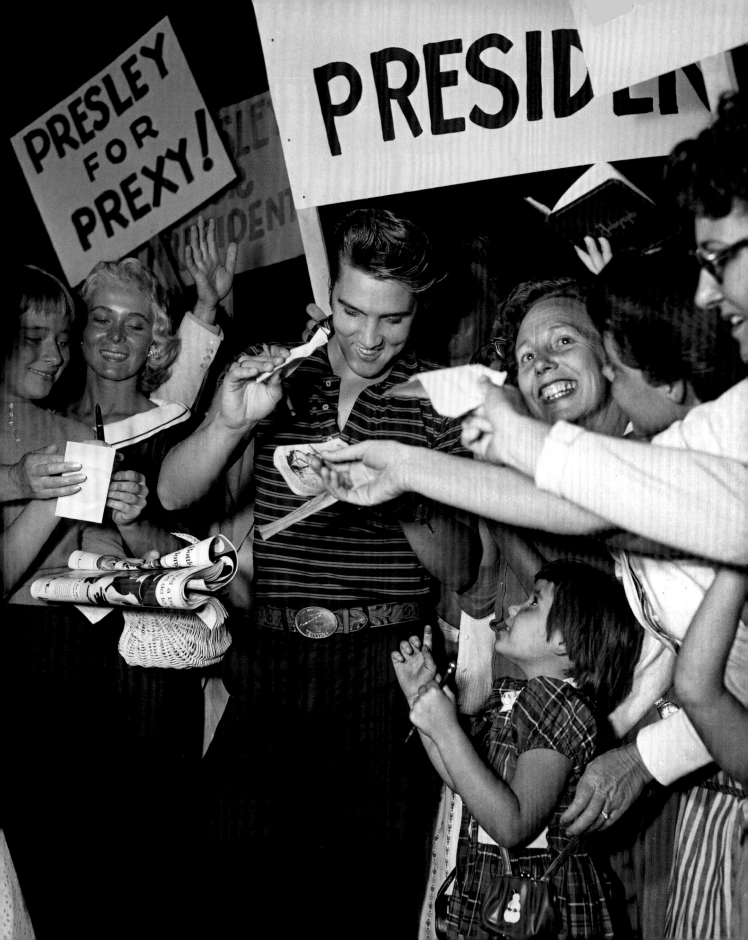

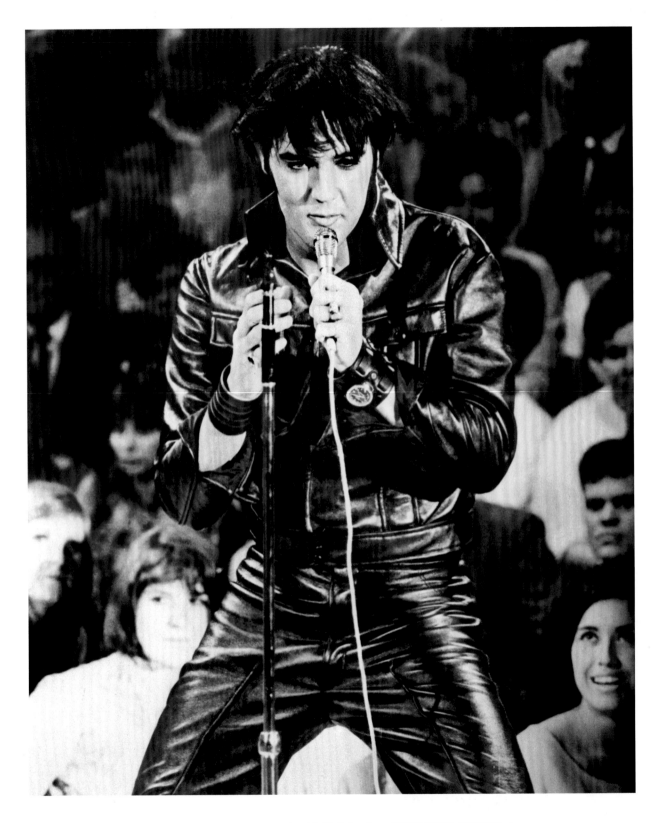

84-85頁 1968年12月3日：與上一場演唱會相隔七年後，在NBC播出的電視節目《復出特輯》中，貓王想重新體驗他在50年代（拍攝右頁照片的時期）嚐過的成功滋味。

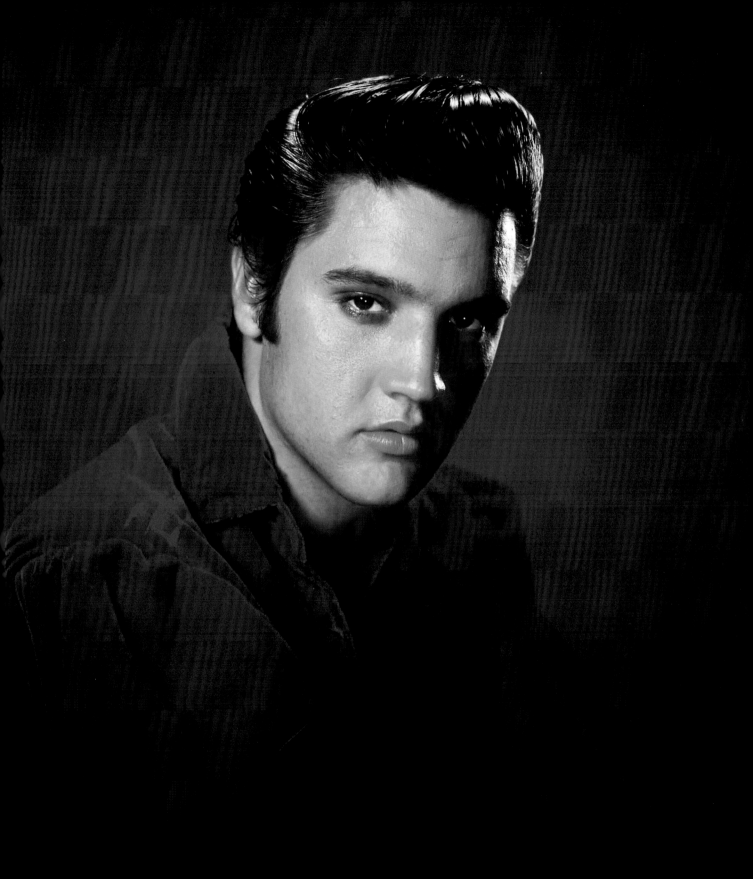

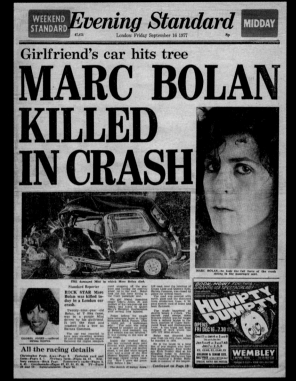

馬克・波蘭

[Marc Bolan，1947 年 9 月 30 日－1977 年 9 月 16 日]

1973年，大衛・鮑伊（David Bowie）如此描述華麗搖滾界的一顆閃亮明星：「星塵女士演唱他黑暗而沮喪的歌。[……]他是如此美好／放眼卻看不到／他唱了一整晚。」星塵女士指的是馬克・費爾德（Mark Feld），他的藝名是馬克・波蘭。這位耀眼奪目的樂手象徵著英國樂壇蓬勃發展的時期。華麗樂手都打扮中性，頹廢、浮誇而浪漫。他們的生活就像一件藝術品；他們的電子搖滾樂充滿曖昧的暗示，聽起來讓人緊張，但也征服了英國的聽眾。他們利用空白、模糊，以及充滿旋律的劇場音效來表達這種超現實的感受。雖然大衛・鮑伊是最知名的華麗搖滾巨星，激發出這個音樂類型的人，卻是馬克・波蘭。波蘭透過恰克・貝瑞（Chuck Berry）和艾迪・柯克蘭（Eddie Cochran）等人認識了搖滾樂，在很年輕的時候就組了一支史基佛樂團。之後他加入摩斯族，並在奧蘭多的兒童節目中首次上電視。接著他以歌手身分出道，改名為托比・泰勒（Toby Tyler），接觸民謠音樂後，再度改名為馬克・波蘭（有些傳記家認為波蘭〔Bolan〕是巴布・狄倫〔Bob Dylan〕的縮寫）。1968年，他和史蒂夫・皮瑞格林・圖克（Steve Peregrine Took）組了原聲二重唱，還取了雷克斯暴龍（Tyrannosaurus Rex）這個怪團名。他們發行了四張專輯和一本詩集《愛情巫師》（The Warlock of Love）。後來波蘭來到了演藝生涯的轉捩

點。他把他的原聲吉他換成一把吉普森萊斯保羅，將團名簡化為暴龍（T. Rex），還換了新造型。他開始戴大禮帽、在臉頰上擦亮粉（在BBC一號廣播電台〔Radio 1〕的訪談中，他說他是在模仿第一任妻子茱恩・柴爾德〔June Child〕）、畫妝、穿蛇皮外套，還有了新的聲音，這些改變讓波蘭的暴龍樂團一炮而紅。1970年10月9日，暴龍發行第一張單曲〈騎上白天鵝〉（Ride a White Swan），還上了電視節目《流行音樂排行榜》（Top of the Pops），這次表演具有歷史性的意義，而這首歌也登上了排行榜第二名。樂團在1971年推出第一張同名專輯，接著又在1972年推出《電戰士》（Electric Warrior），第二張專輯占據排行榜冠軍寶座長達兩個月。這位華麗搖滾巨星發光發熱，但也很快就燃燒殆盡。下一張專輯《滑行者》（The Slider）收錄了單曲〈金屬領袖〉（Metal Guru），繼〈愛得火辣〉（Hot Love）、〈上床〉（Get It On）及〈電報山姆〉（Telegram Sam）之後，這首歌讓他們四度蟬聯排行榜冠軍。在那之後，波蘭再次改變他的風格。華麗風格正在走下坡，龐克革命竄起。在《坦克斯》（Tanx）、《鋅合金與隱匿的明日騎士》（Zinc Alloy and the Hidden Riders of Tomorrow）、《波蘭的自製手槍》（Bolan's Zip Gun）、《未來的龍》（Futuristic Dragon），以及《花花公子遊地府》（Dandy in the Underworld）專輯中，他為他的搖滾樂注入了靈魂樂和節奏藍調。最後提到的那張專輯更預告另一個轉捩點的到來。他保留過去的華麗風格，融入新浪潮音樂的龐克搖滾元素。不過，星塵女士的故事在1977年9月16日來到了尾聲。波蘭和第二任妻子，葛洛莉亞・瓊斯（Gloria Jones）開著一部紫色迷你1275 GT（波蘭害怕出車禍，始終沒有去考駕照，所以由妻子駕駛）離開倫敦柏克來廣場（Berkeley Square）的莫頓餐廳（Mortons）。他們經過南倫敦巴內斯區（Barnes）的皇后大道（Queens Ride）時，車子衝出路面，撞上一棵樹。瓊斯的下頦及手臂骨折，波蘭則是當場喪命。再過兩週就是9月30日，到時候他就滿30歲了。大衛・鮑伊、洛・史都華（Rod Stewart）等人都出席了他的葬禮。現場擺著一個鮮花製成的大天鵝，向他的第一首熱門歌曲〈騎上白天鵝〉致敬。

87頁 1976年發行第11張專輯《未來的龍》，隔年馬克・波蘭就在1977年9月16日的一場車禍中死於倫敦，而他的30歲生日再過兩週就到了。「我要以一種多數人都無法理解的緊湊感度過一生。」

朗尼‧凡贊特

[Ronnie Van Zant，1948 年 1 月 15 日—1977 年 10 月 20 日]

史帝夫‧蓋恩斯

[Steve Gaines，1949 年 9 月 14 日—1977 年 10 月 20 日]

　　1974年，讓南方搖滾樂風靡全世界的那首歌，就是由林納史金納樂團（Lynyrd Skynyrd）演唱的〈阿拉巴馬甜蜜的家〉（Sweet Home Alabama）。這首歌對一個充滿熱情、謎團、傳說和詛咒的地方表達愛意，而這個樂團在1977年的一個夜晚就遭到詛咒重創。

　　朗尼‧凡贊特總是跟朋友說他會成為家鄉（佛羅里達州傑克孫維）最出名的人。他想過當拳擊手、棒球選手或改裝車賽車手，但最後在搖滾樂找到了歸宿。1964年，他和羅伯特里中學的同學，艾倫‧柯林斯（Allen Collins）及蓋瑞‧羅辛頓（Gary Rossington）組了第一支樂團，團名叫五貴族（The Noble Five）。隔年賴瑞‧強斯頓（Larry Junstrom）和鮑勃‧伯恩斯（Bob Burns）加入後，團名改為我的背景（My Backyard）。1968年，他們贏得新秀樂團比賽，開始在佛羅里達各個俱樂部表演。1970年，樂團再度——也是最後一次——改名：凡贊特選中了林納史金納（Leonard Skinner，兩年後，團名的拼法改為Lynyrd Skynyrd），用

意是嘲諷他的中學體育老師，因為他會處罰學校裡「留嬉皮頭」的長髮男生。林納史金納樂團（除了凡贊特、柯林斯、羅辛頓和伯恩斯之外，團員還包括比利‧鮑威爾〔Billy Powell〕、里昂‧威克森〔Leon Wilkeson〕和艾德‧金〔Ed King〕）展始漫長的巡演生涯。1972年，製作人艾爾‧庫柏（Al Kooper）在一場亞特蘭大演唱會發掘他們，幫他們拿到MCA唱片公司的合約，錄製了首張專輯《請唸成林納史金納》（Pronounced 'Leh-nérd 'Skin-nérd）。這張專輯收錄了〈自由鳥〉（Free Bird）一曲，這首歌聽起來像某種悲傷的預感，目的是要向南方搖滾英雄杜恩‧歐曼致敬，發行後就登上了美國排行榜冠軍。一年後，林納史金納為何許人樂團的四重人格（Quadrophenia）巡演開場，並且在1974年發行他們最暢銷的專輯《再來一客》（Second Helping），其中第一首曲子是凡贊特寫的，算是在回應尼爾‧楊所寫的〈南方人〉（Southern Man）及〈阿拉巴馬〉（Alabama）。這兩首歌都嚴厲批判南方的種族歧視，楊敘述他在阿拉巴馬州的一家

酒吧，因為他嬉皮風格的打扮，遭到一群鄉下佬攻擊，而凡贊特的回應就是〈阿拉巴馬甜蜜的家〉這首歌。在三把吉他的重擊下，這首歌成了其中一首最知名的搖滾聖歌，並登上排行榜第12名，讓它的原專輯《再來一客》成為白金唱片。林納史金納樂團打響了名號，以他們的叛逆形象擄獲大眾的心。凡贊特也實現了他的夢想，成為傑克孫維的搖滾巨星。

　　凡贊特在描述樂團的特色時曾說：「我們都說我們演奏的是『南方粗野搖滾』。其他樂團也沒好到哪去，不過我們更常進大牢。」然而，他們在接下來的幾年就沒這麼好過了。《沒什麼特別的》（Nuthin' Fancy）和《我的子彈還來》（Gimme Back My Bullets）兩張專輯沒有達到相同的成績，伯恩斯和金又退出樂團。於是他們增加了鼓手亞提莫‧派勒（Artimus Pyle）與三名伴唱：萊絲莉‧霍金斯（Leslie Hawkins）、裘裘‧比林斯利（JoJo Billingsley）和凱西‧蓋恩斯。凡贊特知道林納史金納必須找回讓〈阿拉巴馬甜蜜的家〉走紅的聲音，因此他決定找新

89頁 1976年，朗尼‧凡贊特和林納史金納在納布沃斯（Knebworth）登臺表演。
「我們都說我們演奏的是『南方粗野搖滾』，」他說，「其他樂團也沒好到哪去，不過我們更常進大牢。」

的吉他手。蓋恩斯為凡贊特提供了解答，向他推薦自己的弟弟史帝夫（Steve）這位藍調好手。1976年5月11日，樂團請史帝夫·蓋恩斯和他們一起出席隔月在堪薩斯市的一場演出，並邀他參與《街頭倖存者》（Street Survivors）的錄製。他們為這名後起新秀提供了跳板，凡贊特也說他很快就會蓋過其他團員的光彩。但這卻是史帝夫和林納史金納合作的第一張、也是最後一張專輯。在《街頭倖存者》的封面上，林納史金納被火焰包圍，而史帝夫則緊閉雙眼。在專輯發行的幾個月前，羅辛頓在酒精和毒品的影響下，出了一場很嚴重的車禍。但還有一連串的厄運等著這支樂團。

1977年10月20日，《街頭倖存者》發行的三天後，林納史金納到南加州格林維（Greenville）的紀念會堂表演。他們最近才展開巡演，過程十分順利，他們在路易斯安納州巴頓魯治的一場表演已經賣出1萬張門票。為了安排更多場演出，並縮短交通時間，樂團和工作人員全體28人都搭上一架康維爾（Convair）CV 300飛機。那一天，機師華特·麥克里（Walter McCreary）和威廉·葛瑞（William Gray）在早上7點起飛。樂手在機上慶祝演唱會的成功，還有人在玩撲克牌。發現飛機燃油不足時，機師把情況回報給密西西比州麥康（McComb）的塔臺，對方建議他們掉頭緊急降落，因為麥康的能見度很差。這架飛機飛過這座機場，試圖降落在密西西比州吉爾斯堡（Gillsburg Gillsburg）

一帶的空地上，卻不幸墜毀。住在附近的農夫強尼·默特（Johnny Mote）說，他聽見一聲巨響，彷彿飛機被地面給吞噬了。這起意外奪走了兩名機師、巡演經理狄恩·奇派翠克（Dean Kilpatrick）、凱西·蓋恩斯、史帝夫·蓋恩斯與朗尼·凡贊特的性命。亞提莫·派勒爬出機外求救，另外有多位乘客受重傷。里昂·威克森腿部與手臂都斷了，艾倫·柯林斯脊髓受損、蓋瑞·羅辛頓的腿部和手臂多處骨折。凡贊特在密西西比州一座沼澤喪命，他這趟人生之旅的終點和起點都位在美國南部。而凱西·蓋恩斯和史帝夫·蓋恩斯的旅程才正要展開。

90-91頁 史帝夫·蓋恩斯加入林納史金納後的第一場演唱會，於1976年5月11日在堪薩斯城舉辦。他姊姊凱西·蓋恩斯是樂團的伴唱，向樂團推薦史帝夫的就是她，隔年兩人就遇上了這場墜機事件。根據《企業期刊》（Enterprise Journal）第二天的報導，一共有6人死亡20人受傷。

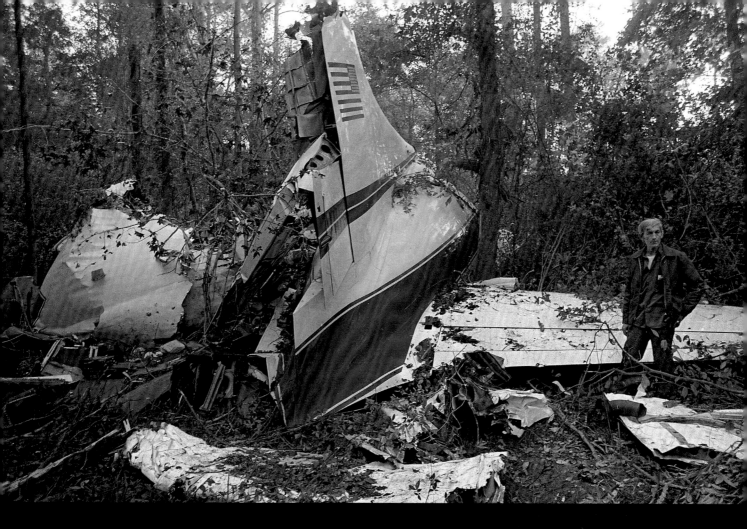

「吉爾斯堡墜機事件一共有6人死亡20人受傷，其中包括搖滾樂手。」

《企業期刊》

基斯・穆恩

[Keith Moon，1946 年 8 月 23 日－1978 年 9 月 7 日]

大家說鼓手都很瘋狂，不過沒人比得上基斯・穆恩。「我是全世界最棒的基斯・穆恩風格鼓手，」他這麼形容自己。他行為反常，是個自我毀滅的天才，也是放縱不羈的搖滾生活型態的象徵。他也是一名鼓手，深受自己演奏的音樂所帶來的癲狂所苦。穆恩是何許人樂團的靈魂，正如彼特・湯森（Pete Townshend）是頭腦；羅傑・道崔（Roger Daltrey）是心臟；而約翰・恩特維斯托（John Entwistle）是旋律一樣。他在1977年說他就像失事的船隻一樣地漂泊，不知道何去何從，漫無目標，他還補充說自己應該設法過得更有紀律一點。隔年穆恩過世，得年32，留給世人許多關於搖滾樂的傳奇軼事。

他的音樂生涯從倫敦的海事青年團（Sea Cadet Corps）樂團開始。穆恩吹奏軍號，但是他看了一部描述爵士鼓手金恩・克拉帕（Gene Krupa）故事的電影《鼓瘋了》（Drum Crazy）之後，他改去打鼓。穆恩仔細觀察克拉帕、裘・瓊斯（Jo Jones）及巴迪・里奇（Buddy Rich）等高手，並鑽研出讓他成名的狂亂風格和誇張舉止。1961年，他買下第一套鼓，開始經常出沒歐菲德飯店（Oldfield Hotel）的音樂俱樂部（Music Club）。他在那裡遇見了這輩子第一位，也是唯一一位老師：卡羅・里托（Carlo Little）──野人樂團（Savages）的鼓手，並且跟他上了幾週的課。1962年，他加入了第一支樂團護衛隊（The Escorts），還和灘浪樂團（Beachcombers）一起演出了一年。這支樂團大多專門演奏衝浪音樂，以及克利夫・里查（Cliff Richard）寫的歌曲。他的團員對他的印象就是個天才和瘋子的結合體。穆恩對衝浪音樂培養出熱情，他收集迪克・戴爾（Dick Dale）的唱片，不過他打鼓的風格是如此不羈又狂熱，很快就超越了衝浪音樂的範疇。事實上，灘浪樂團的程度對他來說已經不夠了。這時候，樂團正在替哥倫比亞唱片公司（Columbia label）錄製專輯，一張純音樂的作品，叫做《瘋狂的鵝》（Mad Goose）。1963年穆恩到處打零工，他當時的工作包括電氣工學徒，以及英國石膏公司（British Gypsum）的灰泥銷售員，他發現何許人樂團缺鼓手，因為從樂團還叫迂迴樂團（The Detours）時就一直擔任鼓手的道格・珊登（Doug Sandom）被炒魷魚了。穆恩打聽出他們現場表演時的習慣，所以他穿了一身橘，跑到格林佛德（Greenford）的歐菲爾飯店。何許人樂團在和一名伴奏鼓手排練。穆恩說：「我可以打得比他好。」於是坐到了鼓的後面，開始表演波・迪德利（Bo Diddley）的〈路跑者〉（Road Runner），因為打得太過用力，整組鼓有一部分被打壞，包括大鼓的腳踏板和兩張鼓面。後來穆恩說表演完後，他坐在吧檯旁，道崔問他那個星期一要做什麼。他回答白天要賣灰泥，不過晚上沒事。道崔說他必須辭掉那份工作，因為他們有一場表演。「沒人要我加入樂團，他們只是問我星期一要做什麼，」當年他只有17歲。從那時起，穆恩參與了八張何許人樂團的專輯演奏，從《我的世代》（My Generation，1965）到《你是誰》（Who Are You ，1978），他寫下搖滾樂歷史的一頁。不過最重要的是，他寫下搖滾巨星失控的真實記錄。他的專長是使用炸藥錫罐、櫻桃爆竹，甚至是真的炸藥來破壞飯店裡的馬桶，連同朋友家裡的也是。他樂此不疲，導致美國許多連鎖飯店，包括假日飯店（Holiday Inn）、喜來登飯店（Sheraton）及希爾頓飯店（Hilton），都把他列為終生拒絕往來戶。他的私人助理道格爾・巴特勒（Dougal Butler）在穆恩的傳記《滿月》（Full Moon）裡敘述：「假如他知道旁邊有夠多的人不希望他去做某事，他就非做不可。」在他21歲生日當天，穆恩在密西根州夫林特（Flint）的假日飯店辦了一場派對。他先用炸藥炸毀房間馬桶，然後還把一部車開進飯店游泳池，撞斷了一顆牙齒。1970年1月4日，他在哈特非（Hatfield）的紅獅酒吧（Red Lion Pub）引起一場爭執後，他醉醺醺地坐進他的賓利車，撞上司機尼爾・波朗（Neil

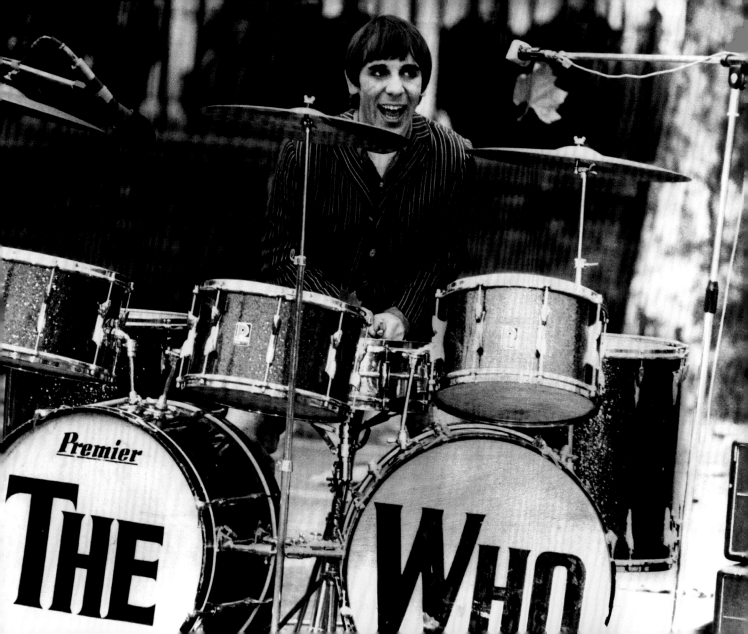

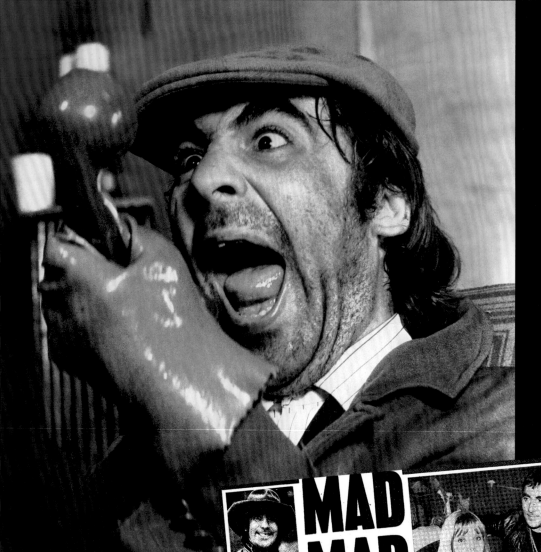

JESTER: Playing the fool

MAD MAD MOON'S

Wild times of a pop hellraiser

By ALASDAIR BUCHAN and KENELM JENOUR

THE tragic death of Keith Moon has robbed the pop world of its most colourful character.

A crazy, larger-than-life wildman who always walked a tightrope—and always showed great talent.

One moment he would teeter towards madness. The next he would make music like a genius.

Away from his drum kit he always lived outrageously.

The lowest estimate of the cost of his love for wrecking hotel rooms, restaurants and cars was £200,000.

Pool

And his crazy stunts were many. Like the time he ... SKA[...] the outside of a Hollywood hotel to the eleventh floor room where Mick and Bianca

... girl friend Annette.

KIM: Divorced Keith.

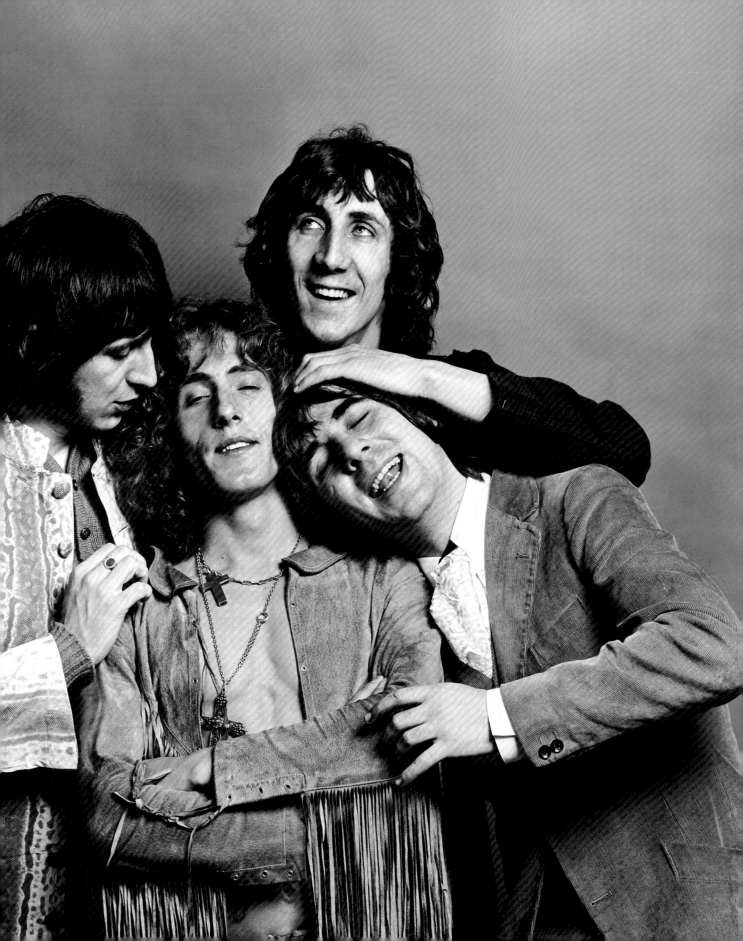

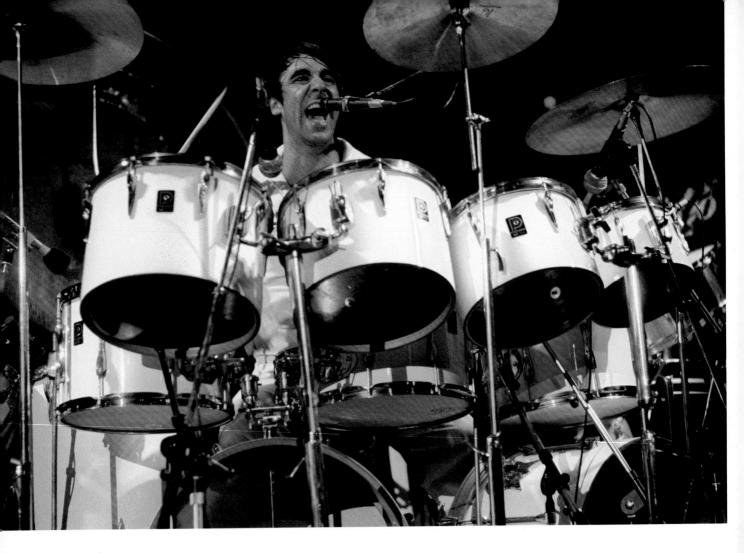

情況似乎有所改善：何許人樂團買下薛伯頓（Shepperton）的一間製片廠，即將開拍一部自傳式電影，片名是《孩子沒問題》（The Kids Are Alright），他們還準備錄製一張新專輯《你是誰》。

穆恩回到倫敦，很高興能離開加州重返工作崗位。《你是誰》是他的最後一張專輯：在封面照片中，他穿著最愛的服裝之一：一身賽馬騎師裝，坐在一張椅子上，上面寫了一句話，看起來像是一句令人毛骨悚然的預言：「不准帶走」。一開始，穆恩和瓦特拉斯住在肯辛頓宮大飯店，然後他們搬進一間位在科曾（Curzon）街的公寓，屋主是哈利·尼爾森，這裡是四年前媽媽與爸爸合唱團（Mamas & Papas）的媽媽凱絲過世的地方。穆恩最後幾年的生活簡直是加速自己走向死亡。他沒有白蘭地和古柯鹼就無法演奏，他服用大量煩寧（Valium）和其他藥物來抑制酒癮。他去模里西斯度假，卻被警方押回來，因為他在回程的飛機上失控，陷入暴怒。一位醫生給他開了藥，一種叫作「Heminevrin」的鎮靜劑，留了一瓶一百錠的給他——這是個可怕的錯誤。

1978年9月6日，穆恩和瓦特拉斯去參加保羅麥卡尼籌辦的晚宴。當天是巴弟·哈利的忌日，晚宴地點在薄荷公園餐廳（Peppermint Park）。他們和麥卡尼坐在同一桌，後來去列斯特廣場（Leicester Square）的多米尼昂劇院（Dominion Theatre）看《巴弟·哈利傳》（The Buddy Holly Story）的電影試映。穆恩和瓦特拉斯在電影結束前就離開了。穆恩想再看一部電影，那就是羅伯·富斯特（Robert Fuest）執導的《歌劇院殺人王》（The Abominable Dr. Phibes）。那時候已經早上七點，他餓了。他要瓦特拉斯幫他做一份牛排加蛋。吃了這頓古怪的早餐後，他吞了一把藥片就去睡覺。下午四點，瓦特拉斯想叫醒他，不過穆恩已經沒了呼吸。她趕緊打電話給他的私人醫生：傑弗瑞·戴蒙（Geoffrey Dymond），醫生無能為力，只能判定穆恩已死。他吞了32顆鎮靜劑。搖滾音樂史上最吵鬧、誇張的鼓手安靜地在睡夢中過世。假如他能選擇，絕對會策劃一場最驚人的死亡。也許他會決定炸毀尼爾森那間受詛咒的公寓裡的馬桶，同時也把自己炸飛。

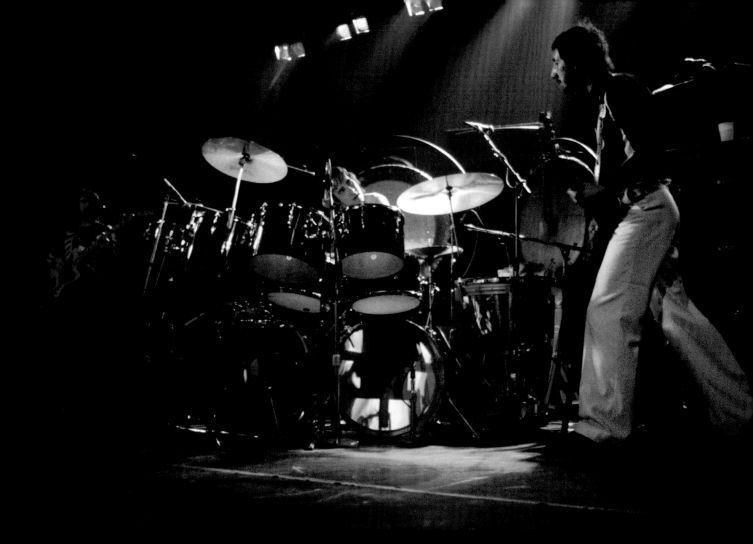

「流行樂壇野人穆恩的藥物致
死悲劇」

《每日鏡報》

96頁 1975年，舞臺上的穆恩。這名鼓手以狂野、特立獨行的性格聞名，在悼念他因藥物濫用導致戲劇性死亡的報導中，《每日鏡報》談論到這點。

97頁 1975年，何許人樂團現場演出：在舞臺上的是約翰·恩特維斯托、基斯·穆恩及彼特·湯森。

席德 · 威瑟斯

99頁 席德‧威瑟斯攝於性手槍樂團1978年美國巡演期間。「我會在25歲之前辭世，我死去以前，我會用我想要的方式度過這一生。」

[Sid Vicious，1957 年 5 月 10 日—1979 年 2 月 2 日]

約翰‧西蒙‧里奇（John Simon Ritchie）是性手槍樂團（Sex Pistols）的頭號歌迷。他在20歲時，一天到晚都待在麥肯‧麥克拉倫（Malcolm McLaren）和薇薇安‧威斯伍特（Vivienne Westwood）在國王路（King's Road）開的店裡，搖滾龐克革命就始於這間叫「性」（Sex）的精品店。歌迷在他們的演唱會跳的激烈舞步彈簧舞（pogo）據說就是他發明的。里奇出生於倫敦東南區的路易斯罕（Lewisham）一個問題家庭。他的母親是毒蟲，父親是白金漢宮的警衛，同時也在倫敦的爵士樂俱樂部演奏長號。不過，他在兒子出生不久後就不見蹤影。1965年，他的母親再婚，嫁給克利斯多夫‧貝福力（Christopher Beverley），但丈夫六個月後死於癌症。里奇在街頭長大，而街頭正是龐克生活型態的發源地。年輕世代自覺被排除在社會規範之外，於是在憤怒下過起龐克的生活。

他為自己取了席德‧威瑟斯這個藝名，集結龐克搖滾所代表的一切於一身：無法無天、暴力、無政府主義、放縱，並以高高在上的冷漠態度面對每件事和每個人。他從一開始就注定走上自我毀滅，這一切都要從他與約翰‧萊登（John Lydon）相識開始談起。他們倆和約翰‧華鐸（John Wardle，別名耶和華‧沃博〔Jah Wobble〕）與約翰‧格雷（John Gray）一起非法占據倫敦的空屋，朋友稱他們這幫人為「四約翰」。萊登也給里奇取了個綽號：名叫席德的倉鼠咬了他的腿後，他說：「席德有夠凶狠（vicious，譯音為「威瑟斯」）。」從此他就成了席德‧威瑟斯。麥克拉倫曾這麼形容他：「如果強尼‧洛頓（Johnny Rotten）是龐克的聲音，威瑟斯就是龐克的態度。」

性手槍樂團的故事要從1977年開始說起，當時樂團請席德取代低音吉他手葛倫‧麥特拉克（Glen Matlock）的位置。在那之前，他曾在衝擊樂團（Clash）的基斯‧列文（Keith Levene）組的浪漫花朵樂團（Flowers of Romance）表演。蘇西與冥妖樂團（Siouxsie & The Banshees）首度在牛津街的100俱樂部登臺時，由他擔任鼓手。他的低音吉他彈得不好，但他正好符合龐克搖滾的形象，因此成為布倫里分隊

（Bromley Contingent）的一份子，與一群性手槍樂團的樂迷一起協助散播龐克風潮。這時他已經惡名昭彰：他曾經拿生鏽的鐵鍊攻擊一名記者，還在詛咒樂團（Damned）一場演唱會中，對臺下觀眾丟瓶子，讓一名女孩受了重傷而被捕。因此他絕對是讓樂團成名的最佳人選。1977年4月4日，席德首度和性手槍一起表演。

但很快地，一場致命的相遇為他的悲劇揭開了序幕。同一年，強尼‧桑德斯（Johnny Thunders）的傷心人樂團（The Heartbreakers）帶著對海洛因的危險狂熱，以及追星族南西‧史班秦（Nancy Spungen）抵達英國。南西是一名毒蟲，據說她把注射針筒推到席德面前嘲笑他：「你是男人還是小男孩？」除了毒品，席德也迷上了南西，她成了為他帶來厄運的靈魂伴侶。他是一個沒有未來可言的反叛分子，而她可以說是在精神病院長大，從15歲起為了買海洛因開始賣淫。紐約龐克音樂圈的人都叫她「噁心的南西」。席德和南西相識、戀愛後，兩人將自己孤立在一個與現實脫節的危險世界裡。性手槍錄製第一張專輯《別管那些屁話》（Never Mind the Bollocks）的過程中，席德的狀況太差，沒辦法演奏，樂團不得已只好把麥特拉克請回來。

每個人都勸席德離開南西，但都徒勞無功。他們只有在1978年樂團到美國巡演時分開了一陣子。在這段期間，瘋狂的行徑愈演愈烈，在舊金山溫特蘭德大舞廳（Winterland Ballroom）的最後一場演出結束後，樂團就解散了。美國人還沒見識過威瑟斯的瘋狂，他盡全力打造出完全混亂的氛圍：他在聖安東尼奧羞辱觀眾，稱他們是「一群同性戀」；他登上達拉斯的舞臺時，展示剛剛拿刮鬍刀片在胸口割出來的血淋淋字句「給我來一管」。

1978年1月16日，樂團最後一場演唱會過後兩天，他第一次過量吸食海洛因；三天後，他在飛往紐約的航班上陷入昏迷，這次也是毒品害的。回到歐洲後，席德參與電影《搖滾大騙局》（The Great Rock 'n' Roll Swindle）的拍攝，並在錄音室中諷刺而美妙地演繹了法蘭克‧辛納屈（Frank Sinatra）的〈我的方式〉（My Way），這是他從樂團創立

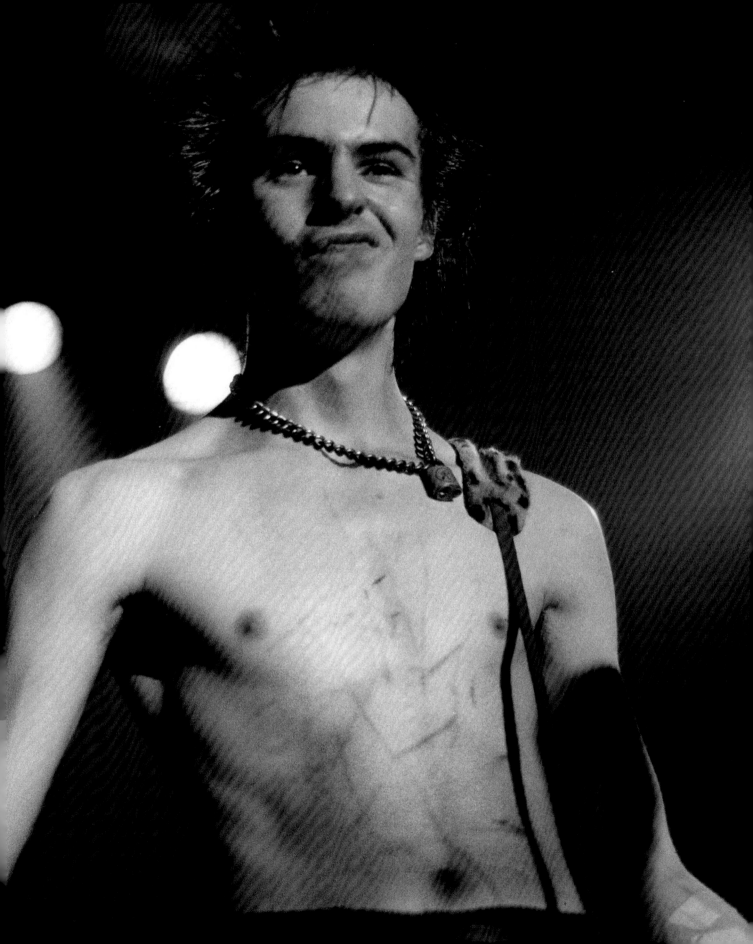

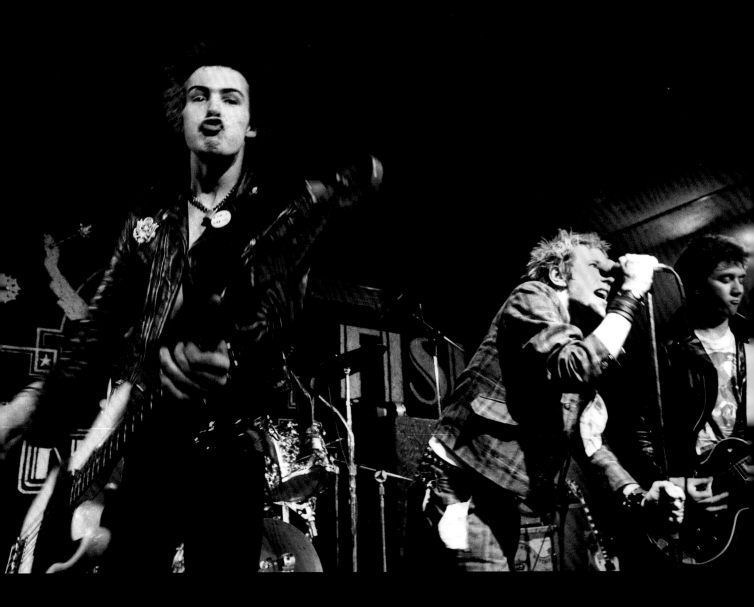

以來最偉大的貢獻。性手槍樂團解散時，強尼·洛頓實在不知道該怎麼幫助他，只好任由友人走上悲慘的命運。1978年8月，席德飛到紐約去陪南西。他們住在23街上的搖滾明星御用飯店，切爾西飯店（Chelsea Hotel）100號房。席德除了與傑瑞·諾蘭（Jerry Nolan）和紐約娃娃樂團（New York Dolls）的亞瑟·肯恩（Arthur Kane）組了偶像樂團（Idols），也展開單飛事業，在「馬克思的堪薩斯夜總會」（Max's Kansas City）舉行一系列的演出。由南西擔任樂團經理，麥克拉倫提供金援。結果樂團搞得一蹋糊塗，一部分是因為席德老是嗑昏了頭無法演出。

他剩下的人生幾乎都待在切爾西飯店，過著充滿海洛因和暴力的生活，最後神祕地步向人生終點。1978年10月12日早上，飯店員工在房間裡發現南西·史班秦腹部被劃開，躺在一灘血泊中，她身旁有一把席德送她的刀。席德則在飯店

走廊漫無目的地走動，低聲喃喃複誦著：「寶貝。」那天晚上出了什麼事？南西·史班秦的死成為了謎團。席德的證詞自我矛盾，他起初指控自己是凶手，聲稱他和南西發生爭執後，在藥物的影響下犯下這起謀殺案。然後他又說他一覺醒來，就發現她死了。警方並沒有展開調查，案情太顯而易見了，再說，誰會在意死了一個毒蟲。席德被捕，關進了萊克斯島（Rikers Island）監獄。維珍唱片公司支付5萬美元的保釋金後，他就獲釋了。後來他因為自殺未遂，住進貝爾維醫院（Bellevue Hospital）。認識他的人都說，席德根本不可能殺害南西。那天晚上，很多藥頭在100號房進進出出，南西又有一只裝滿錢的皮箱。麥肯·麥克拉倫組了一支調查隊，想查出南西是否遭到謀殺。偶像樂團的吉他手史帝夫·迪歐（Steve Dior）把責任怪到一名來自新澤西的藥頭身上；連喜劇演員洛基·瑞格雷（Rockets Redglare）也因為提供精神藥

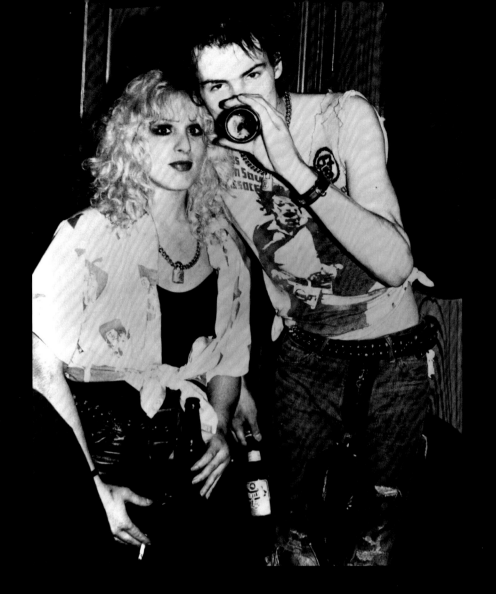

100頁 1978年1月9日：性手槍樂團在他們首次與唯一一次美國巡演期間，在路易斯安納州巴頓魯治的金費雪俱樂部（Kingfisher Club）表演：由左到右是席德·威瑟斯、強尼·洛頓和史帝夫·瓊斯（Steve Jones）。

101頁 席德·威瑟斯與南西·史班秦。兩人1976年在倫敦相識，他們這段痛苦的戀情維持了23個月，最後演變為搖滾樂史的一大悲劇。席德死後隔天，《太陽報》寫下毒品殺了龐克明星。

「毒品殺了龐克明星」

《太陽報》

物給這對情侶而遭到懷疑。真相始終沒有浮現，案子也就此結束。

這時候席德·威瑟斯的生活已經四分五裂。1979年2月1日，他離開勒戒中心。他的新女友蜜雪兒·羅賓森（Michele Robinson）在他們位於班克街63號的公寓，辦了一場小型派對歡迎他回家。威瑟斯三次自殺未遂，但至少他已經不碰毒品了。不幸的是，他身邊的人都是毒蟲。在慶祝他保釋出獄的派對中，他的母親從倫敦過來看他，並決定買一些海洛因。藥頭叫作彼得·寇力克（Peter Kodlick），他手上有純海洛因，但那對剛結束戒毒計畫的人來說效用太強了。席德吸過之後器官衰竭，被蜜雪兒救回來後，他又吸了一劑母親的海洛因。凌晨三點，蜜雪兒送他上床睡覺。隔天早上，席德被人發現身亡，才21歲就與世長辭。有人說他其實是為了和南西在一起而自殺。

許多人認為席德·威瑟斯代表了龐克精神；其他人則認為他只是一個悲劇人物：一個太軟弱又太出名的男孩。

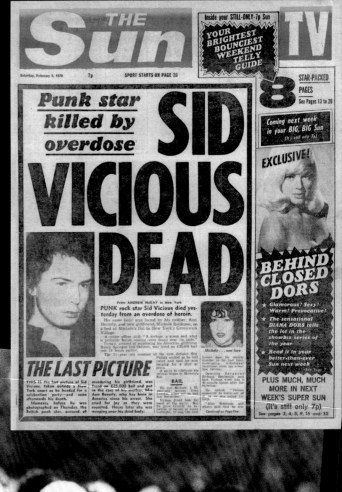

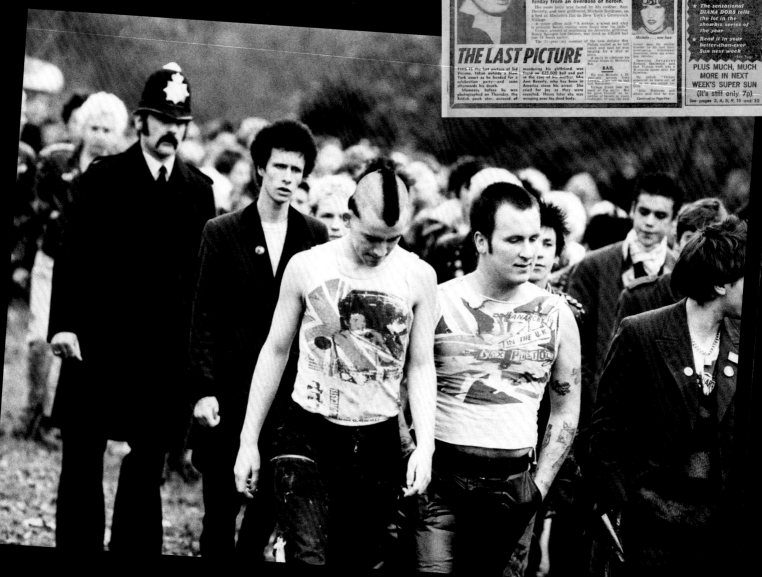

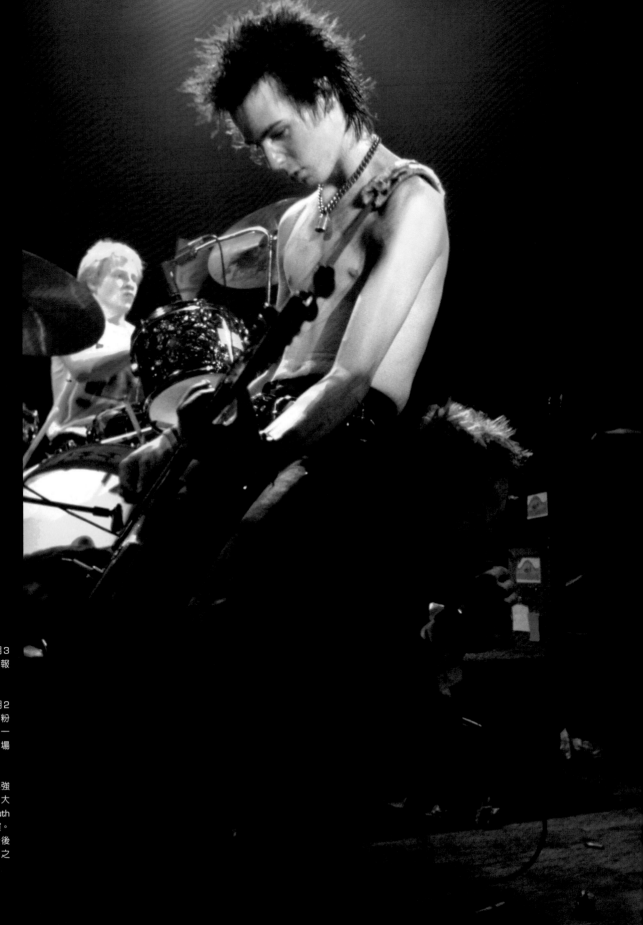

邦・史考特

[Bon Scott，1946 年 7 月 9 日—1980 年 2 月 19 日]

康寧公路（Canning Highway）又稱為地獄公路。這條柏油路貫穿澳洲，連接費里曼圖（Freemantle）和伯斯（Perth）。邦・史考特多次經由這條路前往萊佛士酒店，這間搖滾樂酒吧位在阿普克羅斯（Applecross）伯斯郊區，剛好就在康寧公路和海灘路交叉口。他經常在那間酒吧出沒，狂歡縱飲，接著又沿著地獄公路繼續往下走：「嘿，媽媽，看看我，我正在前往應許之地，我在通往地獄的公路上。」邦・史考特是70年代最反傳統也最吵鬧的搖滾樂團AC/DC的主唱。他和安格斯與麥肯・楊（Angus and Malcolm Young）兄弟一樣，在蘇格蘭出生，後來和家人搬到澳洲。他加入AC/DC樂團時已經27歲了，有過一段令人膽寒的過去。

他還小時被指控偷竊12加侖的汽油等罪行，因此被送到河岸青少年觀護所（Riverbank Juvenile Institution）。後來他想從軍，但軍方認為他「社會適應不良」，不讓他入伍。他是澳洲第一位因持有毒品被捕的樂手（這件事發生在1970年，當時他還沒離開他的第一支樂團情人節〔Valentines〕）。再加上他出了嚴重的摩托車事故，那時才剛出院。1974年5月3日，他在阿得雷德（Adelaide）的老獅子旅館（Old Lion Hotel）和新加入的洛夫蒂山脈遊俠樂團（Mount Lofty Rangers）團員發生嚴重的爭執，騎上他的鈴木550，在爛醉又狂怒的情況下，發生慘烈的撞車事故。他昏迷了三天，在醫院裡住了兩週。出院後，他為了謀生，跑去友人文斯・拉芙葛羅夫（Vince Lovegrove）開的經紀公司當巡演設備管理員。拉芙葛羅夫專門替前景看好的樂團做宣傳。史考特的確是一流的藍調及搖滾樂手，但他老是酗酒鬧事。有一天，他聽說AC/DC在找新主唱。安格斯・楊與邦・史考特的組合果然就像一顆小型炸彈：年輕的安格斯不是什麼好東西，史考特更是搖滾惡魔的化身。史考特歇斯底里的假聲像磨砂紙一樣刺耳，由藍調、香菸和威士忌組成，正好是AC/DC缺少的元素。因此當他們的主唱戴夫・伊文斯（Dave Evans）在一場演出中缺席，就由史考特接替他的位置。「我祖父開了一家麵包店，我和他一起工作過，」史考特說，「我當時唯一的前景是成為烘焙師，而不只是負責揉麵團。搖滾樂拯救了我。」史考特加入後，AC/DC寫下了硬式搖滾的歷史，一年發行一張專輯——每一張都是快速在演唱會中推出，而這些演唱會也愈來愈引人注目。邦・史考特就像舞臺中央的堡壘：上半身赤裸，雙腿張開，臉上掛著惡魔般的冷笑。安格斯・楊則扮成小學生的樣子，在他身旁打轉，彈出一段段致命的獨奏。野蠻的搖滾樂因應而生，這種粗暴的特色反倒讓他們與眾不同。

1974年推出專輯《高壓》（High Voltage），接著是《TNT》、《廉價的不良行徑》（Dirty Deeds Done Dirt Cheap），以及《搖滾蔓延》（Let There Be Rock），讓他們開始在美國走紅。1978年推出《電世紀》（Powerage），隔年樂團發行第一張銷量破百萬的專輯：《地獄公路》（Highway to Hell）。這張專輯登上美國暢銷金曲20（American Top 20）與英國排行榜第七名，這支樂團準備好征服世界了。「所有團體都會遇到高低起伏，」安格斯・楊有一次這麼說：「我們卻一帆風順。我們擁有所有年輕人想要的東西。他們想要搖滾，我們就給他們搖滾。」不幸的是，在他們事業的巔峰，邦・史考特卻以最荒唐的方式退場。

1980年2月19日，他待在倫敦艾胥利園（Ashley Court）的公寓裡。友人阿利斯泰・金納（Alistair Kinnear）打給他，邀他到康登鎮（Camden Town）的音樂機器俱樂部（Music Machine）參加派對，並開著他的雷諾5號來接他。他在俱樂部喝了不少酒，金納也是一樣。結果情況大為失控。史考特在回家的路上睡著了，他們抵達艾胥利園時，金納怎麼也叫不醒他。他找到公寓鑰匙，想進去叫史考特的女友來幫他，不過她出門了。於是金納決定載史考特回到他位在東杜威治（East Dulwich）歐維希爾路（Overhill Road）的家中。他再度嘗試叫醒他，還想把他扛進屋裡，卻怎麼也辦不到。接著他做出了令人費解的決定：他把史考特的座椅放低，替他蓋上一條毛毯，就這樣讓他在車裡睡覺。當時是深夜，天氣很冷。金納留下一張紙條以防萬一，上面寫下他的地址和電話，然後就進屋去睡了。他在隔天下午醒來，到晚上七點才去看他的車子。史考特還在車內，但已經沒有呼吸。金納趕緊把他送到國王學院醫院（King's College Hospital），但太遲了，史考特已經死了。醫生的報告讀起來令人心寒：「酒精中毒導致意外死亡。」33年前，羅納德・貝福・史考特（Ronald Belford Scott）在蘇格蘭基里摩爾（Kirriemuir）誕生，直到生命的最後一刻都在飲酒。倫敦某住宅區內一條寧靜的街道成了帶他通往地獄的公路。

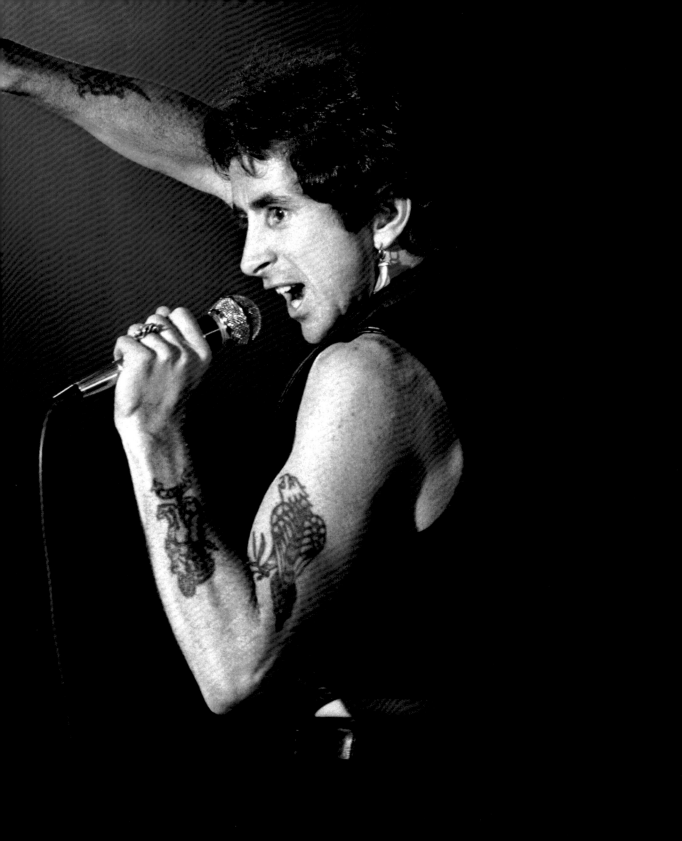

「緬懷搖滾傳奇」《福法特派與基里摩爾先鋒報》

106-107頁 AC／DC樂團攝於1978年：左起為麥肯‧楊、邦‧史考特、克里夫‧威廉斯（Cliff Williams）與菲爾‧拉德（Phil Rudd）。2006年，史考特家鄉的報紙刊登一篇報導，以紀念1980年去世的「搖滾樂傳奇」。

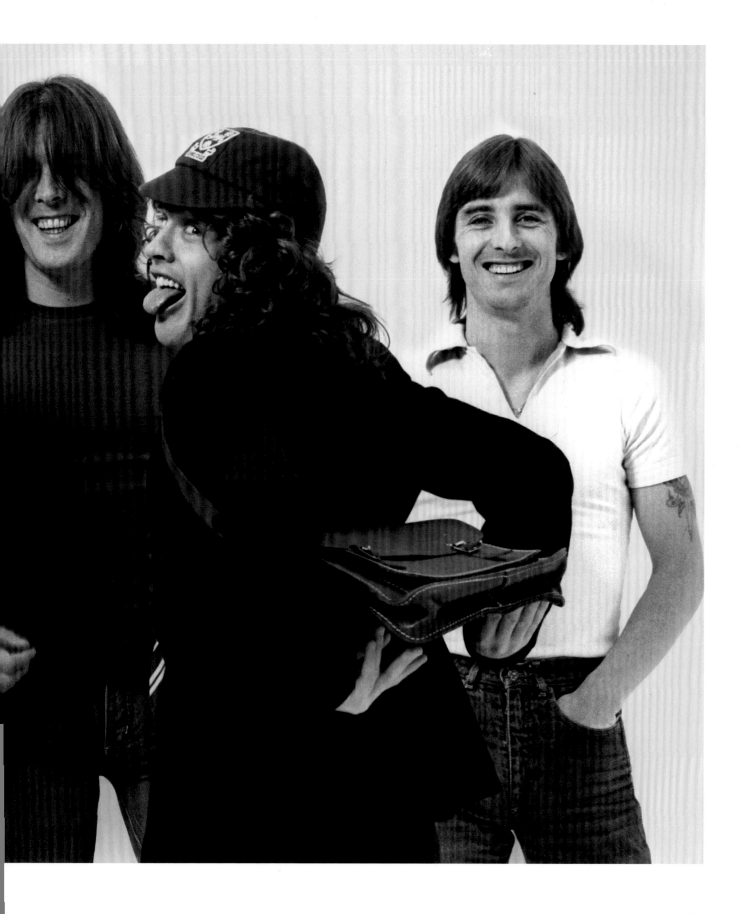

伊恩・克堤斯

[Ian Curtis，1956 年 7 月 15 日—1980 年 5 月 18 日]

麥克斯非（Macclesfield）位在工業區林立的英格蘭北部，伊恩・克堤斯大半輩子都住在赤夏（Cheshire）這個單調又毫無吸引力的小鎮。1956年7月15日，他出生於曼徹斯特，在1973年以前都和父母住在麥克斯非維多利亞公園（Victoria Park）的公寓。他熱愛音樂，崇拜大衛・鮑伊和伊吉・帕普（Iggy Pop），並且在曼徹斯特的瑞爾唱片行（Rare Records）工作。克堤斯出生在一個受到龐克音樂衝擊的世代，他們能透過音樂來傳達長久以來的憤怒與孤獨感。克堤斯也是一位藝術家，他和他的歡樂分隊樂團（Joy Division）創造的風格，影響英國樂壇長達20年。大眾為歡樂分隊深深著迷，他們精緻的音樂、熱切的歌詞，以及夢幻又內省的氣氛填補了龐克音樂留下的空缺（評論家把這種空缺稱為「黑暗」）。此外，克堤斯還是搖滾樂史上最不幸、地位也最崇高的人物之一。這個來自麥克斯非的男孩在年僅23歲時，就結束自己的生命。

他的人生步調神速，19歲就和學校朋友黛博拉・伍德拉夫（Deborah Woodruffe）結婚。這對夫妻搬到麥克斯非巴頓街77號，也就是1980年5月16日早上，伍德拉夫發現他去世的地方。當時歡樂分隊正要展開美國巡演，克堤斯卻拿曬衣繩上吊自盡，他的人生究竟出了什麼問題？

歡樂分隊的〈她已失去控制〉（She's Lost Control）及〈愛讓我們分離〉（Love Will Tear Us Apart）兩首歌，都敘述克堤斯墜入黑暗的過程。1976年6月20日，性手槍樂團在曼徹斯特的減少自由貿易廳（Lesser Free Trade Hall）舉辦了第二場演唱會，徹底喚起了他的熱情，他的搖滾明星生涯從此展開。現場大約有100個人，包括克堤斯、伯納德・桑納（Bernard Sumner）、彼得・霍克（Peter Hook），還有他們的好友泰瑞・梅森（Terry Mason）。隔天霍克跟他母親借35英鎊，買了一把低音吉他。克堤斯則決定要成為搖滾歌手，看到桑納貼在曼徹斯特一家唱片行的廣告就跑去應徵。

桑納、霍克與梅森組了一支樂隊，但還缺一名主唱。團名是華沙（Warsaw），取自鮑伊《Low》專輯〈Warszawa〉的歌名。1977年5月19日，他們在電子馬戲團首度登臺演出，替吵鬧公雞樂團（Buzzcocks）開場。1977年8月，鼓手史蒂芬・莫里斯（Stephen Morris）入團，這時團名改為歡樂分隊。這個名字取自1955年一部令人不安的小說《玩偶之家》（The House of Dolls），內容描述在納粹集中營的歡樂分隊裡，婦女遭受凌辱的情形。1978年的除夕，樂團在利物浦舉辦更改團名前的最後一場演唱會，這次的轉變，讓他們成為接下來30年最具影響力的樂團。克堤斯在巴頓街的家中，有幾十本填滿了詩句和歌曲的筆記本。搖滾樂是讓他表達自我、面對焦慮感的工具。他也為這趟探險找到了一位出色的夥伴：東尼・威爾森（Tony Wilson）。威爾森是電視節目主持人，也是格拉納達電視臺（Granada Television）和BBC的記者。性手槍樂團在減少自由貿易廳的演出的那一晚，他也在場。4月14日，歡樂分隊在曼徹斯特萊佛士旅館演出結束後，兩人認識了彼此。克堤斯抱怨說，他的樂團從未受邀去上威爾森的電視節目《就是這樣》（So It Goes）；威爾森回答說，他們是下一次的嘉賓。1978年6月，歡樂分隊和自己的唱片公司發行了一張EP《生活的理想方式》（An Ideal For Living）。兩個月後，他們上《就是這樣》節目表演《簡單工廠》（A Factory Sample）合輯裡的〈數位化〉（Digital）及〈玻璃〉（Glass）兩首歌。這是他們和威爾森共同創立的工廠唱片公司（Factory Records）首度正式發行的專輯。工廠唱片公司和歡樂分隊開始合作後，展開了一場演藝生涯，日後更成為曼徹斯特音樂圈的象徵，也為英國樂壇未來的獨立搖滾奠定了典範。

不過克堤斯很快就發現，他這輩子注定厄運纏身。在倫敦的希望和船錨酒吧（Hope and Anchor）的演唱會結束後，團員搭車回家的路上，他的癲癇發作。癲癇患者絕對不適合過

109頁 歡樂分隊於1976年在曼徹斯特沙爾福（Salford）成軍。
他們錄製的首張專輯是他們自己在1978年製作的EP：《生活的理想方式》。

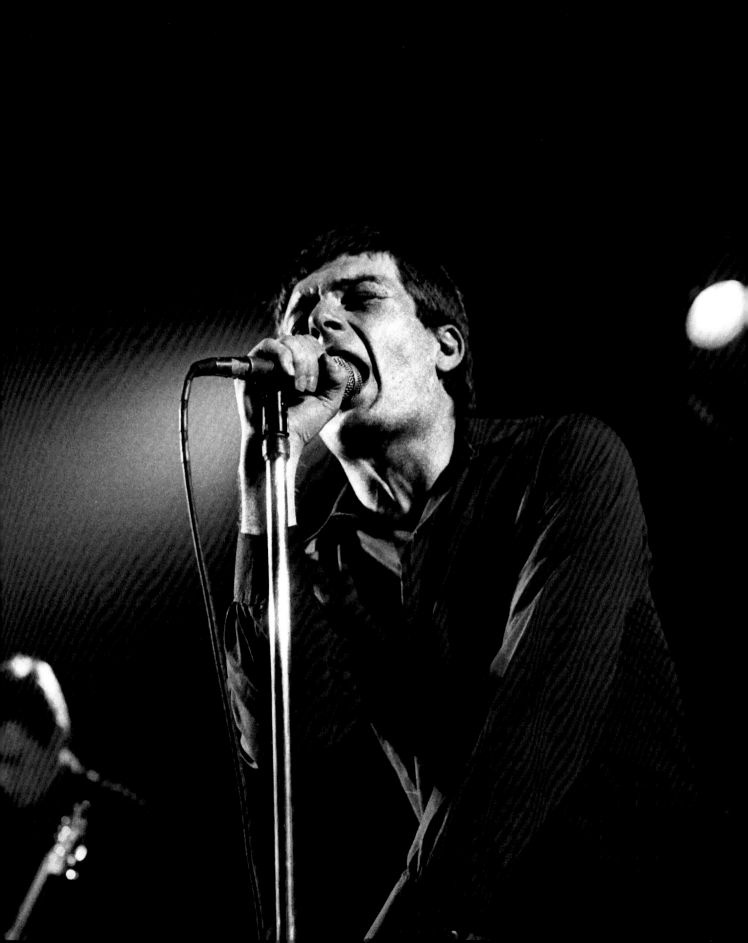

著搖滾明星魯莽又放縱的生活。克堤斯覺得他將不久於世。有件事尤其令他很沮喪。歡樂分隊創團之初,克堤斯同時也是一名社工,一開始在曼徹斯特的人力仲介所工作,後來到麥克斯非一家復健中心幫助身障者。有一天,他的患者名單上一名罹患癲癇的女子沒有在預約時間出現。她已失去控制:這名女子的死嚇壞了克堤斯。他會在舞臺上跳著可怕的舞蹈,模仿癲癇發作。俱樂部裡的閃光常會引起癲癇,但觀眾不知道他是真的發病,還是在跳舞。醫生開給他的苯巴比妥具有很強的副作用,克堤斯陷入重度憂鬱。同時,歡樂分隊的版圖逐漸擴大。1979年,他們錄製第一張專輯《未知的喜悅》(Unknown Pleasures),由彼得薩維爾(Peter Saville)設計這張傳奇性的封面。專輯賣了1萬張,根據威爾森的說法(他自掏腰包支付錄音費),它讓工廠唱片公司成為一股改革的力量,從內部顛覆整個英國唱片體系。這1萬張唱片是一整個世代的樂團發表的宣言,他們直到今日仍追隨失真的電子搖滾樂。歡樂分隊展開英國巡演,一共舉行了24場演唱會,隨後又進行簡短的歐洲巡演。

但克堤斯狀況不佳,每次發作都愈來愈激烈。他的生活更在1979年10月徹底瓦解。在布魯塞爾的一場演唱會之後,他認識了記者亞妮克‧歐諾雷(Annik Honoré),後來她成為他的情婦。愛讓我們分離:這次不忠摧毀了兩名麥克斯非年輕人的婚姻,伍德拉夫想跟他離婚。不過,他得先錄製新專輯《貼近》(Closer),還要展開美國巡演,讓歡樂分隊有機會在當地打響名號。對如此脆弱的人來說,這些壓力過於沉重。1980年4月7日,他第一次服用苯巴比妥鎮定劑自殺,但最後一刻還是告訴了伍德拉夫,讓她送他去醫院,救回這條命。隔天,樂團安排要在柏立(Bury)的德比廳(Derby Hall)演出,只好由固定比例樂團(A Certain Ratio)的賽門‧塔賓(Simon Topping)代替克堤斯演出,卻招來部分觀眾強烈抗議,最後演變成一場暴動。儘管取消了多場演出,歡樂分隊還是為單曲〈愛讓我們分離〉拍了一支影片,並在1980年5月2日於伯明罕大學舉行最後一場表演。克堤斯演唱的最後一首歌是〈數位化〉。5月19日,樂團原定要到美國展開巡演,克堤斯又缺席了。沒有人知道他的自殺是憂鬱下的臨時起意,還是很早就計畫好的。伍德拉夫在《遙遠的觸摸》(Touching From a Distance)一書中寫道,在她看來,克堤斯之所以同意參加巡演,不是為了取悅團員或工廠唱片公司,而是因為他早就知道自己不會搭上那班飛機。

他們的女兒娜塔莉(Natalie,後來成為一名攝影師)和歡樂分隊的成員依然堅信,一切都是抗癲癇藥物的錯,是它剝

奪了他活下去的意願。克堤斯知道他永遠不會康復,而且就像麥克斯非那名女病患一樣,他也活不久了。他的夢想就是和妻子伍德拉夫與小娜塔莉在一起,他想成為搖滾巨星、想玩音樂;然而,他覺得自己永遠不可能擁有這種生活。因此在某個夜晚,他失去了一切希望。後來攝影師安東‧寇班(Anton Corbijn)在電影《控制》(Control,2007)中,精采地描繪出這個悲劇的夜晚。

克堤斯那天早上獨自待在位於巴頓街的家中,但他其實好一段時間沒住在那裡了。他把公寓留給伍德拉夫,自己搬回父母家中。那天晚上他路過去看她,他們談到了兩人的愛情、他們的女兒,還有正在辦理的離婚手續,而伍德拉夫依然堅持要離婚。當時她在一家俱樂部當晚班服務生,所以在她出門上班後,克堤斯看了韋納‧荷索(Werner Herzog)執導的電影《史楚錫流浪記》(Stroszek,內容描述自殺的故事)。伍德拉夫在清晨回到家時,他還沒睡。她提議留下來陪他,但他請她上午10點後再回來,到時候他就已經搭上前往曼徹斯特的火車了。他獨自聽著最後一張唱片,伊吉‧帕普的《傻瓜》(The Idiot),然後寫了一封情書給妻子。伍德拉夫返家時,把車停在家門前,讓小娜塔莉留在車上等她。進屋後,她發現克堤斯在廚房上吊自殺了。

他小時候經常說,他想過著短暫又精采的人生,而且他不會活超過25歲。伍德拉夫在他位於麥克斯非的墳上,刻上他那首著名歌曲的名字:愛會將我們拆散。

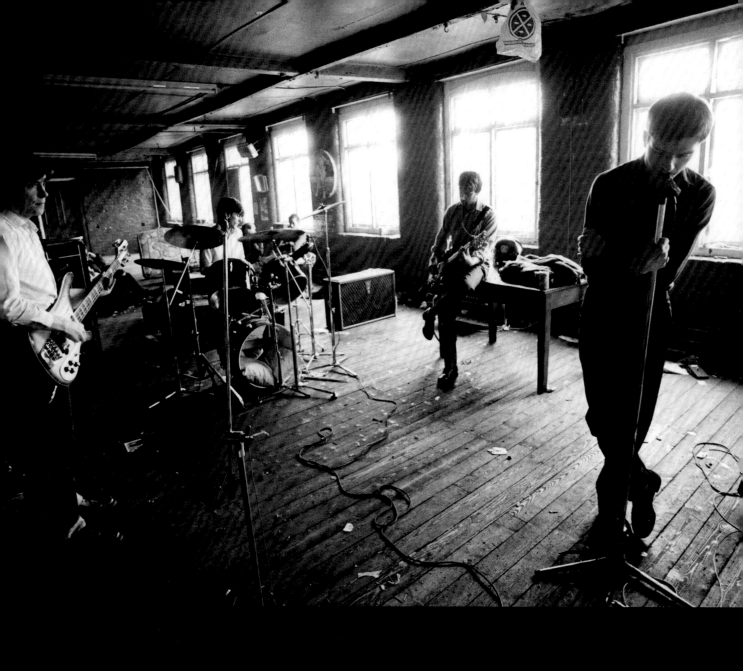

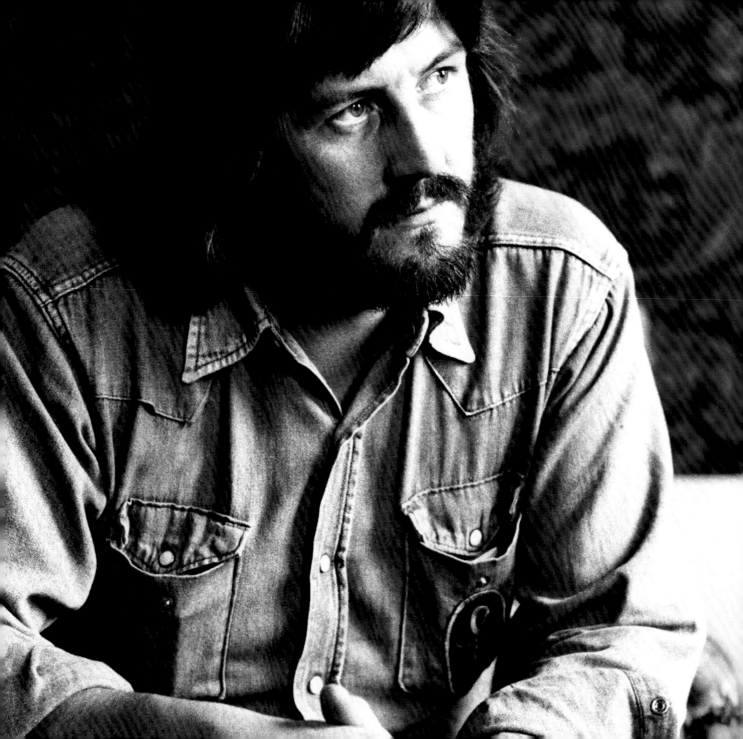

約翰・博納姆

[John Bonham，1948 年 5 月 31 日－1980 年 9 月 25 日]

他看起來像野獸的成分多於人類，而他其中一個綽號就是「野獸」。約翰・「邦佐」・博納姆（John "Bonzo" Bonham）是最強大又最愛作秀的搖滾鼓手，他所屬的樂團以猛烈的硬式搖滾（被稱為「諸神之錘」[The Hammer of the Gods]）席捲全球。這個樂團就是齊柏林飛船（Led Zeppelin）。羅伯・普蘭特（Robert Plant）、吉米・佩吉（Jimmy Page）、約翰・保羅・瓊斯（John Paul Jones）和博納姆表現得像個天神，並徹底擁抱搖滾樂手的生活方式。他們似乎堅不可摧，對博納姆來說更是如此，他每次演奏都好像世界在他身旁崩毀。不過到頭來，他還是被放縱生活的重擔所摧毀。

1948年，約翰・亨利・博納姆（John Henry Bonham）出生在英國雷第赤（Redditch）。他從未受過正式的音樂訓練，從母親的鍋子到父親用金屬咖啡罐做的鼓，手邊有什麼就拿來敲打一番。青少年時期，他和父親在自家的建築公司工作，同時在泰瑞偉伯和蜘蛛（Terry Webb and the Spiders）、尼克詹姆斯運動（The Nicky James Movement），以及參議員（The Senators）等幾個本地樂團演奏。接著他加入普蘭特的第一支樂團：爬行王蛇（Crawling King Snakes）。博納姆和普蘭特立刻成了朋友，大家都叫他「邦佐」，取自著名英國卡通裡那隻善良又安靜的狗角色。博納姆很崇拜奶油樂團（Cream）的金潔・貝克（Ginger Baker），以及何許人樂團的基斯・穆恩。他以相同的力量演奏，還在鼓的內部鋪上錫箔紙，模仿機關槍掃射的爆破聲。因為他太吵了，很多俱樂部都不想找他演出，所以博納姆研究出更輕柔的鼓聲，也學會怎麼不要敲擊那麼用力，就能發出響亮的聲音。此外，

他也是最早能以雙手獨奏的鼓手之一。普蘭特組成喜悅之聲樂團（Band of Joy）時，邦佐是他的鼓手首選。樂團得到在地下酒吧（Speakeasy）等倫敦各大俱樂部演出的機會，也替美國歌手提姆・羅斯（Tim Rose）的英國巡演開場。普蘭特和博納姆熱愛一起演奏，但喜悅之聲很快就解散了，邦佐跑去當羅斯的樂團鼓手。1968年的某個晚上，普蘭特和博納姆在牛津重逢。普蘭特有個大好消息要告訴好友，他加入一個非常出色的樂團：吉米・佩吉（Jimmy Page）的新兵樂團。邦佐起初不怎麼感興趣，他在羅斯的樂團每週可以賺進40英鎊。但是在1968年7月，佩吉在倫敦的鄉村俱樂部首度聽到博納姆演奏，立刻就知道他的新樂團要有什麼樣的聲音。博納姆入團的過程本身就是一則傳奇。他沒有電話，所以佩吉打了上百封電報到博納姆最愛的俱樂部（沃爾索 [Walsall] 的三個男人在船上 [Three Men in a Boat]），邀請他加入樂團。但邦佐還是不感興趣，當時喬・庫克（Joe Cocker）與喬・法洛威（Joe Farlowe）也想找他合作。「我覺得新兵樂團沒搞頭了，但我知道佩吉是很出色的吉他手，普蘭特又是我的朋友。所以到頭來，我想說和一個出色的樂團演奏應該會很棒。」

博納姆就這樣成為新兵的鼓手。低音吉他手約翰・保羅・瓊斯（John Paul Jones）後來也加入樂團。瓊斯事後敘述他們當時在一個很小的房間見面，看看他們能否順利合奏。他們甚至還決定好歌曲，最後決定演奏〈火車駛個不停〉（Train Kept A-Rollin）。邦佐一開始打鼓，就引爆了整個房間。瓊斯說：「我一聽到博納姆演奏，就知道這一定會很棒。」9月14日，樂團前往哥本哈根展開北歐巡演，齊柏林飛船就此誕生。

1968到1979年之間，從同名專輯到《穿越外門》（In Through the Out Door），他們一共錄了九張專輯，以一連串轟動的巡演襲捲美國，成為世界上最偉大的樂團，直到在後頭驅動樂團的野獸辭世。約翰・博納姆為搖滾明星放縱而荒誕的生活奠定了新的形象，但他才32歲就與世長辭。

1980年4月，樂團開始為短暫的歐洲巡演進行排練，這趟《穿越外門》專輯宣傳巡演以英國納伯沃斯公園（Knebworth Park）的兩場表演畫下句點，觀眾預計超過10萬人。原定計畫是要在6月到德國、荷蘭、比利時和瑞士進行14場表演，這是他們自從1973年之後，首度在歐陸舉辦演唱會。1973年的那次巡演不宣傳新專輯，也沒有誇張的布景，只帶來齊柏林飛船的力量、神祕感，以及被喻為諸神之錘的音樂。但是在那之後，團員誇張的生活方式和濫用藥物，害到了他們自己。邦佐愈來愈胖，雖然不吸海洛因，卻大量酗酒。在《旋律製造者》雜誌（Melody Maker）頒獎典禮上，他醉得一蹋糊塗。儘管齊柏林飛船得了獎，他卻說警察樂團（Police）才是年度最佳樂團，還放聲高唱〈瓶中信〉（Message in a Bottle）的副歌。在6月27日的紐倫堡（Nuremberg）演唱會上，演奏完第三首歌之後，他就昏倒了。幾天後在法蘭克福演奏〈白色夏日〉（White Summer）到一半，他忽然從鼓架後方站起來，跑去擁抱大西洋唱片公司總裁阿米特・厄德根（Ahmet Ertegun）。這場巡演於1980年7月7日在比利時結束。兩個月後，樂團在佩吉位於克路爾（Clewer）的住處老磨坊（Old Mill House）碰頭，為接下來的美國巡演進行排練，準備證明他們依然是世界上最偉大的樂團。佩吉在一場訪問中表示，他總

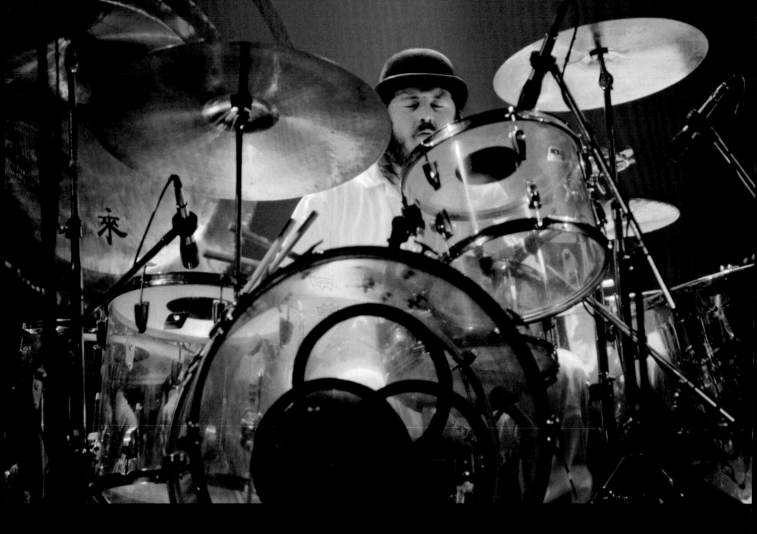

覺得他們還有很多潛力，而且這個樂團是冒著很大的風險才能延續到現在。不過，樂團鼓手的最後一夜放縱，為齊柏林飛船的故事畫下了句點。

1980年9月24日，樂團助理雷克斯·金（Rex King）到博納姆的住處老海德農場（Old Hyde Farm）去接他。邦佐想先在一家酒吧待一下再去排練。他為了緩解恐慌症發作，服用了叫謀對煩錠（Motival）的鎮靜劑，但又繼續喝酒。他在酒吧吃了他所謂的早餐：兩份火腿三明治、四杯四倍分量的伏特加和柳橙汁。他在錄音室又喝了起來，直到再也無法演奏為止。這真的很不尋常，因為這12年來，他從來沒錯過一場齊柏林飛船的演唱會或排練。這次他卻錯過了排練。後來樂團到老磨坊開一場小型派對，博納姆喝了兩、三杯雙份伏特加後，睡倒在沙發上。

佩吉的助理瑞克·哈布斯（Rick Hobbs）對這幅景象早就習以為常，於是他把邦佐拖進臥房，讓他側躺，還在頭部底下墊了幾個枕頭。團員不知道等野獸酒醒多少次了，但這次他沒有醒來。下午兩點，另一名助理班吉·勒菲夫（Benji LeFevre）發現他死在房裡，依然保持側躺姿勢。儘管哈布斯謹慎地採取預防措施，博納姆還是被自己的嘔吐物噎住而窒息。怎麼可能呢？唯一的解釋是他實在喝太多酒了，這種劑量足以摧毀任何人。但是許多人——尤其是媒體——並不相信這種說法。齊柏林飛船周遭總是籠罩著一種神祕又不幸的氛圍，博納姆的死亡正是最後的鐵證。加上佩吉是一名神祕主義者，他收集了著名神祕學者阿萊斯特·克勞利（Aleister Crowley）的遺物，也在蘇格蘭的尼斯湖（Loch Ness）買下一棟別墅。一份粉

絲雜誌報導，博納姆逝世的那天，佩吉家升起了一股濃密黑煙。《倫敦晚報》（London Evening News）還刊登一篇文章，聲稱博納姆死於佩吉的黑魔法。但警方對佩吉的別墅進行搜索，並沒有發現可疑物品。一名醫師表示，博納姆死於意外攝取過量酒精。

約翰·博納姆埋葬在拉夏克（Rushock），就在他的農場附近。他身後留下妻子派特（Pat）和傑森（Jason）與柔依（Zoe）兩個孩子。這究竟是一起意外還是命中注定？齊柏林飛船覺得少了邦佐，他們便無法繼續表演，於是在1980年12月4日發布新聞稿，宣布解散：「我們希望讓大家知道，我們慟失一位摯友。我們和樂團經理之間密不可分的深切情誼，導致我們做出這個決定，我們無法繼續像以前那樣表演了。」

ROCK GROUP'S FEARS AFTER TRAIL OF TRAGEDY

'Black magic vengeance killed Zeppelin star'

BONHAM . . . mystery death.

THE death of Led
Zeppelin drummer John

"It sounds crazy, but Robert
Plant and everyone around

114頁 1978年，博納姆攝於齊柏林飛船的美國巡演。博納姆說：「我演奏的時候很喜歡大吼大叫。我會學熊吼叫，帶動現場氣氛。我希望我們的表演就像一場大雷雨一樣。」

115頁上 1975年5月17日：齊柏林飛船在倫敦的伯爵府（Earl's Court）表演。由左到右是羅伯．普蘭特、吉米．佩吉、約翰．保羅．瓊斯和約翰．博納姆。

115頁下 《晚報》（Evening News）的頭條指控吉米．佩吉和他對黑魔法及神祕學的熱愛，導致邦佐的死亡。

達比‧克拉許

[Darby Crash，1958 年 9 月 26 日—1980 年 12 月 27 日]

一份自殺協定：這就是達比‧克拉許的悲慘故事。美國白人青年在抑鬱中向海洛因尋求慰藉，之後陷入了悲劇。1980年12月7日，杰恩‧保羅‧比姆（Jan Paul Beahm）才22歲，卻深信自己沒有未來。他的生命是一場災難。他成長的過程中母親是個酒鬼，他一直以為父親遺棄他，後來才發現他真正的父親是一名瑞典水手。為了追求身分認同，他改名換姓，先改成巴比‧派恩（Bobby Pyn），再改成達比‧克拉許。他接觸了龐克搖滾，最後也開始碰海洛因，從此熱衷於吸毒。然而在這段期間，達比也在1977年和友人喬治‧魯森伯格（Georg Ruthenberg）（以派特‧斯米爾〔Pat Smear〕的藝名較為人所知）組了細菌樂團（The Germs），成為洛杉磯龐克樂壇的傳奇。這支樂團充滿混亂與噪音，簡直完全失控。他們的演唱會充斥著瘋狂和暴力：克拉許從不對著麥克風演唱、在舞臺上學偶像伊吉‧帕普自殘，還讓觀眾過度興奮。更別提源源不絕的酒精和海洛因。細菌樂團只錄了兩張單曲、一張試唱帶和一張由蹺家女聲樂團（The Runaways）團員瓊‧杰特（Joan Jett）製作，並於1979年發行的正式專輯《（GI）》。他們對日後所有的美國獨立搖滾造成了很大的影響，許多人更視《（GI）》為史上第一張硬核專輯。不過，當時才22歲的克拉許已經不想活了，他跟斯米爾和其他朋友都這樣說。1980年12月3日，細菌樂團在洛杉磯的史塔伍德俱樂部（Starwood Club）辦了一場演唱會，他們解散後又重新組團。克拉許當時告訴觀眾：「你們不會再見到我們了。」據說他辦這場演唱會，只是為了湊到足夠的錢，取得價值400美元的純「中國白」合成毒品，讓他經歷最後一次吸毒過量。只有他的好友凱西‧寇拉（Casey Cola）知道內情，因為他們倆做了自殺協定，要一起注射過量海洛因尋死。達比在注射後寫了一張字條：「達比‧克拉許於此安息……」還沒寫完，他就倒地而死。凱西幸運地活了下來，而加州龐克則找到了它的厄運英雄。

117頁 1980年12月3日，杰恩‧保羅‧比姆（又名達比‧克拉許）在洛杉磯史塔伍德俱樂部和達比克拉許樂團一同演出。四天後，達比死於吸毒過量，《觀察家》以頭條報導了他的死訊。

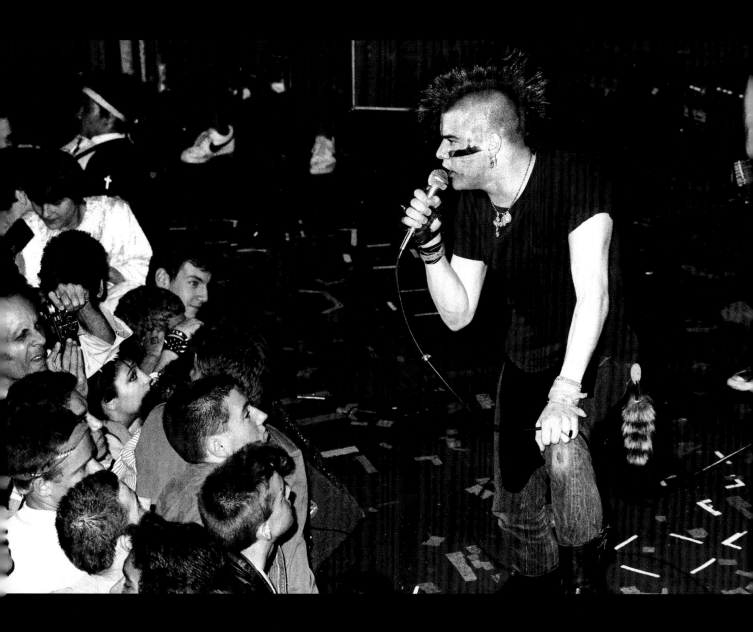

「一位洛杉磯龐克的
死亡與來生」
《觀察家》

約翰 · 藍儂

[John Lennon，1940 年 10 月 9 日—1980 年 12 月 8 日]

紐約這個不夜城會讓你看得瞠目結舌，把你吞入它的瘋狂漩渦，有時甚至會要了你的命。如果你在二戰時期出生於利物浦，後來成為一位傳奇人物、身價不斐的精神領袖，以及 20 世紀的批判良知，那你很有可能命喪紐約。約翰 · 藍儂和大蘋果之間有一種奇特的連結，1980 年 12 月 8 日的晚上，在紐約上西城 71 街的西北角和中央公園西側的達科塔大樓（Dakota Building）前，這段關係驟然畫下句點。馬克 · 大衛 · 查普曼（Mark David Chapman）開了五槍，其中四槍擊中了目標，讓前披頭四成員倒地，再也起不來了。藍儂明明想在曼哈頓久住，還打了很久的官司，終於拿到了綠卡，和家人團圓。藍儂經常說：「如果我活在羅馬帝國時期，我會住在羅馬。不然還有哪裡？如今美國就是羅馬帝國，而紐約就是羅馬。」

他在紐約的第一個地址是格林威治村班克街 105 號，離狄蘭 · 托馬斯（Dylan Thomas）與傑克 · 凱魯亞克（Jack Kerouac）最愛去的白馬小酒館（White Horse Tavern）不遠。那段時間藍儂已經單飛，和小野洋子（Yoko Ono）表演，兩人也一起進行「床上靜坐和平運動」（Bed-In for Peace）等反戰抗議行動。1971 年 9 月，藍儂推出《想像》專輯（Imagine），1972 年夏天發行《紐約城瞬間》專輯（Sometime in New York City），隔年是《思想遊戲》專輯（Mind Games）。這些都和藝術創作與這座城市有關。他深受紐約和洋子吸引，卻到洛杉磯度過他所謂的「迷失的週末」，和艾爾頓 · 強等一群新、舊朋友縱情聲色和搖滾，「短短」18 個月後才回到紐約和洋子身旁。之後藍儂回到曼哈頓，把全部的時間和精神都奉獻給妻子與 1975 年出生的兒子尚恩（Sean）。他休了五年的假，離開音樂、聚光燈與媒體戰，然後又捲土重來。他在 1980 年 10 月推出單曲〈宛如重來〉（Just Like Starting Over），一個月後又推出《雙重幻想曲》專輯（Double Fantasy）。1980 年 12 月 8 日，他剛滿 40 歲的那天早上，在他的最後一次訪問中，他宣布他將獨自重返全職工作。他向來是一個人，甚至當他和其他披頭四成員一起演出、和保羅使用同一支麥克風時也是如此。藍儂總是比別人快一步，點子就是比別人多，就算是錯的也無所謂。藍儂夢想和平，他夢想一個只要做愛、不要作戰的世界，他相信一個沒有天堂或地獄，也沒有宗教的世界。最後這句話卻為他招來了殺身之禍。馬克 · 大衛 · 查普曼這名精神錯亂的 25 歲青年不只是披頭四的死忠歌迷，也是基督教的狂熱信徒，他在聽完這句歌詞與藍儂的其他發言後，計畫殺害藍儂。他在 12 月 5 日離開檀香山，帶著殺意前往紐約。他確信藍儂已經成為了敵人，這名富有的資產階級背叛了他的理想，住在豪華的公寓裡。查普曼像藍儂一樣出名，而他的手段就是除掉藍儂。他一大清早就在公寓外等了好幾個小時，手邊帶著一本沙林傑（J · D · Salinger）的著名小說《麥田捕手》（The Catcher in the Rye）。下午 5 點，藍儂離開錄音室。查普曼請他在一張《雙重幻想曲》專輯上簽名。「這樣就好嗎？」藍儂問，「你還需要別的嗎？」受害者和行刺者面對面的這個瞬間剛好被攝影師保羅 · 戈瑞許（Paul Goresh）拍下。「當時我很想回旅館，」查普曼聲稱，「但是不行，我一直等到他回來。他知道鴨子在冬天該到哪去，我也需要知道。」這句話出自他最愛的沙林傑作品。他一直守在外面，在黑暗中等待藍儂。晚上 10 點 49 分，藍儂在達科塔大樓前下了車。查普曼喊了一聲：「藍儂先生」，然後就朝他開槍。藍儂倒地不起，他的眼鏡和〈薄冰行〉（Walking on Thin Ice）的歌曲試唱帶散落在他身旁。那時他才剛對小野洋子說：「我想在尚恩睡前看看他。」

119頁 1964年：約翰 · 藍儂收到歌迷的來信。披頭四是搖滾樂史上首次引起大批歌迷陷入狂熱的樂團，1963年11月2日的《每日鏡報》上首次出現了「披頭四狂熱」這個詞。

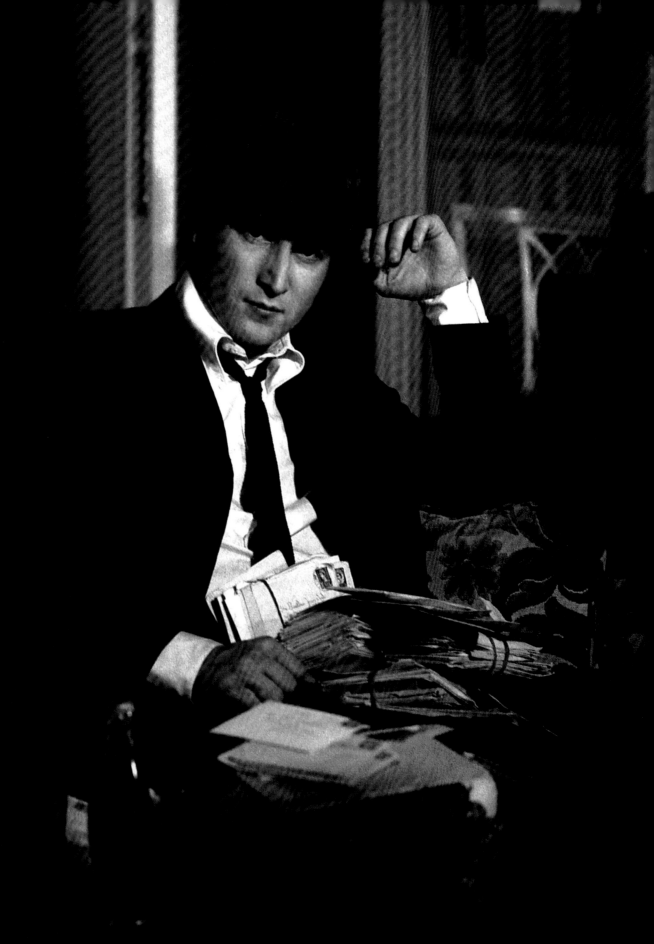

120頁 1969年3月25日：藍儂和洋子的婚禮後五天，他們在阿姆斯特丹希爾頓飯店的702號房接待記者。這是這對夫妻首次以「床上靜坐」這種藝術表演來抗議越戰。約翰與洋子在3月31日以前都一直待在床上。

120-121頁 披頭四攝於1964年：由左到右是林哥·史達、保羅·麥卡尼、約翰·藍儂及喬治·哈里森。林哥在1962年加入樂團，接替皮特·貝斯特。

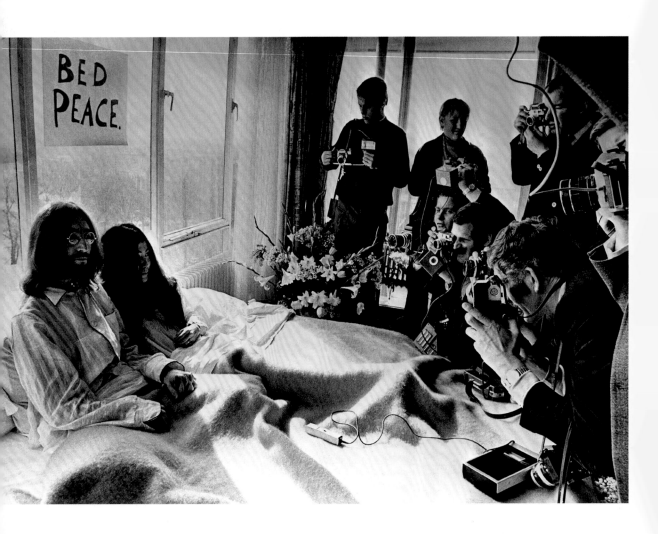

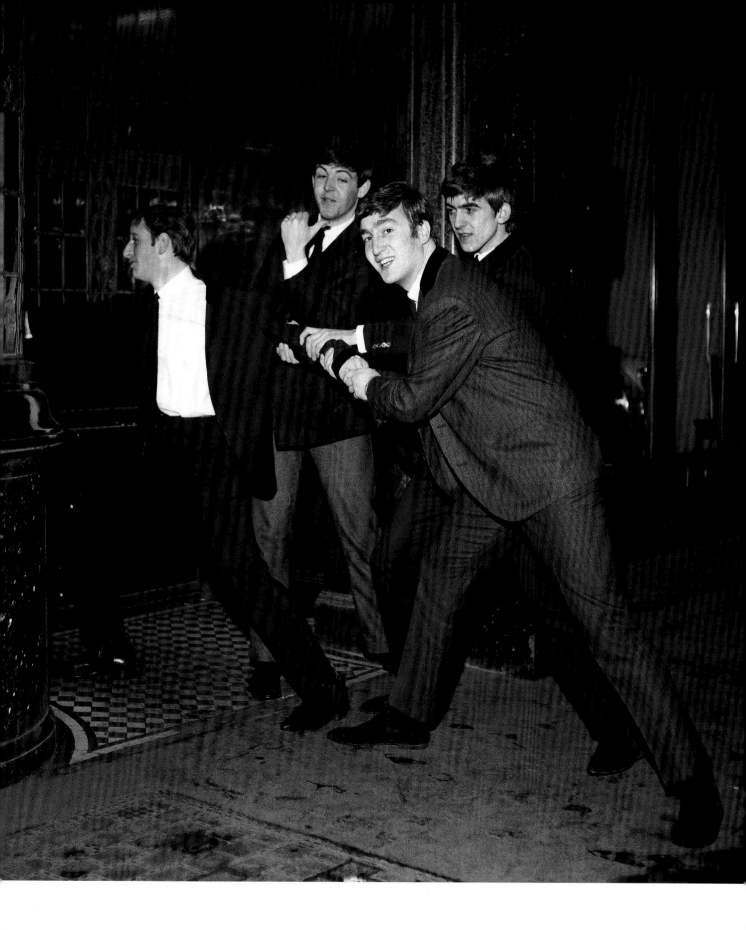

DAILY Mirror

SPECIAL ISSUE

Wednesday, December 10, 1980 12p

JOHN LENNON shot dead in New York Dec 8 1980
DEATH OF A HERO

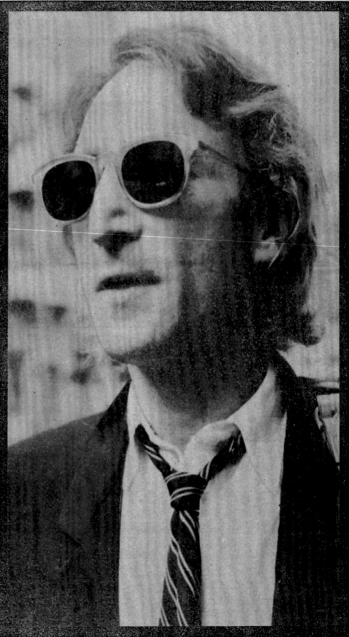

SUPERSTAR: One of the last pictures of ex-Beatle John Lennon, taken in New York three weeks ago.

PLEASE TURN TO PAGES TWO and THREE

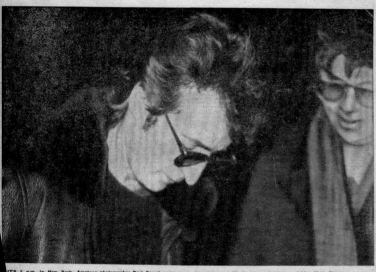

123頁上 《每日郵報》頭版刊登保羅・戈
瑞許那張藍儂和殺手馬克・大衛・查普曼
的合照。查普曼射殺藍儂後,待在原地等
警方到來,一邊讀著他最愛的書:沙林傑
的《麥田捕手》。

123頁下 馬克・大衛・查普曼是檀香山的
一名警衛,在出發執行暗殺任務之前,他
在工作簽到簿上署名為約翰・藍儂。

Daily Mail

WEDNESDAY, DECEMBER 10, 1980

12p

MONEY MAIL TODAY

Mail Picture Exclusive-The autograph that led to murder

LENNON AND HIS KILLER

IT'S 5 p.m. in New York. Amateur photographer Paul Goresh snaps a seemingly ordinary moment in the life of ex-Beatle John Lennon. Outside his home, the elegant Dakota apartment building, a stranger mumbles a request for an autograph, just like countless thousands before. A scribbled signature, and it's forgotten. But the smirking Mark Chapman was no ordinary fan. When Lennon returned to the same spot from a recording session, he was again waiting—with a gun. Chapman stepped from the shadows and callously and coolly gunned the singer down. It was 11 p.m. in New York...

INSIDE: Lennon Assassination 2, 3, 23, 24, 25, 26, World Weather 2, Lynda Lee-Potter-7, Diary 17, TV Guide 32, 33, Prize Crossword 39, Classified 42, 43

124頁和124-125頁 1980年12月14日，世界各地有數百萬人踴躍回應小野洋子的呼籲，默哀十分鐘來紀念約翰·藍儂。還有超過20萬歌迷聚集在紐約市中央公園的達科塔大樓前。藍儂死後，至少有兩名披頭四歌迷自殺，迫使洋子在《每日新聞》上勸阻這種輕率行為。

126-127頁 日本埼玉縣興建約翰·藍儂博物館，2000年10月9日開幕當天是藍儂的60歲冥誕。這間博物館於2010年9月30日關閉。藍儂曾說：「生命就是你在做其他計畫時所發生的事。」

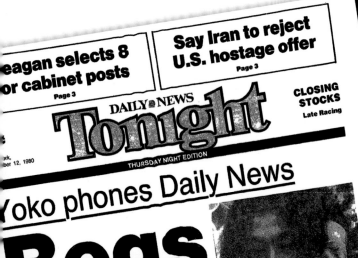

eagan selects 8
or cabinet posts
Page 3

Say Iran to reject U.S. hostage offer
Page 3

DAILY NEWS
Tonight

CLOSING STOCKS
Late Racing

THURSDAY NIGHT EDITION

ork,
ber 12, 1980

Yoko phones Daily News

Begs fans: Stop the suicides

Yoko Ono—photo from files

By DON SINGLETON
©Copyright 1980, New York News Inc.

In a voice shaking with emotion, Yoko Ono today urged the grieving fans of her slain husband not to surrender to despair, and specifically not to commit suicide—as two American fans already have done.

As she spoke, her voice cracked often with emotion. "It's hard,"

she said in a telephone call to the Daily News. "I wish I could tell you how hard it is. I've told Sean (Lennon's 5-year-old son), and he's crying. I'm afraid he'll be crying more."

"People are committing suicide," she told The News. "They are sending me telegrams saying that this is the end of an era and everything. I'm really so concerned."

But she continued:

"But this is not the end of an era. 'Starting Over' still goes. The '80s

See **YOKO** Page 4

Play Zingo! The $100,000 prize game-Page 12

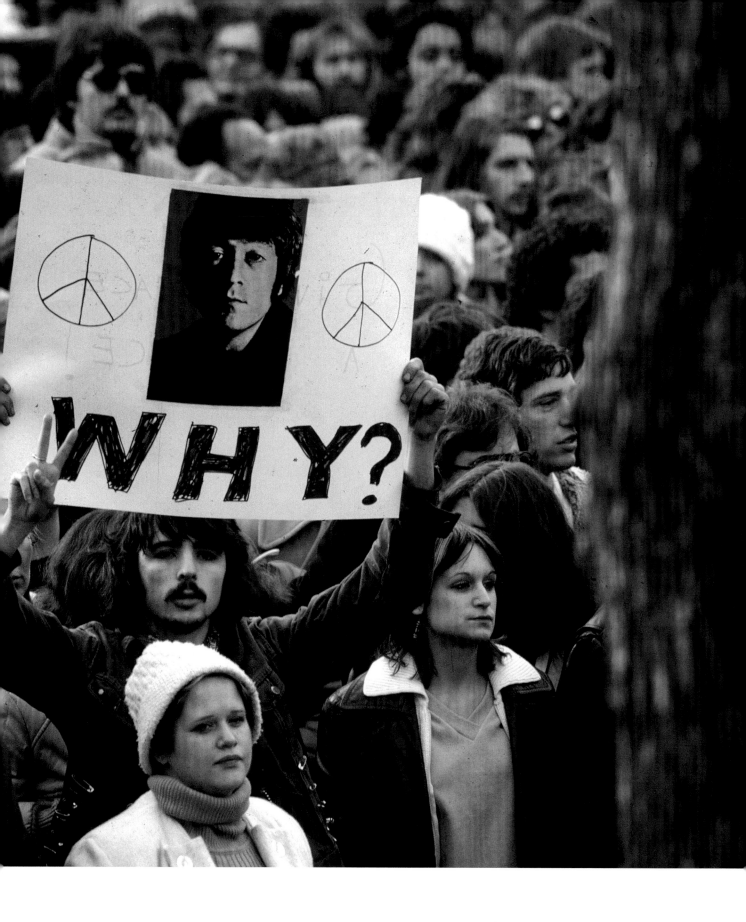

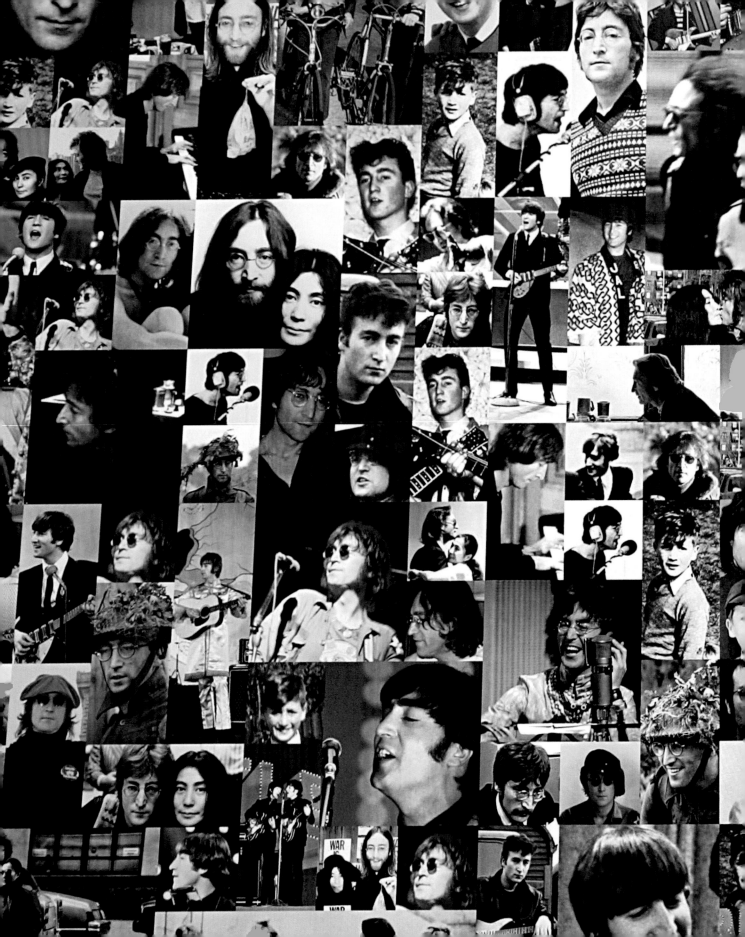

巴布‧馬利

[Bob Marley，1945 年 2 月 6 日－1981 年 5 月 11 日]

「我沒受教育，但有的是靈感。如果我受了教育，我反而會是個大笨蛋。」巴布‧馬利是首位來自第三世界的超級巨星。這位歌手把祖國牙買加的傳統音樂成功推銷全世界，成為他的國人與全世界的偶像。他們認同他傳達的和平與寬容信息，以及他反對現代社會不公義的抗議頌歌。他冒險犯難的一生充滿所有傳奇的要素：他是戰士樂手塔夫岡（馬利的綽號）、拉斯塔法里教的先知，以及公義世界的詩人。他在1981年5月11日結束一生，享年僅36歲。

羅伯‧納斯塔‧馬利（Robert Nesta Marley）出生在九哩鎮（Nine Mile），母親塞黛拉‧布克（Cedella Booker）是牙買加人，父親諾瓦‧辛克萊‧馬利（Norval Sinclair Marley）是英國白人海軍軍官。他曾說他出生在巴比倫，當過一段時間的奴隸，見證白人剝削黑人。他在12歲時搬到京斯頓（Kingston）壕鎮（Trench Town）貧民窟內的霍普路56號，也就是牙買加最大的拉斯特法理社區中央。他和蘇法拉（sufferah，年輕的幫派分子）在街頭生活，聆聽節奏藍調，並和慢拍搖滾DJ先驅的音效系統比賽，本能地在音樂中發現了自己的表達方式。他也開始和好友納維爾‧「邦尼」‧利文斯頓（Neville "Bunny" Livingston）坐在霍普路家門前的大樹下演唱，以沙丁魚罐頭當作琴身、電話線當作弦做出一把吉他。1962年，他為製作人萊絲莉‧康（Leslie Kong）

的比佛利唱片公司（Beverley's label）錄製第一張單曲〈不要論斷〉（Judge Not）。他和樂手喬‧西格斯（Joe Higgs）即興演奏時，認識了另一位好戰的樂手彼得‧麥金陶許（後來以彼得‧陶許這個藝名著稱）。1963年，巴布、彼得‧陶許、邦尼‧利文史頓（又叫邦尼‧韋勒〔Bunny Wailer〕）、朱尼爾‧布瑞斯威（Junior Braithwaite）、貝佛莉‧凱索（Beverley Kelso），以及雪瑞‧史密斯（Cherry Smith）組了青年樂團（The Teenagers），後來改名痛哭者（The Wailers），由於團員都來自貧民窟，那裡的窮人因為沒人伸出援手而痛哭，只有他們能表達那些人的感受。痛哭者錄製了他們首支抗議歌曲〈冷靜下來〉（Simmer Down），和考克森多德一號錄音室唱片公司（Coxsone Dodd's Studio One）簽下合約，開始在牙買加走紅。1966年，馬利和莉塔‧安德森（Rita Anderson）結婚，為了和母親住得近一些，他決定搬到美國，在德拉瓦州（Delaware）威明頓（Wilmington）的克萊斯勒車廠工作。回到牙買加後，他把一生都奉獻給雷鬼音樂。他和製作人李‧「史夸奇」‧裴利（Lee Scratch Perry）合作，後來又認識小島唱片公司的創辦人克里斯‧布萊克威爾（Chris Blackwell）。布萊克威爾知道痛哭者樂團可以改變當地的音樂圈。馬利也開始創作新型態的雷鬼樂，這次更多樣也更有國際特色。他結合藍調及搖滾元素，在音樂基礎方面，

他把重低音和鼓的節奏替換成吉他和旋律。

1972年，小島唱片公司在英國發行痛哭者樂團的首張專輯《捕捉火光》（Catch a Fire），接著推出《燃燒》（Burnin'，1973）。一年後，經過兩次盛況空前的美國巡演，馬利成為了準則。馬利掀起雷鬼音樂革命後，第一個引起共鳴的是艾力克‧克萊普頓（Eric Clapton），他還錄了〈我射殺了警長〉（I Shot the Sheriff）的翻唱版。1974年，彼得‧陶許和邦尼‧韋勒離開樂團，馬利推出《憂慮》（Natty Dread），其中收錄的〈女人不哭〉（No Woman No Cry）一曲讓這張專輯登上美國排行榜前十名。1976年的《激動的瑞斯塔人》（Rastaman Vibration）專輯大受歡迎，這張純雷鬼神祕主義的專輯收錄一首他最啟發人心的歌曲：〈戰爭〉（War）。

馬利成為國際巨星。在牙買加，國民把他當作拉斯塔法里先知，白人當局則視他為眼中釘。1976年12月3日，他在家中受到一名身分不明的槍手攻擊時受了傷。後來他花了兩年在倫敦自我放逐，在那裡錄製他最有力量也最完整的專輯《出埃及記》（Exodus，1977）。這張專輯收錄〈即興演奏〉（Jammin'），以雷鬼音樂來表現〈出埃及記〉的聖經神祕學：「我們知道自己要去何方／我們知道自己來自何處／我們要離開巴比倫／回到祖國的懷抱」。1978年他推出《卡雅》（Kaya），這張專輯完全在講大麻

129頁 巴布‧馬利於1979年攝於牙買加。他說，就算雷鬼現在還不是一種抗爭形式，以後也一定會是。
馬利說雷鬼是第三世界的音樂，你不可能在一天內就了解它，而是要一點一點吸收，讓它在你的體內滋長。

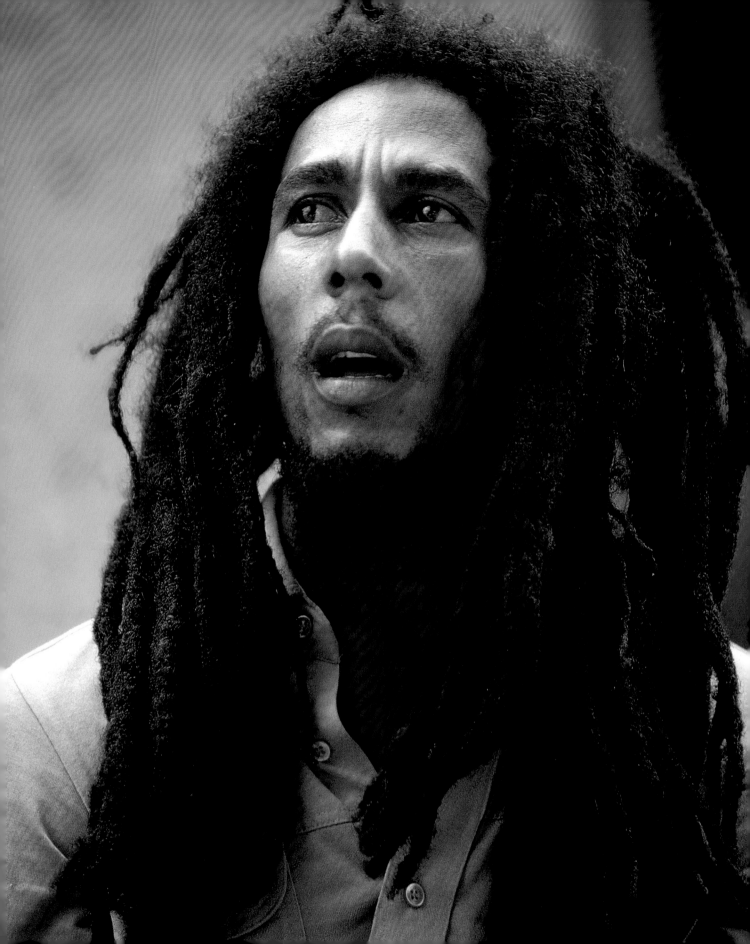

和它靈性上的神秘特質。在這段期間，馬利和痛哭者繼續向國際觀眾展現他們的雷鬼音樂。他們展開一連串的歐洲及美國巡演，從現場專輯《搭公車到巴比倫》（Babylon By Bus，1978）就能看出這些演唱會的氛圍。隔年，馬利看到他的國家瀕臨內戰，便回到牙買加舉辦調停演唱會。牙買加國民把他當作先知，在「唯一的愛和平演唱會」（One Love Peace Concert）演唱〈即興演奏〉時，他讓兩個敵對派別的領導人麥可·曼利（Michael Manley）與愛德華·西嘉（Edward Seaga）握手。1978年末，他首度拜訪衣索比亞，之後回到錄音室發行《生存》（Survival，1979）這張政治意味濃厚的專輯，以告誡的方式對抗世界各地的迫害。1980年，馬利回到非洲他所謂的「同袍」舉行現場演唱會。在加彭辦了第一場演唱會後，他受邀在辛巴威宣布獨立的盛會上表演。幾個月後，他推出專輯《上升》，在1980年的塔夫岡上升巡演期間前往義大利，參加米蘭聖西羅（San Siro）球場一場歷史性的演唱會。但他的傳奇即將走向終點。

馬利留給世界的遺產是他對雷鬼的詮釋，以及給全世界的訊息：「我沒有解答，我只是個凡人。我認得一些字，也知道如何運用它們。」不過這位先知是怎麼死的？就是因為他追隨熱情。馬利的熱情包括三方面：音樂、女人和足球。他和八名女子生下11個小孩，其中一位女人是1978年的環球小姐辛蒂·布瑞克斯皮爾（Cindy Breakspeare），馬利創作〈關燈〉（Turn Your Lights Down Low）一曲就是以她為靈感。他熱愛女人和足球。《出埃及記》（Exodus）專輯發行一個月後，馬利和痛哭者樂團前往巴黎展開歐洲巡演。他和一群記者踢足球時，右腳受了傷，大拇指的指甲脫落。（1975年，他在壕鎮演出時，同一根腳趾也受過傷。）馬利雖然有包紮傷口，卻沒有打破傷風疫苗。傷口一直沒有癒合，他的女兒塞黛拉（Cedella）得每天幫他擦藥。一名法國醫生建議他休養一陣子，不過馬利仍繼續巡演，而且一有機會就去踢足球。他在倫敦請一位專家看病時，對方建議他切除腳趾，但馬利拒絕了，因為根據他所屬宗教的教義，人的身體要保持完整。缺乏照料的傷口變成腫瘤，逐漸蔓延到他的維生器官，他被宣告只剩幾個月的壽命。於是他跑去邁阿密，之後到德國看著名的腫瘤學專家喬瑟夫·伊索斯（Josef Issels），最後又回到牙買加。他的情況在飛機上更加惡化，飛機一降落在邁阿密，他就被送往黎巴嫩杉木醫院（Cedars of Lebanon hospital）。1981年5月11日，他在醫院裡與世長辭。牙買加替他舉辦了國葬，而他在九哩鎮的墳墓則成為拉斯特法里教徒的聖地。

不過，馬利早已在舞臺上向大家告別。當時他正在為1980年9月23日在匹茲堡史丹利劇院（Stanley Theater）的最後一場演唱會進行試音。馬利把團員聚在一起，整整45分鐘一個字也沒說，只唱了痛哭者很早以前一首歌的副歌：〈繼續前進〉（Keep on Moving）。

130-131頁 1978年，巴布·馬利在倫敦接受《每日鏡報》訪問。馬利發行了12張專輯，在他死後三年推出的合輯《傳奇》（Legend）是雷鬼樂史上最暢銷的專輯，一共賣了2500萬張。

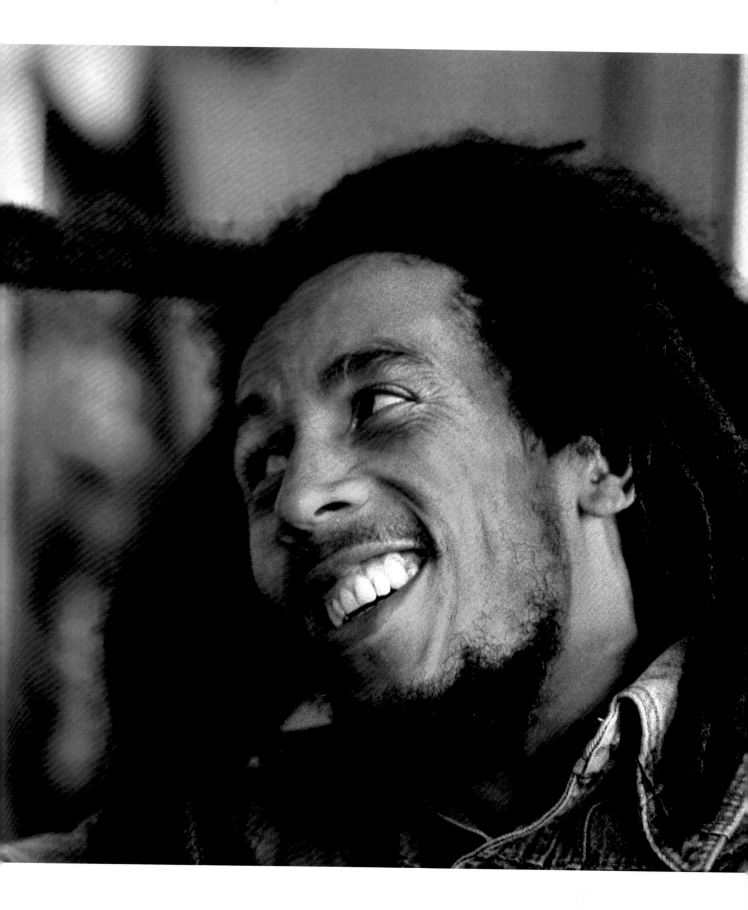

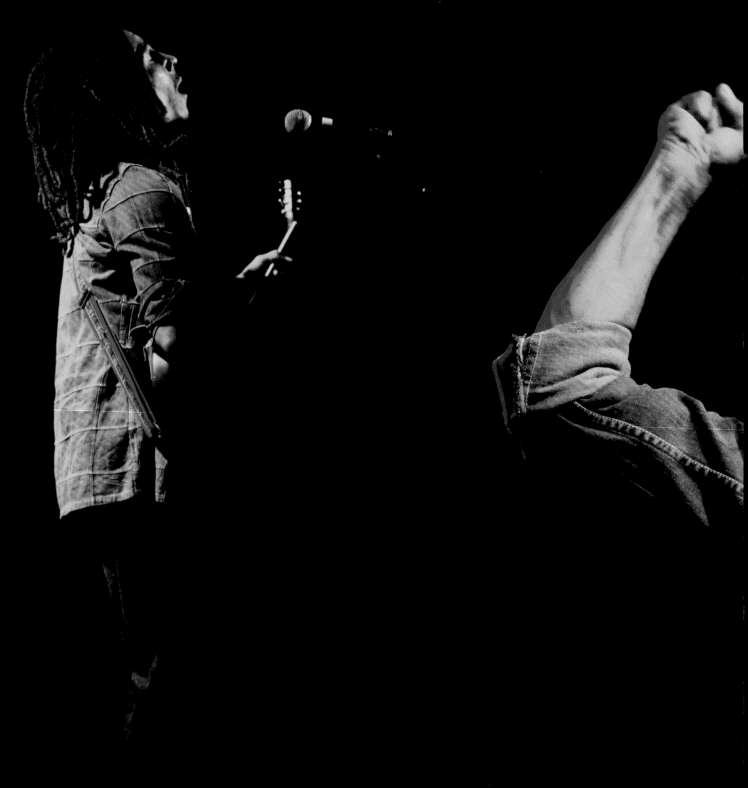

132和132-133頁 1980年7月1日:《上升》（Uprising）專輯巡演期間，巴布・馬利在布萊頓娛樂中心（Brighton Leisure Centre）演出。1980年9月23日，他在賓州匹茲堡的史丹利劇院舉辦最後一場演唱會。1981年5月22日，《紐約時報》關於這場牙買加國葬的報導標題是：「牙買加人以驕傲和音樂安葬巴布・馬利。」

134-135頁 1978年：巴布・馬利在加州聖摩尼卡市政禮堂演出。

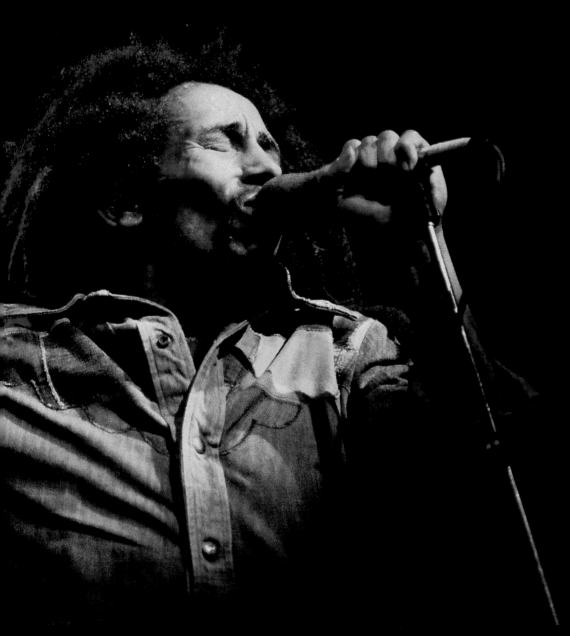

「牙買加人以驕傲和音樂
　安葬巴布・馬利。」

《紐約時報》

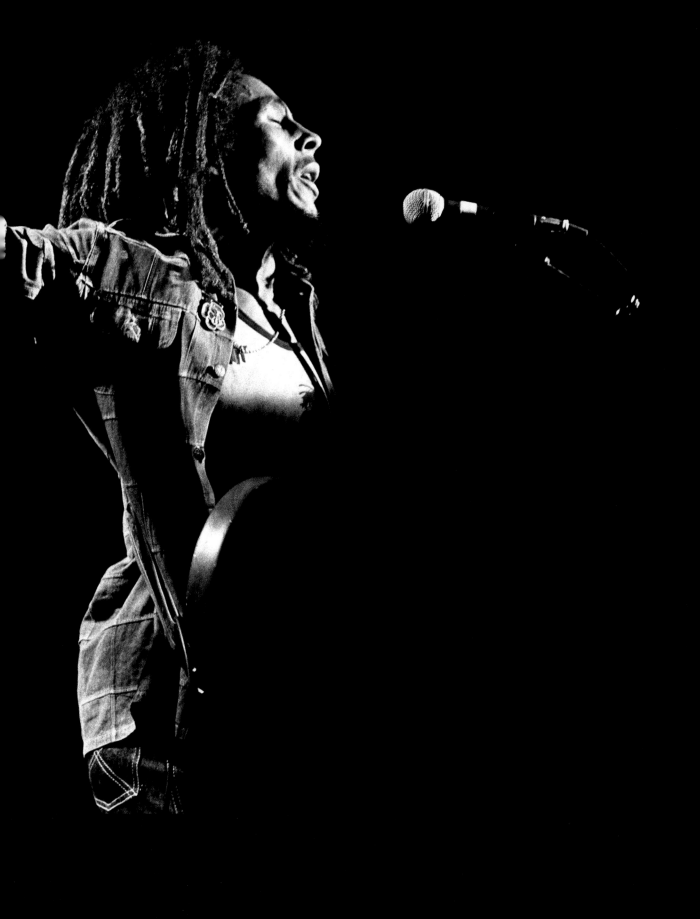

約翰・貝魯西

[John Belushi，1949 年 1 月 24 日－1982 年 3 月 5 日]

　　約翰・亞當・貝魯西（John Adam Belushi）從小就對三種事物懷抱熱情：棒球、劇場和搖滾樂。貝魯西的父親是阿爾巴尼亞移民，經營一間餐廳。他在芝加哥出生，後來全家搬到離芝加哥約40公里的惠頓（Wheaton）。他在22歲開始他的演藝生涯，加入了一個專門即興演出喜劇小品的芝加哥劇團：第二城市喜劇團（Second City Comedy）。貝魯西在劇團中發光發熱，他會誇大哈姆雷特、芝加哥市長，或是喬・庫克（Joe Cocker）等名人和角色的怪癖，總是搶盡風頭。他擁有極大的喜劇天分，而他不受約束的生活也同樣精彩。貝魯西混合了不羈的搖滾樂神話和好萊塢的頹廢墮落，他是一個獨特的綜合體。1977年12月17日，他在電視節目中打趣地說：「我打算活到30歲就歸西。」無意間預測了自己的命運。貝魯西上電視以前，就在1971年展現驚人才華，參與《國家諷刺的旅鼠》（National Lampoon Lemming）的劇場演出。這齣劇是漫畫雜誌《國家諷刺》（National Lampoon）的衍生物，模仿伍茲托克音樂節（Woodstock）。這齣劇開啓了吉維・蔡斯（Chevy Chase）的演藝事業，不過，貝魯西模仿喬・庫克的演出更是讓觀眾為之瘋狂。有人曾經問他在舞臺上怎麼放得這麼開，他回答：「只有在舞臺上，我才知道自己在做什麼。」在那段期間，他認識了喜劇演員丹・艾克洛德（Dan Aykroyd），後來丹成為他的最佳綠葉。1973年，貝魯西和他未來的妻子茱蒂・賈克林（Judy Jacklin）搬到紐約，成為廣播節目《國家諷刺電臺時光》（The National Lampoon Radio Hour）的班底。兩年後，他在羅恩・麥可斯（Lorne Michaels）開創的非主流電視節目《週六夜現場》（Saturday Night Live）中，出演一齣精彩的美國文化與政治諷刺劇。布魯西對電視沒什麼好感，原本不想接演，後來終於被他的友人吉爾達・雷納（Gilda Radner）說服。同樣地，節目製作人也不太信任貝魯西，他們堅信他只會給他們找麻煩。但他的演出果然大獲好評，後來貝魯西的瘋狂行徑確實也造成了問題，他開始吸毒，變得無法控制。事實上，正如丹・艾克洛德後來所說的，《週六夜現場》彩排、節目或電影拍攝結束後，貝魯西都會陷入極度疲憊的狀態，到朋友甚至是陌生人的家裡找食物，有時還會在人家家裡睡著。發生這種情況時，工作人員就得費盡心力去找他，隔天帶他回來上工。

　　他的生活形態正好和他第一個演出的重要電影角色相呼應：在約翰・藍迪斯（John Landis）導的電影《動物屋》（Animal House）中，約翰・布拉塔斯基（John Blutarsky）象徵著瘋狂而叛逆的青年。不過，讓他成為當代傳奇的是《週六夜現場》一齣喜劇小品：1978年4月22日，約翰・貝魯西和丹・艾克洛德首度登上NBC節目，飾演傑克（Jake，又名裘立耶〔Joliet〕）和艾伍德・藍調（Elwood Blues）兄弟。艾克洛德的家鄉加拿大渥太華有一支唐琪兒藍調樂團（Downchild Blues Band），團裡的兄弟檔達尼（Donnie）和

136-137頁 1978年，約翰・貝魯西在舊金山的溫特蘭德舞廳飾演傑克・藍調。他其中一句最有名的玩笑話是「如果你覺得沒人在乎你的死活，試試看兩個月不繳汽車分期貸款。」

里查·沃許（Richard Walsh）就是藍調兄弟的靈感。另一方面，貝魯西在奧勒岡州尤金市拍攝《動物屋》時，完全迷上了藍調：一天晚上，他在一家俱樂部認識了25歲的和聲歌手柯提斯·薩爾加多（Curtis Salgado）。他們大談音樂數小時後，一起上臺演唱佛洛伊德·狄克森（Floyd Dixon）的《嘿，酒保》（Hey Bartender）。一個史詩般的組合就此誕生。藍調兄弟以專輯《藍調手提箱》（Briefcase of Blues，史帝夫·克拉博〔Steve Cropper〕及布克·T. 和M. G. 樂團〔Booker T. & the M. G. 's〕的唐諾·達克·杜恩〔Donald Duck Dunn〕也參與錄製）復甦芝加哥的電子藍調與曼菲斯靈魂樂。1980年，約翰·藍迪斯執導的《福祿雙霸天》（The Blues Brothers）成為影史上最成功的影片之一。

故事描述一對歃血兄弟（根據《藍調手提箱》專輯封底的說明，他們拿艾爾摩·詹姆斯〔Elmore James〕用過的吉他琴弦劃破中指，做了這個協定。）受上帝指派一項任務要去拯救一間孤兒院，那裡正是他們從小長大並學會彈奏藍調的地方。電影上映後在全球造成轟動，演員包括知名樂手凱伯·卡洛威（Cab Calloway）、艾瑞莎·富蘭克林、詹姆士·布朗（James Brown）、約翰·李·霍克（John Lee Hooker）和雷·查爾斯（Ray Charles），還有夏卡·康（Chaka Khan）、崔姬（Twiggy）、法蘭克·歐茲（Frank Oz）、喬·沃許（老鷹合唱團的吉他手）與史蒂芬·史匹柏（Steven Spielberg）等名人客串演出。這部電影之所以名留青史，一部分是因為它創下了在拍攝期間撞毀最多輛汽車的紀錄，甚至還獲得梵諦岡官方報紙《羅馬觀察報》（L'Osservatore Romano）的讚美。這是約翰·貝魯西演藝生涯的高峰。1979到1981年間，他又演出三部極為成功的喜劇片：《一九四一年》（1941）、《臭味相投》（Neighbors）與《天南地北一線牽》（Continental Divide）。然而，他毫無節制又自我毀滅的本性終於帶他走上無法避免的人生終點。他曾經開玩笑說自己會在30歲逝世。他是一名積習難改的菸槍和酒鬼，也吸食安非他命、古柯鹼和海洛因。在人生的後半段，貝魯西變得非常胖。他曾說他的角色要傳達的訊息是即使犯錯也無所謂。在他看來，人不一定要是完美的，也不必很守規矩，過得開心最重要。他又說，現在大部分的電影都會讓人覺得自己不夠好，但他不會那樣做。

他的死既驚人又突然。而且地點就在全世界最放縱又墮落的地方——好萊塢。1982年3月5日，他的健身教練，空手道冠軍比爾·華勒斯（Bill Wallace）到日落大道上的馬蒙特城堡飯店（Chateau Marmont Hotel）三號小屋去接他，貝魯西過去幾天都住在這裡，但華勒斯抵達時，卻發現他已經死了。

在貝魯西生前的最後一夜，他過於放縱自我，終至失控，但實際上發生了什麼事還是個謎，他也因此成為傳奇人物。的確，他崛起和殞落的故事實在太精采了，使他優秀的喜劇天分與歌喉相形失色。他待在小屋

138-139頁 藍調兄弟在洛杉磯一場演出中擔任喜劇演員史提夫·馬丁（Steve Martin）的候補時，錄製了首張專輯《藍調手提箱》（1978），發行後便登上美國告示牌排行榜冠軍，一共賣出200萬張。兩人翻唱山姆＆戴夫（Sam & Dave）的〈靈魂歌手〉（Soul Man）一曲更是膾炙人口。

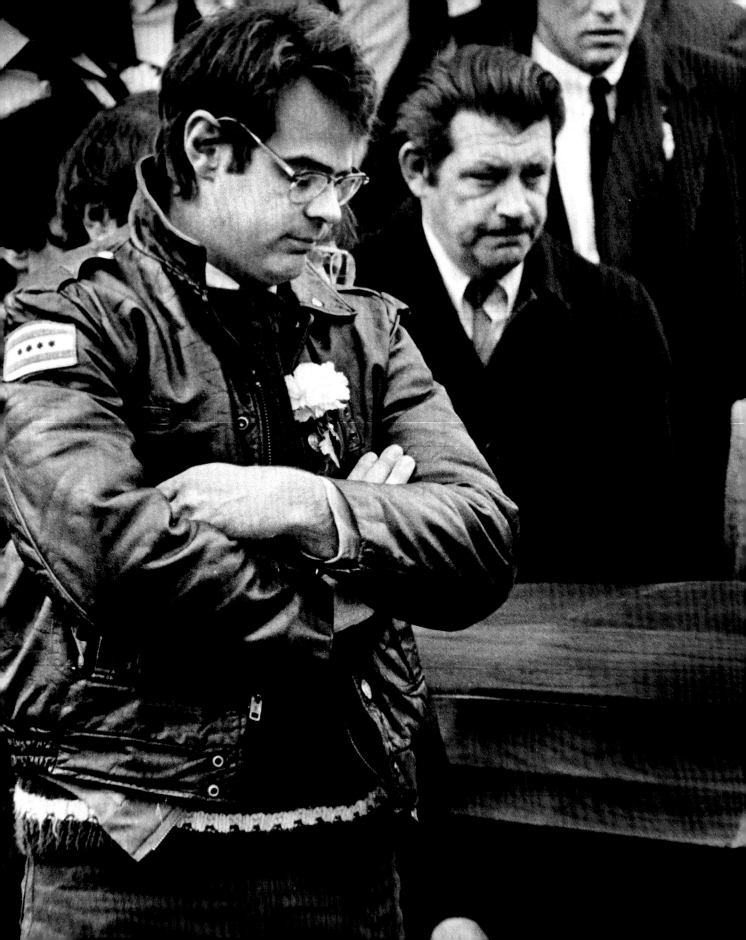

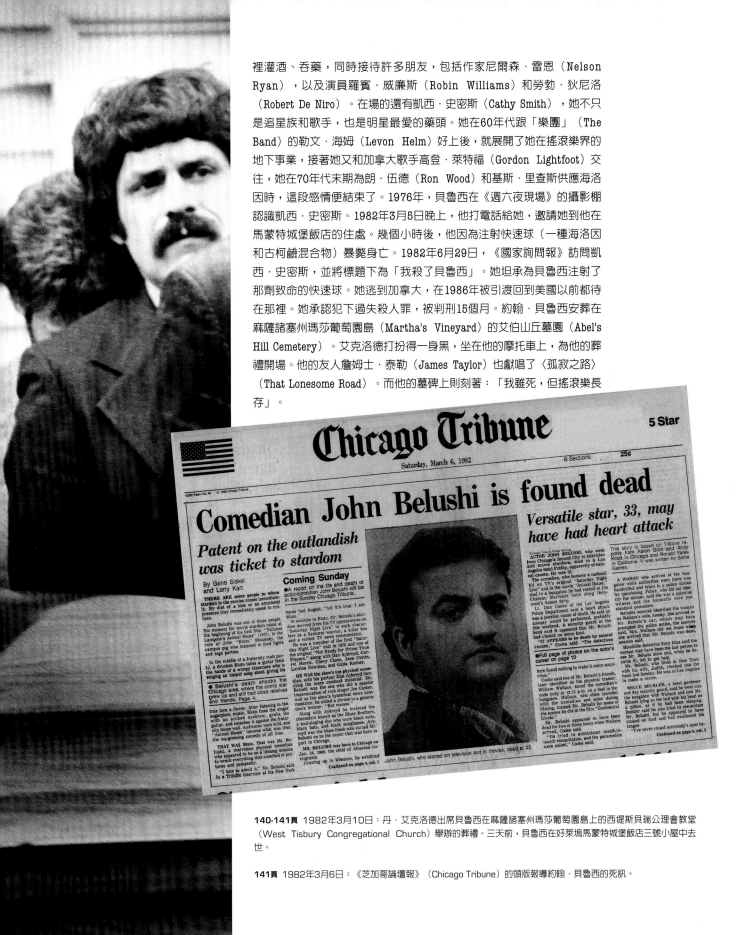

裡灌酒、吞藥，同時接待許多朋友，包括作家尼爾森‧雷恩（Nelson Ryan），以及演員羅賓‧威廉斯（Robin Williams）和勞勃‧狄尼洛（Robert De Niro）。在場的還有凱西‧史密斯（Cathy Smith），她不只是追星族和歌手，也是明星最愛的藥頭。她在60年代跟「樂團」（The Band）的勒文‧海姆（Levon Helm）好上後，就展開了她在搖滾樂界的地下事業，接著她又和加拿大歌手高登‧萊特福（Gordon Lightfoot）交往，她在70年代末期為朗‧伍德（Ron Wood）和基斯‧里查斯供應海洛因時，這段感情便結束了。1976年，貝魯西在《週六夜現場》的攝影棚認識凱西‧史密斯。1982年3月5日晚上，他打電話給她，邀請她到他在馬蒙特城堡飯店的住處。幾個小時後，他因為注射快速球（一種海洛因和古柯鹼混合物）暴斃身亡。1982年6月29日，《國家詢問報》訪問凱西‧史密斯，並將標題下為「我殺了貝魯西」。她坦承為貝魯西注射了那劑致命的快速球。她逃到加拿大，在1986年被引渡回到美國以前都待在那裡。她承認犯下過失殺人罪，被判刑15個月。約翰‧貝魯西安葬在麻薩諸塞州瑪莎葡萄園島（Martha's Vineyard）的艾伯山丘墓園（Abel's Hill Cemetery）。艾克洛德打扮得一身黑，坐在他的摩托車上，為他的葬禮開場。他的友人詹姆士‧泰勒（James Taylor）也獻唱了〈孤寂之路〉（That Lonesome Road）。而他的墓碑上則刻著：「我雖死，但搖滾樂長存」。

140-141頁 1982年3月10日：丹‧艾克洛德出席貝魯西在麻薩諸塞州瑪莎葡萄園島上的西堤斯貝瑞公理會教堂（West Tisbury Congregational Church）舉辦的葬禮。三天前，貝魯西在好萊塢馬蒙特城堡飯店三號小屋中去世。

141頁 1982年3月6日：《芝加哥論壇報》（Chicago Tribune）的頭版報導約翰‧貝魯西的死訊。

詹姆斯·海尼曼－史考特

[James Honeyman-Scott，1956 年 11 月 4 日——1982 年 6 月 16 日]

彼得·方頓

[Pete Farndon，1952 年 6 月 12 日－1983 年 4 月 14 日]

　　成功總是轉眼成空。偽裝者樂團（The Pretenders）主唱兼團長克莉希·海德（Chrissie Hynde）的搖滾傳奇與她的兩個團員：吉他手詹姆斯·海尼曼－史考特，和貝斯手彼得·方頓的悲劇密不可分。事情發生得很快。生於美國俄亥俄州的克莉希·海德在1973年到了倫敦，一開始先做服務生，後來擔任一份英國音樂雜誌《新音樂快遞》（New Musical Express，簡稱NME）的記者，最後在麥爾坎·馬克賴倫（Malcolm McLaren）與薇薇安·魏斯伍德（Vivienne Westwood）合開的服裝店「SEX」當助理。1978年，她與馬丁·錢伯斯（Martin Chambers）、詹姆斯·海尼曼－史考特和彼得·方頓組成偽裝者樂團，錄製一張有五首歌的試聽帶，包括翻唱奇想樂團（The Kinks）的歌曲〈停止哭泣〉（Stop Your Sobbing）。當時樂團尚未取名，克莉希·海德從五黑寶合唱團（The Platters）的〈大偽裝者〉（The Great Pretender）一曲得到靈感，將樂團命名為偽裝者。〈停止哭泣〉在1979年發行後一炮而紅，之後首張同名專輯的主打單曲〈要是口袋裡有銅板〉（Brass in Pocket），更讓樂團登上英國排行榜第一名。

　　1981年，樂團第一次到美國巡演，彷彿命中注定般，克莉希認識了奇想樂團的雷·戴維斯（Ray Davies），兩人互訂終身，同時也發行了樂團的第二張專輯〈偽裝者II〉（Pretenders II）。正當她的人生成為搖滾傳奇的同時，彼得·方頓的健康卻持續惡化。他吸食海洛因上癮，不能繼續和團員一起演出。偽裝者樂團在世界巡演的最後一站曼谷的最後一場表演結束後，其他團員達成共識要開除彼得·方頓，並決定由他的好友詹姆斯·海尼曼－史考特負責通知他這個壞消息。詹姆斯從德州奧斯汀（他與妻子的住處）飛到倫敦，在1982年6月14日告知他被樂團開除的消息。方頓失蹤了兩天。後來

克莉希·海蒂接到一通電話，說有一位偽裝者團員死在朋友家中。她問道：「是彼得嗎？」電話中回答：「不是，是詹姆斯。」詹姆斯·海尼曼－史考特因古柯鹼耐受不良導致心臟衰竭死亡。這一年他才25歲，但他獨特的演奏方式已經影響了許多吉他手，包括史密斯樂團（The Smiths）的強尼·馬爾（Johnny Marr）。之後不到一年，在1983年4月14日，彼得·方頓被太太發現溺死在家中浴缸。那是他最後一次吸食海洛因。

　　偽裝者樂團的成名故事在短短三年內以悲劇收場。克莉希·海德消聲匿跡了一年後重新組團，以單曲〈回到囚徒的狀態〉（Back on the Chain Gang）重新登上排行榜，接著發行《學習爬行》（Learning to Crawl）專輯。在歌詞中，克莉希敘述了自己的人生、結束戀情的痛苦、變成大人的恐懼，以及失去詹姆斯·海尼曼－史考特和彼得·方頓這兩位好友與優秀樂手的不捨。

143頁 偽裝者樂團於1979年攝於倫敦，由左到右是詹姆斯·海尼曼－史考特、克莉希·海德、彼得·方頓與馬丁·錢伯斯。
這支樂團於1978年3月在英國赫瑞福組成。

丹尼斯·威爾森

[Dennis Wilson，1944 年 12 月 4 日──1983 年 12 月 28 日]

　　丹尼斯·威爾森曾說：「布萊恩·威爾森（Brian Wilson）才是海灘男孩（The Beach Boys），我們只是他的跑腿而已。他什麼都行，我們則一無是處。」在歌頌加州陽光的海灘男孩樂團中，丹尼斯既是黑馬也是害群之馬。他的弟弟卡爾·威爾森（Carl Wilson）與哥哥布萊恩創立的樂團讓他名利雙收，也讓他過著瘋狂的生活，吸毒、酗酒、濫交（他五度結婚、五度離婚，娶了同一個女人兩次，最後一任妻子是他表哥麥可·洛夫 [Mike Love] 的私生女，19歲的蕭恩·瑪莉·洛夫（Shawn Marie Love））又結交損友。他這一生看似註定會以悲劇收場，事實也確實如此，他在39歲時，於加州瑪麗安德爾灣（Marina Del Rey）結束一生。他是海灘男孩中唯一一位真正的衝浪手，也是他建議搭上衝浪狂潮的順風車，讓衝浪成為樂團的主題，這一切似乎早已命中注定。

　　1959年，仙杜拉蒂（Sandra Dee）主演的電影《玉女春潮》（Gidget）一上映，衝浪就成為大眾文化中不可或缺的部分。兩年後，布萊恩、卡爾·威爾森與表兄弟麥可·洛夫和艾爾·賈汀（Al Jardine）在和桑市自家組成海灘男孩樂團，原始團名叫潘德頓（The Pendletons）。一開始丹尼斯被拒於門外，因為他的嗓音不如其他成員，但他們的母親奧黛莉（Audree）堅持讓丹尼斯加入。他們第一次錄音是翻唱古老民謠〈單桅帆船約翰B〉（Sloop John B），之後大半時間都耗在海灘上的丹尼斯向布萊恩和麥可提議，為加州海灘盛行的新潮運動及生活方式寫歌，歌名就叫〈衝浪〉（Surfin'）。在1961年新年前夕的長灘，海灘男孩在艾克與蒂娜·特納（Ike and Tina Turner）的節目中首次登臺表演。

隔年便與國會唱片（Capitol Records）簽約，發行首張專輯《衝浪狩獵》（Surfin' Safari）。1963年又出了三張專輯：《衝浪美國》（Surfin' USA）、《衝浪女孩》（Surfer Girl）與《福特雙門小轎車》（Little Deuce Coupe）。之後兩年更創下了16首熱門單曲的紀錄，讓他們躍升為美國最重要的樂團。丹尼斯·威爾森擔任樂團鼓手，1972年手受傷被迫休息（由瑞奇·法塔 [Ricky Fataar] 接替他的位置），之後便在海灘男孩的新專輯《向日葵》（Sunflower）中負責彈琴，也寫了幾首歌，其中最著名的是〈永遠〉（Forever）一曲。丹尼斯是第一個發行個人專輯《藍色太平洋》（Pacific Ocean Blue，1977）的團員。但後來因為酒精、放縱的生活和應接不暇的女人，他的嗓音迅速惡化。丹尼斯除了是樂團裡唯一一位衝浪手，也是最帥的團員。幾段值得商榷的感情讓他遇見並開始與查爾斯·曼森（Charles Manson）這一類危險人物往來。1968年春季的某一天，丹尼斯讓艾拉·喬·貝利（Ella Jo Bailey）和派翠西亞·坤菈可（Patricia Krenwinkel）兩人搭便車，將她們載回他在日落大道（Sunset Boulevard）的自宅，和兩人上床後便出門錄音。他返家時，房子已被查爾斯·曼森和他所謂的「家族」霸占，這些人在他家中住了好幾個月，和他縱酒狂歡、吸食迷幻藥。為了讓這場瘋狂的派對繼續下去，丹尼斯灑下大筆金錢，好像也不怎麼擔心。他揮霍無度，到了職涯末期，樂團甚至拒絕將收入分給他。為了幫查爾斯·曼森一圓當上搖滾明星的夢，他帶曼森到海灘男孩的錄音室，安排他和製作人泰利·梅爾徹（Terry Melcher）試音，結果一塌糊塗。又說服布萊恩·

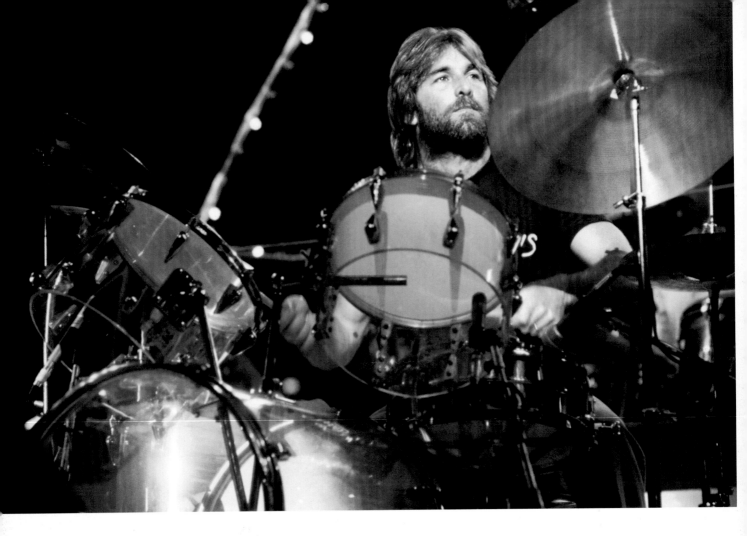

威爾森錄製曼森的歌，歌名原本叫〈停止存在〉（Cease to Exist），發行時卻改成〈學不會不去愛〉（Never Learn Not to Love）。之後這段在日落大道的夏季建立的友誼突然惡化，曼森家族住在丹尼斯家中的情形變得日益尷尬，甚至到了危險的程度，曼森威脅要強暴威爾森的女友柯克絲‧亞當斯（Croxey Adams）。海灘男孩在專輯《20/20》（1969）中收錄〈學不會不去愛〉，並發行成雙面單曲（B面是單曲〈青鳥飛過山嶺〉[Bluebirds Over the Mountain]），登上了美國排行榜第61名。曼森對歌名遭到更改相當憤怒，丹尼斯‧威爾森出於畏懼，索性終止房屋租約，將驅逐曼森家族的難題留給屋主。之後曼森寄了一封信給他，除了寫著歇斯底里的訊息，還附上一顆子彈。

1969年8月9日發生天堂路（Cielo Drive）殺人事件。別墅的屋主是泰利‧梅爾徹，曼森認為梅爾徹阻礙了他的演藝事業，因而對他的房客羅曼‧波蘭斯基（Roman Polanski）和莎朗‧泰德（Sharon Tate）進行報復。之後，丹尼斯便拒絕談論自己與曼森和曼森家族之間的詭異關係。1970年代，他的首張個人專輯《藍色太平洋》大獲成功，但他還是繼續拖海灘男孩的後腿，飲酒無度、揮金如土，最後終於破產。他從來都不肯認真戒酒，1983年12月28日，朋友邀他登上停泊在瑪麗安德爾灣的船。（他也曾經擁有一艘19公尺長的遊艇，命名為和諧號 [Harmony]，後來不得不賣掉。）他過去多次嘗試戒酒，當時剛戒完酒，一早又開始喝酒。那天他一如往常和朋友聚會，到了下午3點，他決定跳入冰冷的海水中游個泳。浮出水面時，他手中拿著前妻凱倫‧藍姆（Karen Lamm）的裱框照片。這張照片是他在數年前的某次爭執中，從和諧號丟入水中的。他說想到海底尋回其他東西，於是不顧朋友的反對，又潛水數次。最後一次潛下去便再也沒浮上來。他的遺體在清晨5點30分被找到。濫用處方藥、酒精與古柯鹼讓他在39歲就提早辭世。這位熱愛海洋和衝浪的海灘男孩在水中結束了生命，也為這個樂團畫下了句點。

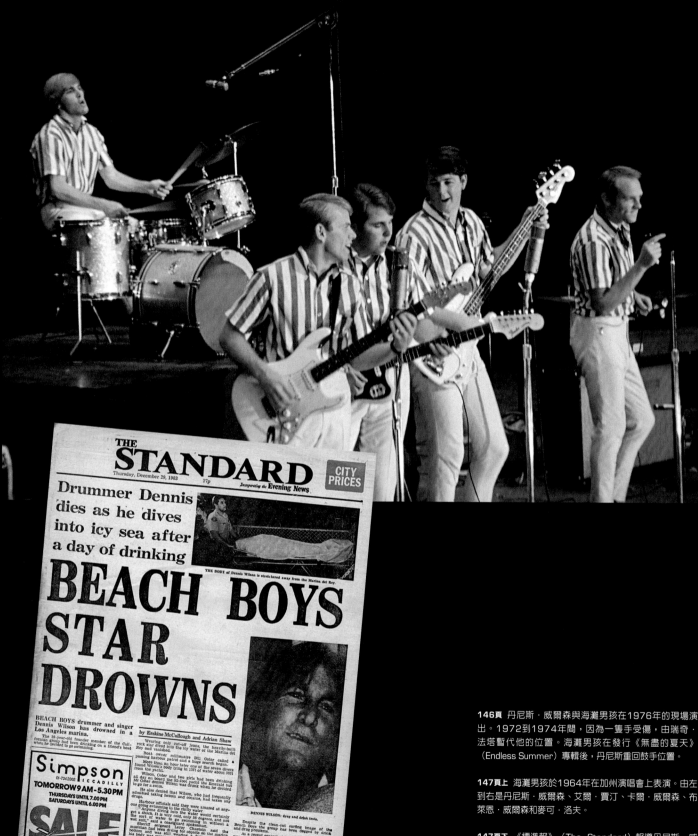

146頁 丹尼斯‧威爾森與海灘男孩在1976年的現場演出。1972到1974年間，因為一隻手受傷，由瑞奇‧法塔暫代他的位置。海灘男孩在發行《無盡的夏天》（Endless Summer）專輯後，丹尼斯重回鼓手位置。

147頁上 海灘男孩於1964年在加州演唱會上表演。由左到右是丹尼斯‧威爾森、艾爾‧賈汀、卡爾‧威爾森、布萊恩‧威爾森和麥可‧洛夫。

147頁下 《標準報》（The Standard）報導丹尼斯‧威爾森的死訊：「海灘男孩明星鎮日飲酒，溺斃冰冷海水中。」

馬文·蓋

[Marvin Gaye，1939 年 4 月 2 日──1984 年 4 月 1 日]

一聲槍響劃破了洛杉磯格拉梅西廣場（Gramercy Place）的寧靜。1984年4月1日，一場荒謬的暴力衝突奪走了全世界最偉大的靈魂樂歌手的性命。這位擁有天使歌喉、如天神般俊美的人就是馬文·蓋。他在45歲生日前一天遭到殺害，而射殺他的，正是他的父親老馬文·彭茨·蓋牧師（Reverend Marvin Pentz Gay Sr.）。

一齣沒完沒了的家庭悲劇以這樣的結局收場。馬文·蓋是音樂史上最有才華、最有遠見的歌手之一，也是命中帶劫的崇高人物。他不但用歌曲重新定義靈魂樂，更將這個流派詮釋成能帶動社會變遷的強效催化劑。然而，他所有的音樂張力都來自長期的內心煎熬，更因此與父親衝突不斷。他的傳記作者史帝夫·透納（Steve Turner）寫說馬文·蓋想尋死，但自己下不了手，所以逼著父親殺死他。這個讀起來就像一齣希臘悲劇的故事，到底是怎麼發展成這樣的局面？

在艾伯塔（Alberta）與老蓋牧師所生的三個孩子中，馬文排行老二。1939年4月2日，他在華盛頓特區出生。他的父親是神之家教派一位嚴厲的牧師，這個教派融合了正統猶太教和五旬節運動（Pentecostal Movement）的元素。他的父親認為，他的其中一個使命是讓家人接受舊約聖經的教誨，必要時也可

訴諸武力。他酗酒成性，經常一邊扮女裝一邊懲罰家人。馬文向來叛逆，不肯接受嚴格的管教，因此在暴力和毆打下長大。但他非常有音樂才華，三歲就在教會的詩班嶄露天分。

他的歌唱生涯始於彩虹嘟哇樂團（The Rainbows），與樂團共同發行單曲〈懷亞特·厄普〉（Wyatt Earp）。後來在1958年，他又加入哈維·富夸（Harvey Fuqua）的月光樂團（The Moonglows）。馬文搬到芝加哥幫切斯唱片（Chess Records）錄了幾首單曲，又到中西部巡演。在底特律的一場演唱會中，摩城唱片（Motown Records）創辦人貝瑞·高迪（Berry Gordy）注意到馬文，並在1961年將他簽入旗下。一開始馬文擔任史摩基·羅賓遜（Smokey Robinson）的代打鼓手，但很快地，他的好嗓音成功說服高迪為他發行個人專輯。單曲〈頑固的人〉（Stubborn Kind of Fellow，1962）讓馬文首次嘗到成功的滋味，之後他又錄了39首熱門歌曲，有些是獨唱，有些則是與瑪麗·威爾斯（Mary Wells）或金·威斯頓（Kim Weston）合唱，於是他成為了摩城明星。1961年，他與貝瑞的妹妹安娜·高迪（Anna Gordy）結婚，和摩城的關係又更加堅固。

他和黛咪·泰瑞爾（Tammy Terrell）組

了二重唱，演藝事業依然如日中天，〈道聽塗說〉（I Heard It through the Grapevine，1968）一曲更是大獲成功，象徵摩城唱片的全盛時期。然而，從一開始就有陰影潛伏在他的成功之後。馬文不滿足只做一名流行歌手，他希望用靈魂樂的語彙和風格，探討所處時代的社會變遷與現實。1967年的一場事件令他大受打擊，在維吉尼亞州的演唱會舞臺上，黛咪·泰瑞爾昏倒在馬文懷裡。這是黛咪得到腦瘤的最初癥兆，最後她在1970年3月16日病逝。夥伴的逝世令馬文·蓋悲傷不已，他說他再也不唱二重唱，並不再進行現場表演，獨自製作專輯《發生了什麼事》（What's Going On，1971）。這張激勵人心的概念專輯後來成為當代流行音樂的代表作之一，也打破了白人與黑人音樂之間的界線，結合爵士、放克（funk）與拉丁靈魂樂。專輯主題圍繞具爭議性的社會議題與那個時代的需求，因而成為典範。馬文以剛從越南歸國的哥哥法蘭基（Frankie）的角度來塑造歌曲，探討貧窮、戰爭和政治腐敗這一類的主題。

這時他已被公認為一名偉大的歌手。然而，他的私人生活卻一塌糊塗。馬文的婚姻觸礁，他和17歲的珍妮斯·杭特（Janice Hunter）外遇，為她寫了〈我們做愛吧〉

149頁 1961年5月，馬文·蓋發行首張單曲〈憑良心做事〉（Let Your Conscience Be Your Guide）。1983年，《午夜之愛》（Midnight Love）的最後一首歌〈喬伊〉（Joy）發行單曲。2008年，《滾石》（Rolling Stone）雜誌將他評選為史上最偉大歌手的第六名。

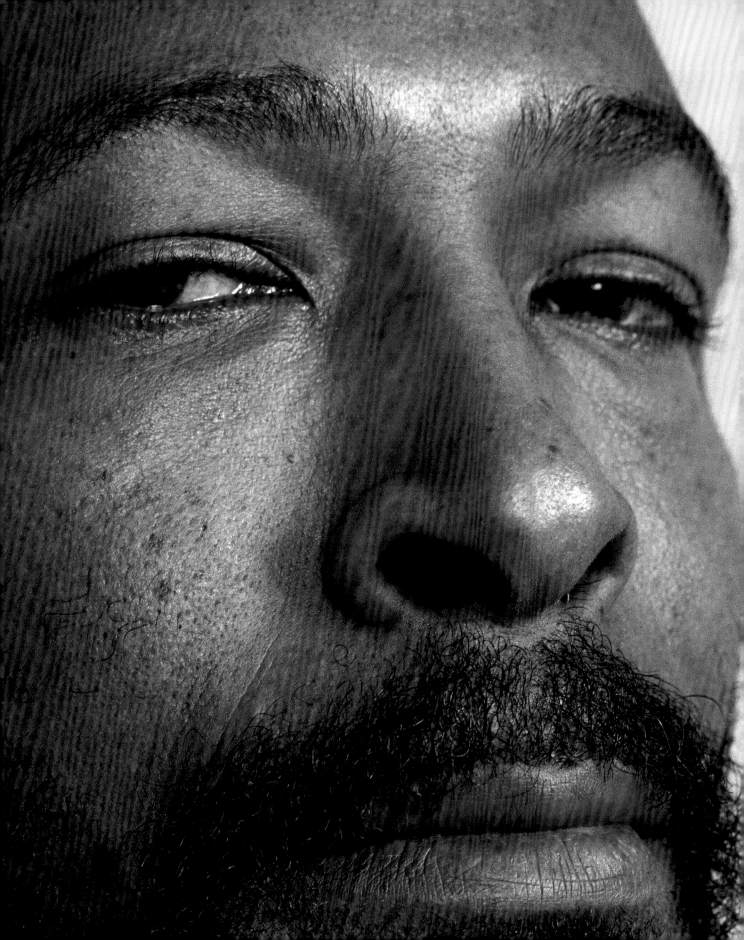

（Let's Get It On，1973）這首歌。離婚後他的人生陷入惡性循環。與黛安娜·羅絲（Diana Ross）二重唱的專輯與《我要你》（I Want You，1976）讓馬文·蓋繼續享受成功的報酬。但他卻陷入財務困境，付不出前妻的贍養費，不得不灌製另一張專輯還債，以《親愛的，我在這裡》（Here My Dear，1978）這張專輯敘述他與前妻安娜那段痛苦的關係。之後他染上毒癮，尤其毫無節制地吸食古柯鹼。欠稅、贍養費、合約義務、與摩城唱片的糾紛和古柯鹼，加上他那未曾愛過他，又不齒於他的成功的父親對他造成的陰影。馬文的演藝事業足以扶養全家人，剝奪了父親做為一家之主的角色，而他的事業演變成日益絕望的依賴循環。馬文患了妄想症與強迫性性行為，1979年，一場夏威夷的演場會結束後，他仍然留在當地，因為他怕回到美國本土會因逃稅而入獄。1981年，他為了還債而到歐洲舉辦一系列的演唱會，隔年便離開摩城，與哥倫比亞唱片（Columbia Records）簽約。到了1982年，從《午夜之愛》專輯挑出來發行的單曲〈性愛療癒〉（Sexual Healing）走紅，情況似乎有所好轉。這首歌讓他重拾巨星身分，隔年在摩城周年慶期間與貝瑞·高迪和解，還在美國國家籃球協會（NBA）的全明星賽中，以動人歌喉演唱國歌，擄獲了美國大眾的心。但這是他最後幾次公開露面，心魔纏身加上愈來愈依賴古柯鹼，馬文回到美國，投靠父母在洛杉磯的家。

父子同住卻彼此憎恨。老馬文說兒子是魔鬼的化身，馬文也不斷激怒他，甚至給了他一把手槍。他鎮日待在房內看色情片、吸食古柯鹼，同時有許多歌迷駐守屋外，還會大聲叫他的名字。馬文·蓋在一股神祕力量的影響下逐漸沉淪，他似乎打定主意，要利用父子間的仇恨來尋死。他母親艾伯塔說：「他父親沒有殺他，馬文是自殺的。」這場悲劇發生在1984年4月1日，他們一如往常地爭吵，馬文攻擊並毆打父親，他母親分開這對父子後，將兒子帶回房間。過了不久，老馬文走進房間，握著兒子給的手槍，朝他開了兩槍，讓他倒在地上。他

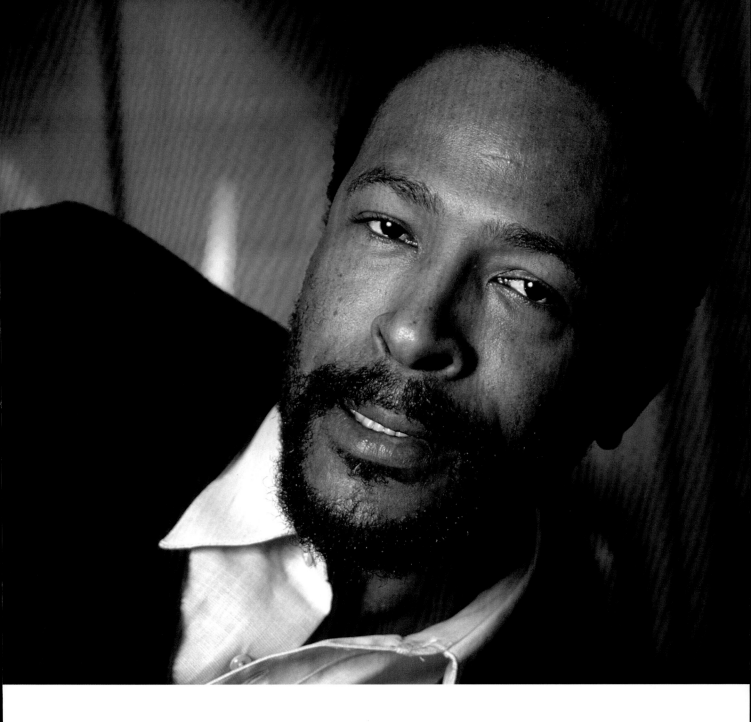

父親被判五年緩刑,而且必須住在印格塢(Inglewood)的療養院裡。法官的判決認為,受害者的暴力舉止為自己招來殺身之禍。「我灌唱片不是為了興趣,」馬文在1982年受訪時說,「我年輕時是為了興趣灌唱片,但現在不是。我灌唱片是為了滿足其他人的需要和感受,是希望可以幫助某人度過難關。」

150頁上 1984年4月:老馬文・蓋牧師殺了兒子後,被銬上手銬帶往洛城警局。

150頁下 《標準報》以1984年4月2日的頭條報導馬文・蓋的死訊,也刊登了他父親對於射殺兒子的聲明。

150-151頁 馬文・蓋在1982年攝於洛城家中。

克利夫 · 伯頓

[Cliff Burton，1962 年 2 月 10 日─1986 年 9 月 27 日]

多拉（Dörarp）是瑞典南部永比市區（Ljungby）的一個小鄉鎮，歐洲E4公路穿越其間，從芬蘭沿著瑞典的整個東海岸而行。1986年9月27日在這裡發生的一場悲劇，重創了全世界最重要的鞭擊金屬（Thrash Metal）樂團金屬製品（Metallica）。早上7點，樂團的巡迴巴士打滑，翻車摔進溝裡。當時斯德哥爾摩索爾納哈倫體育場（Solnahallen Arena）舉辦的深夜演唱會剛結束，所以樂團成員與工作人員都睡著了。第三張專輯《傀儡之王》（Master of Puppets）象徵了金屬製品創作的轉捩點，而他們這場巡演就是在為專輯做宣傳。一系列充滿魄力的鞭擊金屬歌曲讓他們登上美國排行榜第29名，還獲得第一張金唱片證書。金屬製品準備好要征服重金屬界了。但那個早上在瑞典的鄉間小路上，一樁荒謬的意外結束了貝斯手克利佛 · 李 · 「克利夫」· 伯頓（Clifford Lee "Cliff" Burton）的生命。巴士翻覆時，克利夫被甩出窗戶並被巴士輾過。當晚稍早，他和吉他手柯克 · 哈米特（Kirk Hammett）抽撲克牌決定誰能睡最舒服的雙層床，結果一張受詛咒的黑桃A決定了他的命運。

克利夫 · 伯頓於1962年2月10日生於加州卡斯特羅谷（Castro Valley）。他13歲時哥哥死去後，就開始玩起貝斯，他告訴父母：「我要代替他成為全世界最厲害的貝斯手。」他一天練習六個小時，練出神乎其技的技巧，並在1982年首次組團，團名叫作創傷（Trauma）。詹姆斯 · 海特菲爾德（James Hetfield）和拉斯 · 烏爾里克（Lars Ulrich）前一年組了金屬製品樂團，在洛杉磯的威士忌阿哥哥俱樂部的一場演唱會中發掘克利夫。他才華洋溢，樂團成員不但要他接替朗 · 麥高文（Ron McGovern）的位置，還因為克利夫不想離開舊金山灣區為了他搬到瑟利托鎮（El Cerrito）。伯頓在金屬製品第一張專輯《殺無赦》（Kill 'Em All）的〈麻醉拔牙〉（Anesthesia Pulling Teeth）一曲中，展現高超的技巧，下一張專輯《風馳雷擎》（Ride the Lightning）的八首曲子有六首是他寫的。也因為這張專輯，伊萊克特拉唱片提供金屬製品一張唱片合約。之後他們錄製了《傀儡之王》，可說是他們最好的一張專輯。接下來，他們與搖滾樂手奧茲 · 奧斯朋（Ozzy Osbourne）展開漫長的美國巡演，1986年3月17日又到歐洲進行〈損害公司〉（Damage Inc.）單曲巡演，直到在多拉發生意外。那時派了七輛救護車將傷者送往永比醫院，但克利夫 · 伯頓早已回天乏術。

這是一起意外，還是因為司機恍神？柯克 · 哈米特與克利夫抽牌決定巴士上最好床位給誰睡，卻從此天人永隔，因此他飽受折磨。他總說那位駕駛身上有酒味，而且路面也沒有結冰。瑞典警方逮捕司機，以過失殺人罪起訴他，但幾天後又將他釋放。金屬製品找到了新的貝司手傑森 · 紐斯泰德（Jason Newsted），繼續在重金屬界大放異彩。夢想成為全世界最佳貝斯手的克利夫 · 伯頓，則成了傳奇。

153頁 1986年，克利佛 · 李 · 伯頓為金屬製品第三張專輯《魁儡之王》進行宣傳巡演。拉斯 · 烏爾里克這樣形容他：「克利夫 · 伯頓狂野的靈魂，讓金屬製品成為一個優質樂團。」

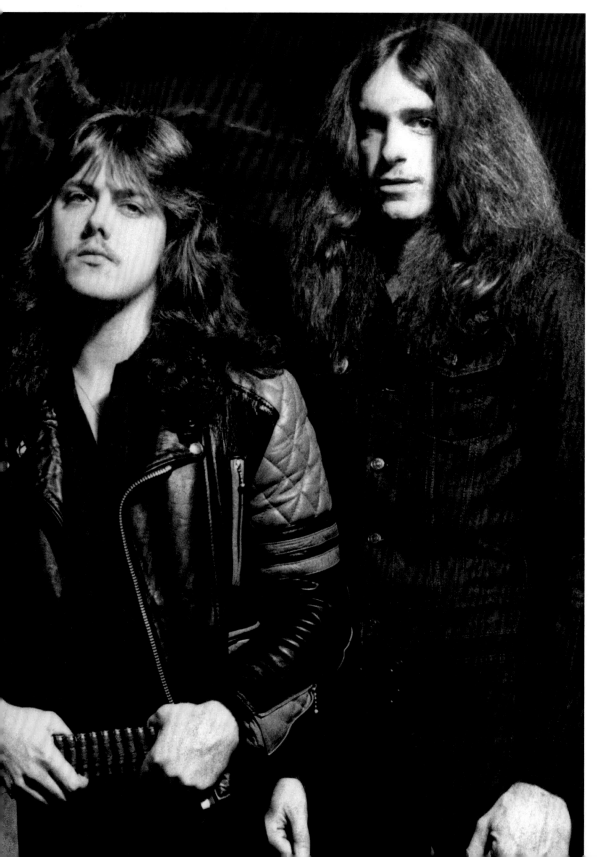

彼得・陶許

[Peter Tosh，1944 年 10 月 19 日—1987 年 9 月 11 日]

「不管你從哪來，只要是黑人，你就是非洲人。」彼得・陶許是一名音樂鬥士。他化身為名叫剃刀硬漢（Steppin' Razor）的雷鬼士兵，在牙買加和全世界，用歌聲對抗不公不義。在南方京斯頓貧窟壕鎮教好友巴布・馬利彈吉他的，正是彼得。溫斯頓・胡伯・麥金塔（Winston Hubert McIntosh，陶許的本名）15歲時，從鄉下的喬治丘（George Hill）來到京斯頓。他是一名私生子，因為母親年紀太輕，無法照顧他，所以交由阿姨撫養。陶許自學吉他，並參加歌唱老師喬・希吉斯的免費課程。

牙買加最強樂團痛哭者的故事就此展開。1962年，彼得・陶許、巴布・馬利和邦尼・韋勒在壕鎮的街頭唱歌，受到寇帝・梅菲（Curtis Mayfield）的印象樂團（The Impressions）的啟發。接著又認識小布雷斯偉特（Junior Braithwaite）、貝佛莉・凱瑟（Beverley Kelso）和喬莉・史密斯（Cherry Smith），並在1964年組成痛哭的痛哭者（The Wailing Wailers）樂團，處女秀表演斯卡曲風（Ska）的單曲〈冷靜下來〉（Simmer Down）。1966年，馬利在德拉瓦州的克萊斯勒車廠工作，在美國待了一年。回到牙買加時，才發現陶許和韋勒改信拉斯特法理教（Rastafari），積極幫助國內的貧窮人口。彼得・陶許錄了兩首歌：〈我最堅強〉（I'm the Toughest）和〈拉斯特教撼動他們〉（Rasta Shook Them Up）。但是樂團的政治觀點已經不適合用斯卡的節奏來表達，所以陶許、韋勒、馬利、「新好男人」亞斯頓・貝瑞特（Aston "Family Man" Barret）與卡爾頓・貝瑞特（Carlton Barret）兄弟合組了新的樂團，將團名改為痛哭者。同時，他們與傳奇製作人李・「史夸奇」・裴利會面後，創造出雷鬼這種音樂風格，讓牙買加音樂受到全世界的矚目。1973年，痛哭者與克里斯・布萊克維爾（Christ Blackwell）的小島唱片公司簽約，發行《捕捉火光》和《燃燒》兩張專輯。雷鬼變成人民爭取權益的聲音，馬利則成為了音樂史上的重要人物，也是第三世界的第一位巨星。陶許仍是他身邊那位好戰分子，一個與所謂的巴比倫系統（拉斯特法理教以巴比倫系統稱呼警察和貪腐制度，陶許則稱為「狗屁」系統）抗爭的鬥士。他內心的煎熬與馬利很類似，他們都擁有才華和無法壓抑的叛逆天性，但是馬利充滿靈感、注重心靈，陶許則既暴力又反覆無常。他用非常激進的方式詮釋雷鬼樂，他全副武裝，採取真正的牙買加風格，容不下與巴比倫系統對話的餘地。不同於馬利在〈唯一的愛〉（One Love）一曲中表達的普世訊息，〈起來，為你的權利奮鬥〉（Get Up, Stand Up）中的叛逆吶喊才是陶許的音樂核心。而他充滿暴力的一生，則象徵一個不願向當權者低頭的人的奮鬥。

1976年，陶許首度發行個人專輯《合法化》（Legalize It），歌詞直接了當地反對禁止毒品，連在牙買加都禁播，更讓他成為頭號公敵。當時牙買加閣揆麥可・曼利與反對黨牙買加工黨（Jamaican Labour Party）的支持者發生內戰，國家飽受摧殘。巴布・馬利為了化解國內衝突，於1978年2月26日舉辦「唯一的愛和平唱會」（One Love Peace Concert）。陶許也在那個時候表現出最激進的行為。那一晚，從內心圓（The Inner Circle）到丹尼斯・布朗（Dennis Brown），臺上站著最大牌的牙買加雷鬼歌手。巴布・馬利當時精神恍惚，讓兩名政敵隨著〈即興演奏〉的音樂握手。他說：「我們如果希望夢想成真，就必須團結一致。」另一方面，彼得・陶許則在臺上吸大麻菸，並因為兩名領導者對貧民窟的正直窮人和吸食大麻採取強硬政策，而對他們進行暴力攻擊。

157頁 溫斯頓・胡伯・麥金塔攝於1970年，他較廣為人知的藝名是彼得・陶許。1976年，陶許離開痛哭者樂團後，發行了《合法化》，之後又出了《權利平等》（Equal Rights）、《布希醫生》（Bush Doctor）、《神祕人》（Mystic Man）、《恐懼通緝》（Wanted Dread & Alive）、《非洲媽媽》（Mama Africa）和《不要核戰》（No Nuclear War）等專輯。

這場戰爭才正要開始。四個月後的一天晚上，他從京斯頓的溜冰場舞廳（Skateland Dance Hall）回家的路上被警察逮捕，遭到一頓痛打，差點因此喪命。這是巴比倫系統的報復，陶許早就有過類似的經驗。1972年，警察突襲他家，他醒來時躺在京斯頓公立醫院的地板上，警察將他團團圍住，不准醫生為他治療。他的第二張專輯《權利平等》（1977）是激進音樂的教戰手冊，除了新版的〈起來，為你的權利奮鬥〉和他的代表歌曲〈剃刀硬漢〉（他在1967年曾錄製喬‧希吉斯的這首歌）之外，還收錄〈非洲人〉（African）、〈權利平等〉和〈種族隔離〉（Apartheid）這三首雷鬼史上最大力勸導社會正義的歌曲。

米克‧傑格（Mick Jagger）就是第一批受到陶許的精神吸引的人。他將陶許簽到滾石唱片（Rolling Stone Records）旗下。1978到1981年間，陶許發行了《布希醫生》、《神祕人》和《恐懼通緝》。

儘管有滾石相助，他想拓展聽眾群又想忠於自己的夢想只實現了一部分，但他還是持續傳達他的訊息。1983年，他和百代唱片（EMI）簽約，發行了《非洲媽媽》專輯，並展開他人生中最後一場巡演，這次巡演於1983年12月30日在京斯頓落幕。然而，他演藝事業的每一步都像在打仗。陶許反對在南非發行專輯，控告百代唱片沒有盡全力為他宣傳，並離開樂壇好幾年。1987年發行專輯《不要核戰》，為他贏得葛萊美最佳雷鬼演奏獎，他的演藝事業再度攀上高峰。但是到了那個時候，陶許坦承自己已經破產，正在考慮舉辦巡演來解決財務問題。

然而，他叛逆人生的某一晚又上演了暴力事件，讓這個計畫突然中止。1987年9月11日，彼得在京斯頓聖安德魯區的家中，與妻子瑪琳‧布朗（Marlene Brown）與友人慶祝他回到牙買加，在場的有鼓手卡頓‧「聖塔」‧戴維斯（Carlton "Santa" Davis）、麥可‧羅賓森（Michael Robinson）和他的一位草藥治療師威爾頓‧布朗「醫師」（Wilton "Doc" Brown）。陶許當時正在等DJ傑夫與妻子喬伊‧狄克森（Jeff and Joy Dixon）這兩位客人上門。門鈴響了。麥可‧羅賓森去開門，卻看到三名持槍男子站在門廊。其中一位是京斯頓的地痞丹尼斯‧「勒坡」‧羅班（Dennis "Leppo" Lobban），陶許曾多次給予款待和金錢來幫助他。丹尼斯是貧民窟裡的正直窮人，而這位拉斯特戰士曾給他機會擺脫為巴比倫作奴。

這受詛咒的一夜非常詭異。為什麼羅班誰不攻擊，偏偏挑上他的好友？他憤怒地問：「錢在哪裡？」。陶許答說家中沒錢，並試圖跟丹尼斯講道理。剛好傑夫與喬伊‧狄克森夫妻按了門鈴，這群流氓讓他們進門，用槍指著他們，繼續質問陶許把錢放在哪裡。接著，暴力事件突然爆發。有人開了好幾槍，其中一顆子彈擦過瑪琳‧布朗，擊中喬伊‧狄克森的臉部。羅班失控，將手槍對準陶許，朝他的額頭開了兩槍。另外兩名竊賊也開槍射殺威爾頓‧布朗和傑夫‧狄克森。瑪琳‧布朗試圖逃離並啟動警鈴，但為時已晚。剃刀硬漢彼得‧陶許辭世時，只有43歲。

這近似行刑的詭異事件仍未落幕。1988年7月17日，丹尼斯‧羅班被判死刑，但他宣稱自己是無辜的。他那兩名同夥一直沒有被找到，據說他們死於一場幫派械鬥。7月21日，羅班的死刑改判為無期徒刑。他始終堅稱自己遭到設計，還說那天晚上他人不在聖安德魯區。許多疑點至今尚未釐清，但可以確定的是，牙買加的頭號公敵彼得‧陶許的死，對許多人都有益。

159頁 彼得‧陶許在1975年的一場演唱會中說：「我憑著靈感神遊到一座音樂花園，一座非常非常巨大的花園。」

160-161頁 1981年6月29日：攝於彼得‧陶許在倫敦彩虹劇院的演唱會。

傑可‧帕斯透瑞斯

[Jaco Pastorius，1951 年 12 月 1 日─1987 年 9 月 21 日]

才華洋溢又受盡折磨。傑可‧帕斯透瑞斯親身驗證精神障礙確實能增進歌手的創作能力，但也會毀了他的一生。傑可像他那曾在「某個大樂團」擔任鼓手的父親傑克（Jack）一樣，13歲時開始打鼓。但很快就因為在足球比賽中弄傷手腕，不得不放棄。他花了15美元買下第一把電貝斯，開始學習彈吉他。那時他已經在佛羅里達州羅德岱堡（Fort Lauderdale）奧克蘭公園（Oakland Park）的地方樂團浪潮銅管（Las Olas Brass）擔任鼓手。1969年，他買了一把范德牌（Fender）爵士貝斯，這把樂器將來會將他塑造成傳奇人物。傑可‧帕斯透瑞斯成為各個節奏藍調與爵士樂團的代打樂手，並在1974年，在派特‧麥席尼（Pat Metheny）的專輯《亮麗人生》（Bright Size Life）中與他合作。但直到他發行首張個人專輯，才締造了歷史：1976年發行的《傑可‧帕斯透瑞斯》同名專輯為他奠定了全世界最佳貝斯手的地位。賀比‧漢考克（Herbie Hancock）、麥可‧布雷克（Michael Brecker）、山姆與戴夫（Sam & Dave）和韋恩‧蕭特（Wayne Shorter）等知名藝人都曾與他合作。他見到氣象報告樂團（Weather Report）的約瑟夫‧查威努（Josef Zawinul）時，還自我介紹說：「我是全世界最偉大的貝斯手。」查威努當下第一個反應是請他滾蛋，但在聽過他的作品後，就邀他一起錄製《黑市》（Black Market）。多虧帕斯透瑞斯，氣象報告樂團才能成為一支爵士樂團。

1981年，帕斯透瑞斯離開樂團，繼續他的個人演藝事業，此時卻出現了精神疾病的徵兆。1982年，為了宣傳《口碑》（Word of Mouth）專輯在日本巡演時，他剃光頭，把臉塗成黑色，還將貝斯丟入廣島灣。巡演後，他被診斷出得了躁鬱症，又因酗酒而加重病情。傑可被趕出他在紐約的公寓，流落街頭，最後被安置在貝爾維醫院（Bellevue Hospital）一段時間。後來他回到佛羅里達州，一度連續好幾週在羅德岱堡的街頭生活。直到1987年9月21日他人生的最後一天，音樂都是他唯一的救贖。傑可曾想過要戒酒，回去表演，並與他的女友泰瑞莎（Teresa）和好。他向弟弟葛雷格利（Gregory）借了點錢，邀請泰瑞莎到一間泰國餐廳共進晚餐。「如果他沒死，」泰瑞莎事後說：「我應該會回到他身邊。」傑可還打給好友卡洛斯‧聖塔納（Carlos Santana），向他索取他在日出音樂廳（Sunrise Music Theater）演唱會的免費門票。一切似乎進行得很順利，但他再度敗給心魔，又開始喝酒，甚至跳上演唱會的舞臺，結果被趕出了音樂廳。這時他已經酩酊大醉，在羞辱泰瑞莎之後，跑到他曾經和友人一起即興演奏的俱樂部，結果又被趕出來。他說服另一名好友瑞奇‧赫特（Ricky Hurt）帶他去威靈頓莊園（Wilton Manors）的午夜空瓶俱樂部（Midnight Bottle Club）看蓋瑞‧卡特（Gary Carter）的樂團，卻吃了閉門羹。據說他踹開玻璃門，跟俱樂部的保全路克‧哈文（Luc Havan）打起來，後來因臉部骨折和其他部位受傷而住院。清晨4點43分，一輛救護車將帕斯透瑞斯載往布羅沃綜合醫療中心（Broward General Medical Center）。醫生告訴傑可的父親傑克說，他應該能活命，但右眼會失明、左手會殘廢。傑可‧帕斯透瑞斯昏迷了十天，再也沒有恢復意識。路克‧哈文承認過失殺人的罪名，被判刑22個月，緩刑五年，四個月後出獄。傑可‧帕斯透瑞斯過世的那天，樂壇痛失史上最偉大的一位樂手。

164與165頁 1976年，傑可‧帕斯透瑞斯以《傑可‧帕斯透瑞斯》同名專輯首次亮相。同一年，他加入氣象報告樂團，和他們錄下《黑市》、《暴風雨》（Heavy Weather）、《落跑先生》（Mr. Gone）、《8:30》、《夜間通道》（Night Passage）與樂團同名專輯。

查特・貝克

[Chet Baker，1929 年 12 月 23 日—1988 年 5 月 13 日]

　　小錢斯尼・亨利・貝克（Chesney Henry Baker Jr.）較為人熟知的名字是查特・貝克。他過世那年59歲，多年來過著放縱的生活，加上從50年代就開始吸食海洛因，所以他看起來比實際年齡蒼老。1978年，許多美國人已忘記代表爵士樂輝煌年代的小喇叭演奏，於是他投奔歐洲。查特・貝克曾與史坦・蓋茲（Stan Getz）、查理・帕克（Charlie Parker）及傑瑞・穆林根（Gerry Mulligan）一同演奏，還發行了《初試啼聲》（Chet Baker Sings）這張重要專輯。他音樂家生涯的多半時間都在巡演，但因為吸食海洛因，經常惹禍上身。他在義大利吃過一年的牢飯，也曾被德國和英國驅逐出境。1966年，一場舊金山音樂會結束後，他遭到一群竊賊攻擊，門牙被打斷，有一段時間無法演奏小喇叭，淪落到在加油站工作。在布魯斯・韋伯（Bruce Weber）的紀錄片《讓我們一起迷失》（Let's Get Lost）中，他的體能和生活每況愈下。貝克憑著驚人的才華數度復出，在1978到1988年的十年間，一共發行了40張專輯。最後一張專輯《我最愛的歌1-2卷：最後一場偉大音樂會》（My Favorite Songs Vol. 1-2: The Last Great Concert）於1988年4月28日發行，兩週後他就死了。皇帝艾維斯1983年東山再起時，邀他在〈造船〉（Shipbuilding）單曲中演奏，這首歌後來登上英國排行榜前40名。貝克在1987年的日本巡演，被公認是他事業的巔峰。但毒品持續折磨他的身心靈，最後神祕地為他的一生畫下句點。

　　1988年5月13日，查特・貝克獨自待在阿姆斯特丹亨德里克王子酒店（Hotel Prins Hendrik）210房。他向窗外一躍，就在他居住的街道上結束了生命。荷蘭警方在他房裡發現海洛因和古柯鹼，便以意外結案。由於沒有目擊者，所以沒有人知道他是否是自殺。查特・貝克葬在加州印格塢公墓公園（Inglewood Park Cemetery），而他的音樂和他悲劇爵士樂手的形象，也在音樂史上永遠流傳下去。

166-167頁 1974年，查特・貝克在紐約藍調俱樂部（Blue Note）表演。這段時期正好是這位飽受折磨的樂手的其中一次復出。他錄製了大量的爵士樂作品，並投注了深刻的情感。首先是他與傑瑞・穆林根四重奏合錄，並在1952年發行首張熱賣專輯《可笑的情人節》（My Funny Valentine）。

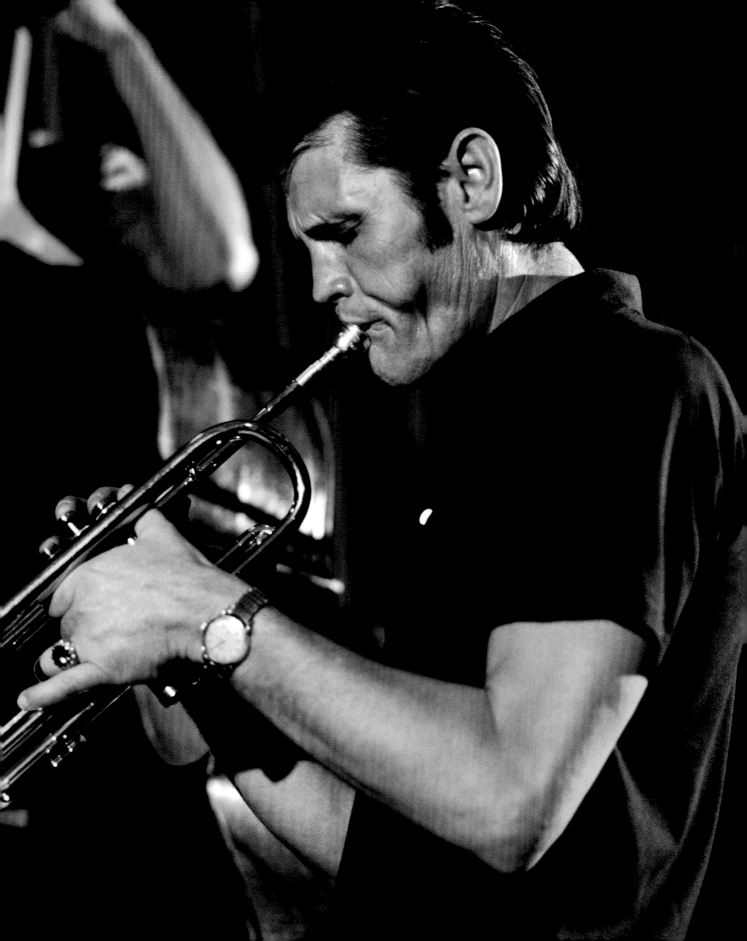

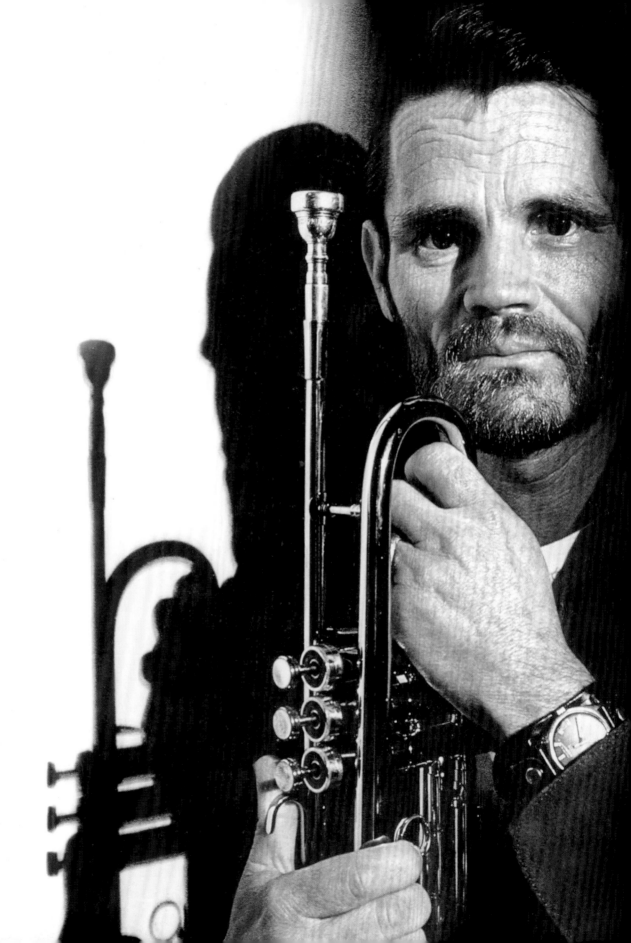

希勒‧斯洛伐克

[Hillel Slovak，1962 年 4 月 13 日—1988 年 6 月 25 日]

「希勒死得太早了，任何玩音樂的人都可能遇到這種事。我們鑄下了大錯，但那是出於愛，犯一次錯就讓我們痛失一名成員。」麥可‧巴札里（Michael Balzary，以綽號跳蚤（Flea）著稱）說。他從12歲起，就是希勒‧斯洛伐克的好哥兒們。他們在洛杉磯的費法克斯中學（Fairfax High School）認識，希勒教跳蚤彈貝斯，等跳蚤練到一定水準，斯洛伐克就邀他加入他的安泰樂團（Anthym）。兩人一起探索音樂、毒品和搖滾樂手的生活方式。1983年，他們又與安東尼‧基頓（Anthony Kiedis）和傑克‧艾榮斯（Jack Irons）合組嗆辣紅椒樂團（Red Hot Chili Peppers），創作最能代表瘋狂加州精神的音樂。斯洛伐克後來離團，將重心放在自己的這是什麼樂團（What Is This?），之後又在1985年歸團。在嗆辣紅椒最紅的歌曲〈橋下〉（Under The Bridge）裡，安東尼‧基頓敘述他和希勒來到洛城治安最差的社區，在一座高速公路橋下向墨西哥毒販購買海洛因的那段時期，希勒‧斯洛伐克無疑是這首歌的主角。海洛因讓樂壇失去了希勒的才華，也奪走了捧紅嗆辣紅椒的《奇幻風格》（Freaky Styley，1985）和《開心痞子派對計畫》（The Uplift Mofo Party Plan，1987）專輯所憑藉的吉他樂聲。安東尼‧基頓曾說：「我們創作的音樂都是希勒寫的。」他所詮釋的放克音樂緊張而迷幻，那不只是這個樂團的註冊商標，也成為後起樂團的參考指標。他創造了樂團的形象。在1987年以前，這名偉大的吉他手就像《開心痞子派對計畫》專輯中的〈滿身是汗的瘦弱男人〉（Skinny Sweaty Man）所形容的那樣，穿著五顏六色的服裝在臺上瘋狂跳舞。但是一年後，他只剩下軀殼。諷刺的是，樂團都在擔心安東尼‧

基頓染上嚴重的毒癮，沒有發現希勒也走上同一條不歸路。最先注意到的是樂團的道具管理員，歐洲巡演結束後，他打電話告訴希勒的弟弟詹姆斯（James）。在那之前，家人對希勒的毒癮一無所知。「他明知必須處理這個問題，卻置之不理。」詹姆斯‧斯洛伐克說，「起初，海洛因只是激發創造力和解放自我的方法，後來卻有四年變為完全失控的毒癮。」詹姆斯答應在母親艾斯特（Esther）面前隻字不提，希勒也發誓要戒毒。他去看過醫生，也已經開始服藥，和安東尼‧基頓決定一起戒毒。1988年1月21日，他在日記裡寫說要展開新生活，但在接下來的幾個月，也就是樂團開始籌備第四張專輯前的空檔，希勒愈來愈封閉自己。6月25日星期六，他買了一些海洛因，把自己關在好萊塢馬拉加堡（Malaga Castle）住宅區的公寓裡，並在當天的某個時間點死於吸毒過量。三天後他的鄰居鮑伯‧佛瑞斯特（Bob Forrest）打電話請他的朋友基斯‧貝瑞（Keith Barry）查看，才發現他的遺體倒在他正在繪製的最後一張畫作上。晚上8點，貝瑞和佛瑞斯特來到詹姆斯‧斯洛伐克家中，因為事發前一天，斯洛伐克才和希勒說過話。詹姆斯當時告誡他：「要小心，吸食海洛因就像在玩俄羅斯輪盤。」「我知道，老弟。」希勒回答，「我愛你。」6月30日下午1點，希勒‧斯洛伐克的喪禮在西奈山紀念公園（Mount Sinai Memorial Park）的猶太墓地舉行。出席的有他的親朋好友、同事和洛城的藥頭，獨獨少了安東尼‧基頓，他無法接受好友死了，他卻沒在他身旁幫助他。「死的應該是我。」他在1992年的滾石專訪中說，「我查覺到希勒心中失去了力量；毒癮讓他失去了保護自己的生命力。」

171頁 1985年，攝於嗆辣紅椒樂團錄製第二張專輯《奇幻風格》：由左到右為安東尼‧基頓、克里夫‧馬丁尼茲（Cliff Martinez）、跳蚤和希勒‧斯洛伐克。斯洛伐克與樂團錄製第二張專輯《開心痞子派對計畫》（1971）。跳蚤說希勒才華洋溢，激發了他自以為不存在的創造力。

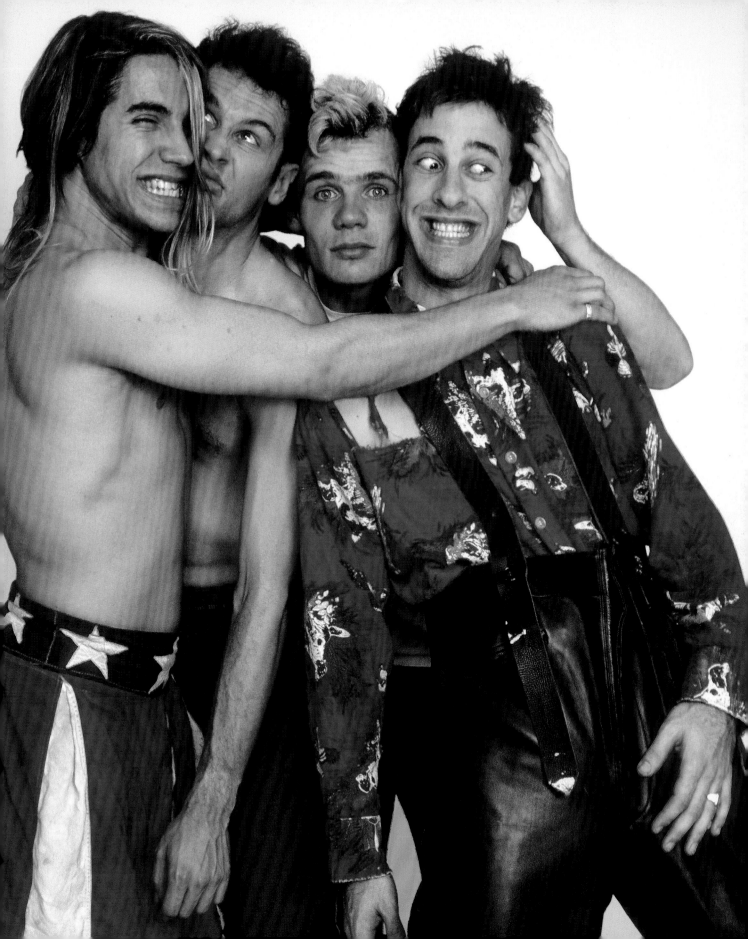

皮特·
德·弗雷塔斯

[Pete De Freitas，1961 年 8 月 2 日—1989 年 6 月 14 日]

朱利安·克柏（Julian Cope）在1989年公開的〈中國娃娃〉（China Doll）影片片段，最能表現出皮特·德·弗雷塔斯的生活：一個神祕的機車騎士來到鎮上，征服了一個女孩，然後帶她遠走高飛。皮特·德·弗雷塔斯是1980年代英國搖滾樂的悲劇英雄，一個狂放不羈又熱愛摩托車的鼓手，最後騎著他的杜卡迪（Ducati）飆車前往利物浦錄音室的路上，發生嚴重的車禍，結束了他的人生旅程。回聲與兔人（Echo & the Bunnymen）是創造出等同於陰暗情緒這種音樂類型的樂團之一，皮特在悲慘身亡以前，正是這個樂團的靈魂人物。1978年，歌手伊安·馬克庫羅（Ian McCulloch）與吉他手威爾·沙爾金（Will Sergeant）在利物浦的艾瑞克俱樂部（Eric's Club）的舞臺上合組這支樂團，因為他們彈奏的電子鼓叫做回音，一開始就取好了團名。同一年，貝斯手拉斯·派汀森（Las Pattinson）加入樂團，與利物浦一家獨立唱片公司動物園（Zoo）錄製第一張單曲〈我牆上的畫〉（The Pictures on My Wall）。1980年，樂團決定捨棄電子鼓，請皮特·德·弗雷塔斯擔任鼓手，但皮特展現出遠超過鼓手的能力。他的部落節奏和大量使用的鈸，與威爾·沙爾金的吉他混響形成絕妙的搭配，很快便成為優雅

而抑鬱的《鱷魚》（Crocodiles）專輯的基本伴奏。這張專輯在1980年7月18日發行，將回聲與兔人推上英國排行榜前20名，之後的《天上的天堂》（Heaven Up There）與《豪豬》（Porcupine）也都大獲成功。1984年，回聲與兔人在巴黎與35人交響樂團共同錄製的〈殺人的月亮〉（The Killing Moon），成為他們第一首熱門歌曲，收錄在《海洋雨》（Ocean Rain）專輯中，樂界公認那是這個樂團的代表作。

但是皮特在演藝事業巔峰時，離開樂團到紐奧良待了兩年。他在那裡試組新樂團性愛之神（The Sex Gods），卻因為他放縱無度的生活而搞砸了。皮特·德·弗雷塔斯總共買了兩部汽車和兩輛摩托車，並創下搖滾樂手不羈生活的紀錄後（據說他曾經連續18天沒睡覺），身無分文地回到利物浦，尋找第二次機會。那時回聲與兔人已經與前ABC鼓手大衛·帕瑪（David Palmer）錄了同名專輯，他們同意讓他歸隊，但是是擔任領固定薪水的代打鼓手。之後他們重錄了整張專輯，1987年發行時登上英國排行榜第四名。然而在隔年，伊安·馬克庫羅就退出樂團，德·弗雷塔斯、沙爾金與派汀森決定以三人樂團的模式繼續，直到這起悲慘的車禍奪走了那個世代的最佳鼓手。

173頁 最著名的專輯《海洋雨》發行後，回聲與兔人攝於1985年：由左到右是伊安·馬克庫羅、皮特·德·弗雷塔斯、拉斯·派汀森與威爾·沙爾金。
1989年，德·弗雷塔斯在利物浦附近的一場摩托車車禍中喪命，正式加入27俱樂部（27歲辭世的偉大藝人）。

[172/173]

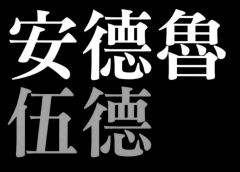

安德魯‧伍德

[Andrew Wood，1966年1月8日—1990年3月19日]

　　歌手安德魯‧伍德讓西雅圖登上了搖滾樂的版圖，註定要永遠改變90年代的音樂。這名裝扮華麗但又脆弱的英雄非常崇拜佛萊迪‧摩克瑞（Freddie Mercury），他選擇了「私生子藍德魯」（Landrew the Love Child）這個藝名，像吻樂團（Kiss）一樣化妝和穿戲服。他的生命要是沒在24歲那年消逝，肯定會成為西雅圖第一位超級巨星。

　　安德魯‧伍德在華盛頓州班布里治島（Bainbridge Island）上長大，14歲時首次與哥哥凱文（Kevin）組了機能失靈樂團（Malfunkshun），他的人生目標就是成為搖滾巨星。他化身私生子藍德魯，不只在音樂風格上遵循華麗搖滾美學，更在生活與藝術間建立緊密的連結。吸毒可以拉近與搖滾之神的距離，也讓他在1985年僅僅19歲就進了勒戒所。機能失靈沒有發過專輯，卻成了西雅圖樂壇的指標。安德魯那令人無法抗拒的個性令所有人為他著迷，也吸引了從綠河樂團（Green River）到克里斯‧康乃爾（Chris Cornell，曾與伍德合租公寓）等音樂人在之後，為所謂的「西雅圖音樂」奠定基礎。1988年，綠河解散後，他與綠河的傑夫‧阿曼特（Jeff Ament）和史東‧戈薩（Stone Gossard）組了媽媽愛老二樂團（Mother Love Bone），隔年發行迷你專輯《閃亮》（Shine），開始終年巡演，之後回到西雅圖錄製首張專輯《蘋果》（Apple）。

　　此時，安德魯又向成功邁進了一步。但是在他蛻變成超級巨星的期間，他面對了一個可怕的敵人：海洛因。為了趕在專輯發行前戒掉毒癮，他開始認真接受勒戒治療。1990年3月19日，就在發行專輯的幾天前，他在西雅圖家中吸毒過量，昏迷了三天，後來醫生打電話給他的親朋好友說，他已經回天乏術。他的維生系統在1990年3月19日被拔掉，而《蘋果》則在1990年7月19日甫一發行，就被譽為90年代最重要的搖滾專輯之一。

　　媽媽愛老二的團員後來組了西雅圖的搖滾大團─珍珠果醬。

174-175頁 媽媽愛老二樂團攝於1990年：左一是安德魯‧伍德。他的死亡終結了這支樂團，也促成兩個歷史性的油漬搖滾樂團成立。他的前室友克里斯‧康乃爾為了紀念他，成立了犬之殿樂團（Temple of the Dog），而史東‧戈薩和傑夫‧阿曼特（左二與左三）則成立了珍珠果醬樂團（Pearl Jam）。

176頁 史提夫・雷・范錄
製的五張專輯，總共賣出
1150萬張、獲得六座葛萊
美獎。艾力克・克萊普頓
（Eric Clapton）曾這樣形
容史提夫：「如此出色的
音樂多年難得一聞。」

史提夫·雷·范

[Stevie Ray Vaughan，1954 年 10 月 3 日－1990 年 8 月 27 日]

有一個吉他手在結合搖滾與藍調的能力上，常被拿來和吉米·罕醉克斯相提並論，他就是吉米·范（Jimmy Vaughan）的弟弟史提夫·雷·范。史提夫從很小的時候，就會花上數小時彈吉他，把吉米買回家的唱片一音不漏地跟著彈，尤其是罕醉克斯、巴弟·蓋（Buddy Guy）、穆迪·瓦特斯（Muddy Waters）和比·比·金的唱片。史提夫才十歲，就已經在哥哥的德州風暴樂團（Texas Storm）演奏，後來自己組了黑鳥樂團（Blackbird）。

范氏兄弟深受藍調音樂的影響。吉米 15 歲時離家，史提夫擔任洗碗工，時薪不到一美元，後來離開學校，和黑鳥樂團一起搬到德州奧斯丁（Austin）。從此展開藍調樂手的生涯，並成為 80 年代最偉大的藍調音樂代表之一。他的新樂團雙重麻煩（Double Trouble）是德州藍調界的知名樂團，1982 年受邀參加蒙特霍爵士音樂節（Montreux Jazz Festival）。在那裡，史提夫的才華令大衛·鮑伊和傑克森·布朗（Jackson Browne）兩位特別來賓大為懾服。聽過他演奏之後，鮑伊請他參與專輯《跳舞吧》（Let's Dance）的錄製，布朗則讓他使用他在洛杉磯的錄音室，雙重麻煩在那裡花了不到一個星期，就錄完他們的第一張專輯《德州洪水》（Texas Flood）。1993 年，《跳舞吧》（登上美國和英國排行榜冠軍）和《德州大水》幾乎同時發行，開啟了史提夫的演藝事業。雙重麻煩在 1994 年發行的《藍調風暴》（Can't Stand the Weather）與 1985 年發行的《靈魂對靈魂》（Soul to Soul），更為他奠定他偉大藍調樂手的地位。

此時卻出現了一個問題。史提夫與雙重麻煩展開沒完沒了的巡演期間，陷入了危及生命的惡性循環，他染上重度的酒癮和古柯鹼毒癮，眼看他的人生就要落到那些受詛咒的搖滾傳奇的下場。他的毒癮非常嚴重，每天要吸食 7 公克左右的古柯鹼，加上威士忌和伏特加。但命運對他另有安排。1986 年，他來到亞特蘭大一間戒毒診所，離開時脫胎換骨。在 1989 年發行的《齊步走》（In Step）專輯，不只讓他展開了清醒的新生命，也是他到當時為止最成功的專輯，登上美國排行榜第 33 名，並贏得葛萊美最佳藍調專輯。史提夫在 1990 年 3 月和哥哥一起到錄音室錄製《家庭風格》（Family Style），正式完全復出。遺憾的是，這張專輯發行時他已經死了。1990 年 8 月，雙重麻煩受邀為艾力克·克萊普頓在威斯康辛州東特洛伊（East Troy）的高山峽谷音樂劇場（Alpine Valley Music Theatre）舉辦的兩場演唱會暖場。8 月 26 日，演唱會的第二晚以出色的即興演奏作結。克萊普頓介紹臺上的吉米和史提夫是「世界上最厲害的兩位吉他手」，之後與他們共同演奏加長版的〈甜蜜的家芝加哥〉（Sweet Home Chicago），勞勃·克雷（Robert Clay）和巴弟·蓋也加入，劇場內營造出令人激動的氣氛。克萊普頓在後臺邀請史提夫參加他在倫敦皇家艾伯特演奏廳（Royal Albert Hall）舉辦的一系列演出，但史提夫說他非常疲憊，想回芝加哥的飯店休息。克萊普頓提供他的四人座貝爾（Bell）206 型直升機載他，由傑夫·布朗（Jeff Brown）駕駛。巡演經理彼得·傑克森（Peter Jackson）告訴史提夫已經幫他、吉米和吉米的太太康妮（Connie）預留直升機上的座位，而且天氣不太好，他們很快就得出發。但是他們來到直升機停泊的地方時，才發現他們的座位已經被克萊普頓的三名隨行人員占去了：保鑣奈傑爾·布朗（Nigel Browne）、經紀人巴比·布魯克斯（Bobby Brooks）和助理柯林·史密斯（Colin Smythe）。史提夫問哥哥自己是否可以占走最後一個空位，還說他得趕回芝加哥，於是吉米同意等下一班直升機。貝爾 206 在濃霧中起飛，在短短幾分鐘內撞山，所有乘客都喪命。根據警方的報告，雖然駕駛傑夫·布朗經驗豐富，但因為在濃霧中看不到山而發生這起意外。史提夫·雷·范享年 36 歲，他哥哥吉米和其他人合寫了〈六根琴弦〉（Six Strings）這首歌向他致敬。

「吉他手史提夫・雷・范死於威斯康辛州」

《明星論壇報》

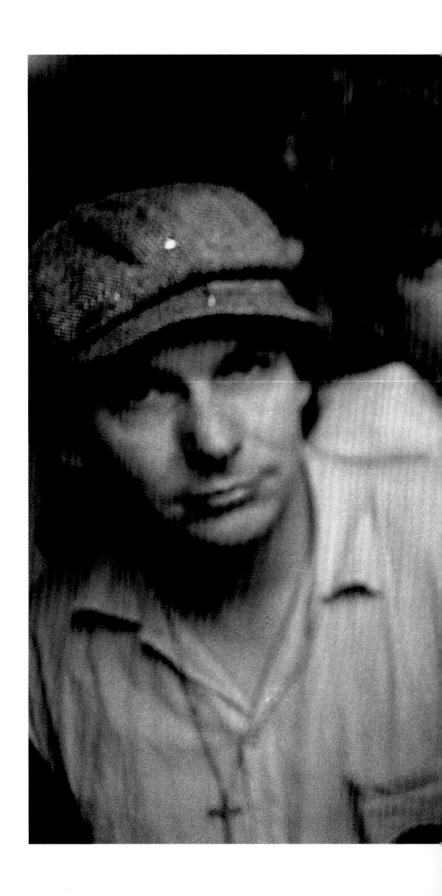

178-179頁 史提夫・雷・范與雙重麻煩樂團。由左到右是貝斯手湯米・夏儂（Tommy Shannon）和鼓手克里斯・雷頓（Chris Leyton）。正如《明星論壇報》的頭條所報導的，這場突如其來的直升機意外發生於艾力克・克萊普頓在威斯康辛州那場值得紀念的演唱會之後。

180頁 史提夫・雷・范與他的范德牌史特拉托卡斯特（Stratocaster）吉他。他的最愛是1974年買的1963年琴款。

181頁 1987年7月2日：史提夫・雷・范在加州薩克拉門托（Sacramento）的社區中心現場演奏。

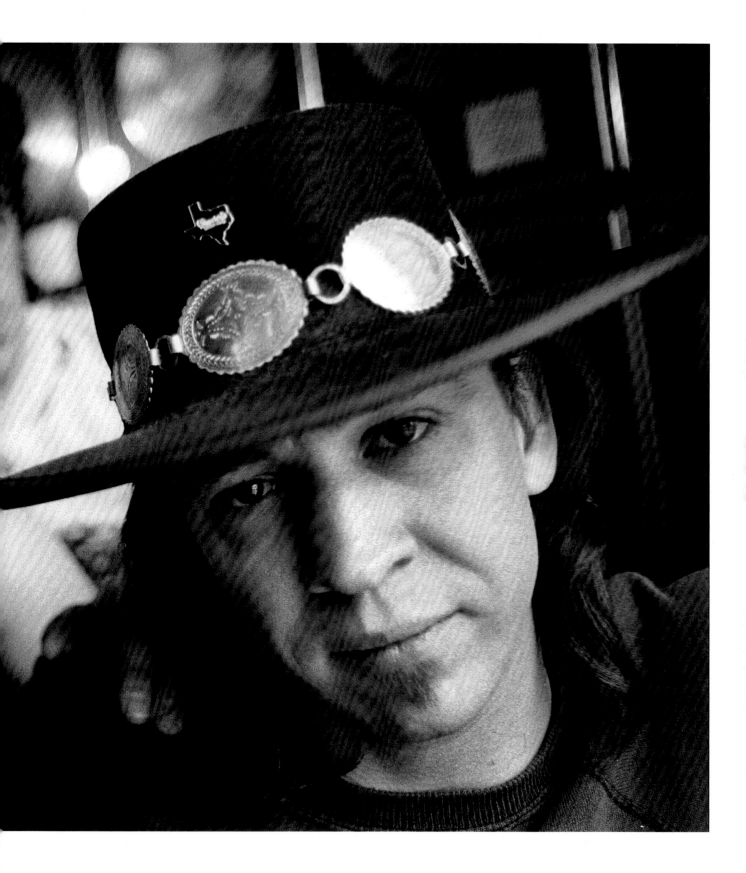

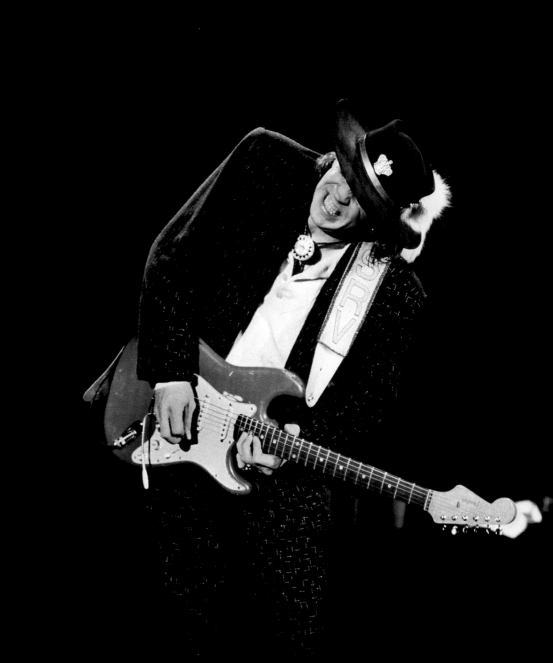

史蒂夫·克拉克

[Steve Clark，1960 年 4 月 23 日－1991 年 1 月 8 日]

威豹樂團（Def Leppard）的故事非常曲折。鐵娘子（Iron Maiden）、機車頭（Motorhead）與猶太祭司（Judas Priest）等樂團在70年代末期引爆英國重金屬新浪潮，而其中一個先驅樂團威豹成為80年代商業搖滾的中流砥柱，在美國尤其如此。但是在他們漫長的演藝生涯中，他們有許多問題必須克服，首先是酗酒和戒毒，接著是鼓手瑞克·艾倫（Rick Allen）1984年在高速公路上發生嚴重車禍，左手臂遭到截肢。兩年後在多寧頓堡（Castle Donington）的搖滾怪獸音樂節（Monsters of Rock Festival），瑞克坐在特製電子鼓組後方，用雙腳演奏出他之前用雙手達到的效果，獲得滿堂彩。他象徵著威豹樂團不屈不撓的精神。

1977年，原子量樂團（Atomic Mass）的瑞克·沙維奇（Rick Savage）和皮特·威利斯（Pete Willis），加上年僅18歲的吉他手喬·艾略特（Joe Elliott）在雪非耳（Sheffield）組團，喬將團名取為聾豹（Deaf Leopard）（後來改為威豹）。雖然他起初打算彈吉他，但是當樂團開始在雪非耳的搖滾酒吧表演時，他卻成了主唱。年僅15歲的鼓手瑞克·艾倫和新吉他手史蒂夫·克拉克也在隔年加入。

史蒂夫出身於雪非耳郊區，父親是計程車司機。他從11歲開始彈吉他，參加威豹徵選時，完整彈奏出林納史金納的〈自由鳥〉，令眾人驚豔。他後來成為即興大師（The Riffmaster）。他與皮特·威利斯不只共同創作威豹的音樂，也都有酗酒的問題。發行《一整晚》（On Through the Night，1980）與《攔淺》（High'n'Dry，1981）專輯時，皮特因為酗酒太兇被樂團開除，由菲爾·科倫（Phil Collen）接替。史蒂夫靠著他的吉他，以《縱火狂》（Pyromania，1983）專輯為威豹帶來全球的成功，一共賣出600萬張，而《歇斯底里》（Hysteria，1987）專輯更登上英美排行榜冠軍。瑞克·艾倫發生嚴重車禍後，樂團等了三年才錄製《歇斯底里》，因為其他團員不只沒有把他換掉，還同意等他學會用單手打鼓。《歇斯底里》發行後，他們沒有浪費半點時間，馬上就開始錄製第五張專輯《亢奮》（Adrenalize）。

但史蒂夫·克拉克的酗酒問題愈來愈嚴重。樂團成員想盡一切辦法挽救他，像是在1989年，史蒂夫在明尼亞波利斯（Minneapolis）的表演結束後倒下，威豹就讓他進到戒酒診所，還請吉他技師馬文·摩提瑪（Marvin Mortimer）全天候看著史蒂夫。然而，這些努力都化為烏有。1990年8月，史蒂夫不得已向樂團請假半年，他的朋友似乎只能接受他的病情已無藥可救。1991年1月7日那晚，他與朋友丹尼爾·范·阿爾分（Daniel Van Alphen）上酒吧。隔天他的女友珍妮·狄恩（Janie Dean）到他家時，發現他倒在沙發上，已經沒有呼吸。後來在他體內發現了煩寧、可待因、嗎啡和酒精的成分。即興大師逝世時年僅30歲。威豹新專輯中有六首歌都是他做的。

182-183頁 綽號即興大師的史蒂夫·克拉克在威豹樂團的演場會中獨奏。

死人

[Dead，1969 年 1 月 16 日—1991 年 4 月 8 日]

尤拉尼莫斯

[Euronymous，1968 年 3 月 22 日—1993 年 8 月 10 日]

這是搖滾樂史上最晦暗的一段故事。如果金屬樂地獄存在，那肯定是在挪威。這是挪威黑金屬音樂其中一個始祖樂團：異教狂徒（Mayhem）的故事，敘述他們令人沮喪的專輯、暴力的表演、撒旦崇拜和瘋狂行為。樂團內的謀殺和自殺事件最後導致自我毀滅。

1984年，吉他手奧伊斯坦・翁石（Øystein Aarseth）創立異教狂徒，他較為人知的藝名是「尤拉尼莫斯」。樂團在1987年發行首張專輯《死亡粉碎》（Deathcrush）。樂團的立場與其他北歐金屬樂團相左，根據尤拉尼莫斯的說法，是其他樂團未大力宣傳死亡邪教而「有罪」。1000張《死亡粉碎》專輯在挪威立即銷售一空，揭開了樂團的演藝之路。1988年，鼓手揚・阿格西・布隆貝（Jan Axel Blomberg，藝名「黑爾漢默」[Hellhammer]）和主唱皮耶・印夫・烏林（Per Yngve Ohlin，藝名「死人」）加入了樂團。死人生性陰暗，因此選擇這個藝名，而他的一生也總是圍繞著死亡。他小時候遇到校園霸凌，導致內出血差點送命。此後，他經常說自己已經死了。他把自己的臉畫成黑白兩色，衣服要穿之前，會先埋在土裡，好讓自己看起來和聞起來都像死屍，他還說自己血管裡的血液已經停止流動。他寫信給異教狂徒要求徵試時，除了試唱帶。還附上

一隻釘在十字架上的老鼠。死人認為自己不屬於這個世界，連團員都怕他。但是他對黑金屬樂美學的極端詮釋讓樂團走紅，也引起歌迷的暴力行為。挪威媒體開始報導教堂遭到攻擊，以及發生在國內年輕人身上的怪異現象。黑金屬風靡全挪威。1990年，異教狂徒住進奧斯陸郊外森林裡一幢老房子，籌備他們的專輯《撒旦祕辛》（De Mysteriis Dom Sathanas，1994），這張專輯被認為是黑金屬樂的宣言。歌詞是死人在1987年以後寫的，內容幾乎都很病態。但他的演藝事業還沒真正開始就結束了。1991年4月6日，這個一心尋死的男孩在樂團的房子裡自殺。他割開自己的靜脈和喉嚨，再朝頭部開槍，還留下一張字條：「不好意思流這麼多血，再會。」他留下未完成的作品，莫名其妙地做出這項舉動，引發了更多晦暗的傳奇。首先發現屍體的是尤拉尼莫斯，他不但沒有立即報警，還跑到最近的商店去買相機，拍下屍體的照片，其中一張當作《黑暗心中的曙光》（Dawn of the Black Hearts，1995）私藏版演唱會專輯的封面。據說他將這位好友的大腦煮來吃，為了記念他，還用頭骨的碎片做成團員身上配戴的項鍊，並分給其他黑金屬樂團。為了錄完專輯，尤拉尼莫斯找來新的主唱，匈牙利籍的阿提拉・齊哈（Attila

Csihar）和新的貝斯手克里斯汀・瓦格・維格尼斯（Kristian Varg Vikernes，藝名「葛里希納克伯爵」[Count Grishnackh]），瓦格也組了一支單人樂團布爾森（Burzum）。但是瘋狂的行為依然持續著，因此專輯遲遲沒有發行。瓦格・維格尼斯過去曾因為計畫燒毀教堂而被捕，他和尤拉尼莫斯計畫要炸掉位在特隆赫母（Trondheim）的尼德羅斯大教堂（Nidaros Cathedral），還用這間教堂的照片當作專輯封面。起碼在1993年之前，兩人的交情好到人盡皆知。8月10日，瓦格・維格尼斯從卑爾根（Bergen）開了將近500公里到尤拉尼莫斯位在奧斯陸的家。他想釐清布爾森的錄音事宜，也不太滿意死寂獨立唱片公司（Deathlike Silence Productions，總部位在奧斯陸）的管理方式。或許還有其他原因導致兩人展開激烈地爭吵，瓦格拿刀刺了尤拉尼莫斯23刀。警方訊問他時，他宣稱自己是出於自衛，還說尤拉尼莫斯身上有很多傷口，都是爭吵時跌在碎玻璃上割傷的。他被判刑21年，警方在他家中找到超過140公斤的炸藥，可以說挪威地獄找到替死鬼了。《撒旦祕辛》發行時，還保留著死人的歌詞、瓦格・維格尼斯的貝斯部分，以及尤拉尼莫斯的吉他演奏。

185頁 1997年，異教狂徒發行私藏版專輯《向暗黑帝王致敬》（A Tribute to Black Emperors），封面上是死人和尤拉尼莫斯。
在一場訪問中，尤拉尼莫斯說他的好友會自殺，是因為無法忍受無關緊要的大眾，而且他認為樂壇充斥著虛偽又商業化的黑金屬樂團。

「死人受不了世界上的窩囊廢、潮人和假黑金屬據點，所以決定結束世俗的生活」

[尤拉尼莫斯]

A TRIBUTE TO THE BLACK EMPERORS

強尼‧桑德斯

[Johnny Thunders，1952 年 7 月 15 日—1991 年 4 月 23 日]

1991年，強尼‧桑德斯早已成為老骨董，不過就是昔日輝煌的搖滾樂手，因為放縱的生活而染上了典型的問題。他的故事就像1970年代早期紐約皇后區那群流浪兒一樣，創造並過著龐克的生活方式，以及伴隨而來的所有風險。他的音樂生涯始於1967年，以強尼‧華倫（Johnny Volume）（真名為小約翰‧安東尼‧簡查雷（John Anthony Genzale Jr.））的藝名在強尼與穿越馬路者樂團（Johnny and the Jaywalkers）裡表演。在接下來的幾年，強尼經常造訪布利克街（Bleecker Street）的沒人俱樂部（Nobody's），在那裡認識了亞瑟‧肯恩（Arthur Kane）和瑞克‧利維（Rick Rivets），並加入他們的女演員樂團（Actress）。1971年，又有三人加入樂團，分別是希爾文‧希爾文（Sylvain Sylvain，取代瑞克‧利維）、比利‧莫恰（Billy Mulcia）和大衛‧約翰森（David Johansen），團名也改為紐約娃娃（New York Dolls）。他們的第一場演唱會於1971年的耶誕夜在恩迪科特飯店（Endicott Hotel）舉行。到了1960年代，這座昔日的豪華飯店已變為罪犯、毒蟲與流浪漢的收容所。當時飯店員工向樂團提議，用一次演出換取一頓晚餐，揭開了70年代最頹廢的樂團的故事。這支樂團創造了一種硬式搖滾的形式，後來發展為龐克與重金屬。從墨瑟藝術中心（Mercer Arts Center）到東村（East Village）經常有變裝癖出沒的82俱樂部（Club 82），紐約娃娃的舞臺幾乎遍及整個紐約。他們成了邪典樂團，但他們前衛而低俗的生活方式卻嚇跑了那些拒絕跟他們往來的唱片公司。1972年，樂團為他們放縱的行為付出了慘痛的代價：他們首次到英國巡演時，鼓手比利‧莫恰還沒跟樂團一起錄製唱片就溺斃了，當年他才21歲。1973年，由傑利‧諾蘭（Jerry Nolan）接替莫恰，紐約娃娃發行了首張同名專輯，但只登上美國排行榜第116名。

民眾對這支樂團抱持兩極的看法，也有人很受不了他們。根據《克林》雜誌（Creem）1973年進行的民調，這個樂團同時獲選為年度最佳和最差樂團。隔年，他們找來喬治‧莫頓（George Morton）擔任製作人，他在60年代推出香格里拉（Shangri-Las）等女子團體而為人所知。樂團後來發行了專輯《太多太快》（Too Much Too Soon），在排行榜上的排名卻掉得更低。最後，他們將所有希望都寄託在麥爾坎‧馬克賴倫身上，他很擅長以聳動的手法來進行宣傳，儘管這一套對性手槍（Sex Pistols）樂團很管用，用到紐約娃娃上卻徹底失敗。馬克賴倫讓團員展開迷你巡演，在紐約市五個行政區舉辦五場演場會，他們身穿紅色皮衣，在巨大的蘇聯國旗前表演，還找來叫做電視樂團（Television）的新團體作陪。就在那個時候，桑德斯決定離開紐約娃娃。他們的前兩張專輯至今仍是搖滾史上最重要的邪典專輯，見證了樂團的自我毀滅。

1975年，強尼、傑利‧諾蘭、華特‧路爾（Walter Lure）和理查‧黑爾（Richard Hell，幾個月後離開樂團，由比利‧瑞斯〔Billy Rath〕接替）合組傷心人樂團。一個新的樂團就此誕生，這次甚至比紐約娃娃更前衛。1976年12月1日，傷心人樂團登陸英國，手中只有單程機票，沒有工作證，連危險的海洛因成癮問題和染上毒癮的追星族南西‧史班秦也一併帶去。在這場無政府主義巡演（Anarchy Tour）中，他們與衝突（Clash）、性手槍和詛咒（Damned）等樂團在一連串的演唱會中一起表演，讓龐克風靡整個英國。但是很多人都認為，他們也讓許多英國樂團走向毀滅，因為他們既年輕又單純，無法應付傷心人樂團的海洛因成癮問題，以及南西‧史班秦的瘋狂行徑。南西本來追著傑瑞‧諾蘭到倫敦，卻相中了席德‧威瑟斯。傷心人在1977年一整年都待在英國，錄製他們唯一一張專輯《L.A.M.F》，並展開另一次巡演，之後就因為放縱的生活、團員間的競爭與不和而解散。強尼留在倫敦錄製專輯《如此孤單》（So Alone），並用強尼‧桑德斯叛軍（Johnny Thunders Rebels）與活死人（The Living Dead）的藝名，在地下酒吧俱樂部籌備了一系列的演唱會，參與的音樂人包括解散的性手槍團員席德‧威

187頁 強尼‧桑德斯是紐約龐克樂壇其中一個代表人物。1971年，他組了紐約娃娃樂團，1975年又組了傷心人樂團。三年後，他以個人歌手的身分發行第一張專輯《如此孤獨》（So Alone）。他的最後一張專輯是《抄襲者》（Copy Cats，1988）。「很多人愛我，很多人恨我──沒有人介於中間，這就是我想要的。」

瑟斯、史帝夫‧瓊斯和保羅‧庫克(Paul Cook)、瘦李奇樂團(Thin Lizzy)的菲爾‧萊諾特(Phil Lynott)、小臉樂團(Small Faces)的史帝夫‧馬瑞特(Steve Marriott),以及偽裝者樂團的克莉希‧海德。發行《如此孤單》之後,強尼似乎不想再過這種恣意妄為的生活,並聲明他已經回美國結婚生子了。但是之後他搬到底特律,與MC5樂團的韋恩‧克來默(Wayne Kramer)結識,他們合組幫派戰爭樂團(Gang War)。他短暫嘗試與太太茱莉(Julie)過過平靜的正常生活,卻沒辦法持久。1979年,強尼與幫派戰爭重回舞臺,兩年後在紐約落得身無分文,但他總是有辦法再度復出。1982年,他繼續他的搖滾之旅,與英國龐克樂壇的朋友在倫敦表演(還曾因持有毒品而被捕)。為了慶祝30歲生日,他在紐約的爾文廣場(Irving Plaza)舉辦演唱會,之後和新女友蘇珊‧布朗韋斯特(Susanne Blomqvist)飛去瑞典,重聚傷心人樂團,展開一連串的歐洲和日本巡演。他在接下來的幾年繼續表演,既沒有房子,也無法和蘇珊建立穩定的生活。他在北歐、英國和美國各地表演,不斷地更換樂團(最後幾次是和傑瑞‧諾蘭與性手槍樂團的葛蘭‧麥特拉克合組的樂團)。這段時間,他與珮蒂‧佩樂丁(Patti Palladin)翻唱了一些歌曲,但只錄了《順其自然》(Que Sera Sera)與《山寨品》(Copy Cats)兩張專輯。

他充滿冒險與放縱的生活成為傳奇。倫敦一位醫生以美沙酮代療法改善他的海洛因成癮,之後幾年,強尼每兩個月就會飛去英國就醫。他人生的最後四個月過著馬不停蹄的生活:1991年和他的新樂團在巴黎和日本表演,然後又到泰國、經過倫敦,再飛到德國與死褲子樂團(Die Toten Hosen)錄製他最後一首歌:〈注定失敗〉(Born to Lose)的翻唱版。他在4月22日抵達紐奧良,住進聖彼得旅館(St. Peter Guest House)的37號房。他那時已經38歲了,正在認真戒掉海洛因,但他還有一個祕密:他患了白血病。1991年4月23日,他被發現以胎兒姿勢死在一張桌子底下。警方立即結案,宣布強尼死於吸毒過量。除了他以外,許多毒蟲都會跑到紐奧良尋死,他的死卻立即引發神祕的聯想。強尼的傳記作者妮娜‧安東尼亞(Nina Antonia)說,他血液中的毒品濃度沒有高到足以致死。此外,強尼的護照、衣服和皮夾都失蹤了;他的朋友說,有人為了偷走他手邊大量的美沙酮而殺了他,但警方從未重啟這個案子。住在隔壁房的歌手威利‧迪‧威勒(Willy De Ville)告訴媒體,強尼‧桑德斯死時手中握著吉他,這很明顯是出於對他的敬意而編造的謊言。但有件事是千真萬確的:幾乎沒有其他音樂人像強尼‧桑德斯一樣,過著這麼搖滾的一生。

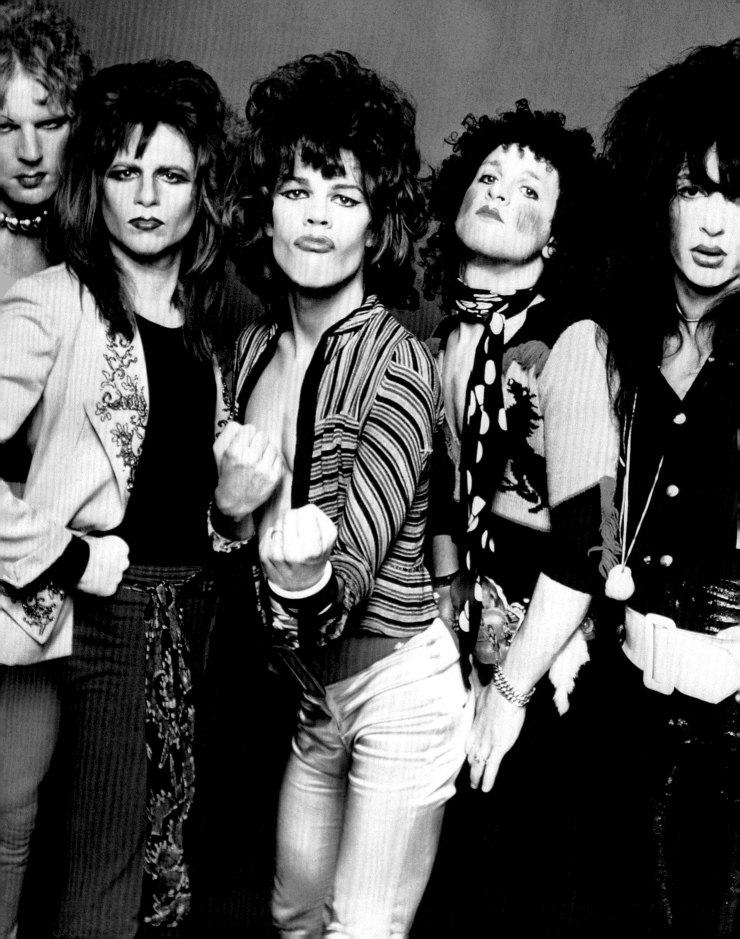

佛萊迪‧摩克瑞

[Freddie Mercury，1946 年 9 月 5 日—1991 年 11 月 24 日]

「親愛的，人生最重要的是活得精采。只要活得精采，我不在乎活多久。」佛萊迪‧摩克瑞代表了皇后樂團無窮的創作力，也是偉大的全球搖滾明星。在他20年的演藝事業裡，代表著他那個時代的精神。佛萊迪‧摩克瑞活在具有60年代末期精神的倫敦，在華麗搖滾的時代出道。他在70年代初期寫下代表作〈波西米亞狂想曲〉（Bohemian Rhapsody）時，發揮了最精湛的技藝。之後他帶領皇后樂團進入70年代中期的硬式搖滾和80年代的流行音樂，使用電音和影片，自己研究混合所有的藝術形式，一頭栽進未知的領域。他作為主唱的功力無人能及，他一邊充分享受人生，一邊讓皇后樂團成為搖滾史上最偉大的現場演唱樂團。曾有人問他是否享受成名的滋味，他答道：「這是我唯一知道的生活方式，對我來說這才正常，就像每天中樂透一樣。」

佛萊迪‧摩克瑞喜歡帶給人驚喜，他喜歡唱歌、喜歡享受生活，也喜歡過著全球巨星的生活。他為了求生意志付出極大的代價：「如果我連這個也做不好，我什麼都不能做……我不會煮飯，也不擅長做家事。我想要一直成功、一直寫好聽的歌和一直墜入愛河。」1987年，佛萊迪‧摩克瑞被診斷出得到愛滋病，他決定用工作到最後的方式來面對疾病。在生命中的最後幾年，他往返於倫敦肯辛頓（Kensington）的花園小屋（Garden Lodge）和蒙特霍的湖景別墅間，別墅離皇后樂團錄製《奇蹟》（The Miracle）和《譏諷》（Innuendo）最後兩張專輯和在他死

後發行的《天堂製造》（Made in Heaven）的山地錄音室（Mountain Studio）只有幾步路的距離。他與幾位值得信任的朋友維持密切的關係，包括造型師黛安娜‧摩思莉（Diana Mosley）、他的個人助理彼得‧弗瑞史東（Peter Freestone）和喬‧范那立（Joe Fanelli）、初戀情人瑪莉‧奧斯汀（Mary Austin）和伴侶吉姆‧赫頓（Jim Hutton）。佛萊迪曾直言不諱地要他們每個人都做好最壞的心理準備，還要他們在他死後繼續好好生活。佛萊迪‧摩克瑞直到最後都堅持做自己，過著奢侈浮誇的生活。他在蒙特霍另外買了一間公寓，雖然他很清楚自己沒機會住在那裡，還是用心裝潢。彼得‧弗瑞史東事後回憶，摩克瑞明白自己即將死去，也已接受了這個事實。弗瑞史東還說，他難以想像佛萊迪‧摩克瑞年老的模樣。在正常情況下，蒙特霍可能是個無聊至極的地方，佛萊迪卻在這裡找到他終其一生所追求的寧靜，並寫下他最後兩首歌〈冬天的故事〉（A Winter's Tale）和〈母愛〉（Mother Love），歌中描繪一個浪漫的靈魂悲傷而勇敢地緊抓住一分一秒流逝的生命。他從離開伊林藝術學院（Ealing Art College）以來第一次重拾畫筆，在倫敦家中畫一些抽象水彩畫，也為他的貓畫肖像。他維持一貫的行事作風，以華麗而出乎意料的方式步下生命的舞臺。皇后的最後一首單曲是〈表演仍要繼續〉（The Show Must Go On），而他最後一次露面是在〈這就是我們的生活〉（These Are the Days of Our Lives）的音樂錄影帶

中，他看起來既脆弱又空靈，幾乎就要消失了。他的部分是他事先獨自錄好的，但最後一幕他也沒缺席，還是向歌迷輕聲道出「我依然愛著你們」，之後又以戲劇化的姿態消失。1991年11月23日，他發表以下的聲明：「經過過去兩週媒體大幅的報導揣測，我在此證實我已被驗出HIV陽性與愛滋病。為了保護周遭親友的隱私，我之前都認為沒有必要公開。然而，現在該讓我在世界各地的朋友與歌迷知道真相了。我希望大家能和我、我的醫生與全世界的人一起對抗這種可怕的疾病。我一向很注重隱私，大家都知道我不太接受訪問，我會繼續遵守這項原則，請各位諒解。」

隔天，1991年11月24日週日晚上7點，佛萊迪‧摩克瑞的支氣管肺炎突然發作，才45歲就離開人世。11月27日，在艾爾頓‧強等親朋好友參加完私人葬禮後，他的遺體被火化。葬禮以他父母信奉的拜火教儀式進行，播放的則是艾瑞莎‧富蘭克林翻唱的〈你有個好朋友〉（You've Got a Friend），以及蒙塞拉‧卡巴耶（Montserrat Caballé）演唱威爾第（Verdi）的歌劇《吟遊詩人》（Il Trovatore）中的詠嘆調〈愛情乘著玫瑰色的翅膀〉（D'amor sull'ali rosee）。佛萊迪將大部分的財產都用來對抗愛滋，主要捐給了特倫斯‧希金斯信託（Terence Higgins Trust）。後來皇后發行收錄〈波西米亞狂想曲〉與〈這就是我們的生活〉兩首歌的單曲，一週內就賣出10萬張，衝上排行榜第一名，銷售所得超過100萬英鎊。

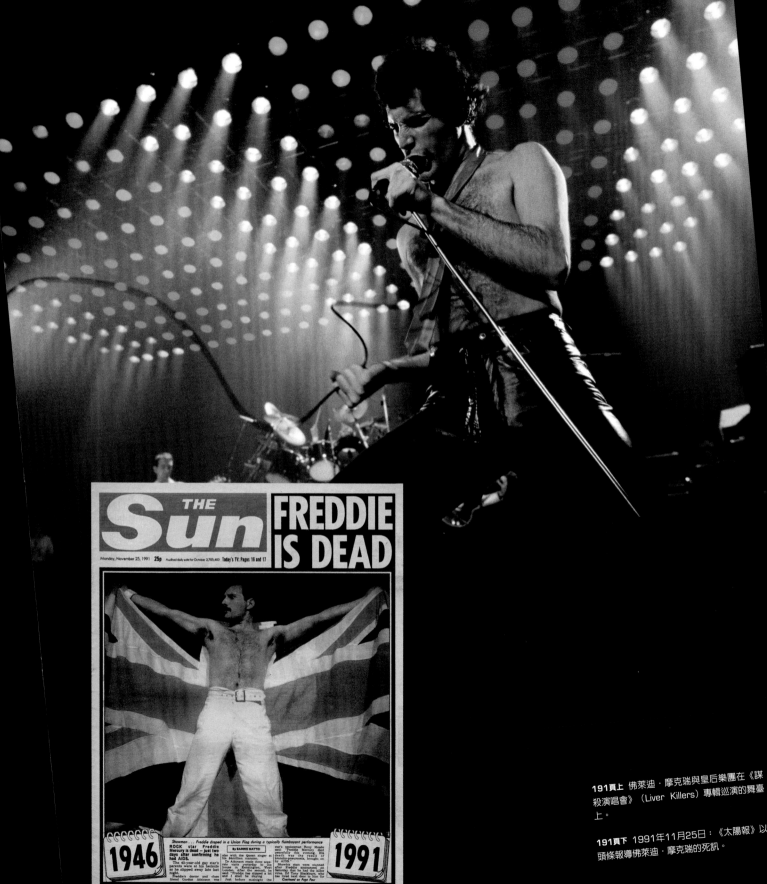

191頁上 佛萊迪・摩克瑞與皇后樂團在《謀殺演唱會》（Liver Killers）專輯巡演的舞臺上。

191頁下 1991年11月25日：《太陽報》以頭條報導佛萊迪・摩克瑞的死訊。

據說只有瑪莉·奧斯汀知道他的骨灰在哪裡。由於佛萊迪在英國沒有立墳墓或紀念碑，每到他的生日和忌日，歌迷就會聚在他的故居花園小屋前，那裡現在是瑪莉·奧斯汀的住處。摩克瑞唯一一座紀念人像位在蒙特霍日內瓦湖的岸上，出自伊蕾娜·瑟蕾卡（Irena Sedlecka）之手。在1991年年底，皇后發表了正式聲明：「失去最偉大也最親愛的家族成員，我們悲痛欲絕。我們很難過他竟然在創作的巔峰期溘然離世，但他勇敢地面對愛情與死亡，令我們非常驕傲。我們很榮幸能和他共度那些精采時刻。我們會盡快以他一貫的風格來慶祝他的一生。」這個願望後來便實現了。在溫布利球場（Wembley Stadium）舉行的佛萊迪·摩克瑞紀念演唱會是90年代最令人印象深刻的活動之一。布萊恩·梅（Brian May）、羅傑·泰勒（Roger Taylor）和約翰·迪肯（John Deacon）親自聯絡各個音樂家和樂團，他們於1992年3月27日聚集在倫敦牧羊人叢林區（Shepherd's Bush）的錄音室，首度在佛萊迪缺席的情況下演奏，之後又到柏克夏（Berkshire）的布雷錄音室（Bray Studio）等候他們邀來的賓客。這些人都是一時之選，包括大衛·鮑伊、安妮·藍妮克絲（Annie Lennox）、槍與玫瑰（Gun N' Roses）、金屬製品、極限（Extreme）、威豹、艾爾頓·強、喬治·麥可（George Michael）、羅伯·普蘭特（Robert Plant）、米克·朗森（Mick Ronson）、湯尼·艾歐米（Tony Iommi）、伊恩·杭特（Ian Hunter）、鮑伯·吉道夫（Bob Geldof）、席爾（Seal）、麗莎·史坦菲爾（Lisa Stansfield）、保羅·楊、蘇奇洛（Zucchero）與麗莎·明妮莉（Liza Minnelli）。1992年4月20日，國際搖滾和流行巨星聚集在溫布利球場，慶祝佛萊迪·摩克瑞的藝術與生命，在場的10萬人都注視著巨大舞臺上方那隻13公尺高的鳳凰。演唱會開始後經過7個多小時，舞臺上的燈光才熄滅，全球有超過10億名觀眾透過電視直播觀賞。布萊恩·梅在給皇后歌迷俱樂部的一封信中，寫了以下的感念文：「佛萊迪將音樂和朋友視為他的一切，為他們奉獻身軀和靈魂。佛萊迪、他的音樂和他驚人的創作力將永遠不朽。」佛萊迪·摩克瑞本人的話，為他輝煌的演藝事業下了最佳註解：「如果這一切必須重來，有何不可？但我的做法會略為不同。」

192-193頁 1986年7月11日，倫敦：佛萊迪·摩克瑞在溫布利球場表演，8萬張票在3小時內就售完。摩克瑞被問及成名時曾說：「這是我唯一知道的生活方式，對我來說這才正常，就像每天中樂透一樣。」

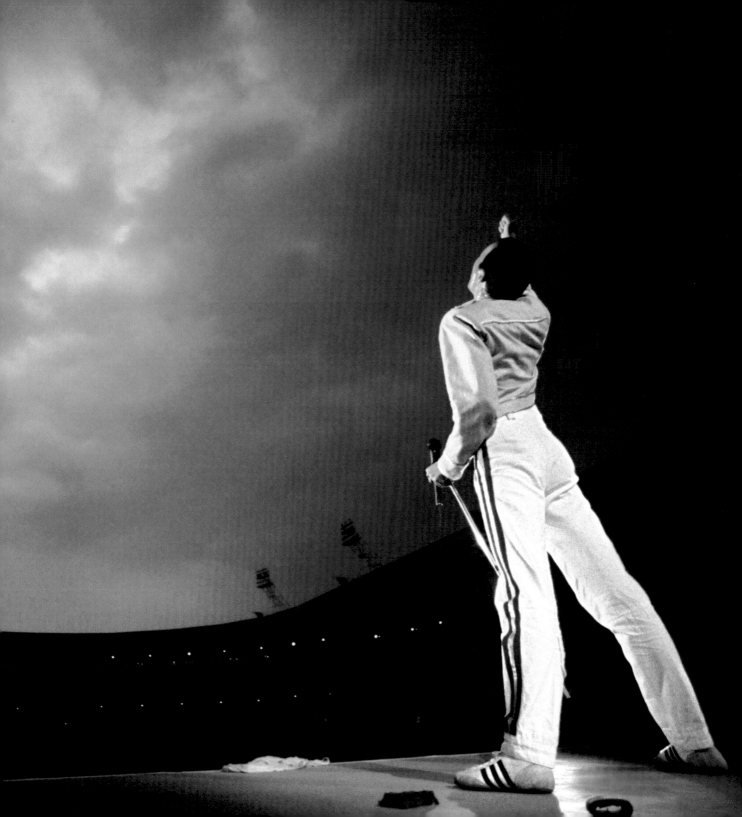

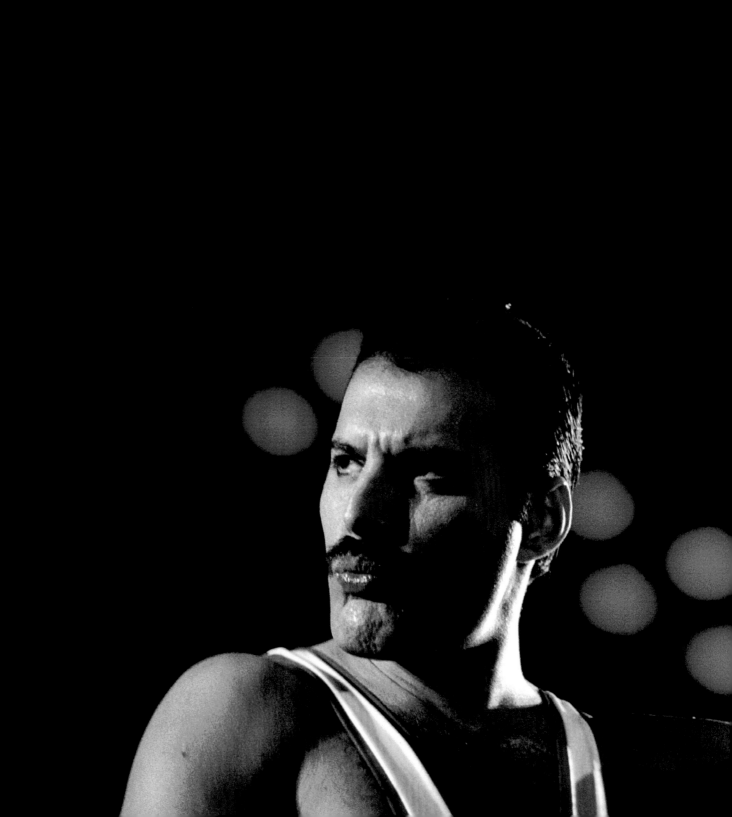

OF ROCK

Music world is in mourning for Queen's superstar singer

FREDDIE'S NIGHTMARE Pages 2-3

agonising two-year battle against AIDS last night.

He died at his £4 million London home a gaunt shadow of the flamboyant singer who had taken the pop world by storm.

● Freddie, 45, had confessed at the weekend that the years of one-night stands had caught up with him — and that he was HIV positive.

The final curtain was one the Queen singer had long feared. He was a self-confessed bi-sexual and three of his former gay lovers had died of AIDS.

● It was a lonely end for Freddie, who always claimed to be one of the loneliest men in the world. The whole rock world was in mourning last night over the loss of a true superstar.

「有誰敢戴上佛萊迪‧摩克瑞的王冠？」

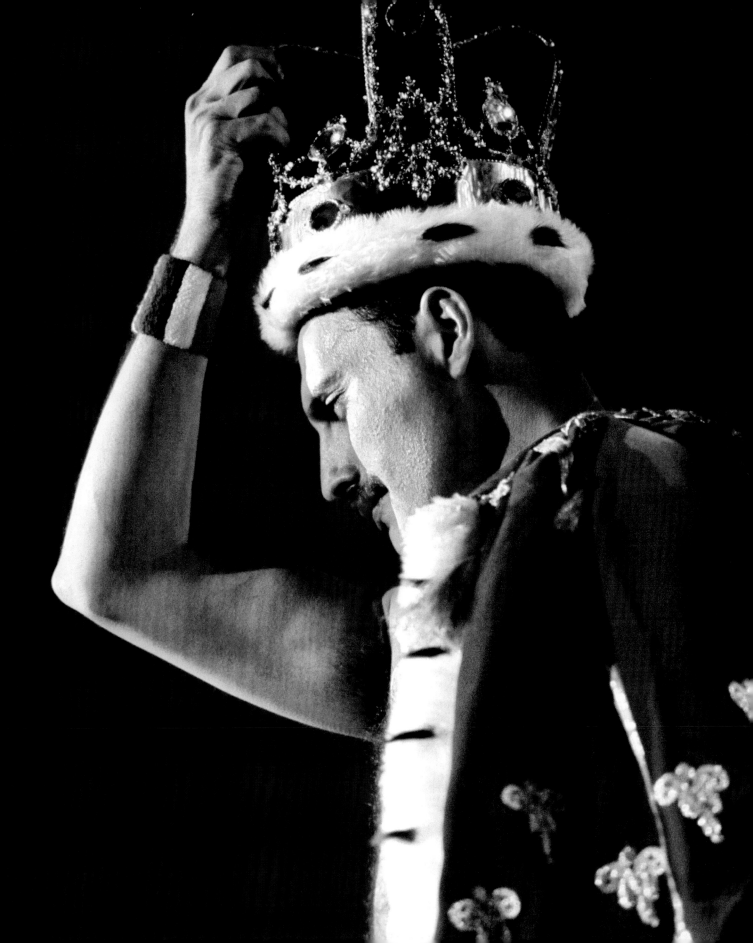

科特 · 柯本

[Kurt Cobain，1967 年 2 月 20 日—1994 年 4 月 5 日]

「我希望有人能為我指點迷津，當我對他掏心掏肺地解釋至今25年左右，所有糾纏著我的不安全感時，他不會讓我覺得自己像個怪胎。」閱讀科特·柯本的日記和寫在線圈筆記本、飯店便條紙，甚至是餐廳菜單上的數百頁文字，便能一窺他的內心世界。他在巡演時寫下的想法，就像一幅幅困惑又混亂的心情寫照。然而，這些文字清楚地表現出另一種感受，他無法認同一個嚴苛又難以理解的世界。而他向來如此。

科特出生於華盛頓州亞伯丁（Aberdeen），他稱這個地方是「缺乏文化的筏木工貧民窟」。他從不覺得自己被接納，他七歲時就離異的父母沒有接納他；在學校因為和同性戀做朋友而不被同學接納；也不被這個希望他表現「正常」的社會所接納。他的阿姨給了他第一把吉他和披頭四的前三張唱片，加上他之後接觸到龐克和經典搖滾，讓他發展出另類的音樂風格。他喜歡演奏、參加演唱會、寫歌和畫畫，但是在結識麥爾文樂團（Melvins）的巴茲·奧斯本（Buzz Osborne）和戴爾·克洛瓦（Dale Crover）之後，他決定成為一名歌手。對他來說，龐克搖滾象徵著自由，可以讓他忘掉亞伯丁。他在畢業前幾週離開了學校，還被媽媽趕出家門。他試過找工作，後來擔任麥爾文樂團的道具管理員。1985年，他在麥爾文的排練廳認識另一個龐克搖滾樂迷克里斯特·諾弗塞利克（Krist Novoselic），並與他合組超脫樂團（Nirvana）。他們試用了多位鼓手，最後選上查德·錢寧（Chad Channing）。超脫在1989年推出首張專輯《漂白》（Bleach），這張原始而喧鬧的專輯只花了40個小時便錄製完成，由開啓西雅圖樂壇的獨立唱片公司次流行唱片（Sub Pop Records）發行。專輯名稱取自一張請毒品吸食者用漂白水消毒針頭的美國愛滋病防治海報，因為科特認為這種內容可以拯救人類。「1987年，我在亞伯丁第一次吸食海洛因。」科特在日記裡寫道，「[……]我跟音速青春樂團（Sonic Youth）從第二次的歐洲巡演回來時，就決定每天吸食海洛因。因為過去五年來，我的胃都痛到讓我想自殺。[……]我想說我已經感覺像個毒蟲了，乾脆真的變成毒蟲。」

1990年4月，超脫樂團和製作人布奇·維格（Butch Vig）開始在威斯康辛州麥迪遜（Madison）的智慧錄音室（Smart Studio）籌備第二張專輯。此時出現了一些變化，超脫樂團離開了次流行唱片公司，和大型的格芬唱片（Geffen Records）簽約，這家公司還讓他們使用加州凡奈斯（Van Nuys）的聲音之城錄音室（Sound City Studios）。查德·錢寧不再擔任樂團鼓手，由戴夫·格羅爾（Dave Grohl）接替，為樂團加添了力量與精確度，新的編曲也讓超脫粗糙而憤怒的音樂更加引人入勝，促成一張真正稱得上是硬核龐克搖滾的專輯：《從不介意》（Nevermind）。專輯發行後立即席捲整個世代，歌迷視它為主流的流行樂專輯，改變了90年代對的音樂想法。《從不介意》在1991年9月24日發行，短短兩週內就賣出40萬張。1992年1月，它擠下麥可·傑克森（Michael Jackson）的《危險之旅》（Dangerous），登上美國告示牌排行榜第一名。這張專輯的封面相當著名，除了公開反對現代社會的物質主義，也是在諷刺自己的樂團突然決定不走獨立音樂。柯本說《從不介意》走紅一事讓他思考了很多，但還是沒有結論，他覺得至少這張專輯比當時很多垃圾音樂還要好。在商業產品盛行的時期，超脫樂團宣布重拾簡單粗糙的和弦和真誠的歌聲，回到搖滾純淨而沙啞的本質，真誠地表達並昇華痛苦和煎熬。

但是科特·柯本卻沒辦法那樣做。成功能夠毀掉一個人。他並沒有預備好要讓數百萬人窺探他的隱私，他總覺得自己格格不入：「我被迫成為一個深居簡出的搖滾明星。」樂評認為超脫樂團的歌曲描繪出一個不安的世代，他們沒有理想、幾乎不抱希望，又受到憂鬱症的威脅。但是柯本說，他沒有想要透過歌詞傳達任何意思，他認為這些歌「充滿了矛盾」。對他而言，他的音樂並不能代表他的世代，那也不是他的初衷，只不過

199頁 1987年，科特·柯本與克里斯特·諾弗塞利克在華盛頓州亞伯丁成立超脫樂團。他們在1989年發行首張專輯《漂白》，之後是《從不介意》（1991）與《母體》（1993）。其中《從不介意》的銷售量超過3000萬張。

[198/199]

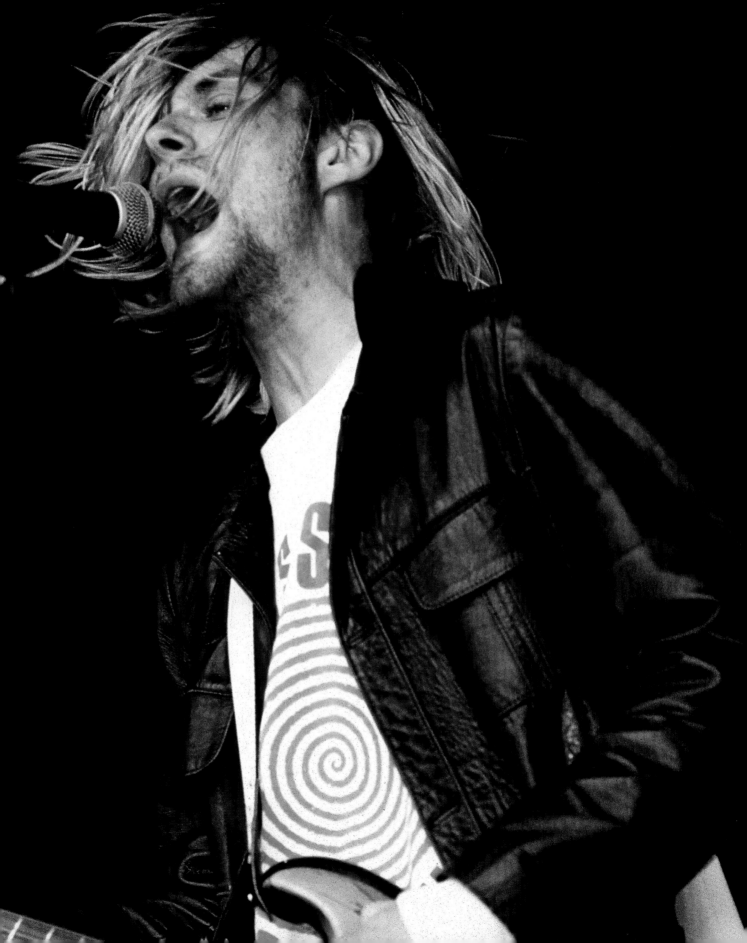

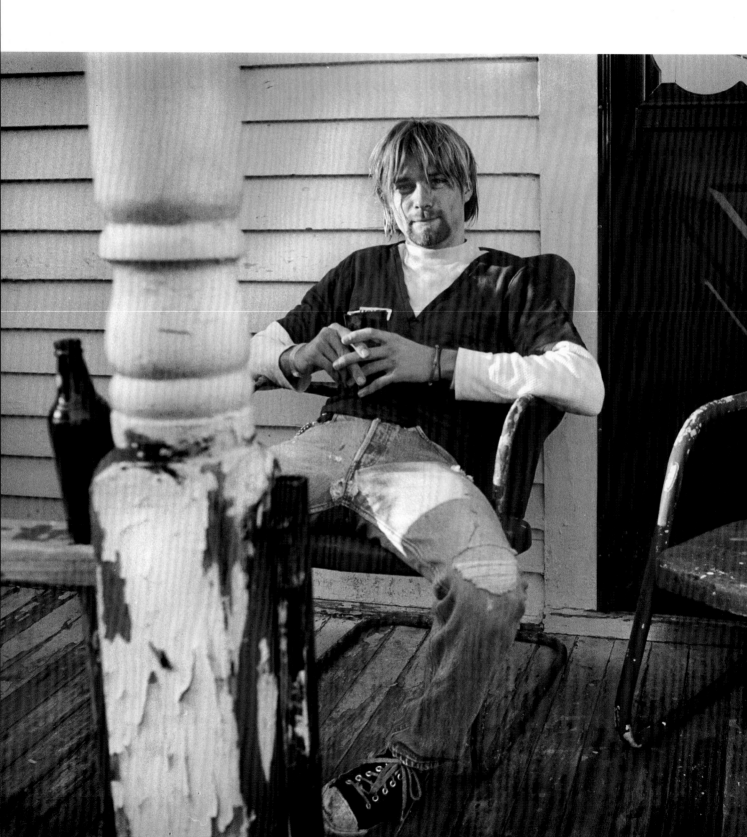

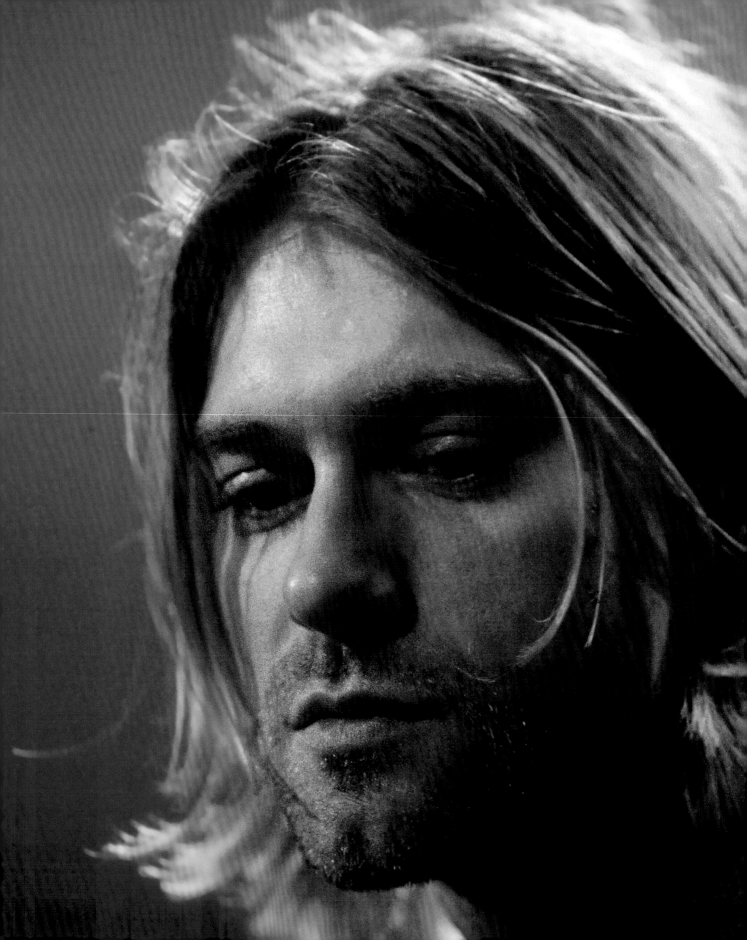

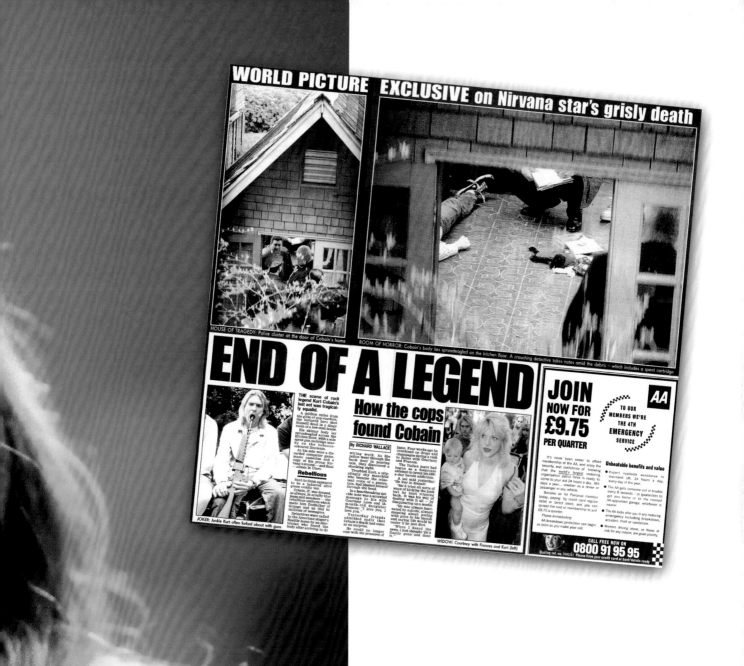

202-203頁　在1993年11月18日的《不插電》（Unplugged）專輯演唱會中，科特‧柯本在紐約的索尼音樂錄音室（Sony Music Studios）錄製音樂錄影帶。科特‧柯本死後過了7個月，《MTV不插電》（MTV Unplugged in New York）專輯於1994年11月1日發行，登上了美國排行榜冠軍，一共賣出500萬張。

203頁　《西雅圖時報》（Seattle Times）記者湯姆‧里斯（Tom Reese）為科特‧柯本的遺體拍下歷史性的照片。

其中的一部分。他只是將千百個像他一樣的年輕人的怒吼譜成音樂，表達出很多人都有的焦慮感，因此在世界各地引起了共鳴。「我只是在為自己發聲，」他說，「剛好有一群人很在意我要表達的內容。有時候我會覺得這樣很可怕，因為我也和多數人一樣很迷惑。」《從不介意》的成功讓他的生命開始走向終點。科特被困在演藝圈的機制裡，他自認為是一個很單純的歌手，卻被迫出賣自己，他覺得他遭到利用和濫用。在超脫樂團第三張專輯《母體》（In Utero）中，有一首歌就叫〈強暴我〉（Rape Me）。樂團在明尼蘇達州坎農弗斯（Cannon Falls）一間偏遠錄音室裡，只花了短短兩週就錄完這張專輯。專輯製作人是史帝夫・阿比尼（Steve Albini），柯本最喜愛的小妖精樂團（Pixies）就有一張重要專輯《衝浪者羅沙》（Surfer Rosa）是他所製作的。《母體》專輯成為巨星樂團演奏獨立音樂精神的典範，錄音費用由超脫自掏腰包，直到工作完成，他們才將專輯的事告訴格芬唱片公司的管理階層。科特也想給這張專輯取一個充滿破壞力的標題：「我恨我自己而且很想死」。

《母體》在1993年9月13日發行。柯本說：「我們覺得這張專輯的銷售量可能還不到上一張的四分之一，即使如此也完全沒關係，因為我們真的很喜歡這張唱片。」事實上，這張專輯卻登上排行榜冠軍，一共賣出500萬張。柯本怎麼樣都無法擺脫成功帶來的破壞力，他將內心最深處的感受寫成歌曲，卻眼睜睜看著它們變成大家商品，他無法繼續忍受這種矛盾。超脫樂團於1994年3月1日在慕尼黑進行最後一次表演，四天後在羅馬的怡東酒店（Hotel Excelsior），柯本因為配著香檳服用羅眠樂而陷入昏迷。這究竟是一場意外還是企圖自殺？已經沒有任何東西值得他繼續活著，連他和妻子柯妮・勒芙（Courtney Love）生的女兒法蘭西絲・賓（Francis Bean）都沒辦法留住他。他與妻子的關係波折不斷，經常被媒體拿來炒作，甚至引發了暴力衝突，也讓他愈來愈痛苦。1994年3月25日，柯妮與男友狄倫・卡爾森（Dylan Carlson）說服科特開始戒毒。3月30日，科特進入洛杉磯的出埃及復康中心（Exodus Recovery Center），只待了兩天就搭機逃到西雅圖，之後便行蹤不明。科妮雇用徵信社調查，才知道他跑到華盛頓湖大道東171號，也就是他在西雅圖郊區一個高級社區的別墅。他躲在車庫上方的溫室裡，用雷明登（Remington）M-11來福槍朝自己的頭部開槍。

1994年4月8日早上，一位電工到那裡修理警報系統時，發現了他的遺體，法醫說柯本當時已經死亡三天。他的遺體旁留了一張字條給他兒時的幻想朋友包達（Boddah），這又最後一次顯明他有多麼不正常。科特曾寫說，他已經有很多年都對聽歌和寫歌缺乏熱情了。他感到很內疚，不想繼續欺騙歌迷，讓他們以為他很享受在其中。「我真的過得很好，我也為此心存感激。但是從七歲起我就痛恨所有的人，只因為對其他人來說，跟人相處和展現同情心好像很容易。我想，可能只是因為我太愛大家，也很同情大家。我打從灼熱噁心的胃部深處，感謝大家過去幾年來給我的信件和關心。我很像一個陰晴不定、喜怒無常的小嬰兒！我已不再擁有熱情，所以請記住，與其苟延殘喘，不如從容燃燒。」

205頁 「我希望有一天全世界的年輕人都具有世代團結的意識。我喜歡只靠著真心誠意，做出風險極大的選擇。
我喜歡真誠，但我缺乏真誠。這些不是至理名言，而是為了我沒讀書、缺乏靈感、不斷追求感情，
以及對許多和我同年齡的人感到有點丟臉的免責聲明。這甚至連詩都稱不上，只是一堆狗屁，就像我一樣。」—科特・柯本

[204/205]

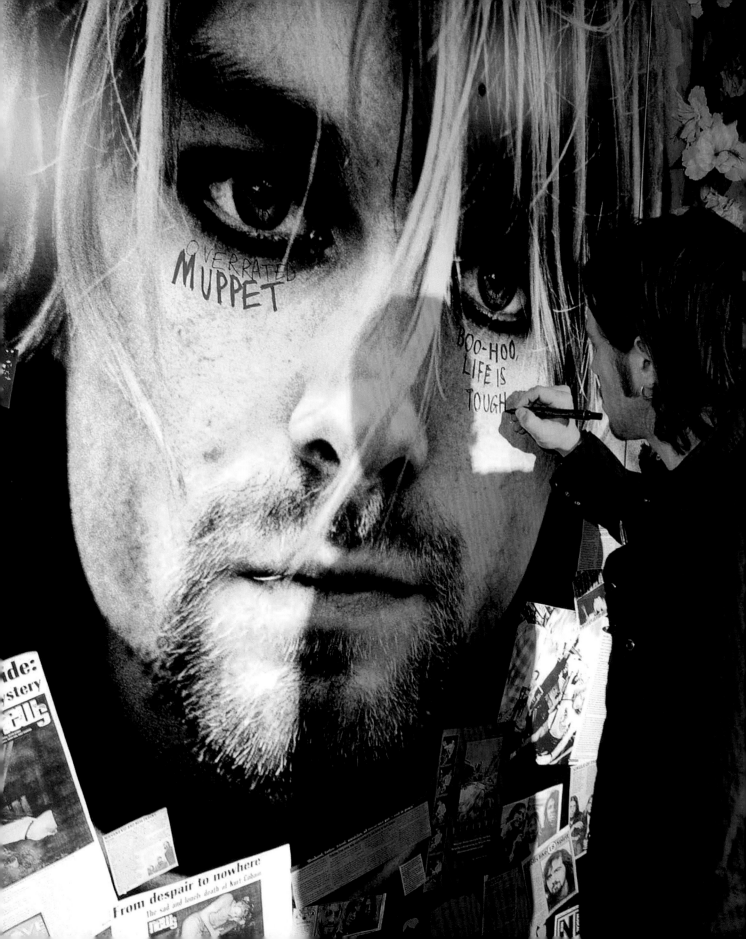

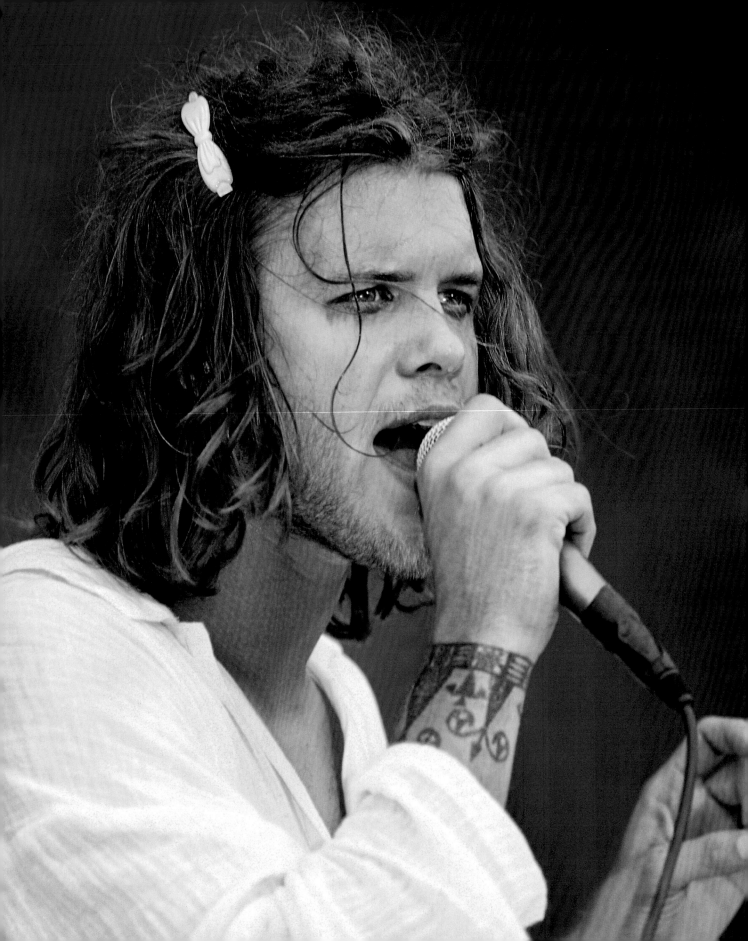

夏儂‧胡恩

[Shannon Hoon，1967 年 9 月 26 日—1995 年 10 月 21 日]

理查‧夏儂‧胡恩在1985年寫下他的第一首歌〈改變〉（Change），那年他只有18歲：「當你覺得不值得活下去時／你要站起來看看四周／再仰望天空。[⋯⋯]生活艱困時，你就必須改變。」夏儂‧胡恩是一名來自印第安那州的男孩，他曾在史帝夫基頓樂團（Styff Kytten）裡唱歌。他的姊姊安娜（Anna）從學生時期就認識槍與玫瑰的歌手艾克索‧羅斯（Axl Rose），夏儂就是靠著那首歌和姊姊的這段友誼，展開了他的搖滾樂手生涯。1989年夏儂‧胡恩搬到洛杉磯，一天晚上，他在派對中演奏〈改變〉時，認識了另外兩位樂手布萊德‧史密斯（Brad Smith）和羅傑斯‧史蒂芬（Rogers Stevens）。他們找夏儂一起演奏，1990年代獨立搖滾樂壇前途無量的盲瓜樂團（Blind Melon）就此誕生。

這個時候夏儂已經和艾克索‧羅斯交上了朋友。羅斯在錄製槍與玫瑰雙專輯《運用幻象I和II》（Use Your Illusion I and II）時，邀請他到錄音室。夏儂和羅斯一起錄了幾首歌，也在當年最受歡迎的單曲〈別哭〉（Don't Cry）的影片中露臉。

盲瓜準備好要成為美國獨立搖滾樂的新秀，卻遇到了一個麻煩：夏儂‧胡恩危險的毒癮問題。他為了尋找靈感，混用迷幻劑和大麻，也吸食海洛因和古柯鹼，成名後問題更加惡化。1992年，盲瓜搬到北卡羅來納州達蘭（Durham）的一間房子，錄製他們首張同名專輯。當中收錄的第一首歌〈沒雨〉（No Rain）中，那個關於孤獨和贖罪的超現實故事，深深吸引著X世代的聽眾，讓《盲瓜》專輯衝上美國排行榜第三

名。專輯發行後，樂團立即展開將近兩年的巡演，夏儂也變得無法無天。1993年10月在奧蘭多（Orlando）的一場演唱會上，為了表示對藍尼‧克羅維茲（Lenny Kravitz）的支持，他在臺上抽大麻，之後在溫哥華還因為小解在一位觀眾身上而被捕。1994年，他在伍茲托克音樂節表演結束時，因為吸食迷幻藥呈現呆滯狀態，竟然將鼓扔向觀眾。同一年，他又在告示牌音樂獎（Billboard Music Awards）攻擊一位保全人員。

逮捕、放縱、混亂——胡恩過起了迷幻搖滾歌星的生活，而且似乎停不下來。這種情況起碼維持到1995年7月他女兒妮可‧布魯（Nico Blue）出生為止。盲瓜準備發行第二張專輯《濃湯》（Soup）時，夏儂決定戒毒。他實施戒毒計畫，計畫結束後，還請一位私人戒毒顧問全天候待在他身邊。他這次似乎可以戒掉毒癮。但是為了宣傳《濃湯》專輯，樂團不得不展開巡演。儘管顧問堅決反對，樂團還是出發了。1995年10月21日早晨，夏儂在28歲死於紐奧良。盲瓜安排好要在提皮提那俱樂部（Tipitina's Club）表演，一位道具管理員到巡演巴士上，想叫醒夏儂去試音。但夏儂卻沒有醒來，他已經死於意外過量吸食古柯鹼。而幾天以前，他才剛開除他的戒毒顧問。

這位來自印第安那州的男孩長眠於代頓墓園（Dayton Cemetery）。而墓碑上的墓誌銘，正是他第一首歌〈改變〉的歌詞。

206頁 紐約州索哲提斯（Saugerties）：在1994年的伍茲托克音樂節期間，夏儂‧胡恩在盲瓜的時段中表演。

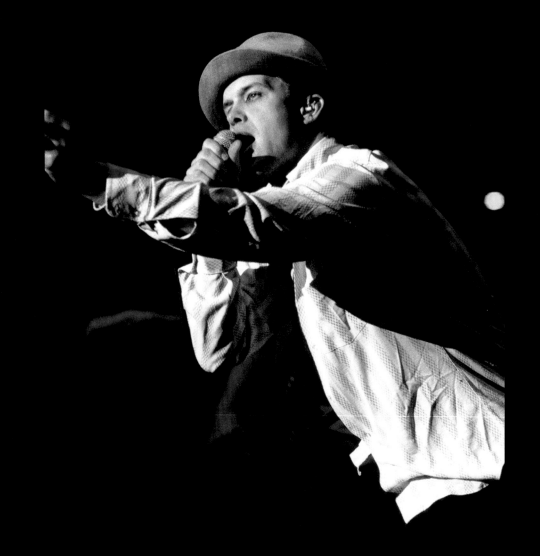

「夏儂‧胡恩於週六死在紐奧良停車場的樂團巡演巴士上。」

《紐約時報》

傑夫・巴克利

[Jeff Buckley，1966 年 11 月 17 日—1997 年 5 月 29 日]

1994年，《恩典》（Grace）專輯一發行，旋即成為搖滾樂史上不可或缺的一部分。帥氣非凡又躁動不安的歌手傑夫・巴克利在這一年首次亮相。

看到傑夫・巴克利的故事，就會不禁相信搖滾界真的有所謂的命中注定，以及純粹的藝術確實會消耗生命。傑夫・巴克利的父親是60年代一位才華洋溢的歌手提姆・巴克利（Tim Buckley），他的嗓音變化多端，可以演唱民謠、迷幻、爵士等各種音樂。1975年提姆・巴克利辭世時，不過才28歲，他的一生毀於放縱的生活和永不停歇的焦慮。兒子傑夫遺傳了他的嗓音和才華，而傑夫這簡短的一生似乎也受到了詛咒。1975年春天，傑夫八歲才第一次見到父親，因為當他於1966年11月17日在加州安納海母（Anaheim）出生時，父親並不在場。在那之前幾個月，他父親為了成為歌手，拋棄了妻子瑪莉・吉爾伯特（Mary Guilbert）。所以傑夫在母親與她的新男友朗恩・莫里黑德（Ron Moorhead）的陪伴下，在橘郡（Orange County）長大。提姆見到兒子後不久，就死於吸毒過量。

傑夫・巴克利13歲時，得到了一把吉普森萊斯保羅吉他，那是他的第一把吉他。他深受父親的影響，打定主意要成為一名歌手。1991年4月26日，他在布魯克林的聖安教堂（St. Ann's Church）首次登台獻唱。路・瑞德（Lou Reed）和約翰・凱爾（John Cale）都曾於1989年為了紀念安迪・渥荷（Andy Warhol）而在這間教堂表演。對傑夫來說，這是個非常特別的場合——他父親的追思晚會。在吉他手蓋瑞・盧卡斯（Gary Lucas）的伴奏下，傑夫上臺唱他父親為他和母親所寫的歌〈我從不要求成為你的靠山〉。在場的觀眾無不被他純粹的才華所感動：「我很難過沒有去參加他的葬禮，還有我一直沒有機會跟他好好聊聊，」傑夫說，「我透過那次表演向他表達最後的敬意。」確實，這場演唱會有助於揮別這段父子關係帶給他的陰影，也有助於展開他自己的事業。1993年，傑夫・巴克利發行首張現場演唱迷你專輯《現場實況》（Live at Sin-é）。那是他在紐約聖馬克廣場（St. Mark's Place）「就這樣」咖啡館（Sin-é）一場表演中錄製的，只收錄了四首歌，但已足以讓他的嗓音驚豔全世界。其中又以〈永生〉（Eternal Life）和范・莫里森（Van Morrison）〈年輕情侶的方式〉（The Way Young Lovers Do）的十分鐘翻唱版特別動人。一年後，傑夫・巴克利發行他的第一張專輯《恩典》（Grace），當中收錄十首純詩歌，後來這張專輯成為90年代搖滾界舉足輕重的作品。

傑夫・巴克利既神秘又有天使般的嗓音，他用魅力和脆弱而浪漫的心靈征服了大眾。但是他心神不定、焦慮纏身。他結束了一場漫長而成功的世界巡演，卻還生不出新專輯，跟樂團之間又起了衝突。1996年，他與電視樂團的湯姆・魏爾倫（Tom Verlaine）開始籌備《酒鬼甜心》（My Sweetheart The Drunk）專輯，但他對錄音結果並不滿意。

後來他決定搬到田納西州曼菲斯重新出發。他每晚都到曼菲斯市區的律師酒吧（Barrister's）試唱新歌，並用四軌錄音機錄成試唱帶。等到非常滿意，才請他的樂團和《恩典》的製作人安迪・華勒斯（Andy Wallace）到曼菲斯來完成這張專輯。錄音時間預訂從1997年5月30日開始，但命運在那之前找上了傑夫・巴克利。1997年5月29日晚上，他和朋友凱斯・佛提（Keith Foti）來到密西西比河一座叫狼河港（Wolf River Harbor）的平灘水道上。他們本來開車到處晃，但因為傑夫說他想在河邊散步，於是他們便帶著一把吉他和攜帶式收音機過去。到了晚上9點，傑夫突然決定下水，連衣服也沒脫，就唱著齊柏林飛船的〈全部的愛〉（Whole Lotta Love）的副歌，在凱斯面前跳進水裡。此時，一艘船經過，激起了一陣漣漪。凱斯怕收音機和吉他被弄溼，所以把它們移開，當他抬頭要找傑夫時，卻怎麼也找不著。河流將他吞噬了。幾天後，他的遺體在1997年6月4日在密西西比河被人發現。驗屍結果證實30歲的傑夫・巴克利是溺斃，體內沒有任何酒精或毒品。這純粹是一場意外，或者說是一個詛咒。

「我的大限之日即將到來，」他在〈恩典〉中唱著，「我並不畏懼死亡，我逝去的歌聲為愛詠唱……」

211頁 傑夫・巴克利的這張照片忠實傳達了他的形象，他曾說：「如果不做音樂，我會徹底發瘋。或者［……］我會從事別的事情。只要跟藝術有關都可以。但是對我來說，音樂似乎與我的心靈最契合。」

麥可‧赫金斯

[Michael Hutchence，1960 年 1 月 22 日—1997 年 11 月 22 日]

〈自殺金髮美女〉（Suicide Blonde）這首歌，濃縮了印艾克斯樂團（INXS）主唱兼作曲家麥可‧赫金斯狂野而絕望的生活。這位自殺金髮美女指的是美麗的電視節目主持人寶拉‧葉慈（Paula Yates），她和他同樣受到詛咒。葉慈於1985年在電視上訪問赫金斯，那一年正好是印艾克斯演藝事業的轉捩點。這個樂團於1977年在澳洲雪梨成軍時，團名叫費瑞斯兄弟（The Farriss Brothers）。

印艾克斯一開始在雪梨的搖滾酒吧表演，1980年他們錄了首張同名專輯。1981年發行的《顏色底下》（Underneath the Colours）讓他們在國內走紅，而下一張專輯《夏卜舒把》（Shabooh Shoobah）則預告了他們在美國市場的成功。三年後，這個樂團以《踢》（Kick）造成轟動，衝上美國排行榜第三名，一共賣出1000萬張，其中收錄他們最熱門的歌曲〈今晚需要你〉（Need You Tonight）。赫金斯成為超級巨星，並和凱莉‧米洛（Kylie Minogui）訂婚。後來印艾克斯有三年都沒有錄製專輯，直到發行《X》專輯。這張專輯登上英國排行榜第二名和美國排行榜第五名，當中收錄了〈自殺金髮美女〉。據麥可‧赫金斯本人的說法，這首歌的靈感來自凱莉‧米洛，因為她為了一個電影角色把頭髮染成淡金色（英文的染髮與死亡同音）。〈自殺金髮美女〉已經成為他生活的一部分，他不只與模特兒海蓮娜‧克里斯汀森（Helena Christensen）交往，還發

生了一件嚴重影響他生活的插曲。當他在哥本哈根與海蓮娜‧克里斯汀森結伴離開一間俱樂部時，和一輛計程車碰撞。他和那位司機激烈爭吵，結果麥可跌破了頭骨，失去嗅覺和部分味覺。許多朋友和熟人都說，這導致他罹患憂鬱症，行徑也愈來愈暴力。在錄製《滿月，骯髒的心》（Full Moon, Dirty Hearts, 1993）時，麥可拿刀威脅貝斯手蓋瑞‧比爾（Gary Beers）。電影導演理查‧羅文斯登（Richard Lowenstein）也說，麥可曾抱著他哭說：「我聞不到也嚐不到我的女友的味道了！」

據說味覺與我們的情感有很密切的關係，味覺是構成生命的基礎。1994年，麥可受邀參加寶拉‧葉慈精采刺激的新節目《豐盛的早餐》（Big Breakfast），兩人立即陷入熱戀。寶拉當時仍然是鮑伯‧蓋朵夫（Bob Geldof）的妻子，他們育有三個女兒。她在1995年和先生分居，孩子的監護權官司纏身。想當然爾，她與麥可的關係吸引了媒體的目光，他們熱切地刺探這段三角戀情。麥可承受不了這種壓力，1995年請醫生為他開了百憂解的處方。隔年，寶拉‧葉慈與鮑伯‧蓋朵夫離婚，並生下麥可的女兒黑雯麗‧希拉妮‧泰格‧莉莉‧赫金斯（Heavenly Hiraani Tiger Lily Hutchence）。

印艾克斯在1997年成立滿20周年，展開為期三個月的澳洲巡演來慶祝。麥可‧赫金斯於11月18日抵達雪梨，以假名莫瑞‧李維

先生（Mr. Murray River）住進麗池卡爾登飯店（Ritz Carlton Hotel）524號房。寶拉‧葉慈、泰格‧莉莉、皮克西‧蓋朵夫（Pixie Geldof）與皮綺絲‧蓋朵夫（Peaches Geldof）無法陪他過去，因為蓋朵夫不許女兒跟學校請這麼多假。而決定女兒是否至少能到澳洲過耶誕假期的法律訴訟也還在進行中。麥可‧赫金斯已經四個月沒見到女兒了，他非常希望女兒陪在他身邊，而媒體和大眾認為他破壞了一個家庭的事也令他很難過。1997年11月21日晚上7點30分，麥可與父親共進晚餐。他雖然有談到自己的問題，但好像不怎麼沮喪。晚上11點，他的前女友金‧威爾森（Kym Wilson）帶著新男友安德魯‧雷曼（Andrew Rayment）來看他，卻發現他找了兩個女人來飯店。他們是最後看到他的人。麥可說他想回房間看有沒有倫敦來的消息，同時，他還接到經紀人瑪莎‧楚魯（Martha Troup）的電話，要跟他提一個生意計畫，但得等她抵達雪梨再討論細節。麥可、金和安德魯邊喝酒邊談論他的演戲事業。據他們說，麥可好像既焦慮又挫折，但還沒到絕望的地步。他告訴他們這是他最後一次跟印艾克斯巡演。清晨4點30分，麥可打電話到倫敦，但是電話忙線中。清晨4點40分，他打電話給朋友尼克‧凱維（Nick Cave）。將近清晨5點時，金和安德魯離開了。他們交換電話號碼，並告訴他有任何需要都可以找他們。清晨5點鐘，隔壁房的女人被好幾聲大

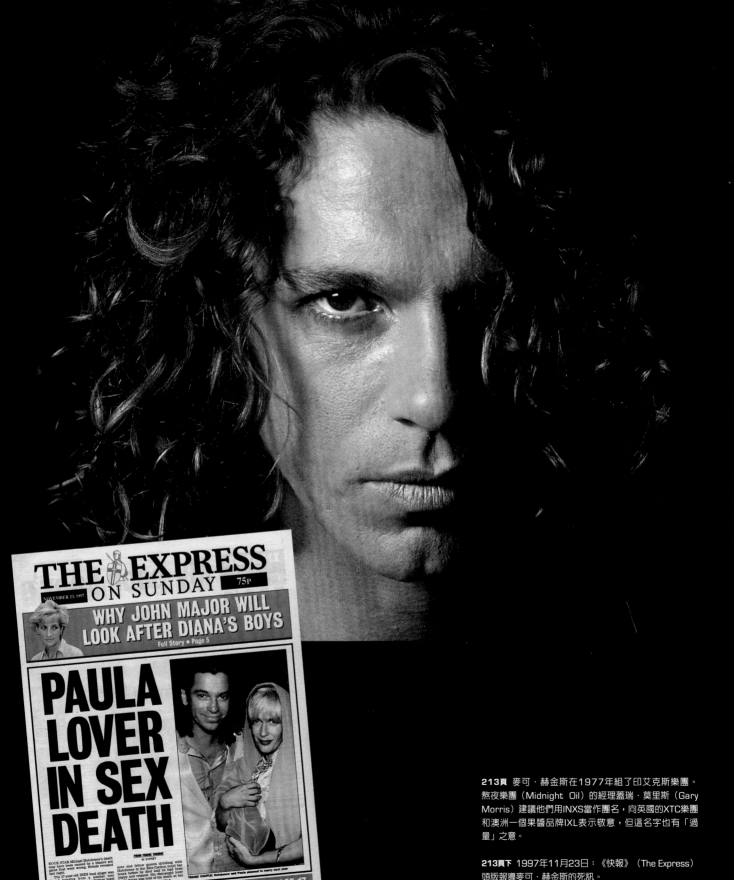

THE EXPRESS
ON SUNDAY 75P

NOVEMBER 23, 1997

WHY JOHN MAJOR WILL
LOOK AFTER DIANA'S BOYS

Full Story • Page 5

PAULA
LOVER
IN SEX
DEATH

ROCK STAR Michael Hutchence's death
may have been caused by a bizarre sex
game that went wrong. Brenda revealed
last night.

FROM FRANK THORNE
IN SYDNEY

note and fellow guests drinking with
Hutchence in the Ritz-Carlton hotel bar
hours before he died said he had been
happy and relaxed. He told of his death at her

The 37-year-old INXS lead singer was
found hanging from a leather belt

TRAGIC COUPLE: Hutchence and Paula planned to marry next year

213頁 麥可・赫金斯在1977年組了印艾克斯樂團。
熬夜樂團（Midnight Oil）的經理蓋瑞・莫里斯（Gary
Morris）建議他們用INXS當作團名，向英國的XTC樂團
和澳洲一個果醬品牌IXL表示敬意，但這名字也有「過
量」之意。

213頁下 1997年11月23日：《快報》（The Express）
頭版報導麥可・赫金斯的死訊。

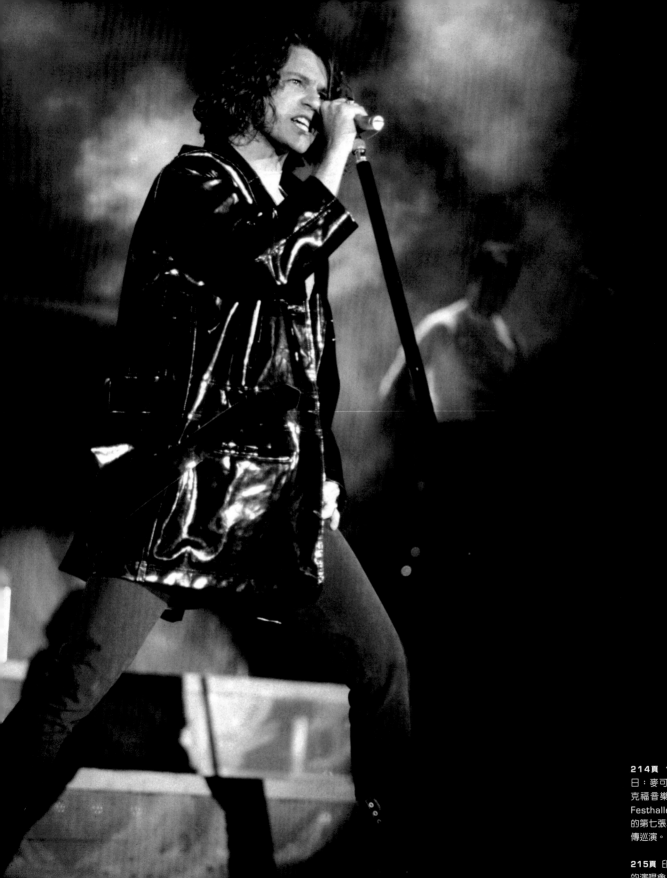

叫吵醒。寶拉打電話來，告訴他監護權的聽證會延到12月17日，在那之前她還不想離開英國。這個消息令麥可崩潰，幾分鐘後，他打電話給鮑伯‧蓋朵夫。那段對話聽了會讓人難受，鮑伯說做出這個決定的是法院而不是他，並試圖安撫他，向他說明情況，甚至建議兩人見個面，麥可卻掛斷電話。清晨6點，他打給前女友蜜雪兒‧班妮特（Michelle Bennett），留了一則語音訊息，這時他好像已經醉了。早上9點40分，他打到瑪莎‧楚魯的辦公室，她沒有接聽，於是他留言說他受夠了。早上9點54分，蜜雪兒醒來後回電給他，麥可告訴她自己好累，卻無法入睡。他不知道自己怎麼有力氣出席印艾克斯巡演前的最後一次錄音，還崩潰大哭。蜜雪兒要他等一下，她馬上趕到飯店。她帶了一本書

出發，因為她之前經常念書給他聽幫助他入睡。麥可在飯店櫃檯留下最後一則訊息給巡演經理瓊‧馬汀（Jon Martin），通知他自己當天無法參加錄音。蜜雪兒早上10點40分敲他的房門，沒人應門。她又打電話到房間，麥可沒有接。蜜雪兒以為他終於睡了，在一張字條上寫了她的手機號碼，從門縫塞進去，然後就到咖啡廳去等電話。但她怎麼也等不到。早上11點50分，清潔婦進524房清掃，發現麥可‧赫金斯裸著身跪在地上，用皮帶繞過電動關門器將自己吊死。警方在房內發現酒瓶、古柯鹼的痕跡與許多藥瓶，還在浴室發現一小瓶打開的百憂解。根據警方的報告，他是自殺。但真是如此嗎？

寶拉‧葉慈提出一個疑點：麥可是個浪蕩子，他喜歡實驗極端的性愛遊戲，包括窒息

式性行為。葉慈認為他死於意外，因為麥可絕不會丟下她和泰格‧莉莉。然而，經過調查，沒有一位證人和醫生能證實這個假設，就他當時的狀況而言，他不可能縱情於性愛遊戲。沒人知道524號房內到底發生了什麼事。

葉慈這位金髮美女在2000年9月17日辭世。她說麥可‧赫金斯是她的生命，失去他就沒有活下去的理由了。她被發現陳屍在倫敦諾丁希爾（Notting Hill）家中，在房間裡找到了酒精、藥物和海洛因。她是意外吸毒過量還是自殺？這又是另一個謎團了。她死後，鮑伯‧蓋朵夫申請並取得了年幼的泰格‧莉莉的監護權。

柯慈・鮑威爾

[Cozy Powell，1947 年 12 月 19 日—1998 年 4 月 5 日]

　　柯慈・鮑威爾是一分鐘內擊鼓次數最多的紀錄保持人，這是他在英國廣播公司（BBC）的《打破世界紀錄》（Record Breakers）節目上締造的紀錄。說明了他以多麼瘋狂的方式在詮釋鼓手這個角色，也展現他強烈而快速的風格。問題在於，柯慈・鮑威爾做每件事都用同一套方法，怎麼也停不下來，尤其是他開車的時候。

　　1947年，柯林・弗魯克斯（Colin Flooks）出生於英國的西倫塞斯特（Cirencester），才15歲就為自己取了柯慈・鮑威爾的藝名，在當地的珊瑚樂團（Corals）演奏。年紀輕輕，鼓技卻精湛到可以進行獨奏。於是他展開了偉大的代打鼓手生涯，與所有知名的英國搖滾樂人一起演奏。他擔任過巫師（The Sorcerers）、艾斯・凱弗攤位（The Ace Kefford Stand）與大柏莎（Big Bertha）等樂團的代打鼓手，也曾在懷特島音樂節（Isle of Wight Festival）中與湯尼・喬・懷特（Tony Joe White）同台演奏。1970年，他得到了第一份重要工作，成為傑夫・貝克團體（Jeff Beck Group）的鼓手，與他們錄了兩張專輯：《粗略》（Rough and Ready）和樂團同名專輯。但是讓搖滾歌迷印象最深刻的，是他以個人身分發表的第一張單曲，這張現場演奏專輯《與魔鬼共舞》（Dance with the Devil）在1973年登上英國單曲排行榜第三名。在那之後，柯慈・鮑威爾成為英國搖滾界最受尊崇、爭相邀請的鼓手，不停尋找樂團共同演奏。組柯慈鮑威爾的槌頭樂團（Cozy Powell's Hammer）的兩年後，他在1975年加入由李奇・布萊克莫爾（Ritchie Blackmore）領軍的彩虹樂團（Rainbow），與他們錄了五張專輯，並於1980年8月16日，在多寧頓堡首次舉辦的搖滾怪獸音樂節中擔任主秀。到了80年代，柯慈・鮑威爾不停變換樂團。與他合作過的樂團有麥可・申科團體（Michael Schenker Group）、白蛇（Whitesnake）、愛默生、雷克與鮑威爾樂團（Emerson, Lake & Powell，再現愛默生、雷克與帕默 [Emerson, Lake & Palmer] 漸進式三重奏的流行搖滾）的凱斯・愛默生（Keith Emerson）與葛雷格・雷克（Greg Lake），以及黑色安息日（Black Sabbath）。之後他又加入皇后樂團團員布萊恩・梅新組的布萊恩梅樂團（Brian May Band），幫他錄了兩張個人專輯《回到光明》（Back to the Light）與《另一個世界》（Another World），還跟他一起宣傳巡演，並在1993年巡迴途中支援槍與玫瑰。接著他和佛利伍麥克樂團（Fleetwood Mac）的彼得・格林（Peter Green）演奏彼得葛林子團（Peter Green Splinter Group）的專輯。製作柯林・布朗史東（Colin Blunstone）的單曲〈內心的光〉（The Light Inside）時，他進行了最後一次錄音。深紫樂團（Deep Purple）鍵盤手瓊・洛德（Jon Lord）曾說：「每一位樂手和柯慈・鮑威爾演奏過，都會受到刺激。」與他合作過的知名樂團幾乎數不盡，他對演奏和飆車的慾望也同樣無止盡。1998年4月15日，柯慈・鮑威爾駕著他的紳寶（Saab）9000在布里斯托（Bristol）附近的M4高速公路上飆車。他才剛錄完第四張個人專輯《特別為你》（Especially for You），正準備和布萊恩・梅一起巡演。他超速、沒繫安全帶，加上喝了酒，又正在和女友講手機，這一連串的錯誤導致了致命的後果。他的車失控翻覆，讓他當場死亡。他一生在超過66張專輯中演奏，死後又發行了多張專輯。英國最厲害的搖滾鼓手

216-217頁 柯慈・鮑威爾與彩虹樂團攝於1976年。這位鼓手在1975到1980年間，與李奇・布萊克莫爾的彩虹樂團演奏。他的最後一場演唱會是1980年8月16日首次在多寧頓堡舉辦的搖滾怪獸音樂節。

218頁 1974年，柯慈・鮑威爾攝於葛拉罕・希爾位於荷蘭占德弗特賽車場的賽車前。「我不管開車還是打鼓都像個瘋子一樣。」

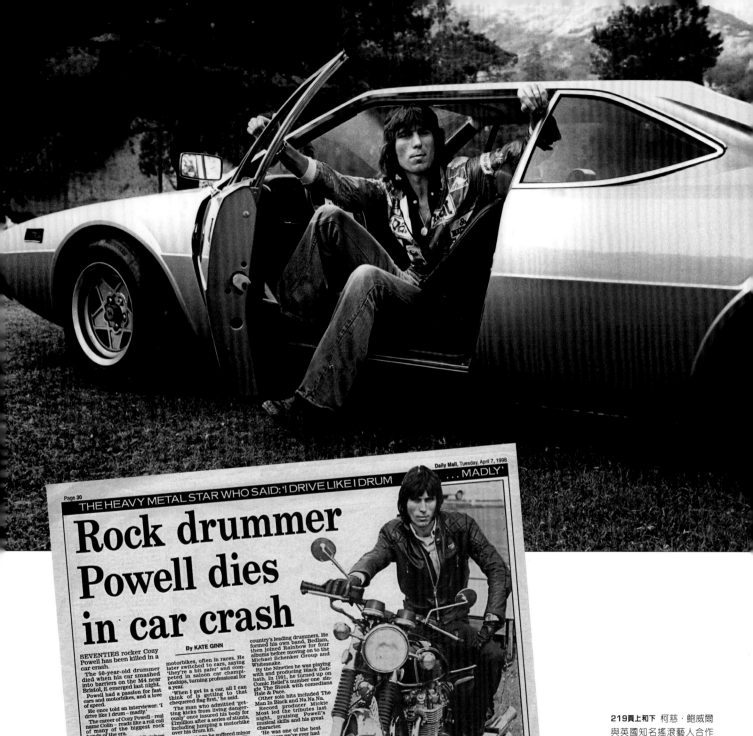

THE HEAVY METAL STAR WHO SAID: 'I DRIVE LIKE I DRUM ...MADLY'

Page 30

Rock drummer Powell dies in car crash

By KATE GINN

SEVENTIES rocker Cozy Powell has been killed in a car crash.

The 50-year-old drummer died when his car smashed into barriers on the M4 near Bristol, it emerged last night.

Powell had a passion for fast cars and motorbikes, and a love of speed.

He once told an interviewer: 'I drive like I drum - madly.'

The career of Cozy Powell - real name Colin - reads like a roll call of many of the biggest rock bands of the era.

He was a member of Rainbow, Black Sabbath, Whitesnake and Emerson, Lake & Powell. He also appeared with Donovan, The Who's Roger Daltrey, Gary Moore and Brian May of Queen.

In 1973, Powell had a number three chart solo hit with Dance With The Devil. He recently made a comeback playing with Peter Green, founder of Fleetwood Mac.

From the age of 14, Powell rode motorbikes, often in races. He later switched to cars, saying 'they're a bit safer' and competed in saloon car championships, turning professional for a year.

'When I get in a car, all I can think of is getting to that chequered flag first,' he said.

The man who admitted 'getting kicks from living dangerously' once insured his body for £1million after a series of stunts, including jumping a motorbike over his drum kit.

Six years ago he suffered minor injuries when his racehorse Pin collapsed and died on top of him, pinning him against a car.

Powell, who lived in Berkshire, was married but split up with his wife Madeline. The couple did not have any children.

His musical career began in 1965 as a member of The Sorcerers. By 1971 he had established his reputation as one of the country's leading drummers. He formed his own band, Bedlam, then joined Rainbow for four albums before moving on to the Michael Schenker Group and Whitesnake.

By the Nineties he was playing with and producing Black Sabbath. In 1991, he turned up on Comic Relief's number one single The Stonk with comedians Hale & Pace.

Other solo hits included The Man In Black and Na Na Na.

Record producer Mickie Most led the tributes last night, praising Powell's musical skills and his great character.

'He was one of the best drummers we've ever had in this country,' he said.

'He was a great guy and a fantastic musician.

'Like me he loved fast cars and motorcycles, but unfortunately maybe he loved them too much.'

Cozy Powell: Switched from motorbikes to cars because 'they're a bit safer'

219頁上和下 柯慈‧鮑威爾與英國知名搖滾藝人合作超過70張專輯。他的紳寶9000在M4高速公路上撞車時,他才剛錄完第四張個人專輯《特別為你》。

雷恩・史戴利

[Layne Staley，1967 年 4 月 22 日─2002 年 4 月 5 日]

雷恩・史戴利來自又冷又溼的華盛頓州刻克蘭（Kirkland），在他身上能充分看見搖滾是痛苦經歷產生的產物。他的故事中有明顯的兩代傳承下來的憤怒與痛苦，以音樂作為宣洩出口，結果卻也造成一個年輕人失去生命。破碎的家庭和道格拉斯・柯普蘭（Douglas Coupland）在他《X世代》（Generation X）一書中所描述的焦慮感，創造出太平洋西北州的油漬美學與情感。油漬（Grunge）搖滾是一種音樂風格，把搖滾帶到最根本的層次，並在1990年代叱吒風雲，但是這種風格也帶動了一股短暫的熱潮，奪走很多有天分的年輕藝人的生命。

雷恩・史戴利認為他的生命註定黑暗。他從小就受到的痛苦幾乎讓他難以承受。父親菲爾・史戴利（Phil Staley）在雷恩年僅七歲時就離開家裡。過了一段時間，他母親改嫁，雷恩・史戴利也改從繼父吉姆・艾莫（Jim Elmer）的姓，變成雷恩・艾莫。別人告訴他父親死了，但其實並沒有，後來雷恩發現他父親是個酒鬼，還吸食海洛因。雷恩將所有的憤怒都發洩在音樂上。他從12歲開始打鼓，並決定成為歌手。他在西雅圖的「音樂銀行」（Music Bank）錄音及排練工作室工作，和他的朋友傑瑞・坎特瑞（Jerry Cantrell）以廢棄的錄音室為家，1987年他與傑瑞合組束縛艾利斯（Alice in Chains）樂團。樂團的其他成員有鼓手尚恩・金尼（Sean Kinney）和貝斯手麥可・史達爾（Mike Starr）。束縛艾利斯一闖進油漬搖滾界就馬上走紅。他們的第一張專輯《整形手術》（Facelift，1990）在美國賣出200萬張，而第二章專輯《汙泥》（Dirt）首度進榜就登上排行榜第二名，並在1992年獲得四張白金證書。「我父親離開了15年，就在這個時候決定回來了。」雷恩在他的自傳《憤怒之椅》（Angry

Chair）中提及。「他在一本雜誌中看到我的照片。他跟我說他已經戒毒六年。那他為什麼不早點回來？」這又是一個謊言。他們見面以後，可怕的自我毀滅式惡性循環開始了。雷恩試圖戒掉他的毒癮，但是他父親卻到雷恩家裡吸毒，於是兩人就開始一起吸食海洛因。雖然《汙泥》在排行榜中表現突出，但是束縛艾利斯並未到各地巡迴宣傳這張專輯，麥可・史達爾離開樂團，由麥克・伊內茲（Mike Inez）頂替位置。雖然雷恩・史戴利像自由落體般沉淪，卻還在繼續創作出色的音樂。1994年，束縛艾利斯發行了他們的第二張非電音迷你專輯《罐中蒼蠅》（Jar of Flies），首次進榜就登上排行榜冠軍，成為首張進榜就登上冠軍的束縛艾利斯專輯和迷你專輯。隔年發行了樂團的同名專輯，歌曲幾乎全部都由雷恩創作，又賣了200萬張，也是首次進榜就登上排行榜冠軍的作品。但是雷恩因為毒癮的問題，無法去巡迴宣傳，再加上1996年他的前未婚妻黛瑞・蘿拉・派瑞特（Demri Lara Parrott）在1996年10月死亡的消息讓他的憂鬱症病情加重：「這些東西（毒品）幫助我度過好幾年」，他在接受滾石專訪時說：「可是現在卻向我反撲，我現在就像活在地獄裡。」他的最後幾年都活在孤獨痛苦的深淵裡。

1999年雷恩把自己完全隔絕，好幾個月都不跟任何人見面或聯絡。尚恩・金尼固定每週打三次電話給他，但是史戴利從來不接。尚恩還在雷恩家門口叫上好幾個小時，但好友雷恩就是不開門。每隔一段時間，雷恩會到他公寓附近的彩虹（Rainbow）酒吧去，什麼東西都不點，只是靜靜坐在一張小桌子旁。他的朋友任他獨處的時間愈來愈長，之後他孤單地死了。2002年4月19日，他母親南西・麥柯能（Nancy McCullum）接到他的會計師打電話告訴她，說他銀行戶頭已

221頁 1990年的雷恩・史戴利，時間大約是束縛艾利斯發行首張專輯《整形手術》的時候。
1994和1995年，樂團發行的兩張專輯《罐中蒼蠅》（Jar of Flies）和樂團同名專輯接連空降美國排行榜冠軍。

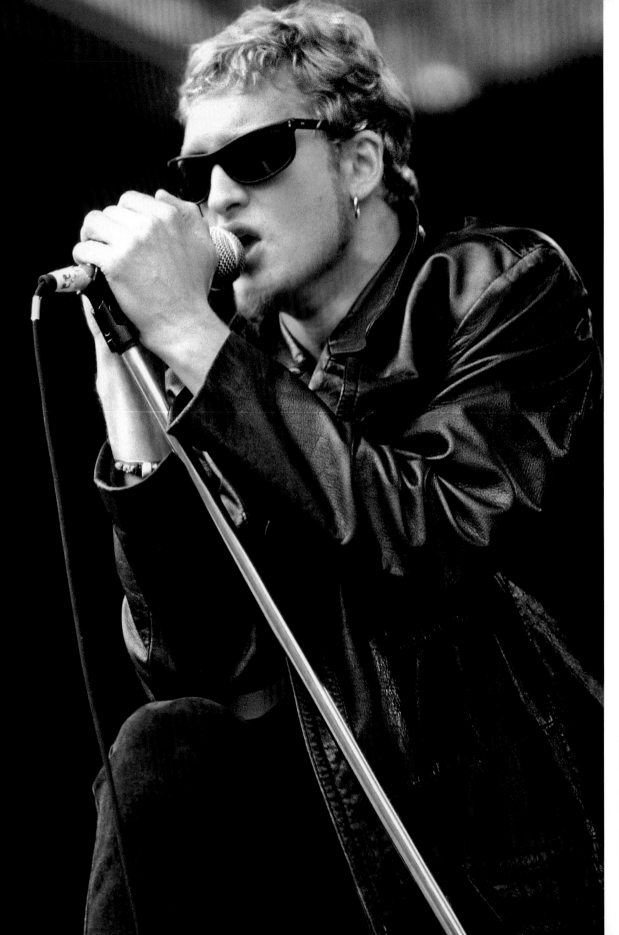

222頁 1991年7月7日，雷恩·史戴利現場演唱。在右頁中，《紐約時報》（New York Times）提及毒癮是怎麼扼殺這名藝人的活力。

223頁 束縛艾利斯：麥克·史達爾、傑瑞·坎特瑞、雷恩·史戴利、尚恩·金尼

「痛苦毀了一個藝人」 　《紐約時報》

經有兩個星期沒有提款了。

她打電話報警，兩位警員破壞他在大學區（University District）公寓的大門。他們看到的景象非常駭人：雷恩的死亡時間大約已有兩週。他躺在沙發上，電視還開著，噴漆罐的空瓶散落四處，小茶几上有兩個快克古柯鹼吸食器和一小包古柯鹼。他因混用古柯鹼與海洛因（英文稱為「快速球」〔Speedball〕）而死。

悲慘的結局。至少在VH1電視頻道〈名人勒戒所〉節目轉播束縛艾利斯第一位貝斯手麥克·史達爾的接受訪問的內容之前，外界都以為他都是孤單一人的。2002年4月4日，麥克是最後一個見到雷恩的人。雷恩那時的狀況已經很糟，但是他不要麥克打電話叫救護車。他們為此起了爭執，麥克·史達爾後來就離開了。他聽到雷恩說的最後一句話是：「不要這樣。不要這樣走掉。」隔天雷恩就死了。麥克·史達爾因為當時沒叫救護車拯救朋友，一直無法原諒自己。他自己在2011年3月8日死於意外過量服用處方藥。

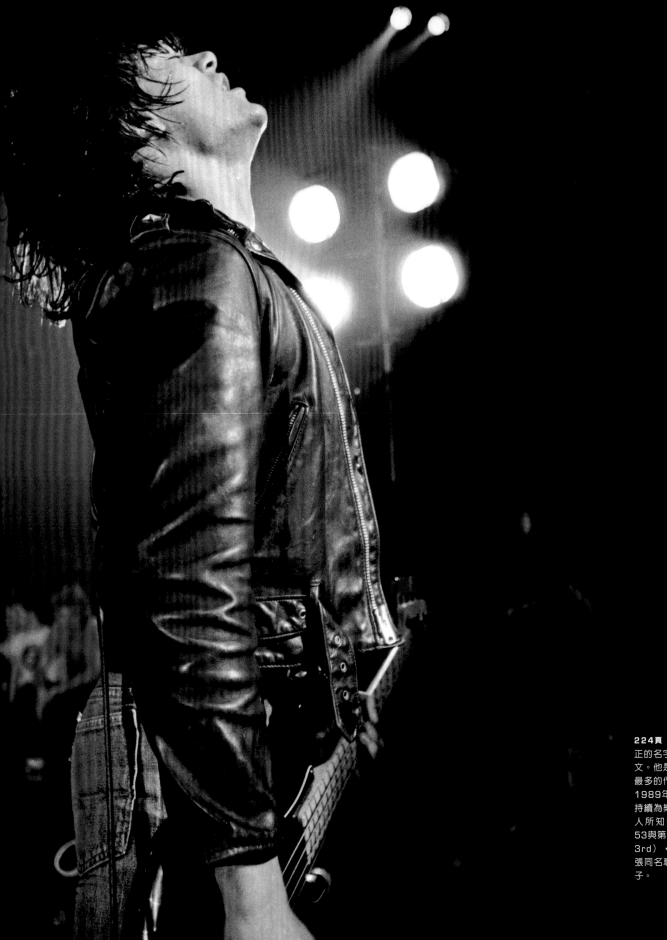

224頁 迪‧迪‧雷蒙真
正的名字是道格拉斯‧寇
文。他是雷蒙合唱團產量
最多的作曲者,即使他在
1989年離開樂團後,還
持續為樂團寫歌。他最為
人 所 知 的 招 牌 歌 是〈第
53與第3〉(53rd and
3rd),是雷蒙合唱團首
張同名專輯中的第二首曲
子。

迪·迪·雷蒙

[Dee Dee Ramone，1951 年 9 月 18 日－2002 年 6 月 5 日]

　　阿圖羅·維加（Arturo Vega）是出生於契瓦瓦（Chihuahua）的墨西哥藝人。他在八歲玩收音機時發現了搖滾樂。當時是1955年，他剛好聽到德州電臺播放一首貓王的歌曲。從那一刻起，他就追尋著那個聲音，開始四處旅行。他在「愛之夏」到了舊金山，然後在1967年到蒙特里（Monterey）看吉米·罕醉克斯表演，1971年他又到了紐約。他在下東城區（Lower East Side）找公寓，結果在包厘街（Bowery）與第二街交會的街角找到一間閣樓。這裡以前是塑膠花工廠，阿圖羅把這裡變成他的工作室。有一天，一個名叫道格拉斯·寇文（Douglas Colvin）的男孩經過經常敞開著的門口：「他來看樓上的朋友：他進來說『嗨，我喜歡你現在在播放的音樂。』」那個男孩後來就是有名的迪·迪·雷蒙。

　　當時差不多就是龐克開始出現的時候。龐克起源於紐約，是後來席捲全球的一種音樂類型和社會現象。阿圖羅·維加的閣樓成為迪·迪·雷蒙的雷蒙（The Ramones）樂團的總部，也是一場革命的發源地，構成這場革命的元素有黑皮夾克、怪異的髮型，和用兩分鐘的歌曲表達前所未聞的憤怒。維加後來回想道，雷蒙樂團來自一個危險貧困的世界，成員彈奏他們手邊能彈奏的東西，再加上兩項優勢：速度和強度。維加接著說，龐克原本是對於1970年代搖滾所陷入的虛華而做出的回應，它把搖滾帶回革命的起點，成為比前一代更幻滅、更憤怒的新世代的心聲。

　　道格拉斯·寇文的父親曾是美國士兵，母親是德國人，他的童年在柏林的軍事基地度過。寇文的雙親都有暴力傾向的酒鬼，在道格拉斯15歲時離婚。他很早就開始吸食危險的毒品。小小年紀就會偷拿軍事基地倉庫裡的東西──如毒氣面具（他也收藏）、頭盔和老舊武器──去換取各種毒品，尤其是嗎啡。他父親把他送去慕尼黑唸軍校，但是父母離婚以後，母親就帶著道格拉斯跟妹妹貝佛莉（Beverly）到紐約去。他們住在皇后區的森林小丘（Forest Hills）。迪·迪就是在這裡遇到在橘子木偶（The Tangerine Puppets）樂團中表演的約翰·康明斯（John Cummings）和湯瑪斯·爾戴利（Thomas Erdelyi）、華麗搖滾樂團：狙擊手（Sniper）的主唱傑弗瑞·海曼（Jeffry Hyman），他們後來分別成了強尼·雷蒙（Johnny Ramone）、湯米·雷蒙（Tommy Ramone）和喬伊·雷蒙（Joey Ramone）。據喬伊·雷蒙說，森林小丘是中產階級的社區，住了許多勢利的有錢人和他們幼稚無知、老發牢騷的小孩。這些青少年到處都是，讓人無法忍受，他們胡作非為之後又逃跑、逍遙法外，讓人很想宰了他們，喬伊回憶道。他們就在那個時候寫了〈茱蒂是龐克〉（Judy Is A Punk）那首歌。雷蒙的龐克叛逆精神在森林之丘時已經萌芽，這股精神接著也進入了阿圖羅·維加的閣樓（喬伊和迪·迪甚至搬去和這位墨西哥藝人一起住），最後在曼哈頓表演錄音室（Performance Studios）的舞臺上終於成形。1974年3月30日，這個樂團在這個錄音室演奏他們的第一場演唱會。

　　讓所有樂團成員都用雷蒙這個姓氏，是迪·迪的想法，他想到保羅·麥卡尼早期與披頭四巡演，入住飯店時都用保羅·雷蒙（Paul Ramone）這個假名。雷蒙樂團在表演錄音室表演之後，開始在位於包厘街315號、希里·克里斯托（Hilly Kristal）開設的CBGB（鄉村音樂、藍草音樂、藍調音樂）音樂俱樂部裡表演。也因為雷蒙樂團的關係，這裡成為龐克的「發源地」。這個樂團

從1974年8月到年底一共表演了74場（平均一場表演時間為20分鐘），隔年，他們在阿圖羅·維加閣樓的桌上與賽爾唱片（Sire Records）簽下第一紙唱片合約。阿圖羅繪製了傳奇的樂團標誌，靈感取材自美國總統的官印。從1976年到1977年間，雷蒙發行了三張重要的美國龐克專輯：樂團同名專輯、《離家出走》（Leave Home）和《搭火箭到俄羅斯》（Rocket to Russia）。他們又陸續發行了11張專輯，從《毀滅之途》（Road to Ruin，1977），經過與菲爾·史貝特（Phil Spector）合作錄音的《世紀之末》（End of the Century，1980），到最後的《！再見朋友！》（!Adios Amigos!，1995）。

　　迪·迪雷蒙一直演奏貝斯到1989年，也為樂團寫了許多歌曲，同時成了黑暗靈魂的象徵，這令雷蒙樂團的流行龐克音聽起來是那樣的絕望而極度寫實。他們在臺上表演的每首歌，他都會大喊「一、二、三、四」來打拍子，創造出一個強有力、具悲劇性的特徵。迪·迪是「性手槍樂團」席德·維瑟斯的偶像，他與強尼·桑德斯互相較勁，都在爭奪虛無主義龐克教主的寶座。這三個人都一樣，一生的毒癮問題懸而未決，卻在這樣的情況下喪失生命。他的自傳《毒之心：比雷蒙長壽》（Poison Heart: Surviving the Ramones）是搖滾歌星迷思背後一個失落靈魂的超寫實日記，日記主人是一個叛逆無須任何多餘理由、掙扎度日的人，每天還深受海洛因毒癮所苦。

　　迪·迪在1989年錄製《人才流失》（Brain Drain）後離開樂團，由C.J.雷蒙（C.J. Ramone）頂替他的位置「我再也無法忍受，我很火大，」他曾說。對他來說生活變成只有巡演和專輯，雷蒙樂團有錢了，但從不花一毛錢，也從不放一天假。而且，他再也受

不了將自己視為母親的強尼。快樂的雷蒙家族因為個人較勁和爭吵而走上自我毀滅，迪‧迪開始了愈來愈瘋狂的單飛生涯。1987年他還與雷蒙樂團一起表演時，他以迪‧迪‧金（Dee Dee King）的名字，在《聚光燈下》（Standing in the Spotlight）專輯中推出他說唱歌手的處女作，接著又與GG‧艾林（GG Alin）的謀殺吸毒者（Murder Junkies）樂團合作，也與中國龍（The Chinese Dragons）樂團合作。

離開雷蒙樂團以後，他最成功的表現是1994年在阿姆斯特丹開始的迪‧迪‧雷蒙I.C.L.C.（Dee Dee Ramone I.C.L.C.〔天光公社〕）樂團。樂團的其他成員為荷蘭籍鼓手丹尼‧阿諾‧洛曼（Danny Arnold Lommen）與出身於紐約的貝斯手約

翰‧卡可（John Carco），迪‧迪是在匿名戒酒者聚會中遇到卡可的。1994年4月17日，I.C.L.C.發行《我和你一樣討厭怪胎》（I Hate Freaks Like You），妮娜‧哈根（Nina Hagen）在這張專輯中也參與演出，接著樂團就出發到22國展開十個月的巡演。在阿根廷的一場表演結束後，迪‧迪的吉他可能是遺失或遭竊，他在尋找吉他時遇見了雷蒙樂團的大粉絲：16歲的芭芭拉‧張琵妮（Barbara Zampini），之後兩人結婚。在I.C.L.C.解散後，迪‧迪重回雷蒙樂團，寫下《！再見朋友！》專輯中的最後一首歌〈注定要死在柏林〉（Born to Die in Berlin），還參加了他們1996年8月6日在洛杉磯皇苑（The Palace）餐廳的最後一場表演，之後他與太太芭芭拉

226頁 雷蒙樂團攝於1976年。左到右分別是迪‧迪‧雷蒙、湯米‧雷蒙、喬伊‧雷蒙和強尼‧雷蒙。

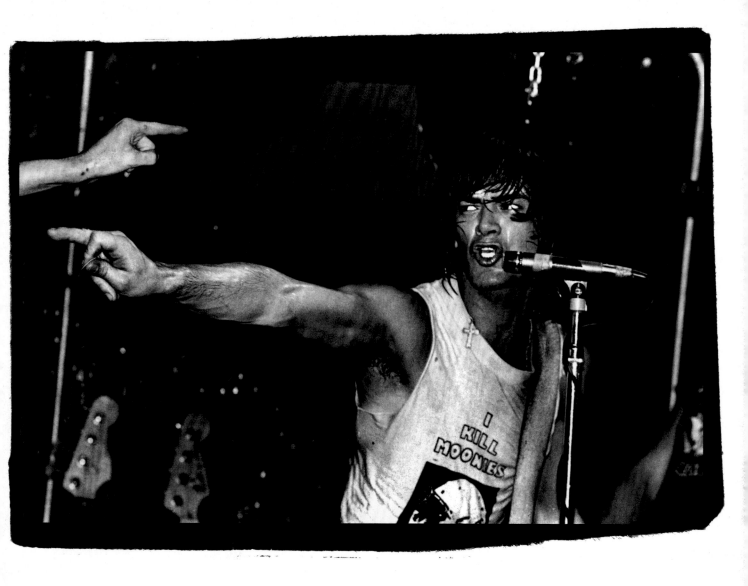

（演奏貝斯）和鼓手馬奇‧雷蒙（Marky Ramone）合組雷蒙樂團的翻唱樂團，稱為拉蒙（The Ramainz）樂團。

他人生中最後幾年過著忙碌而狂亂的生活。迪‧迪發行了另外兩張個人專輯（《恍神！》［Zonked!，1996］與《跳來跳去》［Hop Around，2000］），同時發展演（他在電影《比基尼強盜》［Bikini Bandits］中接演一個戲分重的角色）、歌雙棲的演藝事業，還和迪‧迪‧雷蒙樂團去巡演。芭芭拉‧張琵妮到他生命結束前，一直陪伴左右。2002年3月18日，迪‧迪在搖滾名人堂（Rock and Roll Hall of Fame）與雷蒙樂團一起登臺，強尼感謝了歌迷和小布希總統；湯米提到前一年死掉的喬伊；馬奇提到湯米對他打鼓技巧的影

響。而迪‧迪則感謝自己——這是這位受詛咒的龐克英雄最後一次的胡鬧，他當時50歲，以為自己已度過厄運。但事實並非如此。2002年6月5日，芭芭拉發現他死在好萊塢家中。死因是海洛因吸食過量。道格拉斯‧寇文與毒品的愛情長跑以唯一、也最有可能的方式收尾，他把最原始、最深刻的歌曲〈中國搖滾〉（Chinese Rocks）獻給了毒品。迪‧迪本來還準備在洛杉磯的范杜拉劇院（Ventura Theater）進行最後一場表演。好萊塢永生公墓（Hollywood Forever Cemetery）裡，他的墓碑下方刻著以下文字：「好……我該走了。」

227頁 迪‧迪‧雷蒙在美國龐克發源地紐約的CBGB俱樂部登臺。雷蒙合唱團1974年8月16日首次在此表演。

艾略特 · 史密斯

[**Elliott Smith**，1969 年 8 月 6 日—2003 年 10 月 21 日]

　　艾略特·史密斯在34歲生日時，決定要戒掉一些東西：酒、咖啡因、紅肉、精製糖，另外尤其是他為了治療憂鬱症和毒癮而大量服用的精神藥物。他的最後幾年過得非常辛苦，他已經有明顯妄想症的症狀，他對每個人都說有輛白色廂型車跟蹤他，而且還說所屬唱片公司夢工廠（DreamWorks）裡的人員闖進他家偷他的歌。他吸食大量的快克古柯鹼和海洛因，所以再也無法現場表演。2002年5月2日一場在西北大學（Northwestern University）和威爾可（Wilco）樂團共同表演的演唱會上，他已經登臺一個小時，卻連一首歌都唱不完。他向觀眾道歉，說他的左手睡著了。幾個月後，他在烈火紅唇（Flaming Lips）樂團朋友的演唱會中被捕。警方誤以為他無家可歸，還把他在牢裡羈留一晚。史密斯甚至曾試圖去戒毒診所戒毒，但是他無法完成療程。在2003年8月6日，艾略特決定要好好振作。他籌備新專輯《山丘上的地窖》（From a Basement on the Hill），並在好萊塢亨利·方達戲院（Henry Fonda Theater）舉辦兩場門票都售完的演唱會，以此重建他現場演唱歌手的名聲。這些都是他要突破現狀的好徵兆。

　　但之前的狀況並非一直如此。艾略特·史密斯在1994年發行首張專輯《羅馬燭光》（Roman Candle），之後發行同名專輯和《模稜兩可》（Either/Or）專輯。就在油漬音樂最盛行的時候，艾略特寫了一些優美、詩意、令人難忘的非電音歌曲，也獲得了成功。葛斯·范·桑（Gus Van Sant）請他為《心靈捕手》（Good Will Hunting）電影譜寫配樂，艾略特寫了一首叫作〈悲慘小姐〉（Miss Misery）的歌，後來獲得奧斯卡最佳原創歌曲提名，緊張的艾略特在奧斯卡頒獎典禮上，還穿著一身白西裝上臺演奏。後來，即使是《鐵達尼號》（Titanic）的電影配樂——由席琳·迪翁（Celine Dion）演唱的〈愛無止盡〉（My Heart Will Go On）——贏得了奧斯卡獎，這卻一點也不減史密斯開心的心情。就在同一時期，他也已經和大唱片公司夢工廠簽約，夢工廠保證可以讓更多聽眾聽到他的創作。

　　但是他不知哪裡又出了問題：重度憂鬱症發作，而且常提及自殺。有一次他開車去北卡羅來納，在路上把車開到山溝裡，幸好，他的車子墜落時被樹擋住。之後過了一陣子，他又恢復相當的能量可以重新創作了。1988年8月25日，他發行在夢工廠唱片公司的第一張專輯《XO》，並且賣了40萬張。艾略特接著以披頭四的〈因為愛〉（Because）翻唱曲製作了《美國心玫瑰情》（American Beauty）的配樂，2000年他發行了《數字8》（Figure 8），受到樂評的讚譽並登上英國排行榜。狀況明顯好轉許多。然後突然之間，海洛因又出來攪局了，他犯嚴重的妄想症、演唱會搞得一塌糊塗，而且他還被捕。

　　然而在他生日那天，艾略特·史密斯很確定他的人生即將展開新的階段，他也開始籌備下一張專輯。這樣的好景維持到2003年10月21日，一輛救護車來到洛杉磯迴音公園（Echo Park）區勒莫安街（Lemoyne Street）的一間房子。艾略特的未婚妻珍妮佛·琪芭（Jennifer Chiba）已經大受驚嚇。他們之前發生爭吵，她把自己鎖在浴室內，之後她聽到一聲尖叫，走出浴室就看到艾略特站著，胸前插著一把刀。她把刀拔出後，艾略特就倒地不起。清晨1點38分，他在洛杉磯大學醫學中心傷重不治。當時屋內桌上留有他寫的一張字條：「我很抱歉。愛你的艾略特。上帝原諒我。」驗屍時並未在他身上發現酒精或違法藥物的成分，但是發現醫生開立的抗憂鬱藥成分。這個案子仍未結案，警方從未正式宣布他死於自殺。但是這個謎團完全無法挽回一個沉默的英雄，一個1990年代搖滾樂壇最細膩、天賦異稟的人物。

229頁 在油漬搖滾的高峰期，艾略特·史密斯收錄有優美非電音歌曲的五張專輯獲得了大成功：「我不會用抑鬱這樣的字眼來形容我的音樂。但裡面有一些悲傷——這是必要的，這樣音樂裡的快樂才會顯得重要。」

戴貝格 · 戴洛

[Dimebag Darrel，1966 年 8 月 20 日─2004 年 12 月 2 日]

在舞臺上宣洩了極度的憤怒和熱情後，死在舞臺上：這就是潘特拉（Pantera）樂團傳奇的重金屬吉他手戴洛‧蘭斯‧亞伯特（Darrel Lance Abbot）的命運。戴洛在1981年與他哥哥（也是樂團鼓手）──維尼‧保羅（Vinnie Paul）一起組團。他用戴蒙‧戴洛（Diamond Darrel）作為藝名，1980年代以一連串的獨立音樂專輯出現在美國華麗金屬搖滾樂壇。1987年主唱菲爾‧安賽莫（Phil Anselmo）入團後，樂團風格產生了巨大變化。那個時期是鞭擊金屬樂盛行的時候，潘特拉開始在《力量金屬》（Power Metal）（1988）專輯中調整他們的音樂風格。「演奏音樂不是靠這些神奇的外衣來包裝，要靠的是我們自己，」維尼‧保羅說。樂團被主流唱片公司拒絕了數十次之後，1990年他們阿克托唱片公司（Acto Records）發行首張專輯《來自地獄的牛仔》（Cowboys from Hell），同時完成了音樂的轉型。當時，華麗金屬和1980年代都已成為過去式，潘特拉等於挑起整個金屬搖滾樂類型的大樑，和金屬製品、超級殺手（Slayer）、炭疽熱（Anthrax）和麥加帝斯（Megadeth）等資深樂團成為這個領域最重要的樂團。這時，樂團的特色在於戴洛強烈而複雜的吉他彈奏技法、維尼明顯快得多的打鼓速度以及菲爾‧安賽莫憤怒的嗓音，他經常不理會旋律，而採用刺耳的硬核搖滾式唱法，以最能詮釋金屬卡農的獨特方式表現，尤其現場表演時更是如此。他們的第二張專輯《粗俗地展現力量》（Vulgar Display of Power，1992）和

第一次進榜就登上美國排行榜冠軍的《遠不止壓迫》（Far Beyond Driven，1994）專輯更進一步確立了音樂的轉型。在這個時期，戴洛決定將藝名改為戴貝格‧戴洛。歷經四年密集的巡迴演出（包括也曾到達南美和日本），潘特拉成為美國最重要的金屬樂團。

但是，就在他們的人氣達到高峰的時候，團體的自我毀滅卻開始了。《偉大的南方潮流終結者》（The Great Southern Trendkill，1996）專輯推出後兩個月，安賽莫在德州一場演唱會結束後，差點死於海洛因吸食過量。他宣稱開始吸食毒品是為了要舒緩演唱會造成的背痛。這個藉口實在太荒謬，一點說服力也沒有。這件事成了引爆樂團團員原本就很緊張的關係的最後一根稻草。戴貝格‧戴洛無法忍受菲爾‧安賽莫的黑暗面，他那時也已和樂團很疏遠，專心在各種單飛計畫上，使得潘特拉一直拖到2000年才能錄音並發行《浴火重生》（Reinventing the Steel），而這其實是他們最後一張專輯。2001年8月28日在日本橫濱的怪獸節（Beast Festival），潘特拉的團員最後一次一起表演。

這對戴貝格‧戴洛來說是一個重大的打擊，但他不是輕言放棄的人，所以打算另起爐灶。不到一年，他和哥哥維尼合組了破壞計畫（Damageplan）樂團，這個樂團的成立是為了延續潘特拉尚未完成的金屬搖滾樂轉型。兄弟倆說他們想要繼續努力，把潛力發揮到極致。破壞計畫在2004年發行首張專輯《新爆力》（New Found Power），擠入美國

排行榜前50名，他們隨即開始巡演。音樂中憤怒依舊，表演欲也依舊。但是2004年12月8日，戴貝格‧戴洛的事業卻在俄亥俄州的哥倫布（Columbus）離奇地結束。

他在名為阿爾羅薩別墅（Alrosa Villa）的俱樂部命喪舞臺上。觀眾席中有一個人持有手槍，他叫內森‧蓋爾（Nathan Gale），是一位患有精神分裂的退伍軍人。他認為自己最喜歡的潘特拉合唱團會解散是戴洛造成的，還認為戴洛偷了蓋爾他本人寫的歌，要帶去破壞計畫樂團演唱。蓋爾突然穿過人群跳上舞臺。他走向戴貝格‧戴洛，朝他的頭開了三槍，於是他當場死亡。俱樂部的安全主管傑夫‧湯普森（Jeff Thompson）撲向蓋爾，但是蓋爾繼續開了十五槍。他殺了湯普森、俱樂部另一名員工艾林‧霍克（Erin Halk）和一名上臺想要幫助戴貝格‧戴洛的觀眾內森‧布雷（Nathan Bray）。音效師約翰‧布魯克斯（John Brooks）想要阻止內森，但是被射了三槍後遭到挾持。就在那個時候，七名警員來到現場。其中一名警員詹姆斯‧尼格梅爾（James Niggemeyer）進到蓋爾後方的後臺去。約翰‧布魯克斯試圖掙脫，同時轉移了蓋爾的注意力，尼格梅爾就趁機對他的頭部開了好幾槍。歹徒倒地。他身上還有35發未發的子彈。這混亂的一晚造成4人死亡，15人受傷。戴貝格‧戴洛死在舞臺上，當時正從事他最喜愛的事情，也就是音樂表演。他的遺體現在安葬在德州阿靈頓（Arlington）的摩爾紀念花園墓園（Moore Memorial Gardens Cemetery）。

231頁 戴貝格‧戴洛1981年與哥哥維尼‧保羅合組潘特拉樂團。他與這個樂團發行了九張專輯，從《金屬魔力》（Metal Magic）（1983）到《浴火重生》（Reinventing the Steel，2000）。2003年他與維尼‧保羅、派特‧拉契曼（Pat Lachman）和鮑伯‧茲拉（Bob Zilla）合組破壞計畫樂團。

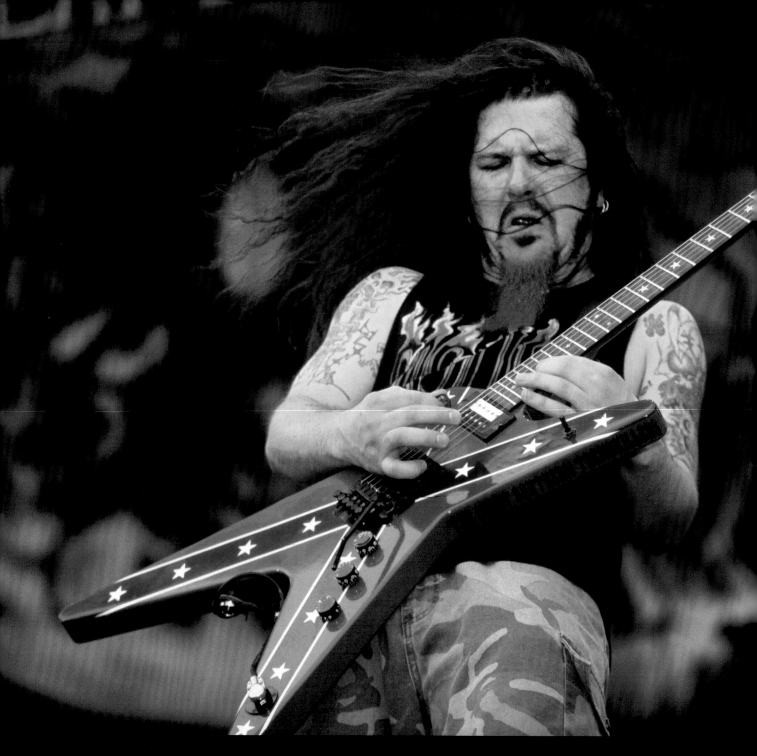

232-233頁 戴貝格‧戴洛1997年與潘特拉進行現場演奏。照片中他正在獨奏《偉大的南方潮流終結》專輯中收錄的〈洪水〉（Floods）一曲，被《吉他世界》（Guitar World）雜誌選為史上前百大第15名。

233頁上和下右 內森‧蓋爾的駕照：如《旋轉雜誌》所報導，2004年12月8日，在俄亥俄州哥倫布，蓋爾到破壞計畫樂團的演唱會現場射了15槍，殺死戴貝格‧戴洛和其他三人。槍擊事件中另有15名觀眾受傷，醫生正在為其中一位進行治療。

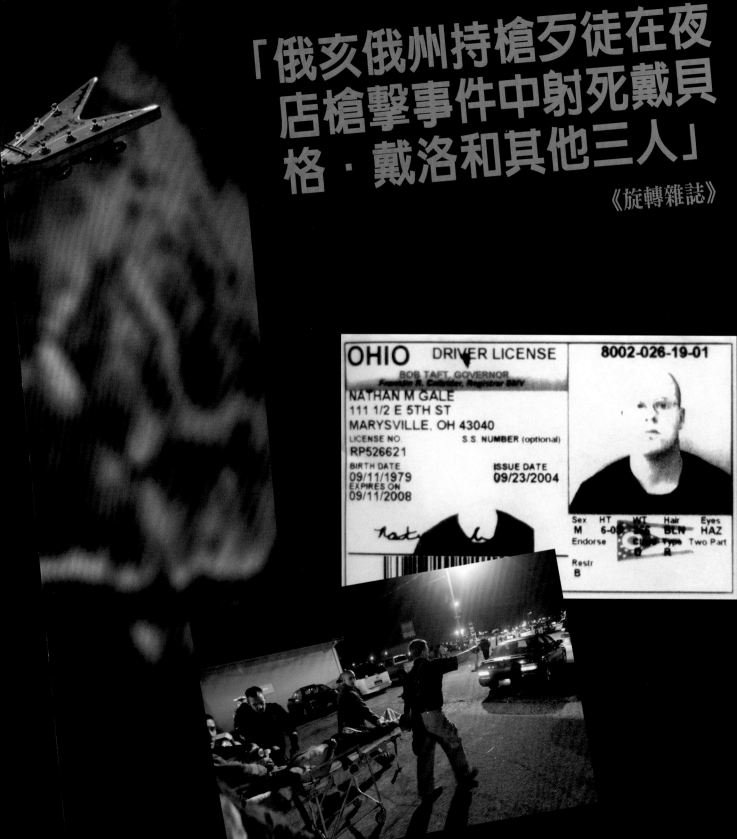

「俄亥俄州持槍歹徒在夜店槍擊事件中射死戴貝格・戴洛和其他三人」

《旋轉雜誌》

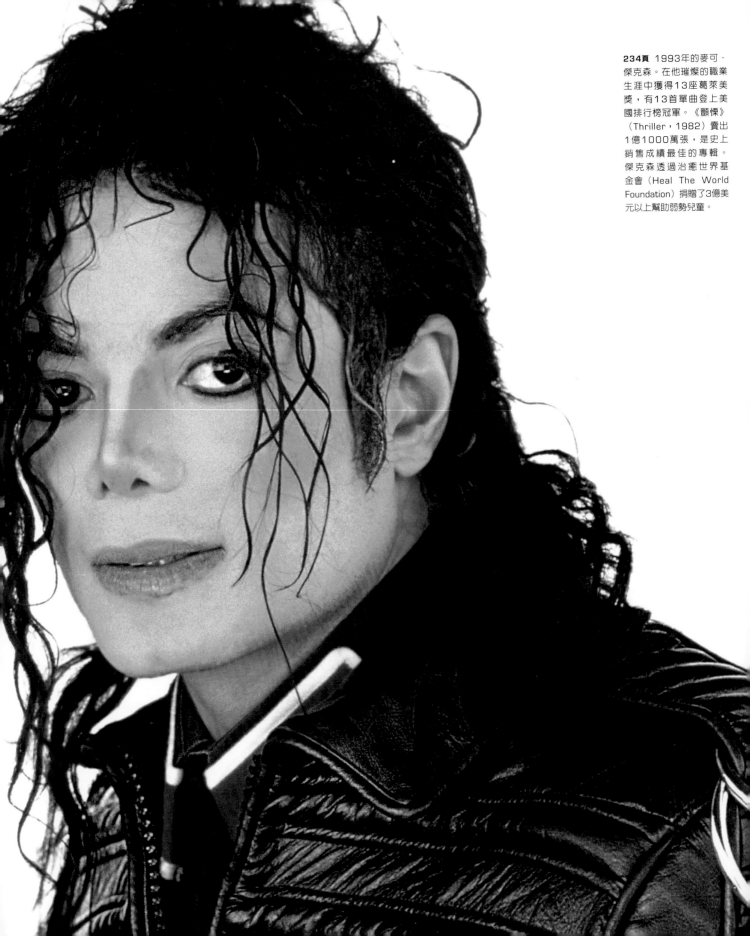

234頁 1993年的麥可·傑克森。在他璀璨的職業生涯中獲得13座葛萊美獎,有13首單曲登上美國排行榜冠軍。《顫慄》(Thriller,1982)賣出1億1000萬張,是史上銷售成績最佳的專輯。傑克森透過治癒世界基金會(Heal The World Foundation)捐贈了3億美元以上幫助弱勢兒童。

麥可‧傑克森

[Michael Jackson，1958 年 8 月 29 日－2009 年 6 月 25 日]

麥可‧傑克森2009年6月25日的死亡象徵一個時代的結束，象徵一場表演的落幕，和另一場表演的開幕。他的喪禮於2009年7月7日在洛杉磯史戴波中心（Staples Center）舉行，全球電視媒體現場轉播（光美國就有3100萬名觀眾觀賞）。8月24日洛杉磯法醫宣布他的死因是他殺，而重現他死前幾個小時的犯罪現場成了一個未解之謎。他生活的每個層面都被放在媒體的放大鏡下受大眾檢驗。到頭來卻發現他不過是個被自己絢爛的人生壓得喘不過氣的脆弱的人。

麥可‧傑克森是個神童，長大成為世上最偉大、也最具爭議性的歌星。他的死亡一如他的人生，帶有許多神祕色彩。哪一個才是真正的麥可‧傑克森？他曾這樣形容自己：如果你從五歲起就要生活在1億人面前，你自然就會變得不一樣。

他謎樣的人生開始於1983年印第安那州的蓋瑞（Gary），傑克森家的五個孩子玩遊戲一般地組成合唱團。這個家族合唱團開始參加選秀節目，一開始取名「漣漪與浪潮加麥可」（Ripple & Waves Plus Michael），後來改為「傑克森五兄弟合唱團」（The Jackson 5）。麥可是最年幼也最有才華的成員。合唱團背後有一個令人不安、專制，甚至可能犯法的人在操控，那就是他們的父親約瑟夫‧華特‧傑克森（Joseph Walter Jackson），大家都稱之為「喬」（Joe），他決定使用一切手段，盡可能利用這些孩子的天分大發利市。

在父親嚴厲的管教下，麥可‧傑克森開始在自家客廳裡逐漸變成了一部「娛樂機器」，麥可後來稱他父親是天才，但同時也想起他激烈的管教方式：當時只是個年幼的孩子的他，身上每個細節（例如麥可的大鼻子、唱歌的方法、舞臺表現等）都受到父親的批評和糾正，有時他甚至會暴力相向。他變得退縮，不再成長，開始要用他的天分來適應外面的世界。大約在那個時候，摩城唱片老闆貝瑞‧高迪二世（Berry Gordy Jr.）出現了，1967年8月13日，傑克森五兄弟合唱團在紐約阿波羅劇院（Apollo Theater）贏得一場比賽，引起葛萊迪斯‧奈特（Gladys Knight）的注意，他安排他們去摩城唱片試音。高迪一聽到他們演唱詹姆斯‧布朗（James Brown）的〈我有種感覺〉（I Got the Feelin'），他知道自己挖到寶了，於是把所有籌碼全押在他們身上。

麥可的人生成為一則流行樂的傳奇故事，發現傑克森五兄弟合唱團要歸功於黛安娜‧羅絲。他們的一舉一動都是為了要引起社會大眾的興趣。甚至連麥可的年齡都是造假的。他們發行首張專輯《黛安娜‧羅絲介紹傑克森五兄弟合唱團》（Diana Ross Presents the Jackson Five）時，他11歲，但是卻告訴媒體他只有7歲。前四首單曲〈我要你回來〉（I Want You Back）、〈ABC〉、〈你所保留的愛〉（The Love You Saved）和〈我會在你身邊〉（I'll Be There）都榮登排行榜冠軍，他們成為流行音樂史上最完美的商品。1975年他們結束和摩城唱片的合作關係，跟上迪斯可的潮流發行了兩張最出色的專輯《命運》（Destiny，1978）和《勝利》（Triumph，1980）。

這時候，家族合唱團已經成為過去，因為麥可已經單飛要征服全世界了。瑪丹娜或許詮釋了她的時代，而麥可‧傑克森卻走在時代之前，他的表演裡添加了一些只存在他想像中的元素。「麥可想像力很豐富」，昆西‧瓊斯（Quincy Jones）說道，他是麥可人生中第三位重要的人物，也是讓他成為全世界最偉大流行巨星的推手。這兩人在《綠野仙蹤》翻拍成音樂劇《新綠野仙蹤》（The Wiz）（1977）的拍攝現場認識。他們合作推出《牆外》（Off the Wall）（1979）專輯，登上排行榜第三名，麥可因此贏得第一座葛萊美獎。昆西‧瓊斯創造出一種成人風格的音樂，還加強了麥可的舞蹈天分。神童變成了巨星。

但是他快樂嗎？就在這個時候，他的外貌神祕地出現變化。麥可說他跳舞時摔斷鼻子，所以進行了第一次隆鼻手術。《牆外》專輯十分成功，但是麥可並不滿足。

他的不滿足促成後來的發行史上銷售冠軍：《顫慄》專輯。昆西‧瓊斯了解到時代在改變，迪斯可的潮流已經過去，他想帶著麥可進入搖滾界。〈滾開〉（Beat It）這首歌誕生了，這首單曲還加上了艾迪‧范‧海倫（Eddie Van Halen）的獨奏。麥可賣弄神祕、恐懼和他自己的妄想，把這些元素轉化成令人讚嘆的歌曲。《顫慄》的音樂錄影帶象徵一個轉捩點：麥可‧傑克森是第一位音樂錄影帶反覆公開播放的非裔美國藝人，《紐約時報》評論：「在整個流行樂界，麥可‧傑克森鶴立雞群。」1983年3月25日摩城唱片的25周年紀念晚會上，麥可完全轉型成功，他第一次表演月球漫步，這個舞步是三年前他向《靈魂列車》（Soul Train）節目的舞者傑弗瑞‧丹尼爾（Jeffrey Daniel）學來的。正

如巴雷舞星卡拉‧弗拉奇（Carla Fracci）所說：在他的舞步中，實質存在的東西卻變成全然的無形和輕盈。麥可‧傑克森已經成了一抹動態的形象。

1980年代是他的成功的年代，但是他卻為自己成功的事業所困。他變了，他不再傳達出美好而無憂無慮的感覺，這點令人感到很不安。但他仍保有一股魔力，在〈四海一家〉（We Are The World）和〈飆〉（Bad）等歌曲中，這是顯而易見的。他和昆西一起找尋更搖滾、粗獷的嗓音，並請馬汀‧史柯西斯（Martin Scorsese）為《飆》（Bad）專輯在紐約地下鐵拍攝音樂錄影帶。《飆》在1987年8月31日發行，首次進榜就登上排行榜冠軍。麥可在「飆世界之旅」（Bad World Tour）的123場演唱會中重回舞臺。

之後，不知哪裡出問題了。一種神祕的白斑症讓他的皮膚變得蒼白。在他那充斥整容、厭食症和怪異行為的生命中，醫生成為一個令他抑鬱的角色。據說他買了象人的骨頭；傳說他睡在高壓氧氣室中。雖然伊莉莎白‧泰勒（Elizabeth Taylor）將他譽為流行天王（King of Pop），但大家普遍稱他為怪胎傑克（Wacko Jacko）。

他在1991年第一次復出。發行了《危險之旅》（Dangerous）專輯，進行67場表演，他的《黑或白》（Black or White）音樂錄影帶讓大眾驚豔。他愈來愈白，愈來愈奇怪，但他還是麥可‧傑克森。是圍繞著他的世界變了。《危險之旅》登上告示牌排行榜冠軍，但被超脫合唱團的《從不介意》追過去。但天王還是站穩腳步，接受了歐普拉‧溫芙蕾（Oprah Winfrey）的歷史性電視專訪，有9000萬觀眾收看，但之後的也每況愈下。

麥可的兒童性侵案1993年開始審理。全案充滿各種戲劇性十足的元素：有美國人對實境秀的著迷、大眾病態的好奇心、「另類」的法官與律師，還有不擇手段爭取成名機會的證人。麥可達成和解，又一次復出。他與麗莎‧瑪莉‧普里斯萊（Lisa Marie Presley）結婚，發行《他的歷史》（HIStory）專輯，巡迴進行82場表演。但是其他謎團又浮現了。他和麗莎‧瑪莉離婚，又和他皮膚科醫生的護士黛博拉‧羅尹（Deborah Rowe）結婚，並成為兩個孩子的父親，這兩個孩子從未在大眾面前曝光。流行樂界的傳奇故事已成過往，就連發行新專輯也引發與索尼（Sony）公司漫長的官司纏訟。這張專輯是《萬夫莫敵》（Invincible），登上排行榜冠軍，但是並沒有發揮太大的效果，因為沒有巡迴宣傳，而且專輯中的歌曲也未經過精心挑選。

2001年麥可在紐約麥迪遜廣場花園（Madison Square Garden）舉辦演唱會，慶祝單飛滿30年。接著神祕事件再度籠罩他的生活，這時冒出了第三個小孩，母親的身分從未曝光。另一宗兒童性侵案又開始審理、財務出問題、他關閉了住處暨私人遊樂園「夢幻莊園」（Neverland），最後他逃到巴林（Bahrain）去，還被一大群戲班子般的無情媒體記者跟著。

236-237頁 麥可‧傑克森曾說：「如果你來到這世界時知道有人愛你，離開世間時也一樣，那在世上發生的任何事，你都能釋懷。」

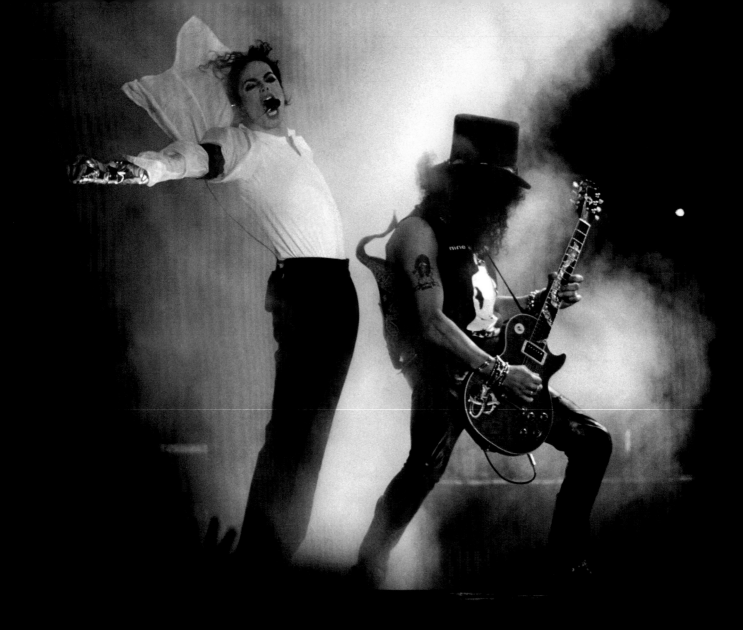

238頁 1999年6月27日,慕尼黑:麥可‧傑克森與史萊許（Slash）在「麥可‧傑克森與朋友」巡演的其中一場慈善演唱會表演。

239頁 1993年9月15日:麥可‧傑克森在危險之旅世界巡演時,在莫斯科的盧日尼基體育館（Luzhniki Stadium）內表演。

麥可‧傑克森說他從不對演藝生涯中的任何事情感到後悔,這是他生命中最美好也最醜陋的事,還說他已經準備好再度復出。他想要恢復他完美的「娛樂機器」的地位。這時,麥可‧傑克森的謎樣人生急轉直下,演變成一齣悲劇。這場復出巡演名為「就是它了」（This Is It）,原本在倫敦的O2體育館（O2 Arena）安排了十場演唱會,預定從2009年7月13日辦到2010年3月6日,但很快暴增為50場——這樣的大動作嚴重摧殘了他那原本就已很虛弱的身體。麥可在洛杉磯的史戴波中心和編舞家肯尼‧奧泰嘉（Kenny Ortega）一起彩排,租下洛杉磯荷爾貝山（Holmby Hills）北卡洛伍德路（North Carolwood Drive）100號的房子。這就是2009年6月25日中午一輛救護車火速前往的地點。麥可心臟停止,幾個小時後在醫院裡過世。他生前最後幾小時到底發生了什麼事?他個人醫生康拉德‧莫瑞（Conrad Murray）又是誰?該郡法醫說莫瑞之前幫他注射手術用的強力靜脈麻醉藥物「Propofol」讓他入睡。但是這種藥卻讓麥可的心臟停止跳動,因為他過度使用精神藥物和鎮靜劑,心臟早已非常衰弱。

麥可‧傑克森無法回到那個唯一讓他覺得自在的地方:舞臺。世界失去了一位最優秀的歌星,他的死讓他謎般的一生更加撲朔迷離。

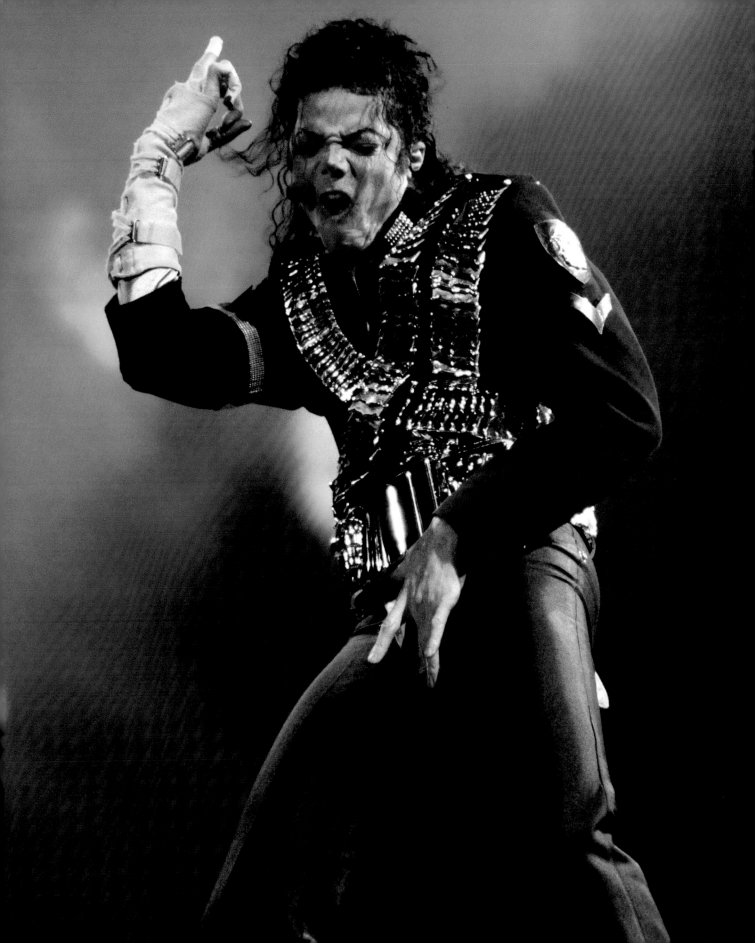

Los Angeles Times

latimes.com

75¢ DESIGNATED AREAS HIGHER © 2009 96 PAGES WST

King of Pop is dead at 50

Michael Jackson is stricken on the eve of a comeback tour

OBITUARY

A major talent, a bizarre persona

He dazzled the world with his music, baffled it with his behavior.

GEOFF BOUCHER AND ELAINE WOO

Michael Jackson was fascinated by celebrity tragedy. He had a statue of Marilyn Monroe in his home and studied the sad Hollywood exile of Charlie Chaplin. He married the daughter of Elvis Presley.

Jackson met his own untimely death Thursday at age 50, and more than any of those past icons, he left a complicated legacy. As a child star, he was so talented he seemed lit from within; as a middle-aged man, he was viewed as something akin to a visiting alien who, like Tinkerbell, would cease to exist if the applause ever stopped.

It was impossible in the early 1980s to imagine the surreal final chapters of Jackson's life. In that decade, he became the world's most popular entertainer thanks to a series of hit records — "Beat It," "Billie Jean," "Thriller" — and dazzling music videos. Perhaps the best dancer of his generation, he created his own iconography: the single shiny glove, the Moonwalk, the signature red jacket and the Neverland Ranch.

In recent years, he inspired fascination for reasons that had nothing to do with music. Years of plastic surgery had made his face a bizarre landscape. He was deeply in debt and had lost his way as a musician. He had not toured since 1997 or released new songs since 2001. Instead of music videos, the images of Jackson beamed around the world were

[See Persona, Page A12]

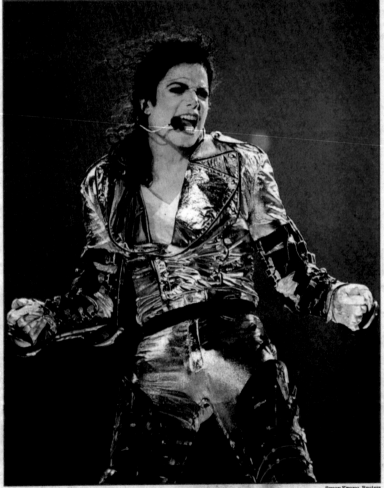

1958 - 2009

SIMON KWONG Reuters

Michael Jackson performs in Taipei, Taiwan, in 1996 during his "HIStory" tour. At the time of his death he was in Los Angeles rehearsing for an upcoming series of 50 sold-out shows at London's O2 Arena.

HARRIET RYAN, CHRIS LEE, ANDREW BLANKSTEIN AND SCOTT GOLD

Michael Jackson, an incomparable figure in music, dance and culture whose ever-changing face graced the covers of albums that sold more than half a billion copies, died Thursday, shortly after going into cardiac arrest at his rented Holmby Hills mansion. He was 50. He spent much of his life as one of the most famous people on the planet, and to many, his untimely death felt both unthinkable and, oddly, inevitable.

Paramedics found Jackson in cardiac arrest when they arrived at his home shortly before 12:30 p.m., three minutes and 17 seconds after receiving a 911 call. His personal physician was already in the house performing CPR. Jackson was not breathing, and it appears he never regained consciousness. Paramedics treated Jackson at the house for 42 minutes, and he was declared dead at 2:26 p.m. at UCLA Medical Center, about two miles from his home above Sunset Boulevard.

"I got to kiss him and tell him goodbye," said Frank DiLeo, Jackson's manager and friend of 30 years, who was at the hospital. "I lost a very dear friend, someone who I admired, someone who was the greatest talent I ever met or worked with."

Los Angeles police said detectives would launch a thorough investigation of the death. They cautioned, however, that they did not believe Jackson was the victim of foul play and that the investigation was standard after the death of a person with his level of fame. Authorities said they would examine whether Jackson had been taking medications that contributed to his death; an autopsy is expected to be performed today.

Jackson's death was confirmed outside the hospital by his brother Jermaine, who once performed alongside Michael as a member of the Jackson 5, a family act that began in the steel mill town of Gary, Ind., before making it big in the music industry.

Jackson — who most famously lived in Santa Barbara County at his Neverland Ranch, named for the island where Peter Pan and the Lost Boys were in no danger of growing up — had taken up residence in a seven-bedroom estate in Holmby Hills, which he was renting for $100,000 a

[See Jackson, Page A11]

A performer who tore down boundaries

Throughout his career, transformation was the great source of Jackson's art. And it was his biggest burden. **PAGE A15**

He was the king of style too

He understood the power of costume on and off the stage, and his idiosyncratic fashion sense influenced a generation. **PAGE A14**

Fans, paparazzi flock to hospital, homes

They block streets and blast the superstar's music as they wait for news or a glimpse of his famous family. **PAGE A14**

240頁 2009年6月26日《洛杉磯時報》（Los Angeles Times）公布麥可・傑克森的死訊。

241頁 2009年7月，悲痛的拉蒂法女王（Queen Latifah）在洛杉磯史戴波中心麥可・傑克森的葬禮上致詞。

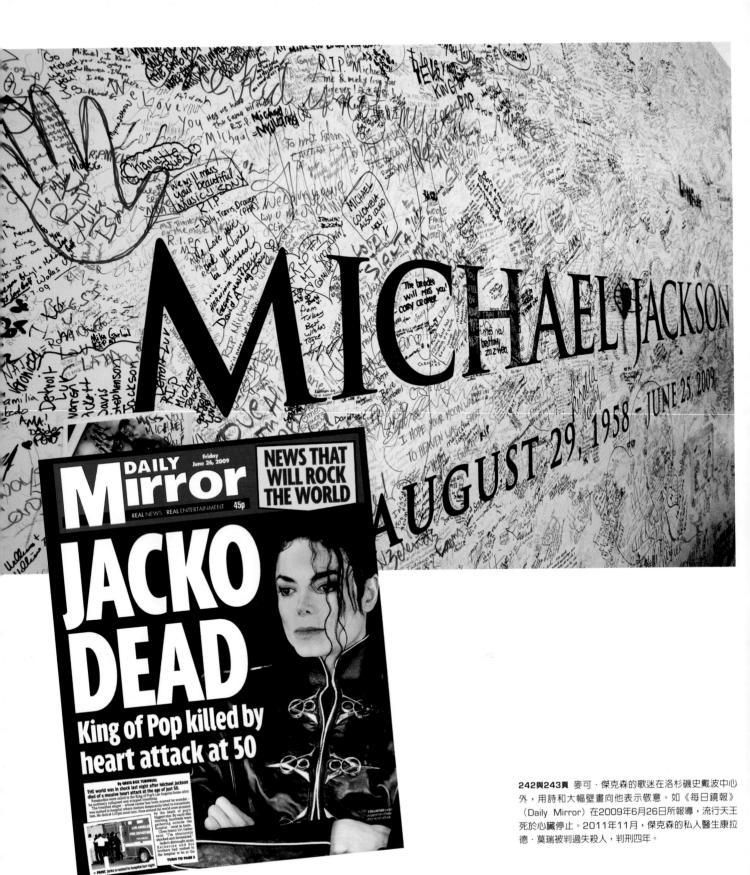

DAILY Mirror
Friday June 26, 2009
REAL NEWS REAL ENTERTAINMENT 45p

NEWS THAT WILL ROCK THE WORLD

JACKO DEAD

King of Pop killed by heart attack at 50

By GREIG BOX TURNBULL

THE world was in shock last night after Michael Jackson died of a massive heart attack at the age of just 50.

Paramedics were called to the King of Pop's Los Angeles home after he suddenly collapsed and stopped breathing.

The troubled singer – whose career has been marred by scandal – was rushed to hospital where doctors desperately tried to resuscitate him. He died at 1.07pm local time.

Fans around the world were stunned by the death of pop's biggest star. By early this morning, hundreds were gathering outside the hospital – most in tears.

Close friend Uri Geller said: "I'm absolutely shocked and devastated.

Jacko's distraught mum Katherine and his brothers had rushed to the hospital to be at the

TURN TO PAGE 3

▲ PANIC Jacko is rushed to hospital last night

COLLAPSED Jacko stopped breathing after heart attack

242與243頁 麥可‧傑克森的歌迷在洛杉磯史戴波中心外，用詩和大幅壁畫向他表示敬意。如《每日鏡報》（Daily Mirror）在2009年6月26日所報導，流行天王死於心臟停止。2011年11月，傑克森的私人醫生康拉德‧莫瑞被判過失殺人，判刑四年。

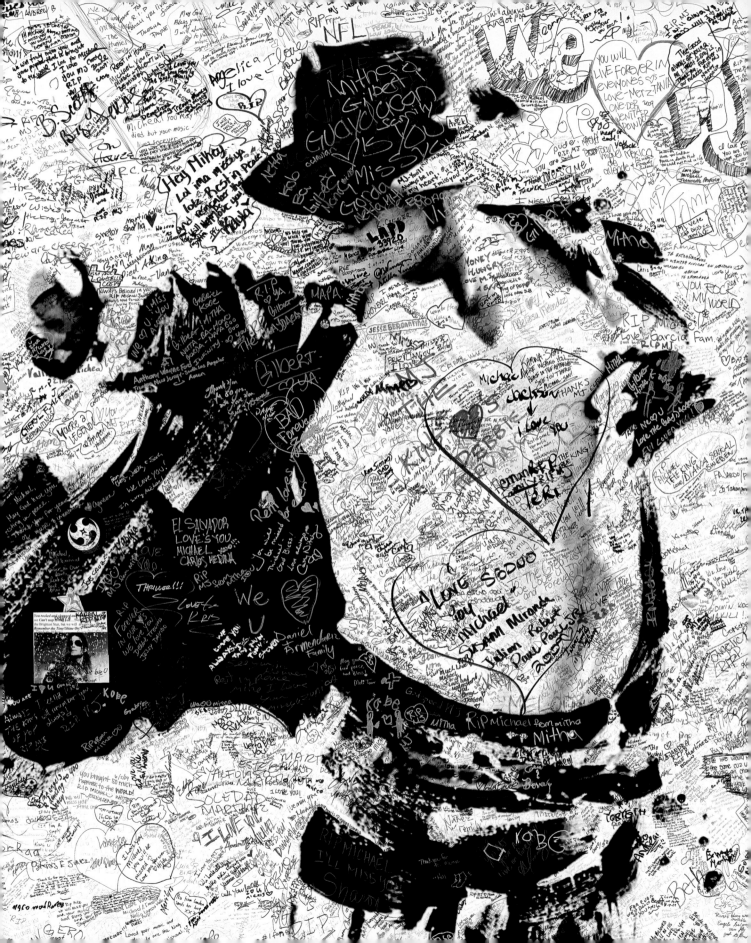

　　他備受其他樂手的推崇，但從未在市場上獲得成功。馬克‧林科斯是天馬樂團（Sparklehorse）成員，有一點民謠，有一點迷幻。這個樂團從1995年起發行了四張專輯，成為美國獨立音樂界的標竿，尤其是《美好人生》（It's a Wonderful Life）（2001）。但是在那之前，他也曾擔任過舞帽（Dancing Hoods）樂團的吉他手，他在這個樂團裡第一次嘗到走紅的滋味。

　　馬克‧林科斯出生於維吉尼亞州。他家中許多成員都是礦工，這讓他決定要學習音樂，不要在礦坑裡工作度過一生。他在阿林頓住到18歲，然後搭上巴士離開維吉尼亞州前往紐約。他在紐約與人共同成立舞帽樂團，發行了兩張專輯《12朵忌妒玫瑰》（12 Jealous Roses）（1985）和《無論如何哈雷路亞》（Hallelujah Anyway）（1988）。之後舞帽樂團搬到洛杉磯去。但是在那裡無法走紅，樂團在1989年解散。馬克之後回到維吉尼亞州，躲回家中寫歌，並經常和強森家族（The Johnson Family）與鹽塊瑪麗（Salt Chunk Mary）樂團一起現場演唱。這些樂團促成後來天馬樂團的成軍。馬克寫歌，樂團就在他維吉尼亞州布瑞莫布勒夫（Bremo Bluff）農場裡錄音。天馬樂團成為他宣洩神祕而難以承受的憂鬱的方法，他之前曾試圖以酗酒、抗抑鬱劑和海洛因來對抗憂鬱症。他的問題早在1996年樂團發行首張專輯《狄克西萬歲海底傳輸情節》（Vivadixiesubmarinetransmissionplot）時，就開始出現並引導他走向死亡。同一年稍後，天馬樂團在倫敦為電臺司令（Radiohead）樂團開場。他們透過美國大學電臺走紅，而且備受電臺司令樂團推崇。新樂團一切看似順利。但有一天晚上，馬克因服用煩寧、酒精與抗抑鬱劑過量昏倒在飯店房間內。他躺在浴室地板上14個小時，姿勢嚴重扭曲，雙腿被拗折在身體下方而嚴重受損。倫敦的聖瑪莉醫院（Saint

Mary's Hospital）進行了一連串的手術救回他的腿，但是之後的六個月，他必須靠輪椅才能行動。然而，雖然他的雙腿永遠無法完全復原，馬克仍繼續他的音樂生涯，發行《早安蜘蛛》（Good Morning Spider，1998）這張專輯，其中有一首歌正是獻給聖瑪莉醫院。

　　2001年狀況看來開始好轉。他不再是一個人窩在自己維吉尼亞州的農場上錄音，而是跟PJ‧哈維（PJ Harvey）、維克‧徹思那（Vic Chestnutt）和名氣響亮的湯姆‧威

茲（Tom Waits）合作新專輯《美好人生》（2001）。馬克後來坦承他得先喝五口威士忌，才能鼓起勇氣打電話給威茲。兩人一起開車去加州，威茲寫了〈狗門〉（Dog Door）這首歌。離上次在倫敦服用藥物過量差點死亡的事件只過了兩年，馬克已重新找回求生意志——即使他寫下「我吃了滿肚子死在海上的蜜蜂」這類歌詞。《美好人生》專輯的旋律與和弦很優美，是他在世上尋求希望、擁抱生命，同時也是接受憂鬱症和孤單的一種方法。但是憂鬱症和孤單這兩種痛苦持續

[Mark Linkous,1968年9月9日—2010年3月6日]

糾纏著馬克,他隔了五年才錄製天馬樂團的下一張專輯《山腰上的白日夢》(Dreamt for Light Years in the Belly of a Mountain, 2006)「我太久沒工作,所以付不出房租,」他說,「我寫了一些東西沒收進上一張專輯,所以這些小流行歌都被存放起來了。」

他接著的作品計畫非常有野心。他與製作人丹哲・毛思(Danger Mouse)和電影導演大衛・林區(David Lynch)一起構想出「音樂和影像」畫廊。林區已經拍攝了100張照

片,作為與《靈魂深夜》(Dark Night of the Soul,2009)專輯一併發行的書籍內容,這張專輯主打美國獨立音樂人的作品,包括茱莉安・卡薩布蘭加(Julian Casablancas)、蘇珊・維加(Suzanne Vega)、小妖精樂團的布萊克・法蘭西斯(Black Francis)、小腿(Shins)樂團的詹姆斯・莫瑟(James Mercer),還有其他許多樂手。林科斯在籌備專輯時,同時與克里斯欽・凡內斯(Christian Fennez)合作《15號魚缸內》(In the Fishtank 15)迷你專輯。但是《靈

魂深夜》仍然是天馬樂團明確的代表作、一張純屬音樂詩篇的專輯、一個脆弱靈魂試圖抓住生命的最後奮力一搏。2010年3月6日,馬克・林科斯當時與朋友住在德州諾克斯維(Knoxville)。他跟朋友說要出去散步,就從後門出去了。他坐在街上,拿來福槍指著自己的胸口,對著心臟開了一槍,他當場斃命,得年47。未留下任何遺書或道別訊息,沒人知道他走上絕路的真正原因。他的家人寫信給天馬樂團歌迷俱樂部:「願他一路好走。天上會有一顆屬於你們的星星。」

保羅・葛雷

[Paul Gray，1972 年 4 月 8 日－2010 年 5 月 24 日]

　　要了解滑結（Slipknot）樂團有兩個方法。第一個是去參加他們的演唱會，感受這九個戴著面具的年輕人震撼全場的霸氣和侵略性。第二個方法則是去美國中西部的愛荷華州，看看這個樂團成軍和發跡的城市：文化沙漠莫恩（Des Moines）。這一點主唱柯瑞・泰勒（Corey Taylor）說得很明白：「滑結樂團沒什麼好了解的。我們從莫恩發跡，然後登上舞臺。就像一條直線一樣，我們的生命就在直線的兩端之間。」自從1996年的萬聖節滑結樂團發行首張專輯《夥伴。餵食。殺戮重複》（Mate.Feed.KillRepeat）後，有個問題每個人都至少要問一次：莫恩是個怎麼樣的一個地方，為何會造就如此令人不安的樂團？莫恩約有20萬人口，90%是白人，儼然是全國保險公司的重鎮，也是總統選舉時第一輪真正重要的黨團初選（愛荷華州黨團）所在地。另一個重點是前美國總統雷根（Ronald Reagan）曾在這裡住了好幾年，在一個當地廣播電臺擔任主持人。柯瑞・泰勒曾形容莫恩是個無聊至極的城市。在他們童年時期，莫恩是個充滿保守派的大荒漠，各種年輕人的活動都會被立即扼殺。這是個老年人的城市，到處都是教堂和會讓人想放聲尖叫的酒吧。

　　保羅・葛雷在洛杉磯出生，但是在莫恩長大。他在1995年和紹恩・克瑞漢（Shawn Crahan）與喬伊・喬迪森（Joey Jordison）組成滑結樂團。這個樂團結合了休克搖滾（Shock rock）的戲劇性元素和新金屬（Nu metal）的影響力，他們的樣貌立即震驚了大眾。樂團成員都戴著可怕的萬聖節面具，並以0到9的數字稱呼自己。他們的第一張試唱帶就引起路跑者唱片公司（Roadrunner Records）的注意，於是與他們簽約

也發行了樂團的首張樂團同名專輯（1999）。美國大眾大感震驚，但立即對滑結樂團的晦暗世界很感興趣。他們在一場又一場的演場會之後，令一票死忠歌迷深深著迷。

　　柯瑞・泰瑞向記者說明戴面具是表達他們內在情感的一種極端方式。他說面具代表我們每個人內心都有的陰暗面，當我們表現出陰暗面時，就變成了一頭怪獸，但接著要學著認識這種負面情緒、讓自己擺脫負面情緒，才能成為更好的人。可惜這個方法似乎對保羅・葛雷不管用，因為他在滑結樂團的職業生涯中，可以說是被自己所扮演的「豬」這個舞臺角色給徹底滲透了。2003年之前樂團發行了第二張專輯《愛荷華州》（Iowa，2001）後，他出了一場車禍，接著因持有毒品被捕。面具並未掩飾或改善他的陰暗面。

　　樂團繼續發行《第三卷：（潛意識的詩句）》（Vol. 3：〔The Subliminal Verses〕，2004）和《絕望深淵》（All Hope Is Gone，2008）。之後，樂團成員都把時間用來準備個人的作品，同時也等待他們發行首張專輯以來的十週年慶祝，要再度回到錄音室。保羅正在準備和名叫「歡呼！」（Hail!）的樂團合作，但是在2010年5月24日，他的演藝生涯嘎然而止。這位滑結樂團貝斯手被人發現陳屍在愛荷華州厄本戴爾（Urbandale）萬豪廣場套房飯店（TownePlace Suites Hotel）431房內。死因是意外過量服用嗎啡。保羅之前努力克服濫用毒品的情況已有一段時間，也曾多次去戒毒中心。他在一次專訪中，曾提及巡演時要擺脫依賴毒品的習慣有多困難，因為毒販無所不在，但是他即將出生的兒子給了他新的力量。

「大家會滿懷悲傷
地懷念他，這個
世界少了他，會
變得很不一樣。」

紹恩·克瑞漢

248及249頁 2008年6月27日，滑結樂團攝於莫恩。

250-251頁 2010年5月25日：滑結樂團主唱柯瑞·泰勒出席保羅·葛雷死後第
二天的記者會。在該場合，紹恩·克瑞漢說：「這個世界少了他，會變得很不一
樣。」

史考特・哥倫布

[Scott Columbus，1956 年 11 月 10 日—2011 年 4 月 4 日]

129分貝：這是戰士幫（Manowar）樂團在1984年創下世上最大聲樂團紀錄的音量。這項紀錄是由金氏世界紀錄認證。戰士幫合唱團是極度重金屬樂團，他們認為這種音樂是有史以來最輝煌的藝術形式。戰士幫合唱團喜歡打破世界紀錄。他們曾兩度打破129分貝的音量紀錄，除了這項大聲的記錄之外，他們2008年7月5日在保加利亞卡利亞克拉搖滾節（Kaliakra Rock Fest，現在稱為卡瓦那搖滾節 [Karvana Rock Fest]）的演唱會使他們成為時間最長重金屬演唱會的紀錄保持人。那場演唱會持續了5小時又1分鐘，演唱超過40首歌。在這場表演中，史考特・哥倫布擔任鼓手，坐在所謂「命運之鼓」的後方，這套鼓是不鏽鋼製成的，因為他打鼓太猛烈，所有其他型的鼓都會被他打壞。史考特也因為這樣才被樂團的一位歌迷發掘，而成為戰士幫的鼓手，他之前在鑄造廠工作。

戰士幫成立於1980年，當時貝斯手喬伊・德・馬由（Joey De Maio）認識了吉他手羅斯・「老大」・弗萊曼（Ross "The Boss" Friedman）。喬伊曾擔任黑色安息日樂團「天堂與地獄」（Heaven and Hell）巡演時的道具管理員，而羅斯曾是紐約一個邪教龐克樂團：獨裁者（The Dictators）的創團元老之一。戰士幫的主唱是艾瑞克・亞當斯（Eric Adams），鼓手則是卡爾・肯乃迪（Carl Canedy），後來他的位子由唐尼・漢茲克（Donnie Hamzik）取代，這兩名鼓手都承受不了在戰士幫演奏的壓力。這個樂團在1981年以《戰歌》（Battle Hymns）專輯首次亮相（奧森・威爾斯 [Orson Wells] 為專輯中的〈黑暗復仇者〉[Dark Avenger] 一曲錄製口白），並進行第一次巡演。樂團需要史考特・哥倫布，他在《光榮戰役》（Into Glory Ride，1983）裡首次亮相。從那之後，戰士幫樂團歷經幾次團員更替（例如：喬伊・德・馬由在1989年開除羅斯・「老大」，他的位置由大衛・申柯 [David Shankle] 接替，而他自己的位置後來也由卡爾・羅根 [Karl Logan] 取代），又發行了九張專輯，從《長征英格蘭》（Hail to England）到《戰歌MMXI》，為金屬樂迷密集創作出以北歐神話、幻想傳說及戰神之間的戰爭等主題的歌曲。

史考特・哥倫布在1991年之前都坐在他「命運之鼓」後方的位子，之後1993年到2008年間又再坐回這裡。但是他的生命開始浮現謎團。沒人知道他為什麼選在那個時候第一次離開樂團，還決定了自己的接班人：萊諾（Rhino）。謠傳是因為他的兒子生病，但是史考特在後來一個專訪中斷然否認。也有謠傳說他自己生病。對於為何最後在2008年徹底退出，他連理由都沒有說明：「我在戰士幫度過很長一段美好的歲月。我沒有遺憾，退出只是人生進入了不同階段。」後來一直到2011年4月5日之前，史考特・哥倫布完全消失無蹤，戰士幫在那一天發出正式消息稿，宣布他已經過世。史考特・哥倫布得年54，死因至今仍不清楚。

253頁 1984年史考特・哥倫布攝影留念。這位鼓手與戰士幫樂團一起錄製了《光榮戰役》（1983）、《長征英格蘭》（1984）、《戰錘的標誌》（Sign of The Hammer）（1984）、《爭奪天下》（Fighting the World）（1987）、《金屬之王》（Kings of Metal）（1988）、《地獄鬧翻天》（Louder Than Hell）（1996）、《世界戰士》（Warriors of the World）（2002）和《戰神》（Gods of War）（2007）。

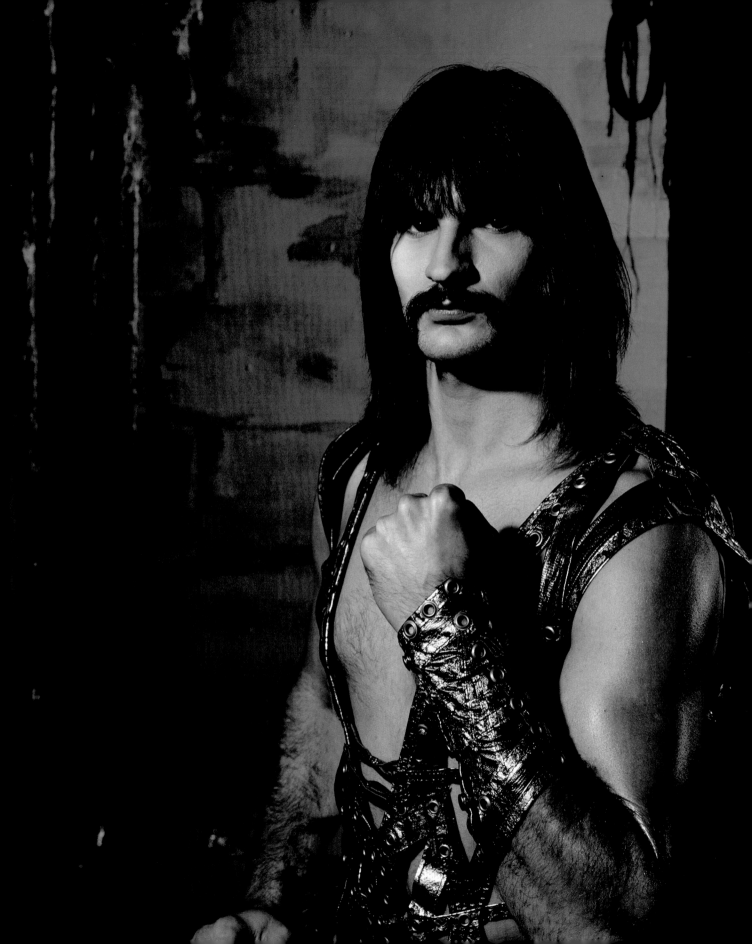

艾美・懷絲

[Amy Winehouse，1983 年 9 月 14 日－2011 年 7 月 23 日]

大家都說，她做錯了。她除了酗酒之外，要不是吃很多，就是什麼都不吃。她的成功、令大眾為她的歌聲而著迷，對才華橫溢的艾美・懷絲來說似乎理所當然。她的人生太早喊停，然而或許，喊停的時間點是對的。那是7月下旬的某一天，氣溫是攝氏40度。

艾美・潔德・懷絲（Amy Jade Winehouse）1983年9月14日誕生於一個猶太家庭，他們住在英國一個未被電視報導過的地方：恩非（Enfield）。她的家庭就和許多其他家庭沒什麼兩樣，除了罕見地還有一位祖母：辛西亞（Cynthia）。埋葬在祖母旁邊正是艾美所希望的。從她的計程車司機父親那裡，她聽到那些搭車不看窗外風景的乘客的故事；從她的護士母親那裡，她聽到醫院裡的病痛、醫生的沉默和無言以對。兒時的艾美已經像大人一樣有話要說。她在拿到最後一個洋娃娃後，擁有了第一把吉他；在拿到吉他前，她因為穿鼻環被學校退學。她需要一個真正關心她的人，但這表示要找到真命天子才行。「愛是一場失敗的遊戲，」她後來唱道。她在2003年20歲時發行了第一張專輯《率真》（Frank）。後來也只再發行了兩張（其中一張《藏絲精選》[Lioness: Hidden Treasures] 在她死後才發行），但已足夠讓她成為音樂史上令人難忘的歌星，她是一顆註定要留名的彗星，她造就了一票追隨者，而他們卻很難望其項背。確實，《率真》專輯（獲頒銷售突破30萬張的白金證書）的成功全仰賴她令人驚豔的渾厚「黑人」嗓音，聽起來遠比她的年齡更為成熟。她的第二張專輯《黑色會》（Back to Black，2006）是顆超新星。幾週內就登上英國排行榜冠軍，在美國則拿下第七名。她的音樂靈感來自1950和1960年代的女子樂團，專輯製作人是沙朗・瑞米（Salaam Remi，也是《率真》的製作人）和馬克・朗森（Mark Ronson）。2006年10月23日發行的首張單曲〈戒酒〉（Rehab），是她拒絕去戒酒中心戒酒的自傳式告白，內容真摯、充滿諷刺而且心灰意冷。這張單曲的成績斐然，一共拿下五座葛萊美獎，艾美所到之處都為她鋪上了紅毯，她的照片也出現在全球的海報上。但是她走紅帶來了負面的影響。她人生的衝突感很強烈。她變得非常瘦，後來又恢復之前的體重。她很暴力，經常酗酒、吸毒，並在公眾場合和俱樂部嘔吐，時而甜美時而絕望，然後又開始唱歌。就在同一年2007年，她與布雷克・菲爾德─西佛（Blake Fielder-Civil）在佛羅里達州結婚，兩年後離婚，這段痛苦的愛情毀了她。她在挪威因持有7公克大麻被捕。同時，因媒體炒作、暴力、公開場合的情緒性行為和歌曲的關係，她的名氣瞬間爆增。2011年夏天，她的歐洲巡演的開始和結束都是一塌糊塗。在貝爾格勒（Belgrade）的第一場演唱會，艾美・懷絲完全處於混亂狀態，或者只是喝醉了，但就是無法演唱。巡演就此取消。

幾週後的7月23日，她被人發現陳屍於倫敦家中。這就是不知命運為何的人的命運。驗屍的法醫寫說她死於毒品和酒精，以及一種英文中稱為「stop and go」的休克，這是戒酒後又酗酒會出現的現象。但他們錯了。那正是她無須隱藏、得以從人生中的黑暗面解脫的方式。她在臺上可能跟蹌又無助，但是麥克風一到手中，她又能回到最佳狀態，用她獨特而絕望的嗓音迷倒觀眾。她曾說自己的腦袋不太正常，但是沒有一個女人是正常的，這表示她知道「完美」不過是自以為是的人心中一種扭曲的投射。她是顆燃燒得太快的流星，很可惜也成為了「27俱樂部」的成員，俱樂部裡都是27歲過世的藝人，例如吉米・罕醉克斯、吉姆・莫里森和珍妮絲・賈普林。這些人承受了一種比他們的音樂更強大的存在焦慮感。

255頁 艾美・潔德・懷絲1983年9月14日出生。她的首張專輯《率真》（2003）賣出300萬張。
下一張專輯《黑色會》（2006）讓她成為唯一得到五座葛萊美獎的英國藝人。

256頁與256-257頁 2011年7月23日，艾美‧懷絲過世的那天，成千上百位歌迷聚集在她位於坎登廣場（Camden Square）的家門前向她致意。酒精和毒品過量導致她的死亡。她的葬禮2011年7月26日在倫敦的艾基威爾貝里道墓園（Edgwarebury Lane Cemetery）舉行。

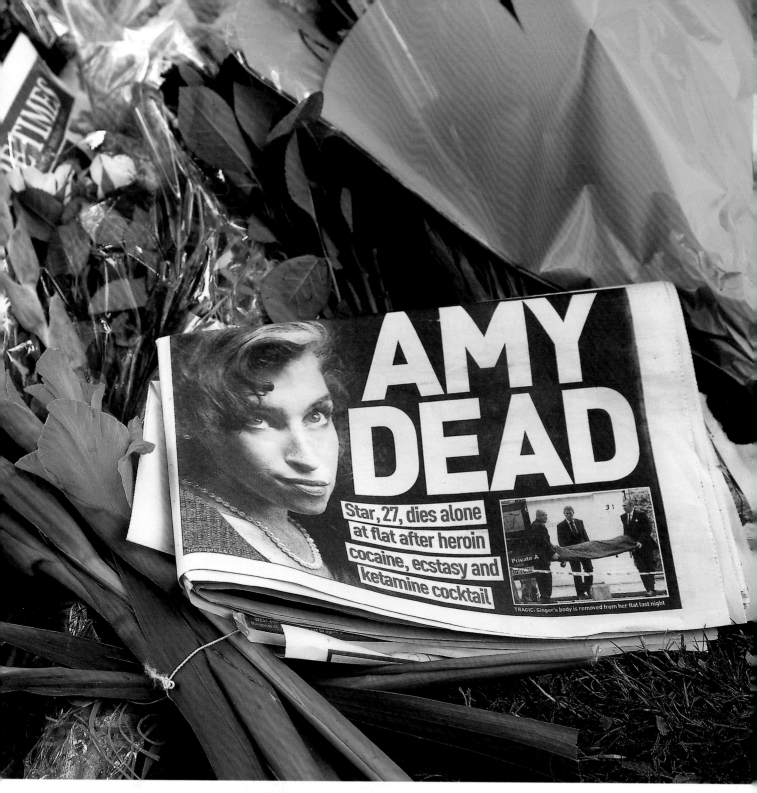

258-259頁與259頁 艾美‧懷絲在2007年巡演的兩場演唱會中表演,一張在加州科切拉拉音樂節(Coachella Festival)(左),一張在紐約海萊夜總會(Highline Ballroom)(右)。

260-261頁 艾美‧懷絲在康瓦耳(Cornwall)伊甸園計畫(Eden Project)的「伊甸園時段」現場演唱。這位歌手曾經說,她的腦袋不太正常,但是沒有一個女人是正常的。

惠妮·休斯頓

[Whitney Houston，1963 年 8 月 9 日─2012 年 2 月 11 日]

263頁 2009年金氏世界紀錄說惠妮·休斯頓是史上榮獲最多獎項的女藝人。她發行七張專輯和三張電影原聲帶，她的專輯共賣出1億7000萬張以上。1987年，她的第二張專輯《惠妮》（Whitney）（1987）讓她成為第一位登上美國排行榜冠軍的女藝人。

一位保鑣也發現了她的靈魂。這個靈魂持續感到無助，暴露在種種的不確定中，更過著你完全不會想要的生活──即使那是以前夢想中的生活，現在也不想了。惠妮·休斯頓唱歌永遠不需要大聲，就能比別人高一個八度，只有她就算不「唱」歌、只是哼些琅琅上口的旋律，也可以深刻地感動聽眾。她是交了烏合之眾的朋友的鄰家好女孩。就在某個時間點，她看到回頭的路太長、太黑暗而放棄。一切就結束在比佛利山莊（Beverly Hills）的一個飯店房間內，和往日的明星一樣。她是一位真正的明星，集才華和行銷自己的能力於一身。她象徵著一種沒有摻雜憤怒成分的美國夢。在這個強迫眾人平等的國度，她是一位不需特別強調自己與眾不同，表現就很出色的非裔美籍女孩。

惠妮·伊莉莎白·休斯頓（Whitney Elizabeth Houston）1963年8月9日出生於紐瓦克（Newark）。她跟許多非裔美籍女孩一樣，小小年紀就開始在新希望浸信會教堂（New Hope Baptist Church）唱歌，這個地方也是她的朋友和歌迷後來向她道別的地方。後來她從福音音樂一下轉換跑道到全球性的音樂，她唱各式各樣的音樂，從靈魂樂、搖滾樂唱到鄉村音樂。她的家人中不乏唱歌能手：母親西西（Cissy）在甜美靈感（Sweet Inspirations）樂團裡唱歌；表妹是狄昂·華威克（Dionne Warwick）和迪·迪·華威克（Dee Dee Warwick）。惠妮不只是個好歌手、好女孩，人也長得漂亮，是人人心中理想的妻子那種女性。身為歌手、演員和模特兒，她的成功是必然的。惠妮·休斯頓的照片出現在《魅力》（Glamour）雜誌的封面，另外她也演電影。但是她的雙眼總流露出格格不入的神情，她就是太有天分，所以不認為自己有任何天分；她對自己要求太高，害怕一下子擁有太多東西。好萊塢令她主演的《終極保鑣》（The Bodyguard）大紅大紫，這部電影讓與她合作的演員凱文·科斯納（Kevin Costner）一直銘記在心，對於缺乏真正演戲天分的女演員惠妮來說，凱文·科斯納在鏡頭前成為她真正的粉絲和恩師。在惠妮的葬禮上，凱文回來陪她「走一程」，當時，這位只花了數週與她合拍一部電影的人情不自禁地流露出兩人不僅是同事的特別交情。這部電影的原聲帶《我會永遠愛你》（I Will Always Love You）賣了4200萬張。之後她又與丹佐·華盛頓（Denzel Washington）合拍了感人的《天使保鑣》（The Preacher's Wife），票房成績證明了她很能夠做出正確的決定和改變。她與最偉大的歌手一起演唱，眾歌星都希望能與她同臺表演。

她的問題從家裡開始。惠妮·休斯頓與歌手巴比·布朗（Bobby Brown）的婚姻（1992年到2006年）遭到所有人反對。他很暴力，而且情況似乎日益嚴重。然後她陷入了毒品和酒精的泥沼，再也走不出來。她看起來骨瘦如柴、精神渙散，嗓音時好時壞，還記不起來歌詞。之後惠妮試圖東山再起，但是舊的問題再加上厭食症和暴食症等新的問題糾纏著她。她仍是個巨星，觀眾也還是喜歡她，但是看待她的態度同情的成分多於鼓勵。這下真的無解，因為當一個人不再有對手時，自己身上的價值也就所剩無多，所以戒毒診所和排毒計畫就很難幫上什麼忙。

惠妮人生的幕落下時，她才剛完成一部電影。這齣音樂劇《璀璨人生》（Sparkle）註定是要在死後推出了。2012年2月11日，她被人發現死在比佛利山莊的比佛利希爾頓飯店內，得年48，那天晚上她本來打算去參加一場葛萊美獎的派對。服用毒品加上酒精讓她昏倒在飯店房間的浴缸內，最後溺斃。保鑣到達時，情況已經回天乏術，幾秒鐘後她就死亡了。

惠妮死了，但她的音樂不會消逝，大家對這位迷失方向的優秀非裔美籍女孩的愛也不會消逝。這一點在她的葬禮上不證自明。2月18日，葬禮就舉行在同一座紐華克浸信會教堂裡，那個惠妮最初唱歌的地方，。美國的時間在那一刻彷彿凝結。教堂內有1500人，包括凱文·科斯納、艾瑞莎·弗蘭克林（Aretha Franklin）、艾爾頓·強、傑西·傑可森（Jesse Jackson）、艾莉西亞·凱斯（Alicia Keys）、史提夫·汪達（Stevie Wonder）、瑪麗亞·凱莉（Mariah Carey）、碧昂絲（Beyonce）和歐普拉·溫芙蕾。而「保鑣」凱文·科斯納的一席話感動了每個人：「去吧，惠妮。放心去吧。天使和妳的天父會護送妳。在祂面前歌唱時，不要擔心，妳一定會唱得很好。」

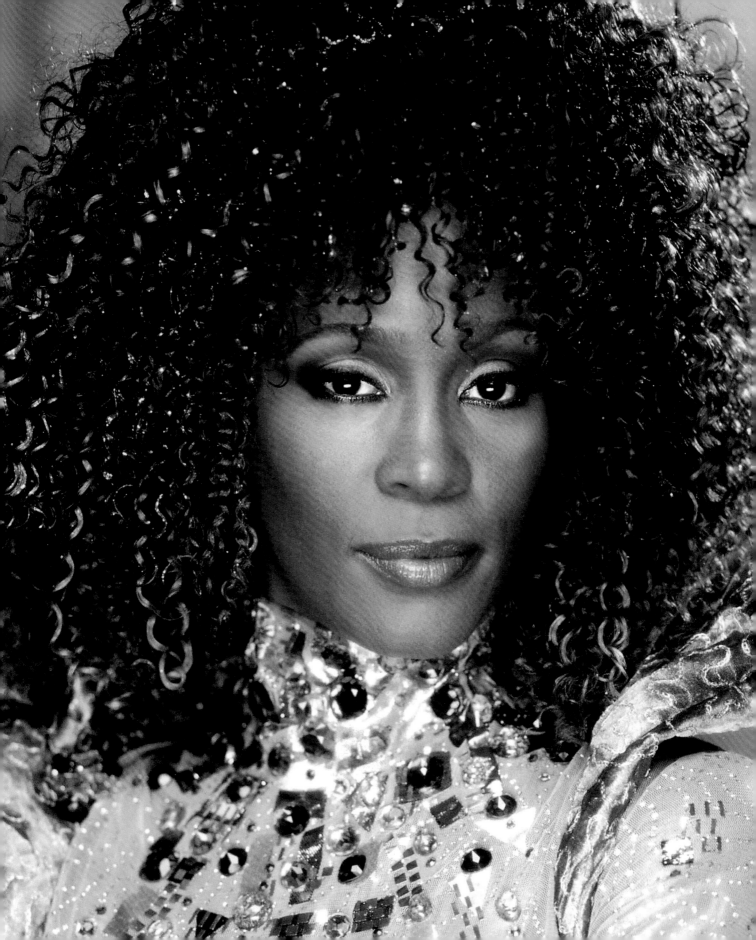

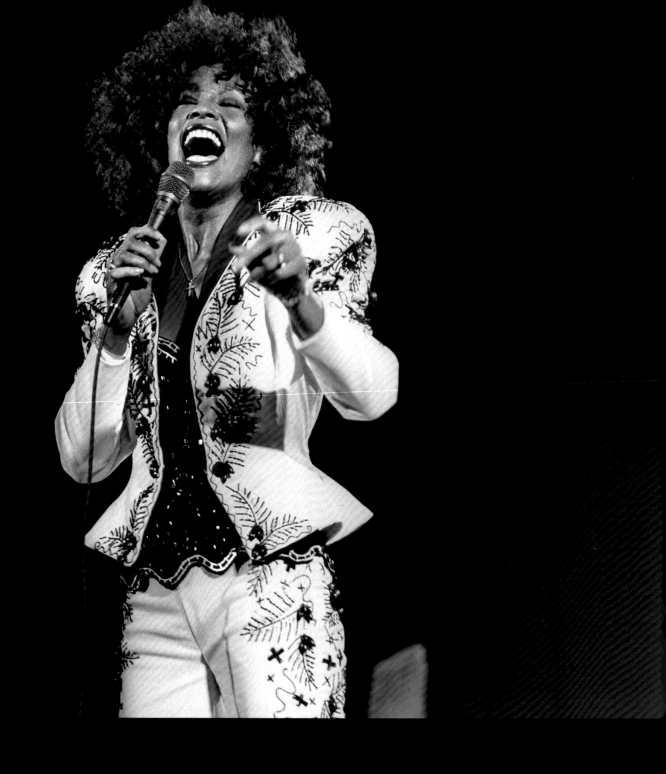

264頁　1990年惠妮‧休斯頓攝於表演中，當時正值她的事業高峰。

264-265頁　1988年5月5日：惠妮‧休斯頓在倫敦的溫布利球場演唱。她的氣魄、勇氣和才華為她贏得流行樂女王的封號，《紐約郵報》在她過世之際用這個稱號稱呼她。

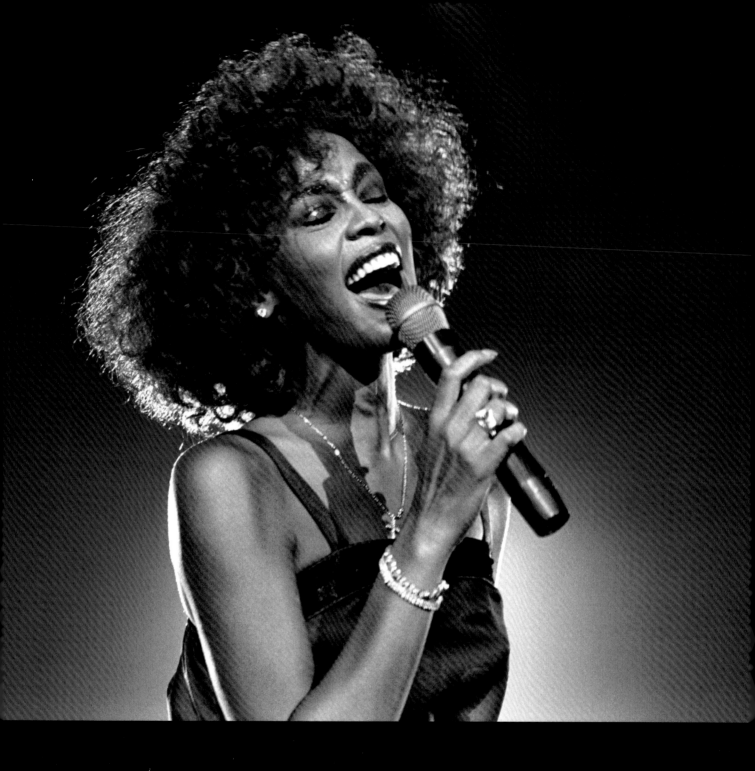

「流行樂女王逝世」

《紐約郵報》

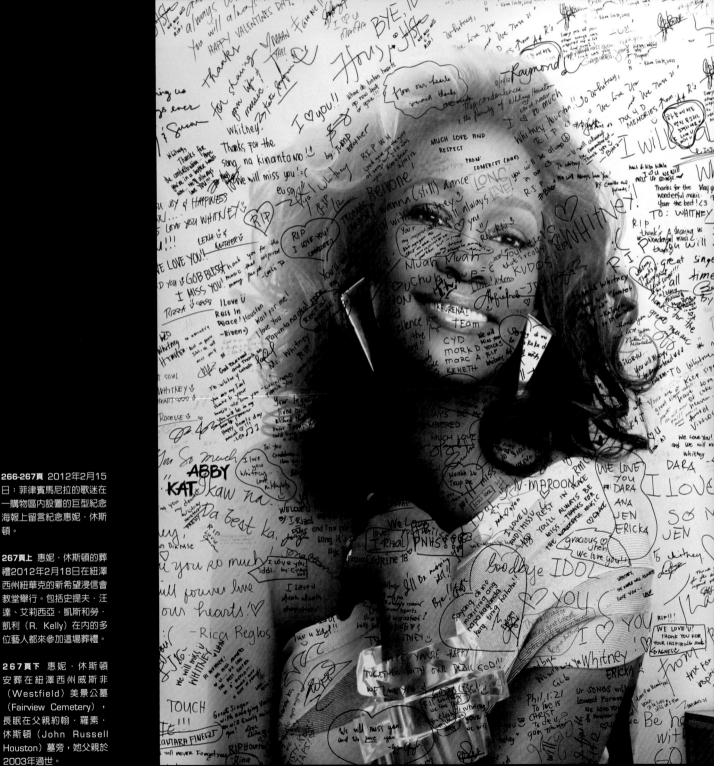

266-267頁 2012年2月15
日：菲律賓馬尼拉的歌迷在
一購物區內設置的巨型紀念
海報上留言紀念惠妮‧休斯
頓。

267頁上 惠妮‧休斯頓的葬
禮2012年2月18日在紐澤
西州紐華克的新希望浸信會
教堂舉行。包括史提夫‧汪
達、艾莉西亞‧凱斯和勞‧
凱利（R. Kelly）在內的多
位藝人都來參加這場葬禮。

267頁下 惠妮‧休斯頓
安葬在紐澤西州威斯菲
（Westfield）美景公墓
（Fairview Cemetery），
長眠在父親約翰‧羅素‧
休斯頓（John Russell
Houston）墓旁，她父親於
2003年過世。

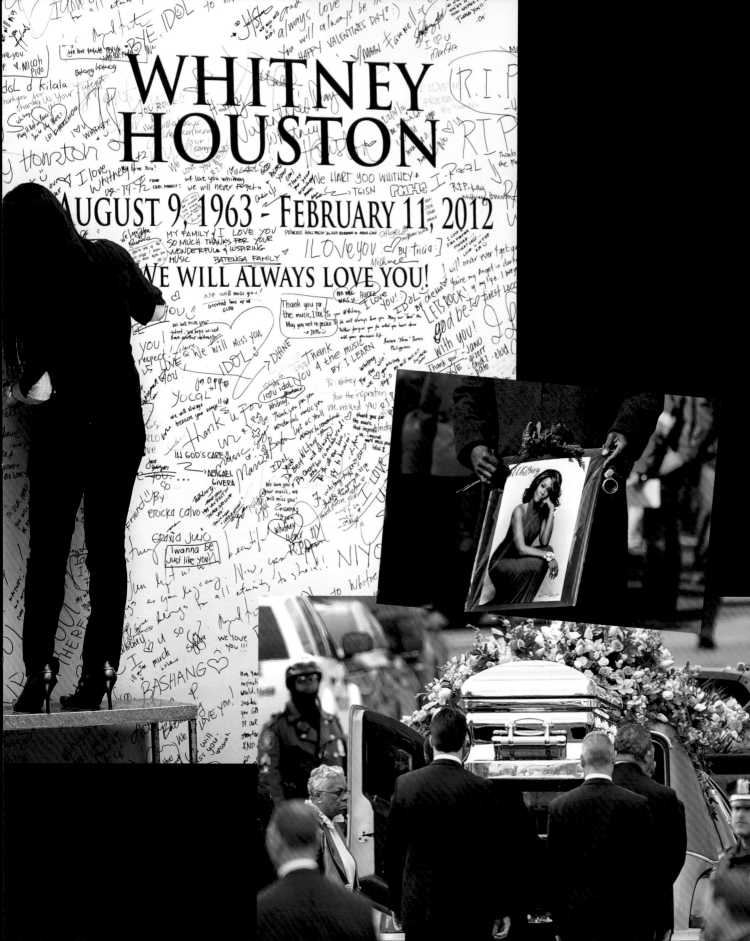

索引

圖片出處

Richard E. Aaron/Redferns/Getty images: pages 100, 103
Alpha/Globe Photos/ZUMAPRESS.com: page 205
Mario Anzuoni/Reuters/Contrasto: page 242 top
AP Photo/LaPresse: pages 46, 91 top, 123 bottom, 140-141, 233 center
John Atashian/Corbis: page 206
John Atashian/London Features/LFI/Photoshot: page 222
Roberta Bayley/Redferns/Getty Images: page 226
Bentley Archive/Popperfoto/Getty Images: page 74
Bettmann/Corbis: pages 27, 50-51, 189
Joel Brodsky/Corbis: pages 53, 58, 59
Steve Brown/RetnaPictures/Photoshot: pages 248, 249
Marc Bryan-Brown/Corbis: page 215
Bob Campbell/San Francisco Chrolicls/Corbis: page 82
Ric Carter/Alamy/Milestone Media: page 63
CBS Photo Archive/Getty Images: page 13
Central Press/Getty Images: page 120
Jacques M. Chenet/Corbis: page 176
Stephanie Chernikowski/Michael Ochs Archive/Getty Images: page 227
Cinetext/Tips Images: pages 26, 48, 194-195
Collezione Privata: page 185
Tom Copi/Michael Ochs Archive/Getty Images: page 163
David Corio/Redferns/Getty Images: pages 160-161, 264-265
Fin Costello/Redferns/Getty Images: pages 106-107, 143, 154-155, 216-217, 219 top, 253
Kevin Cummins/Getty Images: page 111
James D. DeCamp/Columbus Dispatch/AP Photo/LaPresse: page 233 bottom
Ian Dickson/Redferns/Getty Images: page 115 top
Henry Diltz/Corbis: page 146
Volker Dornberger/dpa/Corbis: pages 236-237, 238
Franck Driggs Collection/Archive Photos/Getty Images: page 64
Bill Ellman/Mirrorpix: page 34 top
Estate of Keith Morris/Getty Images: page 77
Deborah Feingold/Corbis: page 173
Tony Frank/Sygma/Corbis: page 25
John Frost Newspapers: pages 15 bottom, 34 bottom, 42, 72, 81 bottom, 86, 102 top, 115 bottom, 122, 123 top, 141, 147 bottom, 150 bottom, 191 bottom, 195 in alto, 213 bottom, 219 bottom, 240
Grant Goddard/Getty Images: page 87
Lynn Goldsmith/Corbis: pages 209, 213 top
Tim Hall/Redferns/Getty Images: page 60
Gijsbert Hanekroot/Redferns/Getty Images: pages 188, 218
Larry Hulst/Michael Ochs Archives/Getty Images: pages 181
Hulton Archive/Getty Images: pages 124-125
Anwar Hussein/Hulton Archive/Getty Images: page 97
Mick Hutson/Redferns/Getty Images: pages 199, 232-233
Steve Jennings/Retna Limited, USA/Photoshot: page 229
Robert Johnson Estate/Hulton Archive/Getty Images: page 11
Ivan Keeman/Redferns/Getty Images: pages 32, 75
Mike Kemp/In Pictures/Corbis: pages 256-257
Bill Kennedy/Mirrorpix: pages 130-131
Keystone-France/Gamma-Keystone/Getty Images: pages 30-31
Junko Kimura/Getty Images: pages 126-127
Ian Kingsnorth/Alamy/Milestones Media: page 260
Daniel Lainé/Corbis: page 129
Elliott Landy/Magnum Photos/Contrasto: page 39
Justin Lane/epa/Corbis: page 267 bottom
Charles Langella/Corbis: pages 244-245
Francois Le Diascorn/Gamma-Rapho/Getty Images: page 55
Wang Lei/Xinhua Press/Corbis: page 267 center
Luke MacGregor/Reuters/Contrasto: page 256
Mike Maloney/Mirrorpix: page 102 bottom
Karen Mason Blair/Corbis: pages 174-175
Stan Mays/Mirrorpix: page 33
Clay Patrick McBride/Getty Images: page 231
Richard McCaffrey/Michael Ochs Archive/Getty Images: pages 136-137
Jim McCrary/Redferns/Getty Images: pages 69, 71
Lennox McLendon/AP Photo/LaPresse: page 150 top
Gary Merrin/Globe Photos/ZUMAPRESS.com: page 187
Franck Micelotta/Getty Images: pages 202-203
Mirrorpix: pages 35, 94 bottom, 203, 242 bottom
David Montgomery/Getty Images: page 37
Chris Morphet/Redferns/Getty Images: page 93
Philip Morris/Rex Features/Olycom: page 105
Tim Mosenfelder/Getty Images: page 208
Tony Mottram/Retna Ltd./Photoshot: pages 153, 178-179
MPTV/LFI/Photoshot: page 84
MPTVA/LFI-HA/Photoshot: page 81 top
Bernd Muller/Redferns/Getty Images: pages 214
Michael Nagle/The New York Times/Redux/Contrasto: page 259

Charlie Neibergall/AP Photo/LaPresse: pages 250-251
NY Daily News Archive/Getty Images: page 124
Michael Ochs Archives/Corbis: page 147 alto
Michael Ochs Archives/Getty Images: pages 15 top, 19, 20, 20-21, 23, 38, 40-41, 43, 44, 45, 47, 49, 56, 57, 65, 73, 83, 94 top, 117, 120-121, 145, 157, 165
Denis O'Regan/Corbis: pages 191 top, 224
Denis O'Regan/Getty Images: pages 192-193, 197, 258-259
Harry Page/Mirrorpix: page 195 bottom
Anastasia Pantsios/LFI/Photoshot: pages 182-183
Rene Perez/AP Photo/LaPresse: page 164
Jan Persson/Redferns/Getty Images: page 79
Pool New/Reuters/Contrasto: page 241
Neal Preston/Corbis: pages 90, 96, 114, 132, 134-135,149, 150-151, 234-235
Neal Preston/Retna Pictures/Photoshot: page 91 bottom
Mike Prior/Redferns/Getty Images: pages 132-133
Michael Putland/Retna/Photoshot: pages 66-67, 89, 113
Romeo Ranoco/Reuters/Contrasto: pages 266-27
RB/Redferns/Getty Images: page 29
RDA/Rue des Archives: page 169
David Redferns/Redferns/Getty Images: pages 159, 167, 180
Ebet Roberts/Redferns/Getty Images: pages 99, 171,
Jack Robinson/Hulton Archive/Getty Images: page 95
Richard Sharman/Retna Pictures/Photoshot: page 246
Max Scheler-K&K/Redferns/Getty Images: page 119
V. Siddell/Retna/Photoshot: page 211
Paul Slattery/Retna/Photoshot: page 101
Ted Soqui/Corbis: page 243
Stills/Retna UK/Photoshot: page 85
Marty Temme/WireImage/Getty Images: pages 221, 223
Greetsia Tent/WireImage/Getty Images: page 131
Ian Tilton/Camera Press/Contrasto: pages 200-201, 201
Time & Life Pictures/Getty Images: page 264
Rob Verhorst/Redferns/Getty Images: page 109
Juergen Vollmer/Redferns/Getty Images: page 17
Robert Wallis/Corbis: page 239
Walt Disney Films/Everett Collection/Contrasto: page 263
Donna Ward/Getty Images: page 255
Scott Weiner/Retna Ltd./Corbis: pages 138-139
Bob Willoughby/Redferns/Getty Images: page 168

關於作者

米歇爾‧普里米（**Michele Primi**），記者和廣播電臺及電視編劇，在《滾石》工作，也為《急診室》（Emergency）、義大利版《GQ》（GQ Italia）、義大利版《連線》（Wired Italia）和《騎士》（Riders）等雜誌撰稿。從2007年開始為維珍電臺（Virgin Radio）和維珍電視臺（Virgin TV）撰寫音樂節目。2000年到2006年間為義大利音樂電視網（MTV Italia）、La7頻道、天空衛視（Sky）和家庭頻道（The Family）撰稿；2007年起擔任西班牙特派記者，2011年被派駐紐約，擔任《團結報》（L'Unità）、《滾石》與《和平記者網》（Peacereporter.net）的特派記者。普里米曾為瓊題出版社（Giunti Editore）出版三篇關於皇后樂團的音樂專刊，也曾擔任RCS出版社出版的攝影集《一窺脫衣舞孃》（Uno Sguardo sul Burlesque）的文字編輯。還曾為白星出版社（White Star）編輯義大利版《傳奇搖滾歌曲》（Legendary Rock Songs）的附錄。

封面與封底
A photo collage.
(© John Frost Newspapers)

變調搖滾名人堂：
搖滾巨星的詛咒與宿命

作　　者：米歇爾‧普里米
翻　　譯：簡秀如、張景芳
主　　編：黃正綱
責任編輯：許舒涵、蔡中凡
美術編輯：吳思融

發 行 人：熊曉鴿
總 編 輯：李永適
版　　權：陳詠文
印務經理：蔡佩欣
美術主任：吳思融
發行經理：張純鐘
發行主任：吳雅馨
行銷企畫：汪其馨　鍾依娟
出 版 者：大石國際文化有限公司
地　　址：台北市內湖區堤頂大道二段181號3樓
電　　話：（02）8797-1758
傳　　真：（02）8797-1756
印　　刷：博創印藝文化事業有限公司

2016年（民105）3月初版
定價：新臺幣620元
本書正體中文版由Edizioni White Star s.r.l.
授權大石國際文化有限公司出版
版權所有，翻印必究
ISBN：978-986-92921-2-2（軟精裝）
＊本書如有破損、缺頁、裝訂錯誤，
　請寄回本公司更換

總代理：大和書報圖書股份有限公司
地址：新北市新莊區五工五路2號
電話：（02）8990-2588
傳真：（02）2299-7900

國家圖書館出版品預行編目
（CIP）資料

變調搖滾名人堂：搖滾巨星的詛咒與宿命 / 米歇爾‧普里米著；簡秀如、張景芳翻譯. -- 初版. -- 臺北市：大石國際文化, 民105.3
272面；21.5×25公分
譯自：Tragedies and mysteries of rockn roll
ISBN 978-986-92921-2-2（軟精裝）

1. 搖滾樂　2. 歌星

912.75　　　　　　　　　　105003427

「我死後，我希望
有人演奏我的音樂，
盡情狂歡，想做什麼
就做什麼。」

吉米・罕醉克斯